KB002739

파리
미술관
역사로
걷다

파리
미술관

역사로
걷다

프랑스 혁명기의 다비드부터 자본주의 시대의 반 고흐까지

이동섭 지음

지식서재

CONTENTS

바스티유 감옥에서 시작된 불길은 모든 옛것을 태울 기세였다. 시커먼 연기가 프랑스에 자욱했고, 길 위에는 시체들의 피가 흥건했다. 베르사유 궁을 무너뜨린 불길이 담장을 넘자, 이제 그만 불을 끄려는 자와 기름을 부어 키우려는 자의 싸움이 시작되었다. 폐허의 잿더미에 새로 지을 나라를 두고도 어제의 동지가 오늘의 적으로 돌변했고, 서로를 향해 칼을 휘둘렀다. 인간적인 사회를 만들기 위해서는 비인간적인 행위를 할 수밖에 없는 듯 보였다. 공화정을 위해 독재를 했고, 왕정의 잔재를 소멸시키기 위해 제정을 선택했다. 그렇게 불길의 방향은 급격하게 흔들렸고 프랑스는 요동쳤다. 곧게 뻗은 길을 걸었을 줄 알았으나, 돌아보니 길은 이리저리 굽이쳤다. 프랑스 혁명으로 촉발된 프랑스 역사가 그러했다.

파리에서 프랑스 혁명을 만나다

혁명은 나와 상관없는 단어였다. 고등학교 세계사 시간에 배운 프랑스 혁명과 러시아 혁명은 시험 문제로만 존재했다. 혁명과 무관했고, 무관한 채로 나의 세대들은 풍요롭게 성장했다. 서른이 넘은 어느 날 존경

하던 분이 급작스레 죽었고, 나는 혁명이란 단어에서 생기를 처음 느꼈다. '그가 떠났고, 혁명을 만났다'는 문장을 마음에 넣고 일상을 살았다. 문득문득 그것이 눈으로 내려와 새로운 발견을 하게 했고, 발견은 궁금증으로 쌓여갔다. 질문으로 한 권의 노트가 채워졌을 무렵, 나는 일상을 뒤로 물리고 프랑스 혁명의 기나긴 역사를 끌어당겨 책상에 올렸다. 프랑스 혁명이 지금 우리가 살아가는 사회를 만든 역사적 사건이었기 때문이다.

'국가의 주인은 누구인가?' 이것이 내게 프랑스 혁명을 관통하는 질문이다. 부르봉 왕가가 지배하는 프랑스에서, 국가는 왕의 것이었다. '짐이 곧 국가'라는 루이 14세의 말은 핵심을 찌른다. 왕을 중심으로 구축된 왕정국가에서는 각 신분에 맞는 법과 규범이 있었고, 그에 충실히 따르는 것이 모범 국민이었다. 종교 개혁으로 교회에 대한 절대 권위가 무너지고, 계몽주의로 모범 국민들은 의심하기 시작했다. 국가는 왕의 것이 아니라(혹은 아닐 수 있다)고 생각했고, 새로운 종류의 국가를 세울 수도 있다고 믿었다. 국민의 95퍼센트에 해당하는 제3신분은 인간은 모두 자유롭고 서로 널리 사랑하는 존재로 평등하니, 그에 맞게 사회 체제를 바꾸자고 주장했다. 그런 목소리들이 모여서 1789년 7월 14일에 폭발했고, 프랑스 혁명의 대장정은 시작되었다. 그렇게 프랑스는 왕이 없는 사회를 향해 나아갔다. 왕의 자리를 없애고 시민의 대표자들이 국가의 주요 문제를 해결하자는 내용을 헌법에 담았다. 혁명의 이상이 높을수록 현실은 비참했고, 이상을 현실로 안착시키기 위해서는 많은 희생을 치러야 했다. 자유·평등·박애의 정신으로 무장한 이

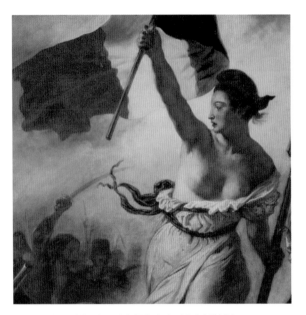

외젠 들라크루아, 〈민중을 이끄는 자유의 여신〉 부분.

프랑스 혁명의 운명은
그곳에 살아가는 사람들에 의해 결정됐다.

름 없는 사람들이 삼색기를 들고 지치지 않고 이어 달렸고, 마침내 결승점에 도달했다.

프랑스 혁명으로 미술도 바뀌었다

파리에서 예술을 전공하던 내게 역사 공부는 재미있으나 어려웠고, 판단의 갈림길에서 자주 멈춰 섰으며, 막다른 길에서는 제자리를 맴돌아야 했다. 그럴 때 책상에서 일어나 파리를 걸었다. 프랑스 혁명의 흔적들이 곳곳에 가득했다. 혁명의 시작점이 된 바스티유 광장, 단두대가 설치되었던 콩코르드 광장, 혁명의 기념물로서 파리를 지켜주는 듯한 에펠 탑 주변을 걷다 보면 지금의 파리 정신과 모습도 결국 프랑스 혁명의 결과물이라는 깨달음에 놀라곤 했다. 그런 놀람과 깨달음은 내게는 학교와 같았던 루브르와 오르세 미술관에서도 반복되었고, 마침내나는 프랑스 혁명과 미술사의 연결점을 발견했다. 프랑스 혁명은 정치와 사회 분야뿐 아니라 미술도 완전히 변화시켰다. 회화의 왕정은 무너지고 회화의 공화정이 성립되었기 때문이다.

'회화는 누구의 것인가?' 오랫동안 화가는 권력자의 지배를 받았다. 교황과 교회, 왕과 귀족을 위해 일하는 하인과 같았다. 신고전주의가 위세를 떨치던 시대에 다비드와 앵그르 등은 그런 역할을 충실히 해냈다. 들라크루아와 낭만주의가 등장하면서 화가들은 개성을 적극적으로 표출했다. 개성은 화가들마다 다른 표현법을 인정하고 즐기자는 뜻이니, 화가들은 자기만의 그림을 그릴 수 있게 되었다. 생활의 어려움과 작품에 대한 몰이해를 대가로 치르며 얻어낸 고귀한 자유였다. 들

라크루아를 좇아 그림의 주인은 화가 자신임을 노골적으로 드러낸 쿠르베의 사실주의관, 특히 마네를 단숨에 스타로 등극시킨《낙선전Salon des refusés》은 살롱에 대항하여 '또 다른 아름다움', '새로운 미술'의 가능성을 선언한 곳으로, 프랑스 혁명의 '테니스 코트의 서약'에 비견된다. 드가와 모네, 르누아르 등은 결집하여 8번에 걸쳐《인상주의전》을 열었고, 그것은 기존 권력자들의 힘이 미치지 않는 곳에 자기들의 '살롱'을 설립한 행위였다. 그렇게 자신의 관점으로 세상을 표현하려는 창작 의지를 지닌 화가들이 계속 등장했고, 권력과 자본의 지배를 벗어나 스스로의 길을 열어나갔다. 회화의 주인이 화가가 되면서 그림의 내용과 표현 방식은 완전히 달라졌다.

그림은 시대의 초상화이자 역사의 기록물이다
나는 루브르와 오르세, 오랑주리 미술관 등 파리 미술관들을 걸으며, 프랑스 혁명으로 인한 사회와 미술의 변화를 살펴보았다. 시대의 변화가 치열할수록 캔버스의 대립도 격렬했다. 왕정이 무너지고 공화정이 세워졌고, 다비드가 구축한 신고전주의의 궁이 몰락한 자리에 모네와 세잔의 인상주의의 광장이 열렸다. 그것은 프랑스 혁명으로 프랑스 사회와 프랑스인들의 의식이 완전히 달라졌기에 가능했던 일이다. 따라서 프랑스 혁명으로 미술의 혁명도 촉발되었고, 인상주의는 혁명의 결과물이라 말할 수 있다.

　화가는 그림을 통해 시대와 인간을 표현하므로, 그림은 시대의 초상화이자 역사의 기록물로서 가치를 지닌다. 미술과 역사 이야기를 좋아

클로드 모네, 〈1878년 6월 30일 축제가 열린 파리 몽토르게이 거리〉 부분.

혼자 들었던 깃발은
수만의 물길로 프랑스 하늘을 뒤덮었다.

하고, 그것을 통해 자신이 살아가는 시대를 되짚어 보려는 이들을 향하여, 나는 이 책을 썼다.

2018년 겨울

이동섭

다비드와 프랑스 혁명
: 천재 화가인가, 비열한 기회주의자인가?

L. David

자크루이 다비드, 〈호라티우스 형제의 맹세〉 부분, 1784년, 캔버스에 유채, 파리, 루브르 미술관.

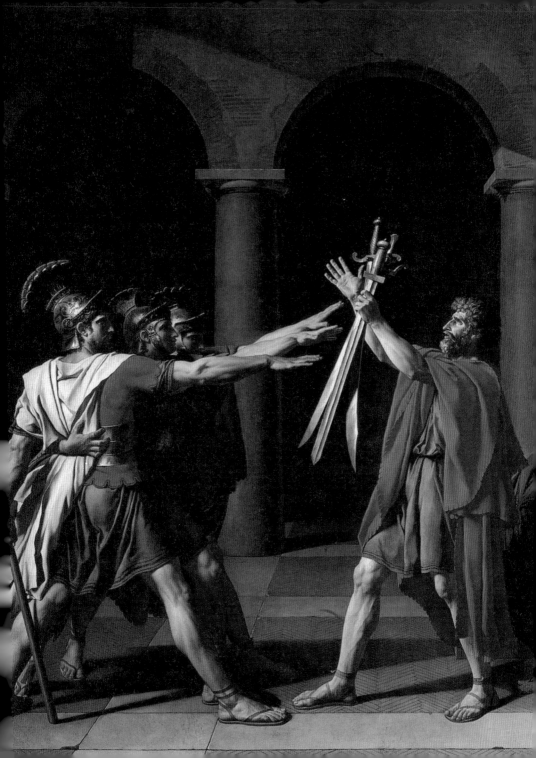

루브르 미술관은 프랑스를 대표하는 미술관이다. 이곳의 안방 마님이 〈모나리자〉라면, 사랑채 주인은 나폴레옹의 위엄이 서린 〈황제의 대관식〉이다. 프랑스 역사에서 가장 문제적인 인물로 꼽히는 나폴레옹을 불멸의 영웅으로 그려낸 화가는 자크루이 다비드Jacques-Louis David, 1748-1825다. 다비드는 18세기 말부터 19세기 초반까지 격변의 프랑스에서 미술의 황제로 군림했다. 탁월한 실력이 비결의 시작점이다.

그림은 고귀한 이념을 전파하는 수단이다

로마 상Grand Prix de Rome은 매년 프랑스 왕정에서 회화, 조각, 판화, 건축, 음악 콩쿠르를 통해 최고 학생을 선발하여 로마의 빌라 메디치에 4년간 유학을 보내는 장학생 제도로, 당시 프랑스 예술가라면 누구나 선망하는 가장 영예로운 상이었다. 세 번의 낙선에 자살을 시도할 정도로 낙심했던 다비드는 스승의 간곡한 설득에 다시 응모해서, 마침내 로마 상을 수상했다. 실패의 아픔을 말끔히 잊고 20대 중반의 다비드는 6년 동안 로마에서 고전의 풍부한 자양분을 흡수했다. 그리스 로마 조각의 유려함, 질서정연하고 세련된 작품으로 고전주의의 기틀을 마련했던 니콜라 푸생의 영향을 체화한 다비드는 프랑스 신고전주의 양식을 확립했다.

　역사가들은 신고전주의의 출현 시점을 명확하게 짚는다. 18세기 중반에 1,000여 년 동안 잊혔던 도시 폼페이Pompeii와 헤르쿨라네움Herculaneum이 발견되었다. 이로써 등장한 신고전주의는 고대 그리스 로마 문화의 이상을 추종하여, 회화와 조각, 문학, 연극, 음악, 건축 등에

신고전주의에 활기를 불어넣은 독일 미술사학자
요한 빙켈만Johann Joachim Winckelmann에 따르면,
고대 그리스 미술의 핵심은
"고귀한 단순함과 우아한 장엄함"이다.

작가 미상, 〈밀로의 비너스Vénus de Milo〉,
기원전 130-기원전 100년, 높이 203cm,
파리, 루브르 미술관.© Livioandronico2013.

적용했다. 신고전주의는 프랑스 궁정을 중심으로 미의 원칙으로 확립되었고, 르네상스에 대한 향수를 유럽 전역에 일으키며 '제2의 르네상스'로 자리잡았다. 당시 최고 화가는 회화의 으뜸인 역사화와 초상화를 고전적인 이상과 아름다움으로 그려낼 수 있어야 했다. 이런 배경에서 프랑스 역사화의 전성기를 주도한 왕 루이 16세는 다비드에게 로마사의 한 장면을 담은 그림을 주문했다. 왕이 작품에 만족한다면, 출세의 문이 활짝 열릴 것은 분명했다. 어떤 이야기를 그릴 것인가가 중요했는데, 로마 역사와 문화에 해박했던 다비드의 선택은 티투스 리비우스Titus Livius의 『로마 건국사』와 플루타르코스Plutarchos의 『플루타르코스 영웅전』에 수록된 호라티우스 형제 이야기였다.

기원전 7세기, 로마와 이웃 도시 알바 롱가 사이에서 국경 분쟁이 터지자, 전면전을 피하기 위해 두 지역은 세 명의 대표를 각각 뽑아서 승패를 결정짓기로 한다. 로마의 호라티우스Horatius 삼 형제와 알바 롱가의 쿠리아티우스Curiatius 삼 형제가 각각 조국의 운명을 결정짓는 전투의 상대자였다. 공교롭게도 두 가문은 결혼과 약혼으로 맺어진 사돈 사이였으니, 승패가 어떠하든 두 집안의 비극은 피할 수 없었다. 죽음의 전쟁터로 떠나기 앞서, 호라티우스 형제들은 서로의 몸을 뭉쳐 하나로 만들고 손을 곧게 뻗어 아버지(조국)에게 향한다. 조국에 대한 불타는 애국심이 점차 상승하는 저 강건한 팔들에 단단히 녹아 있다.

치열한 전투 끝에 로마가 이겼지만, 호라티우스 아들 한 명만 빼고 양쪽 아들들이 모두 죽었다. 약혼자를 잃은 그의 누이가 무정한 조국을 비난하자, 살아 돌아온 호라티우스의 전사는 로마에 반역죄를 지

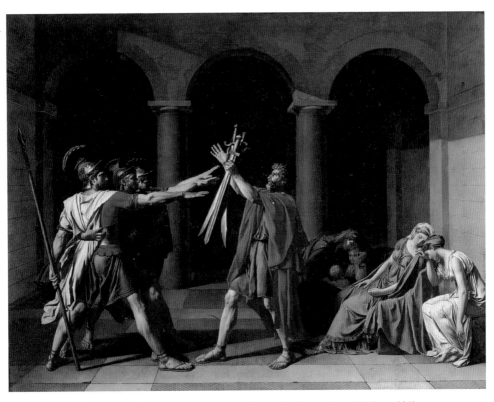

자크루이 다비드, 〈호라티우스 형제의 맹세〉, 1784년, 캔버스에 유채, 330×425cm, 파리, 루브르 미술관.

다비드에게 그림은 메시지를
감동적으로 전달하는 수단이다.

었다며 제 누이를 죽인다. 로마인들은 잔인한 그를 탓했으나, 민중들의 애국심에 호소한 아버지의 노력으로 그는 살아남을 수 있었다.

"사람들의 눈앞에 영웅적 행위와 시민적 덕목의 특징을 내놓으면, 영혼은 전율하고 아버지의 땅에는 영광과 충성의 씨앗이 뿌려질 것이다."

다비드의 이 말에 〈호라티우스 형제의 맹세Le serment des Horaces〉의 주제와 목표가 요약되어 있다. 다비드는 역사 속 영웅의 위대한 행위를 그림으로 보여주면 그에 깊이 감동한 시민들이 조국을 위해 제 목숨을 기꺼이 바치리라 믿었다. 그림에 담긴 이런 메시지에 왕이 흡족해할 것임이 확실했다. 호라티우스 형제의 위대한 희생정신을 극대화하기 위해, 다비드는 아버지를 중심으로 전투에 나서는 영웅(형제)과, 슬픔이나 체념 같은 사사로운 감정에 휩싸인 나약한 여자들의 모습을 대비시킨다. 영웅은 국가를 위해 제 목숨을 아끼지 않는다. 그림은 이런 고귀한 이념을 전파하는 도구로, 그에 걸맞게 우아하고 고풍스럽게 완성되었다. 당시 자비로 로마에 머물면서 이 작품을 완성한 다비드는 아틀리에에서 먼저 전시했고, 국제적인 소식으로 언론에 보도될 정도로 이 그림에 대한 관심은 뜨거웠다. 1785년 살롱에 공개되어 6만여 명이 찬사를 보냈다.

신고전주의는 국가를 지배하는 권력자들의 구미에 딱 맞았다. 그림은 문맹률이 높은 당시에 메시지를 쉽고 정확하게 전달하는 최적의 수단이었다. 그렇게 호라티우스 형제들이 그려졌고, 로마인의 의상과 애

국주의가 파리에서 유행할 정도로 성공을 거뒀다. 다비드의 화풍은 프랑스 아카데미의 새로운 기준이 되었고, 그는 프랑스 회화의 적자로 등극했다.

권력은 미술이 필요하다

그림은 오랫동안 권력의 지배 아래 있었다. 화가가 왕과 교황, 궁정과 교회에서 받는 주문으로 생계를 유지했기 때문이다. 르네상스 이후 화가는 손의 실력이 뛰어난 기능인에서 원근법과 해부학은 기본이고, 종교와 고전의 내용에 해박한 전문 교양인으로 변해갔다. 이런 변화에 따라 화가에게 요구되는 자질들을 종합적으로 가르치는 교육기관으로 왕립미술학교(아카데미Académie)가 설립되었고, 1673년부터는 미술대전도 열렸다. 루브르 궁의 살롱 카레Salon Carré에서 개최되어 '살롱'으로 불렸는데, 1855년에는 공간이 더 넓은 팔레 데 샹젤리제Palais des Champs-Élysées로 옮겨져서 더욱 크게 열렸다(루브르 궁에 대한 설명을 덧붙이자면, 루이 14세가 베르사유 궁을 짓고 그곳으로 거처를 옮기면서 루브르 궁은 자신의 미술가들을 위한 거처로 삼았다. 그러다가 프랑스 혁명을 거치며 왕의 수집품이 시민의 공공자산으로 전시되면서 루브르 궁은 루브르 미술관으로 재탄생했다. 훗날 출입문이 애매해서, 상징적인 문으로 유리 피라미드를 설치했다. 피라미드는 이집트의 것이나, 루브르 수집품이 고대 이집트부터 프랑스 혁명기까지를 포함한다는 뜻이다).

'살롱'은 관객 동원이 엄청난 인기 오락 행사로, 5월 첫 주에 시작하여 6주간 열렸다. 오후 입장료는 1프랑으로, 당시 세탁부 같은 노동자

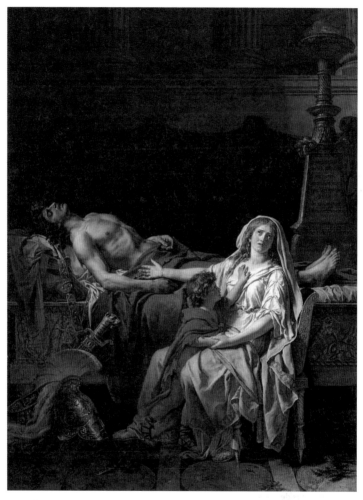

자크루이 다비드, 〈헥토르의 시신 앞에서 슬픔에 잠긴 안드로마케La douleur et les regrets d'Andromaque sur le corps d'Hector son mari〉, 1783년, 캔버스에 유채, 275×203cm, 파리, 루브르 미술관.

다비드의 인물들은 살아 있는 조각작품이다.
그것이 신고전주의의 아름다움이다.

의 일당이 3-4프랑임을 감안하면 비싸지 않았고, 일요일은 무료로 개방되었다. 6주간 100만여 명, 대략 하루에 2만 3천여 명이 방문한 대단한 연례 행사였다. 요즘으로 치자면 거대한 볼거리로, '살롱'은 스타 탄생 혹은 몰락의 공간이었다.

사람들의 관심이 뜨겁다 보니, 권력자에게 살롱은 프랑스 미술의 전통을 유지 계승하고, 국민들에게 프랑스적인 아름다움을 전파하는 기회였다. 아카데미는 회화의 기법을 결정했고, 작품은 아주 작은 부분까지도 정해진 규칙과 표현 기법을 충실히 구현해내야 했다. 그것이 완성도를 가늠하는 잣대였다. 내용은 도덕적으로도 완벽해야 했고, 화면의 어둠은 엄숙함과 위엄, 빛은 드라마의 극적인 수단이었다. 작가의 개성은 고전의 법칙에 충실할 때에만 가치 있었다. 아카데미에서 배우고 익힌 고전적인 스타일의 그림만이 살롱에 걸릴 수 있었다. 그래야만 그림 주문을 받아 화가로 먹고살 수 있었으니, 낙선은 화가로서 생계가 막막한 일이었다. 아카데미와 살롱의 굳건한 연결 체제 덕분에 신고전주의는 프랑스 회화의 주류를 유지할 수 있었다.

그림으로 새 시대를 예언하다

〈브루투스에게 아들들의 시신을 운반하는 호위병들Les licteurs rapportent à Brutus les corps de ses fils〉에 등장하는 브루투스는 굳은 얼굴로 앉아 있고, 뒤편으로 호위병들이 시신을 집으로 들여오는 중이다. 맞은편 화면의 여자들은 얼굴을 가리거나 현실을 부정하려는 듯 두 손으로 앞을 막고 있다. 이미 기절한 듯한 여자도 보일 정도로 슬픔이 가득하다. 사

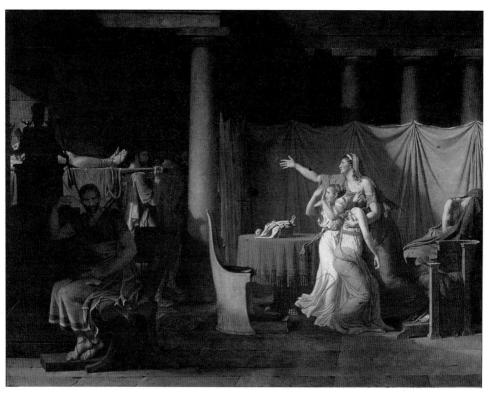

자크루이 다비드, 〈브루투스에게 아들들의 시신을 운반하는 호위병들〉, 1789년, 캔버스에 유채, 322×422cm, 파리, 루브르 미술관.

신성한 이념을 위해 생명을 바친 자를 찬양한다.
그것이 도덕적 이상이다.

연은 이렇다. 그림 속 브루투스는 카이사르를 암살한 브루투스Marcus Junius Brutus가 아니다. 500여 년 전에 로마의 마지막 전제군주 타르퀴니우스를 몰아낸 후 로마 초대 공화정의 집정관을 지낸 브루투스Lucius Junius Brutus다. 그는 제 아들들이 왕정 복고를 위한 반역에 가담했음을 알고 해외 추방을 권유하는 원로원 의원들의 유화적인 제안을 거부하고 법대로 사형에 처했다. 집안 여자들은 죽은 아들의 모습에 오열하고 있다. 어둠에 드리워진 브루투스의 심정도 몹시 참혹하게 느껴진다.

여기서 다비드는 아들을 죽인 비정한 아버지가 아니라, 공화주의자로서 굳건한 신념을 가진 집정관 브루투스를 조명한다. 아버지 브루투스는 비정하나, 집정관 브루투스는 위대하다. 〈호라티우스 형제의 맹세〉와 같은 구도로, 감정을 솔직히 드러내는 여자들과 브루투스가 대구를 이룬다. 다비드는 두 개의 상반된 이념과 감정을 빛과 어둠의 대조를 통해 표현했으며, 이로써 인물들의 심리와 그림의 메시지를 구현했다. 특히 그는 고상한 우아미를 유지하면서도 인물의 감정을 자연스럽게 녹여내서 주제를 감상자들의 마음에 직접 호소했다. 그것이 그의 가장 강력한 무기였다.

루이 16세의 왕정에서 그리기 시작했으나, 프랑스 혁명이 터진 직후에 완성된 이 작품이 다비드의 운명을 바꾸었다. 고대 로마사에서 왕정을 무너뜨리고 공화정을 세운 인물을 주인공으로 내세운 다비드의 의도는 불분명하지만, 결과적으로 이 그림은 시대의 변화를 예언했다. 공화정을 위해 어떤 희생도 감수하는 브루투스의 고결한 정신을 혁명

파들이 읽어내면서, 그림의 운명과 화가의 운명이 기묘하게 얽혀들었다. 다비드는 프랑스 혁명에 적극 가담했고, 수석 화가가 되었다. 공화주의를 지지했기에 혁명에 참여했는지, 혁명이 시대정신이어서 따랐는지, 혹은 혁명 세력이 권력을 잡았기에 그쪽을 선택했는지 단정하기는 힘들다. 여기서부터 다비드에 대한 평가는 극단적으로 나뉜다. 근대 회화의 아버지이자 레지옹 도뇌르Legion d'Honneur 최초 수상자라는 밝음의 뒷면에, 권력의 양지만 추종한 비열한 기회주의자라는 어둠이 공존하게 된다. 존경과 모욕이 그의 이름에 뒤엉킨 것은, 프랑스 혁명 때문이었다.

근대 회화의 아버지 혹은 비열한 기회주의자

1789년 7월 14일 시민군에 의해 바스티유 감옥이 함락되었다. 절대왕정 아래서 핍박받던 정치범 수용소라고 생각했으나, 왕의 군인들을 죽이고 감옥 문을 열자 부랑자와 잡범 들이 있었을 뿐이다. 하지만 왕의 무기고도 이미 털렸고, 도저히 함락되지 않을 곳이라 믿었던 최고 요새가 뚫렸으니, 이것은 가장 확실한 혁명의 상징으로 퍼져나갔다. 베르사유 궁에서 이 소식을 들은 루이 16세는 "반란Révolte인가" 하고 중얼거렸으나, 리앙쿠르 공Duc de Liancourt은 "아닙니다, 폐하. 이것은 혁명Révolution입니다"라고 했다. 앞으로 80여 년 동안 프랑스를 질적으로 변화시킬 프랑스 혁명의 시작이었다.

20세기 사상가 한나 아렌트Hannah Arendt는 『공화국의 위기Crises of the Republic』(1972)에서 혁명이 일어나려면 혁명의 전제 조건들, 즉 정부 조

직의 붕괴, 정부 존재의 기반 약화, 정부에 대한 국민들의 불신, 공공 서비스의 실패 등이 연속해 발생해야 한다고 지적한다. 아렌트의 말처럼, 당시 프랑스의 상황은 혁명이 언제 일어나도 이상하지 않을 정도였다. 루이 14세부터 지속된 만성적인 재정 적자, 성직자와 귀족인 제1, 2신분을 떠받들고 살아야 하는 제3신분(농민과 부르주아지bourgeoisie 등 일반 국민)의 불만, 18세기부터 지속적으로 성장한 계몽주의로 인한 국민들의 깨달음, 풍요로운 농업국가인 프랑스에 닥친 대기근으로 인한 빵 부족, 이를 해결하지 못하는 정치인들의 무능함 등 사회를 무너뜨릴 요소는 곳곳에 있었다. 특히 루이 16세의 무능이 문제들을 악화시켰다. 그는 사냥을 하지 않은 날에는 일기장에 "아무 일도 없었다"고 기록할 정도였다. 자물쇠와 열쇠 조립을 좋아했으며, 대식가였다. 성품은 온화하고 착했으나 혁명 당일의 일기장을 공백으로 둘 정도로, 왕으로서 정치 감각과 현실 파악 능력이 부족했다. 가뜩이나 심각했던 재정 적자에도 영국을 견제하기 위해 미국 독립전쟁을 후원하면서 국가 부채는 걷잡을 수 없게 되었다.

이를 해결하기 위해 왕은 성직자와 귀족에게도 세금을 걷으려고 의회의 전신인 삼부회를 개최했지만, 결과는 의도를 완전히 빗나갔다. 베르사유 궁에 모인 제3신분의 대표자들은 현재 상황의 근본 문제점인 신분제(성직자와 귀족인 제1, 2신분은 모든 특혜를 누리고 제3신분은 모든 의무를 짊어진 불평등한 제도)로 유지되던 절대왕정의 모순을 확인했고, 그것부터 해결하라고 요구했다. 제1, 2신분의 일부 대의원도 제3신분 회의에 합류하면서 프랑스 국민 전체를 대표한다는 뜻을 담은 국민

의회Assemblée Nationale가 성립되었다. 국민의회는 자발적으로만 해산할 것이며, 만약 강제로 해산당한다면 전체 국민이 납세를 거부할 것이며, 국민의회가 결의한 내용에 대해서 왕은 거부권을 행사하지 못한다는 충격적인 내용이 선언되었다. 국민의회는 회의장을 왕의 테니스 코트장으로 옮겼고, 프랑스의 성문 헌법이 제정되어 확고하게 자리잡기까지 결코 해산하지 않을 것이라는 '테니스 코트의 서약'을 했다. 다비드가 〈테니스 코트의 서약Le serment du Jeu de paume〉에서 포착한 장면은 바로 그 순간이다.

왕은 자신의 승인 없이는 어떠한 의안도, 결의도 법적 효력이 없다고 선언하고, 신분별로 할당된 의사당에 가서 각자의 의사를 발표하라고 명령한다. 하지만 국민의회에 동조하는 귀족과 성직자 대의원은 늘어만 갔고, 상황은 왕의 뜻과 다르게 진행되었다. 이에 왕은 제3신분에게 한 걸음 양보하는 듯한 유화적인 태도를 보였다. 그것은 지방의 군대가 베르사유까지 오는 시간을 벌려는 술책이었다. 왕의 속셈을 간파한 국민의회는 파리 시민을 동맹군으로 만들었다. 혁명의 기운이 급격하게 솟구치는 가운데, 빵 값은 하루가 다르게 폭등했다. 파리 시민 65만 명 가운데 10만 명이 거지 혹은 거지나 다름없는 빈민층이었다. 이 상황에서 시민들의 지지를 받던 재무 총감 네케르Jacques Necker가 파면되자, 시민들은 앵발리드 군인병원Hôtel des Invalides의 무기고에서 2만 8천 자루의 총과 몇 문의 대포를 약탈했다. 1789년 7월 14일에는 무장한 시민들이 봉건 제도의 상징인 바스티유 감옥을 습격했고, 형무소 소장과 파리 시장을 비롯한 100여 명을 처형했다. 파리는 왕의 명령이 미치지

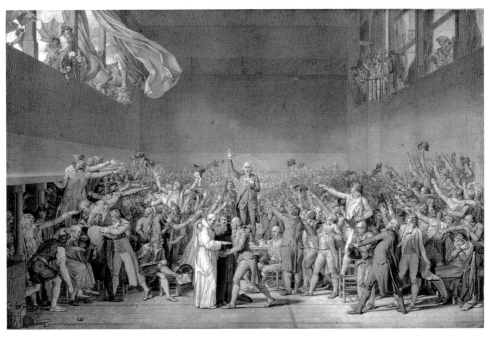

자크루이 다비드, 〈테니스 코트의 서약〉, 1791년, 종이에 데생, 66×101cm, 베르사유 궁, 프랑스 역사박물관.

왕은 법이자, 국가이며, 모든 것이었다.
제3신분은 왕의 자리를 모두에게 공평하게 나누길 원했다.
그것이 혁명의 본질이다.

않는 도시가 되었다. 3일 후 왕은 파리를 방문하여 혁명을 승인하고 재가했으며, 공화정을 인정했다. 이런 불가사의한 왕의 행동들은 왕권을 추락시켰으며, 혁명의 행방을 더욱 예측하기 어렵게 만들었다.

다비드가 〈테니스 코트의 서약〉 장면을 프랑스 혁명 2년 후에 완성했음은, 그가 가장 급진적인 자코뱅당Jacobins의 일원으로 혁명파에 가담했기 때문이다. 당의 의뢰로 〈테니스 코트의 서약〉 스케치를 살롱에 제출했다. 제1, 2, 3신분을 포함한 모든 프랑스인들이 단상을 향해 손을 뻗어 적극 지지하는 장면을 대단히 극적으로 표현한 스케치는 극찬을 받았다. 테니스 코트 내부와 외부의 모든 시선이 모여들어 세 신분이 화합하는 의미로 읽히는 이 장면으로 국민의회는 정당성을 확보했다. 이를 강조하기 위해 다비드는 실존하지 않은 인물들도 그려넣었다. 다비드는 자신이 속한 정파의 이상을 위해 현실을 과감히 수정했고, 그렇게 완성된 그림은 대단한 감동으로 돌아왔다. 화가는 있는 그대로 현실을 기록하는 자가 아니다. 이에 대하여, 없는 사실을 만들어내서는 안 된다는 의견과, 고귀한 이상을 효과적으로 드러내는 예술적 표현이라는 의견이 팽팽히 맞선다.

계몽주의 이후로 스타가 되려면, 대중의 호응을 이끌어내고 정치 논쟁에 참여해서 승리해야 했다. 다비드에게 1793년이 그런 해였다. 그는 단두대로 향하는 왕비를 그렸고, 그들을 죽이는 데 앞장서다가 암살당한 마라Jean Paul Marat를 혁명의 순교자로 만들었다. 다비드는 당대 최고의 화가였으며, 그림을 혁명의 수단으로 삼은 혁명가였다.

왕을 죽이는 데 찬성한 화가

〈단두대로 가는 마리 앙투아네트Marie-Antoinette conduite à l'échafaud〉는 프랑스 왕비의 마지막 모습을 담고 있다. 베르사유 궁에서 화려하게 빛났던 마리 앙투아네트는 한 필의 말이 끄는 사다리 마차(양쪽에 사다리가 달린 싸구려 마차)를 타고 시민들과 똑같은 대접을 받으며 혁명광장의 단두대로 향했다. 루이 16세에게 예를 갖췄던 것과 달리, 왕비를 실은 마차는 많은 사람들이 구경할 수 있도록 천천히 움직였다. 구경거리로 전락한 왕비가 시민들의 조롱과 야유를 견디는 방법은 눈을 감거나 무표정하게 정면을 보는 것뿐이었다. 두 팔을 결박당한 채로 허리를 곧게 편 왕비는 초라한 면직 모자로 짧게 잘린 머리카락을 감춘 여느 사형수와 다르지 않다. 하지만 날카로운 콧대와 굳게 다문 입에서 수모를 견디려는 안간힘과 명예를 지키려는 위엄이 남아 있다. 모욕을 견디는 자는, 모욕하려는 자에게 모욕감을 되돌려준다.

1792년 9월 21일 국민공회에서 왕정 폐지와 공화정 수립이 공식 선언되었다. 1792년 12월 11일 왕에 대한 재판이 시작되었고, 1793년 1월 21일 왕은 단두대에서 처형되었다. 왕비는 1793년 10월 12일에 최초 심문을 받았고, 이틀 후 재판을 치렀으며, 다시 이틀 후 처형되었다. 혁명파의 일원으로 의회에서 왕과 왕비를 처벌하는 사안에 찬성표를 던졌던 다비드는 마리 앙투아네트의 마지막 모습을 직접 보며 이 그림을 그렸다. 소설가 슈테판 츠바이크Stefan Zweig는 이 장면을 사실과 상상을 버무려 묘사한다.

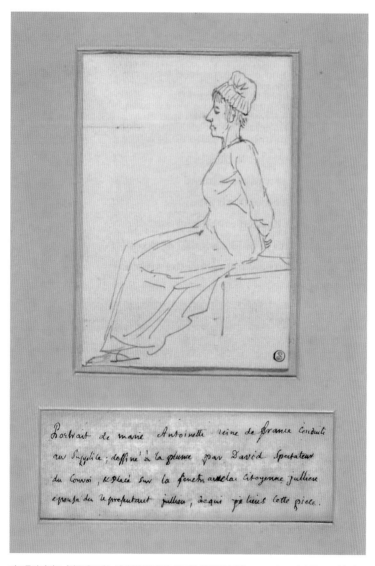

자크루이 다비드, 〈단두대로 가는 마리 앙투아네트〉, 1793년, 종이에 펜과 잉크, 15×10cm, 파리, 루브르 미술관.

"지금은 카페 드 라 레장스Café de la Régence가 들어선 생토노레Saint-Honoré 거리의 모퉁이에 한 사내가 누군가를 기다리며 서 있었다. 한 손에는 연필, 한 손에는 종이를 들고 있었다. 최고 겁쟁이자 당대에 가장 훌륭한 예술가였던 루이 다비드다. (중략) 권력자의 구두라면 혀로 핥기까지 하는 인물의 전형인 그는 승자에게는 아첨하고 패자에게는 냉혹할 준비가 언제든지 되어 있었다. 지금 마리 앙투아네트를 호송하는 사형수마차를 탄 당통은 다비드의 비열함을 알아채고, 경멸하며 이렇게 외쳤다. '저런 종놈 같으니라고!'"

<div align="right">(슈테판 츠바이크, 『마리 앙투아네트』, 1932년)</div>

프랑스 역사상 가장 오해받는 사람은 마리 앙투아네트일 것이다. "빵 대신 케이크를 먹어라"라는 말을 했다는 것은 헛소문일 뿐이며, 오히려 감자를 수입해 널리 보급하여 기근을 줄였다. 수많은 애인을 두고 난잡하고 추잡한 사생활을 한다는 둥, 너무 사치스러워 왕가 재산을 탕진했다며 '적자 부인Madame Déficit'으로 불리는 등 온갖 음해와 음모에 시달렸다. 확실한 근거는 없었으나, 대부분의 프랑스인들은 그것을 믿었다. 그가 프랑스 부르봉 왕가의 숙적인 오스트리아의 합스부르크 가에서 시집온 탓이 크다. 어제는 적국의 공주였으나, 오늘은 왕비가 된 그에게 프랑스 국민은 애정보다는 미움을 보였고, 그것을 애정으로 바꾸기에 그의 역량은 부족했다. 마리 앙투아네트는 궁정에서 태어나고 자라 세상 물정을 몰랐고, 어머니 마리아 테레지아와 달리 천성이 밝고 공부를 싫어하며 즐기기를 좋아했던 탓에 궁정 정치에 미숙했

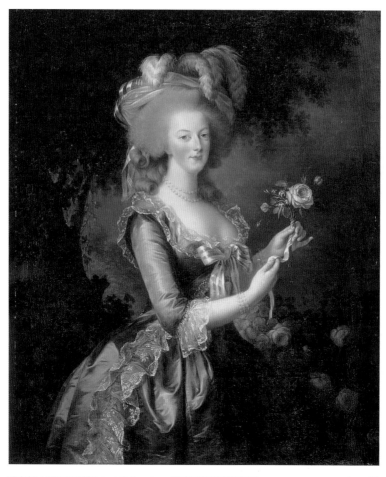

엘리자베스 비제 르 브룅Élisabeth Vigée Le Brun, 〈장미를 든 마리 앙투아네트Marie-Antoinette à la rose〉, 1783년, 캔버스에 유채, 113×87cm, 베르사유 궁, 프랑스 역사박물관.

마리 앙투아네트는 천생적인 생기 발랄함으로
주변 사람들에게 많은 사랑을 받았다.

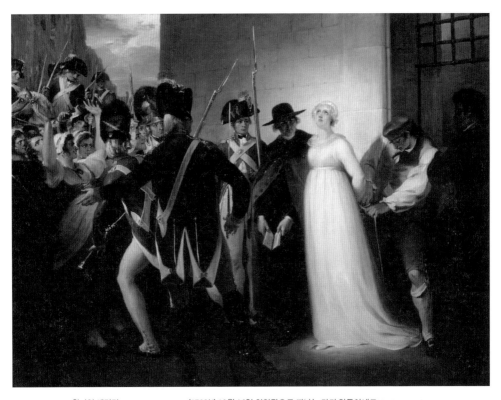

윌리엄 해밀턴William Hamilton, 〈1793년 10월 16일 처형장으로 떠나는 마리 앙투아네트Marie-Antoinette conduite à son exécution, le 16 octobre 1793〉, 1794년, 캔버스에 유채, 152×197cm, 비지유 성Château de Vizille, 프랑스혁명박물관Musée de la Révolution française.

마리 앙투아네트가 재판에서
단두대에 이르는 데까지는 3일 걸렸다.
형식적인 절차였을 뿐이기 때문이다.

다. 마리 앙투아네트는 국민들로부터 왜 자신이 미움받는지, 그들이 자신에게 무엇을 요구하는지 몰랐다. 왕의 부인인 동시에 정치가여야 하는 왕비가 되기에 적합하지 못한 성격과 성미였다. 그것은 남편인 루이 16세도 마찬가지였다. 그것이 그들 부부의 불행의 원인이자, 프랑스 혁명의 초기 향방을 결정짓는 주요 요소이기도 했다.

국가가 위기에 처했을 때, 왕조국가의 국민은 왕을 탓하지 못한다. 왕과 가장 가까이 있는 외국인 왕비는 마녀가 되기에 최적이었다. '베르사유의 장미'는 피어서 아름다웠으나, 쉽게 짓밟힐 처지였다. 왕비가 공식적으로 국가 문제를 해결할 방법은 별로 없다. 혁명이 터지고 나서도 루이 16세는 상황을 낙관적으로 파악했으며, 의견이 오락가락했고 줏대 없이 우유부단하게 처신했다. 특히 프랑스 왕당파를 집결해서 파리를 탈환하려는 계획에 따라 국경 도시 바렌Varenne으로 도주했으나, 이때도 섣부른 말과 게으름 때문에 잡혀서 파리로 송환되면서, 그나마 호의적이던 여론도 냉랭하게 식어버렸다. 이 여파로 자신과 부인, 왕자들도 차례로 죽게 됐다. 공주만 살아남아서 외가인 빈의 쇤브룬 궁으로 보내졌다.

혁명의 순교자로 미화된 마라

다비드는 혁명의 주축 인물인 마라, 당통Georges Jacques Danton, 로베스피에르Maximilien François Marie Isidore de Robespierre와 친분을 쌓으며 정치적 영향력을 확대했다. 혁명정부의 미술계 1인자로서, 국립미술학교(아카데미) 무용론을 주장하며 폐쇄시켰다. 회화에 대한 지배력은 왕에서 정

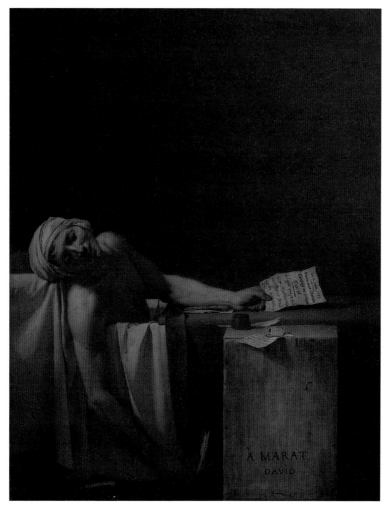

자크루이 다비드, 〈마라의 죽음〉, 1793년, 캔버스에 유채, 165×128cm, 브뤼셀, 벨기에 왕립미술관Koninklijke Musea voor Schone Kunsten van België.

치가로 옮겨가서, 살롱을 조직하고 규율을 만들고 심사위원을 선정하는 일 등은 모두 정부의 관리 아래 있었다. '짐이 곧 신고전주의'라며 위풍당당하게 살롱을 빛내던 다비드는 '짐은 곧 공화정의 대변인'으로 변신했다. 〈마라의 죽음Marat assassiné〉은 가장 확실한 증거다.

마라는 혁명 초기에 『인민의 친구L'ami du peuple』를 발간하며 여론 형성에 막강한 힘을 발휘한 언론인이자, 로베스피에르와 더불어 혁명에 반대하는 자들을 색출하여 처벌하는 급진파의 핵심 인물이었다. 그는 혁명 기념일을 하루 앞둔 1793년 7월 13일, 온건 지롱드당의 당원 샤를로트 코르데Charlotte Corday에게 암살당했다. 코르데는 공포정치를 주도한 마라를 죽이는 것이 프랑스를 위한 길이라 믿고, 치밀한 계획을 세워 실행에 옮겼다. 몹시 심한 피부병을 앓아서 욕조에서 일을 하던 마라는 자신을 만나 달라며 집 앞에서 소동을 피운 코르데를 욕실 옆방으로 들였다. 코르데는 마라 앞에서 반동분자들의 이름을 댔고, 마라는 받아 적은 후 그들은 단두대로 보내질 것이라 답했다. 그때, 코르데는 준비해온 칼로 마라의 폐를 정확히 찔렀고 마라는 즉사했다.

이 소식을 접한 자코뱅당은 다비드에게 마라의 공개 장례식에 사용될 그림을 주문했다. 살해되기 하루 전, 다비드는 마라가 욕조 밖으로 팔을 내밀어 연설문을 작성하는 모습을 직접 보았다. 다비드는 사건 현장을 사실 그대로 묘사하는 것은 혁명 주도자의 불운한 죽음의 현장으로 적당하지 않다고 생각했다. 이로부터 60여 년 후에 완성된 폴 자크 에메 보드리Paul Jacques Aimé Baudry의 그림 〈샤를로트 코르데Charlotte Corday〉가 실제 사건 현장에 더 가깝다. 보드리의 그림에는 벽

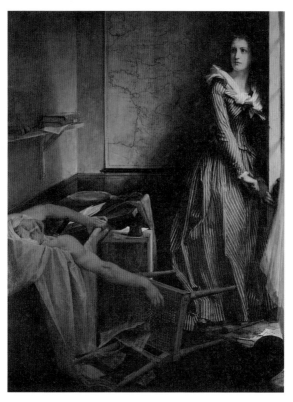

폴 자크 에메 보드리, 〈샤를로트 코르데〉, 1860년, 캔버스에 유채, 203×154cm, 낭트, 낭트 미술관Musée d'arts de Nantes·

선반에 책과 잡동사니가 놓여 있고, 전면에 프랑스 지도가 붙어 있으며, 마라가 욕조에서 발버둥을 쳐서 천이 엉키고 의자가 넘어졌으며, 종이와 신문 조각들이 바닥에 떨어져 있다.

두 그림의 차이는 확실하다. 하나는 목욕하다가 죽은 남자이고, 하

나는 조국을 위해 일하다가 죽은 성자의 모습이다. 전자는 기록이고 후자는 상징물이다. 다비드는 기록보다 인물을 신화로 만드는 데 탁월했다. 다비드는 젊은 여자에게 찔려 죽은 사실을 감추기 위해 코르데는 등장시키지 않았고, 볼품없이 욕조에 널브러졌을 그의 모습을 마치 미켈란젤로의 〈피에타〉 혹은 십자가에서 내려지는 예수처럼 비스듬히 기대어 있는 자세로 바꿨다. 벽의 선반도 없애고 비워둠으로써 시간이 멈춘 듯 단순하고 정갈한 배경으로 그림의 깊이감을 더했다. 마라의 왼손에는 "시민 마라에게. 나는 당신의 자비를 얻을 권리를 누릴 만큼 충분히 비참합니다"라고 쓰인, 코르데가 들고 온 가짜 청원 편지가 들려 있는데, 피 묻은 손가락은 '자비bienveillance'라는 단어에 올려져 있다. 편지의 원래 단어는 '자비'가 아니라 '도움'이었다. 실제 범행에 사용되었던 검은 칼도 눈에 잘 띄도록 흰색으로 바뀌었다. 이로써 다비드의 메시지는 명확해졌다.

피를 흘리면서도 사람들에게 자비를 베풀던 마라, 욕실에서도 펜을 쥐고 인민과 공화국을 위해 일하던 마라, 불의의 일격으로 죽음에 이른 마라에게서 수많은 사람들을 단두대로 보냈던 냉혈한의 모습은 찾을 수 없다. 오히려 머리를 감싼 하얀 두건과 하얀 천들은 순결함을 강조했고, 욕조의 반을 차지한 초록은 순수함을 더했으며, 벽면에 칠해진 차분하고 깊은 갈색은 숭고한 분위기를 만들었다. 비석처럼 세워진 나무통에는 "마라에게, 다비드. 혁명력 2년"을 새겨넣었다. 이것은 '마라에게 바치는 다비드의 조의'로 읽힌다. 함께 뜻을 이루자던 동지를 잃은 슬픔과 더불어, 마라는 혁명의 숭고한 이상을 품은 채 죽은 신성

자크루이 다비드, 〈마라의 죽음〉 부분.

한 인물로 만들어졌다. 〈마라의 죽음〉이 루브르 미술관에서 처음 공개된 날, 마리 앙투아네트는 단두대에서 처형당했다. 왕정의 마지막 상징은 사라졌고, 마라는 혁명의 순교자로 부활했다. 다비드의 그림에서 마라는 로마의 영웅 호라티우스 형제, 브루투스와 다르지 않다.

다비드가 제 이름을 서명한 위치마저 그의 탁월한 정치 감각을 엿보게 해준다. 혁명의 순교자 마라의 이름 바로 아래 작게 새김으로써, 자신도 그 이미지를 어느 정도 나누어 갖고 있음을 알려준다. 압도적인 그림 실력, 남다른 처세술을 겸비했으니, 세속의 영광은 그의 몫이었다. 하지만 격변의 시기에 누리는 영광은 항상 날카로운 칼날 위를 걷는 위험과 공존한다.

단두대를 피한 화가의 자화상

왕을 죽인 혁명 세력은 분열했다. 의회 안팎에는 왕정 복고를 꿈꾸는 왕당파가 여전히 견고했고, 혁명 세력도 프랑스 혁명을 단순히 정치 체제를 바꾸는 선에서 마무리하고 싶어 하는 세력과 사회 체제 전반을 완전히 새롭게 만들려는 세력으로 나뉘었다. 혁명의 3대 정신인 자유, 평등, 박애를 완벽하게 구현하기 위해서는 아직 부족하다고, '부패하지 않은' 로베스피에르는 생각했다. 그의 사상과 행동은 순수했기에 과격했고, 급진적이었기에 동료가 많지 않았다. 반동파에 의해 너무 쉽게 권좌에서 떨어져 단두대에서 죽었고, 다비드는 교묘하게 단두대는 피했지만 투옥을 피할 수는 없었다.

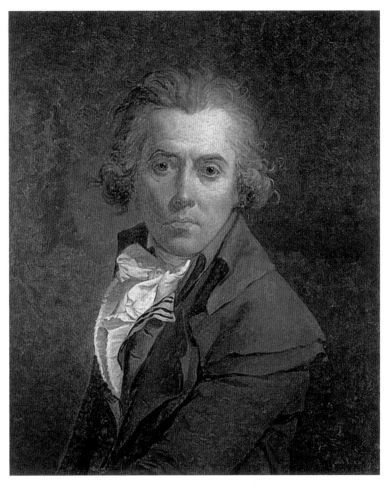

자크루이 다비드, 〈자화상 Autoportrait〉, 1791년, 64×53cm, 피렌체, 우피치 미술관.

다비드에게는 황금빛 영광의 반대편에
기회주의자라는 비난이 공존한다.

"그(다비드)는 혁명기에는 가장 큰 목소리를 내던 웅변가들을 위해 일했으나, 위험에 처하자 그들을 버렸다. 죽은 마라를 그렸으며, 테르미도르 8일에는 격정에 사로잡혀 로베스피에르에게 '마지막까지 잔을 함께 마시겠다'고 말했다. 하지만 운명이 결정된 다음 날이 다가오자 영웅적인 태도는 사그라들었다. 그는 집에 머물렀고, 단두대를 피할 수 있었다."

(슈테판 츠바이크, 『마리 앙투아네트』, 1932년)

감옥에서 다비드는 무슨 생각을 했을까? 로마 상 수상 화가로서 왕의 청탁을 받고 로마의 호라티우스 형제를 그리던 내가, 프랑스 혁명을 촉발시킨 장면을 그리던 내가, 혁명의 동지 르펠티에와 마라를 성자로 묘사해서 혁명 정신을 표현한 내가, 이곳에서 이런 대접을 받고 심지어 죽을 수도 있단 말인가? 지금까지 자신이 걸어온 길을 되짚으며 그런 생각들을 하지 않았을까. 그는 정치적 견해가 다른 예술가들을 처형한 죄목으로 기소되어 구속되었고, 옥중에서 〈자화상〉을 그렸다. 여전히 명목상으로 공화정은 유지되고 있었고, 그의 작품 두 점은 공화당의 제단화로 선정되었다. 제자들의 탄원과 정부의 포용 정책으로 연말에 석방되었다. 왕과 왕비의 사형에 찬성했다며 이혼을 요구했던 아내와도 다시 결혼식을 올렸다.

단두대로 상징되는 공포정치에 민심이 등을 돌렸고, 부르주아를 위한 보수적인 공화국을 지지한 세력(테르미도르파Thermidoriens)이 집권했다. 그들은 왕당파의 왕정 복고와 서민들이 요구하는 민주주의에 모두

단호하게 반대했고, 부르주아 규범 안에서 혁명을 안정시키려 했다. 즉 왕당파와 서민 모두에게 압력을 받으며 제 이익을 실현하려다 보니, 정권이 불안정했다. 폭동과 쿠데타가 이어졌고, 이것을 진압한 포병 장교 나폴레옹 보나파르트Napoléon Bonaparte가 권력을 잡게 되었다.

1797년 나폴레옹이 다비드에게 이탈리아 원정에 동참해서 그림을 그려 달라고 요청했으나, 다비드는 거절했다. 그 대신 겨울에 나폴레옹 초상화를 그려주겠다고 약속했다. 다음 해 나폴레옹이 이집트 원정에 동행하길 재차 요청했으나, 건강을 이유로 거절하고 다음 그림을 그렸다. 여기서도 다비드의 탁월한 현실 감각과 화가로서의 재능은 반짝반짝 빛난다.

02

다비드와 나폴레옹
:"황제께 제 그림을 바칩니다"

자크루이 다비드, 〈알프스의 생베르나르 협곡을 넘는 나폴레옹〉(5번째 판) 부분, 1803년, 캔버스에 유채, 베르사유 궁,
프랑스 역사박물관.

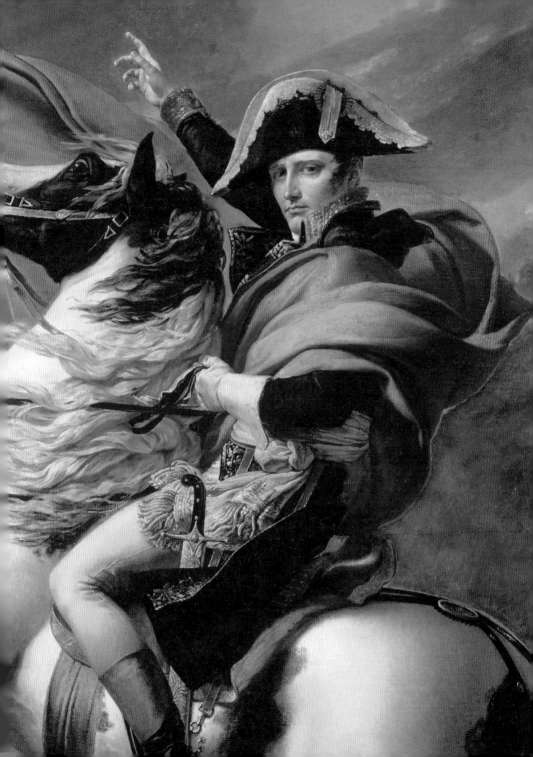

다비드가 떠오르는 실세 나폴레옹의 제안을 두 번이나 거절하고 선택한 주제는 다시 고전이었다. 〈사비니 여인들Les Sabines〉에서 그는 역사화의 인기 있는 소재이자 로마 건국사의 한 토막인 로마와 사비니 부족 간의 비극적인 전투를 다루었다. 강인한 전사들의 국가인 로마는 사비니를 포함한 이웃 부족들을 초대하여 신을 기리는 잔치를 성대하게 베풀었는데, 분위기가 무르익었을 무렵 갑자기 로마 군사들이 사비니 여인들을 납치했다. 적의 기습에 속수무책으로 당한 사비니의 남자들은 분루를 삼키며 도망쳤다. 이것은 여성이 부족했던 로마가 인구를 증가시키기 위해 선택한, 비열하지만 효과적인 방법이었다. 대부분의 화가들은 바로 이 혼돈과 납치 장면을 선택해서 그렸지만, 다비드는 후퇴했던 사비니 남자들이 빼앗긴 여자들을 되찾으러 3년 후에 로마로 쳐들어와 전쟁을 벌였던 순간을 담았다.

화해와 평화의 새 시대로 가자

그림 전면에 날카로운 칼을 든 사비니의 수장 타티우스와 창을 든 로마의 왕 로물루스가 대치 중이다. 팽팽한 긴장감이 감도는 그들 사이에 헤르실리아Hersilia가 다급하게 끼어들어 싸움을 말린다. 그는 타티우스의 딸로 로물루스의 아내가 되어 아이들을 낳았으니, 싸우는 자들은 그의 아비와 남편이다. 사비니와 로마의 싸움이자, 장인과 사위의 목숨 건 전투로, 모두 그에게 소중한 사람들이다. 저 뒤의 수많은 여인들의 처지도 이와 같았으니, 그들은 맨몸으로 이 전투를 중지시키려 필사적으로 애쓰고 있다. 과거의 일은 로마의 잘못이 분명하지만, 결혼으

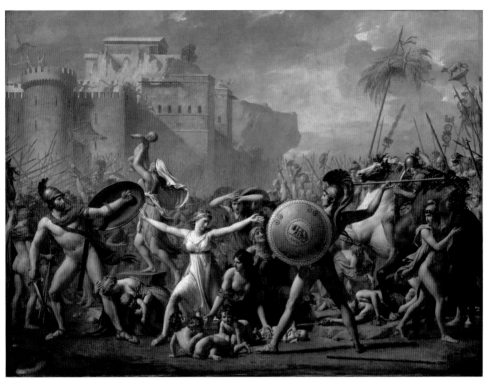

자크루이 다비드, 〈사비니 여인들〉, 1799년, 캔버스에 유채, 385×522cm, 파리, 루브르 미술관.

계몽주의자인 신고전주의자들에게
그림은 도덕적인 생각을 표현하고
감상자를 교육시키는 수단이었다.

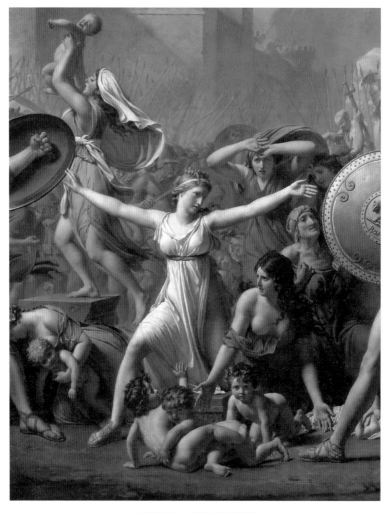

자크루이 다비드, 〈사비니 여인들〉 부분.

관람객의 눈높이에 아이들이 그려져 있다.
갈등과 대립을 끝내고 이제 평화의 시대로 가자는 메시지다.

로 두 국가는 맺어졌고, 그 확실한 증거물로 땅을 기어다니는 아이들이 있다. 대립과 증오, 복수와 죽음의 전쟁을 끝내고 평화와 공존의 새 시대로 가자고 여인들은 호소하고 있다.

이것은 소름 돋는 선택이었다. 이 이야기로 완성된 대부분의 그림들이 혼란과 혼돈을 표현한다면, 다비드의 작품은 화해와 평화의 메시지를 전한다. 시대의 예언서로 불릴 만큼 시대 변화를 정확하게 짚어내던 다비드의 진가가 여기서도 발휘되었다. 이 그림이 공개될 무렵에 프랑스인들은 공포정치로 너무 많은 죽음을 목격했다. 내일을 위한 혁명만큼 현실을 사는 오늘도 중요하니, 이제 평화로운 세상에서 마음 편하게 살고 싶다는 당시 민심의 변화를 다비드는 정확하게 읽어냈다. 이를 위해 다비드는 로마 시대의 일을 갖고 오되, 배경은 바스티유 감옥과 유사하게 묘사했다.

그림의 내용만큼, 공개 시점도 절묘했다. 나폴레옹의 독재를 인정하는 헌법이 선포된 사흘 후에 다비드는 〈사비니 여인들〉을 루브르 미술관에 걸었다. 나폴레옹이 왕정과 공화정의 공포정치로 인한 극한 대립을 끝내고, 평화와 번영의 새로운 시대를 만들어나갈 것임을 사람들이 기대하던 때였기 때문이다. 타티우스와 로물루스의 대치, 사비니와 로마의 대립을 중재하는 헤르실리아의 자리에, 반대파에게도 관용을 베풀던 나폴레옹을 앉힌 형세였다. 이런 의도로 다비드는 이 그림의 맞은편에 대형 거울을 배치하여, 관객들에게 그림에 들어가 있는 듯한, 그래서 현재적인 느낌을 체감하도록 만들었다. 두 번이나 거절당했던 나폴레옹이 이 그림에 흡족했음은 분명하다. 다비드는 이런 걸작을 당

시로서는 낯선 유료 개인 전시회로 공개했는데, 많은 비난이 뒤따랐지만 5년 동안 총 3만 6천여 명이 입장하는 대성공을 거뒀다. 이로써 혁명정부 시절 아카데미를 폐지하는 등 인습에 젖은 구태의연한 교육 제도에 대항하던 다비드의 아틀리에로 전 유럽의 학생들이 밀어닥쳤다.

살아 있는 영웅이 된 나폴레옹

전쟁과 혁명은 무참한 살육과 공포로 사회를 몰고 갔다. 전선이 분명한 만큼 싸움은 격렬했고, 각자는 모든 수단을 동원하여 승리하려고 했다. 신문이 여론의 향방에 영향을 끼치는 주된 수단이었고, 그림은 실상을 시각적으로 기록하고 표현하는 아주 중요한 수단이었다. 그림은 문자보다 더 넓게 퍼지고, 더 강렬한 효과를 낸다. 따라서 그것을 누가 어떻게 사용하는가에 따라 전혀 다른 결과를 낳는다. 우리가 역사화를 볼 때 주의해야 하는 이유다. 모든 그림이 사실의 재현이 아니며, 화가들이 자신의 재능을 권력자를 위해 바친 경우도 많기 때문이다. 그 목록에 다비드가 빠질 수 없다.

　다비드가 그린 나폴레옹을 살펴보자. 하늘과 산이 대각선으로 화면을 절반씩 차지하고 있으며, 말은 비탈진 협곡의 불안함을 상쇄하며 앞발을 들고 우뚝 서 있다. 나폴레옹의 왼손은 말고삐를 움켜쥐고 오른손은 위로 뻗어 산 능선보다 높은 곳을 향한다. 망토가 오른손과 같은 방향으로 휘날리며 그의 뚜렷한 목표의식을 강조하는 동시에 왜소한 몸집을 부풀린다. 흰 말 위에 청색 군복과 붉은 망토의 배치, 그림 밖으로 향한 시선으로 인물의 존재감은 극대화된다. 구도와 선묘, 색

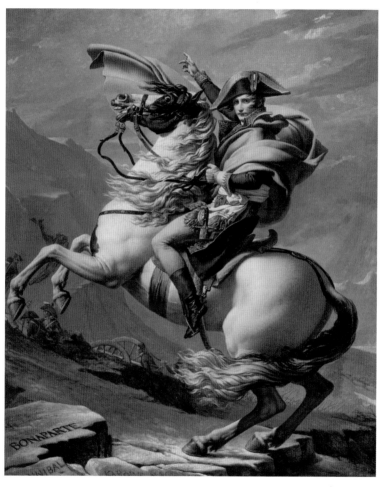

자크루이 다비드, 〈알프스의 생베르나르 협곡을 넘는 나폴레옹Le Premier Consul franchissant les Alpes au col du Grand-Saint-Bernard〉(1번째 판), 1801년, 캔버스에 유채, 261×221cm, 오드센 주Hauts-de-Seine, 말메종 성 국립 미술관Musée national des châteaux de Malmaison.

이것은 나폴레옹에게 바치는
다비드의 충성 맹서로 보인다.

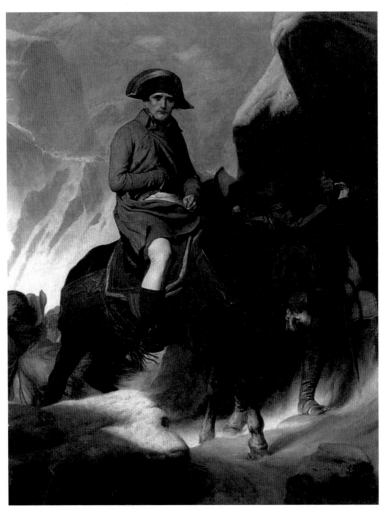

폴 들라로슈, 〈알프스를 넘는 나폴레옹Bonaparte franchissant les Alpes 〉, 1848년, 캔버스에 유채, 289×222cm, 파리, 루브르 미술관(여러 판으로 그려졌으며, 그중 한 점은 런던에 소장되어 있다).

과 붓질 등 모든 것이 신고전주의의 전형이다.

이 그림이 사실이라면, 나폴레옹은 1년 내내 얼음이 얼고 살을 후벼 파는 얼음 바람이 부는 알프스 산맥을 백마를 타고 붉은 망토를 휘날리며 대포를 끄는 병사들을 이끌면서 넘었을 것이다. 하지만 실제 모습은 농부가 이끄는 노새를 탄, 폴 들라로슈Paul Delaroche의 그림에 가깝다. 게다가 당시 막강했던 오스트리아군에 의해 나폴레옹 군은 전멸당할 뻔했는데, 루이 드제Louis Desaix 장군 덕분에 겨우 승리했다. 그 전투에서 드제가 죽으면서 승리의 공은 오롯이 나폴레옹의 것이 되었다.

다비드가 이런 실체를 알면서도 고전 조각과 라파엘로의 그림에서 모티프를 가져와 역동적인 나폴레옹을 그린 이유는 확실하다. 나폴레옹이 태양처럼 떠오르는 실세였기 때문이다. 따라서 이 그림은 나폴레옹에게 바치는 다비드의 충성 맹서로 읽힌다. 고급스럽게 잘 관리된 말을 타고 불가능할 것 같은 상황을 돌파하며 목표를 향해 돌진하는 모습은 살아 있는 영웅 그 자체이다. 바위에는 이전에 알프스를 넘었던 카르타고 장군 한니발과 신성로마제국 황제 카롤루스 대제보다 나폴레옹의 이름 '보나파르트'를 크고 굵게 새겨서, 그들보다 나폴레옹이 더 위대함을 부각시킨다.

다비드는 1800년부터 1803년 사이에 이 초상화를 총 5점 그렸다. 스페인 왕 카를로스 4세가 프랑스와의 동맹의 증거로 가장 먼저 주문했고, 3점은 나폴레옹이 선전 목적으로 사용하기 위해 다비드에게 그리도록 했다. 이것이 자신의 공식적인 첫 초상화였고, 각각 생클루 성Château de Saint-Cloud, 앵발리드 도서관, 시잘핀 공화국République

Cisalpine(나폴레옹이 이탈리아 북부에 세운 자매국)에 걸렸다. 마지막 판은 주문을 받지 않은 것으로, 다비드가 죽을 때까지 소장했다(현재 소장처를 열거해보면, 260×221cm판은 말메종 성 국립미술관Musée national des châteaux de Malmaison, 260×226cm판은 베를린의 샤를로텐부르크 성 Schloss Charlottenburg, 271×232cm판과 267×224cm판은 베르사유 궁의 프랑스 역사박물관, 264×232cm판은 빈의 벨베데르 미술관Österreichische Galerie Belvedere이다). 말과 나폴레옹의 망토 색을 제외하고는 큰 차이가 없다. 워낙 인기 있는 그림이어서 당대에도 판화와 그릇 등 다양한 형태로 복제되었다.

그림과 선전물

권력자를 향한 다비드의 붓은 사실을 왜곡했다. 그림은 예술 표현물이 아니라, 여론 형성에 영향을 끼치는 선전물로 기울었다. 다비드는 탁월한 선전가로서, 나폴레옹을 살아 있는 영웅으로 만들었다. 요즘으로 치자면, 여론 조작이다. 노련한 조작은 성공했으므로 문제되지 않았고, 다비드는 그것을 이력서 삼아 새로운 권력자의 마음을 얻어냈다. 다비드의 변절한 삶을 몰랐을 리 없는 나폴레옹이 그를 중용한 이유는, 선전 수단으로서 그림의 가치와 효력을 잘 알았고 다비드의 탁월한 능력을 확인했기 때문이다. 서로의 목적이 맞아떨어진 그들은 동업자였다. 제 이름을 말고삐에 아로새긴 다비드는 한 마리 말이 되어 그림으로 나폴레옹을 태우고 다시 한 번 인생의 협곡을 넘어갔다.

　1789년 7월 14일 바스티유 감옥 습격으로 촉발된 프랑스 혁명은 루

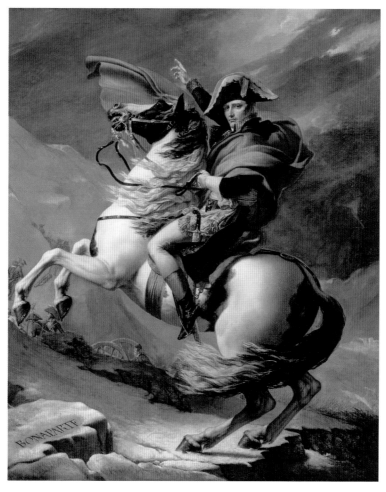

자크루이 다비드, 〈알프스의 생베르나르 협곡을 넘는 나폴레옹〉(5번째 판), 1803년, 캔버스에 유채, 267×224cm, 베르사유 궁, 프랑스 역사박물관.

이 그림으로 다비드는 나폴레옹이 만든
'레지옹 도뇌르' 훈장의 첫 번째 수상자가 되었다.

이 16세와 마리 앙투아네트의 도주와 발각, 루브르 궁의 유폐, 군주제 폐지와 국민공회 집권으로 공화정 수립, 왕과 왕비 처형, 로베스피에르의 공포정치, 테르미도르 반동, 5명의 총재정부와 원로원과 500명 의원으로 구성된 의회 체제로 숨가쁘게 이어졌다. 바스티유 감옥 습격부터 10여 년이 지나도록 프랑스는 안정되기는커녕, 왕당파와 공화파의 내전, 외국과의 전쟁 등으로 경세와 정치 모두 불안정했다. 이때 이탈리아와 영국군을 물리치며 국민들의 전폭적인 인기를 업은 나폴레옹이 1799년 5명 총재 가운데 한 명으로 선출되었다. 탁월한 실력의 군인이자 뛰어난 정치 감각을 가진 그는 군대를 동원하여 지리멸렬한 원로원과 의회를 해산시켰다. 쿠데타를 성공시키고 헌법을 개정하여 황제 자리에 올랐다. 1804년 국민투표로 뽑힌 공화정의 통령이 합법적으로 황제가 됨으로써, 공화국 프랑스는 황제의 지배를 받으며 권력이 세습되는 기묘한 국가가 되었다.

나폴레옹에 대해서는, 프랑스 혁명의 과실을 오롯이 착취하고 과거로 퇴보시켰다는 부정적 평가와, 혁명의 정신(자유, 평등, 박애)과 성과를 집대성한 『나폴레옹 법전』을 유럽에 전파했다는 긍정적 평가가 공존한다. 그가 영웅인지, 독재자인지, 그 모두인지의 판단은 관점에 따라 달라지지만, 다비드의 운명이 나폴레옹과 더불어 다시 한 번 요동쳤음은 분명하다.

"그는 혁명기에는 어느 누구보다 목소리를 높여 폭군을 비난했지만, 새 독재자가 등장하자 가장 먼저 들러붙어 나폴레옹의 대관식을 그리고

남작 작위를 받았다. 이로써 그는 귀족에 대한 자신의 증오가 가짜임
을 보여주었다."

<div align="right">(슈테판 츠바이크, 『마리 앙투아네트』, 1932년)</div>

　　루이 16세의 궁정에서 사랑받던 화가는 혁명정부의 실세 화가를 거
쳐, 투옥의 수모를 딛고 1804년에 황제의 수석 화가로 화려하게 부활
했다. 당연히 〈황제의 대관식Sacre de l'empereur Napoléon I^{er} et couronnement de
l'impératrice Joséphine dans la cathédrale Notre-Dame de Paris, le 2 décembre 1804〉은 그
의 몫이었다.

황제 폐하께 바칩니다

민심의 절대적 지지로 세속 권력의 정점에 오른 나폴레옹은, 로마 황제
가 그러했듯이 종교적인 신성함도 얻고 싶었다. 국왕이나 황제의 즉위
식인 대관식은 최고 권력자의 머리에 관을 씌워주는 행사인데, 프랑스
에서는 주로 랭스Reims 대성당에서 거행되었다. 나폴레옹은 교황 비오
7세를 파리 노트르담 대성당으로 초청해서 식을 진행하던 중에 누구
도 상상할 수 없는 불경을 저질렀다. 교황이 손에 들고 있던 관을 가로
채서 스스로 머리에 썼다. 교황의 권위를 완전히 무시하는 처사였으나,
혁명 이후 급속하게 힘을 잃은 교황은 수모를 견뎌야만 했다.

　　화가로서는 세상의 두 하늘이자 태양인 황제와 교황을 동시에 그릴
수 있는 영광이었지만, 나폴레옹의 돌출 행동으로 인한 곤혹스러운 상
황도 해결해야 했다. 다비드의 탁월한 장면 연출 능력은 여기서도 빛을

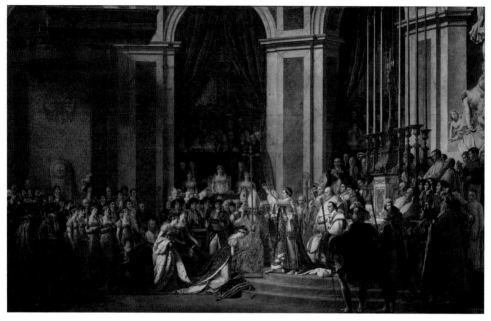

자크루이 다비드, 〈황제의 대관식〉, 1806-1807년, 캔버스에 유채, 621×979cm, 파리, 루브르 미술관.

신고전주의의 대표작으로, 루브르 미술관에서 두 번째로 큰 작품이다.
파올로 베로네세의 〈카나의 결혼〉이 약간 더 크다.
현재 베르사유 궁에 걸려 있는 작품은 미국 사업가들의 주문을 받은 다비드가
1808년에 그리기 시작하여 망명지 브뤼셀에서 완성한 것이다.
두 작품은 큰 차이가 없다.

발한다. 그는 나폴레옹이 황비 조제핀에게 관을 씌워주는 순간을 선택함으로써, 이 문제를 말끔하게 정리하는 동시에 화려한 대관식의 주인공인 황제를 더욱 부각시키는 부수적 효과도 얻었다. 이 그림이 가진 상징성을 극대화하기 위해 다비드는 대관식에 참석하지 못한 나폴레옹의 가족들도 그려넣었고, 마흔이 넘은 황후 조제핀도 20대의 앳된 모습으로 묘사했다. 게다가 관을 뺏기고 두 손을 내리고 있던 교황은 두 손가락을 들어 은총을 내리는 모습으로 바꾸는 등 나폴레옹을 모두에게 사랑받고 존경받는 황제이자, 교황(하느님)에게서도 정당성을 인정받은 신성한 황제로 재탄생시켰다. 효과적인 구도와 배치를 위해 모형을 만들어 배치할 정도로 심혈을 기울였고, 총 3년간 작업했다. 다비드는 그림 값으로 10만 프랑을 청구해서 6만 5천 프랑을 받아냈다.

나폴레옹의 몰락, 다비드의 망명

〈집무실의 나폴레옹Napoléon dans son cabinet de travail〉은 황제와 가장 많이 닮았다는 평가를 받는 초상화다. 다비드는 "내 영웅의 가장 일상적인 순간인 일하는 모습을 표현했다. 그는 밤새 서재에서 (나폴레옹) 법전을 쓰고 있다"고 자서전에 적었다(Samuel Guicheteau, *David: La fabrique du génie*, ellipses, Paris, 2018, p.382). 다비드는 군인 출신의 나폴레옹에게 '헌법 제정자'라는 새로운 이미지를 부여했으며, 나폴레옹은 몹시 마음에 들어했다.

전 유럽을 지배하고 싶었던 나폴레옹은 영국을 고립시키기 위해 대륙 봉쇄령을 내렸고, 러시아 원정에 나섰다. 이것이 모두 실패하면서

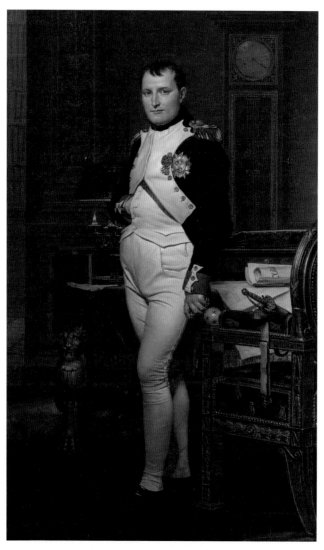

자크루이 다비드, 〈집무실의 나폴레옹〉, 1812년, 캔버스에 유채, 204×125cm, 워싱턴 D. C., 워싱턴 국립미술관National Gallery of Art (2번째 판은 베르사유 궁에 소장되어 있다. 1 번째 판과는 의상이 다르고, 뒤쪽 시계가 4시 13분이 아닌 4시를 가리킨다).

숨죽인 채 기회를 엿보던 독일 연방국들 중심의 반프랑스 동맹군이 나폴레옹 군에 대항했다. 1814년 마지막 결전에서 패한 나폴레옹은 〈퐁텐블로 조약〉에 따라 엘바 섬에 유배되었고, 루이 18세가 왕으로 즉위하면서 프랑스에서는 왕정이 복고되었다.

1년 후, 나폴레옹이 유배지에서 도망쳐 파리로 향한다는 소식에 왕은 군대를 급파했지만 나폴레옹을 본 군인들은 "황제 폐하, 만세"를 외쳤다. 복고 왕정이 국민적인 지지를 받지 못했고, 나폴레옹은 여전히 황제로서 권위를 지니고 있었던 셈이다. 왕은 3월 19일 벨기에로 도망쳤고, 하루 뒤에 나폴레옹은 파리에 입성했다. 하지만 워털루 전투에서 패함으로써 100일 천하로 끝장났다. 빈 손을 내밀며 "쓰러진 용사들이여, 나는 패했고 내 제국은 유리처럼 깨졌다"고 절망한 그는 1815년 세인트 헬레나 섬에 유배되어 5년 반 뒤에 죽었다(나폴레옹에 대한 이미지가 만들어진 결정적인 시기가 바로 이 5년 반이다. 그가 세인트 헬레나 섬에 유배된 뒤에, 왕정에 대한 실망과 반발, 낭만주의의 유행 등이 나폴레옹을 비난의 대상이 아니라 신화적인 인물로 재탄생시켰다. 그 결과 1840년 12월 15일 프랑스 국민들은 그의 유골을 파리로 가져왔고, 그는 다시 국민적 영웅으로 재탄생했다. 그의 조카 샤를 루이 나폴레옹Charles Louis Napoléon Bonaparte[나폴레옹 3세]은 이런 사회적 분위기를 적극적으로 이용하여 제2공화국의 대통령을 거쳐 제2제정의 황제에 올랐다. 나폴레옹에 대한 향수와 애정이 없었다면 가능하지 않은 일이었다).

나폴레옹의 몰락이 확실해지자, 황제의 수석 화가인 다비드는 지방과 스위스 여행 후 파리로 왔다가, 부역자들에 대한 법령에 따라 추방

당했다. 루이 18세는 그를 사면할 용의가 있었지만(왕과 황제는 바뀌어도 다비드의 위치는 굳건했던 셈이다), 다비드가 거부하여 사면에 대한 논의 자체가 이뤄지지 않았다. 아무리 처세의 달인이어도 더는 변명의 여지가 없었는지, 아니면 조국의 현실과 자신의 운명에 진절머리가 났는지는 알 수 없다. 어쨌든 왕정이 복고된 파리에서 그의 목숨을 노리는 자들이 많았던 건 사실이다. 다비드는 자신의 정신적 고향인 로마에 정착하려고 했지만, 대관식에서 나폴레옹을 무기력하게 축복해주는 수모를 당했던 교황 비오 7세가 거부하여 벨기에 브뤼셀로 망명했다.

그는 오직 그의 편이었다

프랑스 황제는 섬에 유배된 채로 죽었지만, 프랑스 회화의 황제 다비드의 명성은 추락하지 않았다. 〈큐피드와 프시케〉, 〈시에예스의 초상화〉 등과 같이 신화적이거나 비정치적인 작품들은 여전히 파리에서 큰 사랑을 받았다. 프로이센 왕 프리드리히 빌헬름 3세가 망명지의 다비드에게 예술부 장관과 아카데미 원장 직을 맡아 달라고 제안했으나 거절당했다. 워털루 전쟁의 영웅 웰링턴 장군이 초상화를 부탁했으나 조국의 적은 그리지 않는다며 제안을 물리쳤다. 1825년 프랑스 왕 샤를 10세의 궁정에서 귀국을 제의했으나, 돌아가지 않았다. 자서전을 미완성으로 남겨둔 채, 그 해 12월 29일 둘째 아들의 품에 안겨 77세로 사망했다. 제자들은 그의 얼굴을 드로잉하고 수많은 명작을 그린 오른손을 석고로 떴다. 다비드는 나폴레옹보다 4년 반을 더 살았고, 죽어서 파리로 돌아온 나폴레옹과 달리 망명지에 묻혔다. 가족들은 그를 받아준

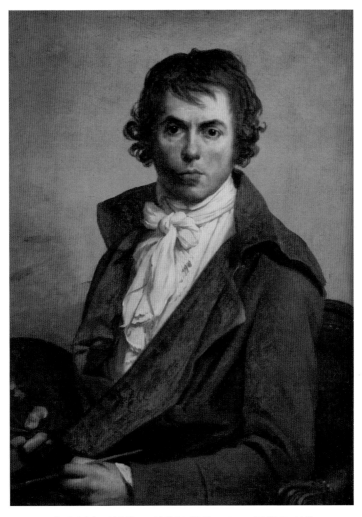

자크루이 다비드, 〈자화상〉, 1794년, 캔버스에 유채, 81×64cm, 파리, 루브르 미술관.

다비드의 재능은 혁명을 능가했다.
정치 권력이 바뀌어도 그의 자리는 굳건했다.

벨기에에 〈마라의 죽음〉을 기증했다.

다비드는 재능이 탁월했고, 그것을 사용하는 법도 알았기에 부귀영화를 누렸다. 시대가 원하는 재능을 소유했기에 권력자들의 부름을 피할 수 없었다. 이렇게 변명해주고 싶지만, 그는 출세주의자의 전형에 가깝다. 예술가로서 그림을 접근했다기보다는, 그림으로 자신의 사회적 지위를 구축하고 유지했기 때문이다. 따라서 자신의 재능을 잘 이용한 화가이자, 그림을 권력의 도구로 추락시킨 장본인이라는 평가를 부정하기 어렵다.

프랑스 혁명으로 미술의 혁명이 시작되다

사자가 죽으며 생긴 힘의 공백은 새끼 사자가 채우기 버겁다. 다비드가 죽은 뒤에 프랑스 미술계의 지형이 그러했다. 왕정이 무너지자 공화파와 왕당파, 타협파 등이 제각각의 대안으로 국가를 이끌고 가려 했듯이, 다비드의 죽음으로 신고전주의에 반대하는 캔버스들이 활기를 띠었다. 신고전주의는 여전히 주류 미술이었고, 장 오귀스트 도미니크 앵그르Jean Auguste Dominique Ingres, 앙투안장 그로Antoine-Jean Baron de Gros, 프랑수아 제라르François Gérard 등 400여 명의 제자도 왕성하게 활동했다. 특히 다비드가 제 아틀리에를 맡겼던 그로는 스승의 〈황제의 대관식〉에, 전투의 참상에 괴로워하는 나폴레옹을 담은 〈에일로 전장의 나폴레옹〉(74쪽)으로 맞설 정도로 나폴레옹의 사랑을 받았다. 앵그르는 고전의 우아함을 잃지 않으면서 낭만적인 색과 분위기를 가미해 인기를 끌었다. 하지만 그들은 강력한 적수 낭만주의와 마주해야 했다. 그로부

터 신고전주의의 성에 균열이 생기기 시작했고, 프랑스 혁명이 완성된 1870년대에 가서는 구시대의 유물 취급을 받게 되었다.

다비드는 혁명의 미술을 완성했고, 그것은 미술의 혁명을 촉발시켰다. 프랑스 혁명이 정치 영역에서 왕당파와 공화파의 혈투였다면, 미술의 혁명은 다비드를 이은 앵그르와 부그로 등에 맞서는 들라크루아, 밀레, 쿠르베, 마네, 인상주의의 길고 장엄한 대전쟁이었다. 이 기나긴 전투의 시작은 외젠 들라크루아로부터 본격화된다.

들라크루아와 부르봉 왕정

: 과거 권위에 반기를 들다

Eug. Delacroix.

외젠 들라크루아, 〈민중을 이끄는 자유의 여신〉 부분, 1830년, 캔버스에 유채, 파리, 루브르 미술관.

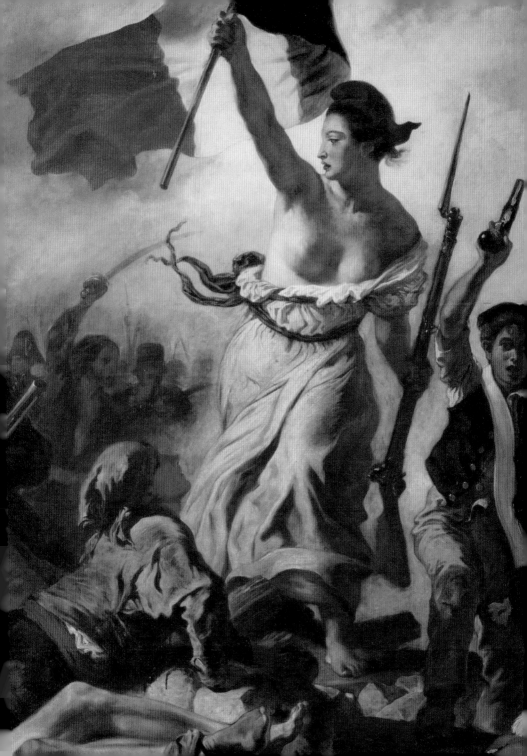

큰 나무의 그늘은 짙었고 멀리까지 드리워졌다. 다비드가 35년간 배출한 수백 명의 제자들은 신고전주의를 이어 갔다. 낭만적인 색채를 가미하여 차별점을 두며 스승과 경쟁 관계에 선 제자들도 있었지만, 대체로 다비드가 확립한 틀에서 벗어나지 않았다. 후자들은 대부분 잊혔지만, 전자들 몇몇은 스승을 극복하며 미술사의 세대 교체를 이뤄냈기에 기억된다. 전통의 계승은 답습이 아니다.

신고전주의 내부의 반란

다비드 왕국의 반역자는 성 내부에 있었다. 안루이 지로데트리오종 Anne-Louis Girodet-Trioson은 고전과 낭만을 융합시킨 스타일로, 스승과 노골적으로 다른 길을 갔다. 다비드가 혁명파와 손잡고 〈테니스 코트의 서약〉을 그리던 해, 지로데의 관능적인 작품이 살롱에서 선풍적인 인기를 끌었다. 대표적인 작품이 〈엔디미온의 잠 Le Sommeil d'Endymion〉이다.

엔디미온은 달의 여신 셀레네가 사랑했던 청년으로, 여신은 그의 육체를 독점하려고 그를 깊은 산속에서 영원히 잠자게 만들었다. 밤마다 셀레네는 달빛이 되어 그의 육체로 내려오는데, 지로데의 그림은 그 순간을 황홀하고 육감적으로 묘사했다. 큐피드가 나뭇가지를 들어 올려 둘의 은밀한 만남을 도와준다. 셀레네는 엔디미온의 눈부신 육체를 뜨겁게 탐닉하고, 잠든 엔디미온의 표정도 달콤한 꿈을 꾸는 듯 감미롭다. 지로데는 스승과 달리, 빛과 어둠을 화면의 깊이감과 인물의 고뇌를 표현하는 수단이 아니라, 유혹과 탐닉의 장치로 사용했다. 신화에서 소재를 취했으나, 지로데는 의도적으로 다비드식 영웅담을 피했다.

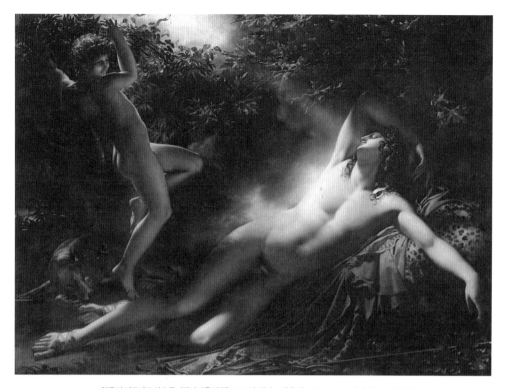

안루이 지로데트리오종, 〈엔디미온의 잠〉, 1791년, 캔버스에 유채, 198×261cm, 파리, 루브르 미술관.

스승이 어떤 반응을 보였을지 궁금해지는데, 지로데는 스승과 공통점
이 거의 없는 자신의 그림에 무척 만족했다.

　다비드의 또 다른 제자인 앙투안장 그로는 인물의 동작을 표현하는
탁월한 감각, 투명한 색채감 등에서 제리코와 들라크루아에게 영향을
주었다. 고전주의와 낭만주의의 징검다리를 놓은 존재로 기억된다.

　재미난 사실은, 다비드가 망명지에서 완성한 작품은 채색이 지나치
게 화려해서 신고전주의와 바로크 미술을 결합시킨 것 같다는 점이다.

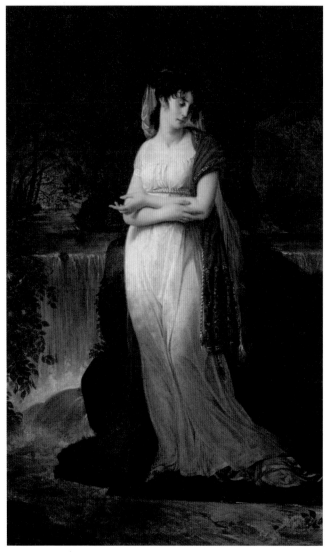

앙투안장 그로, 〈크리스틴 부아예의 초상Portrait de Christine Boyer〉, 1800년경, 캔버스에 유채, 214×134cm, 파리, 루브르 미술관.

완벽한 이상미를 추구하다 보면 지칠 때도 있는지, 그래서 절제된 신고전주의의 길 끝에는 공허한 화려함이 기다리는지 모를 일이다. 다비드의 그림은 당시 대중들에게 이해하기 쉽고 직접 호소를 할 정도로 화가의 주관성이 강조되므로, 스탕달이나 보들레르는 이를 낭만적으로 판단했다. 다비드, 지로데, 그로가 모두 낭만적인 색채를 가미한 것은 우연이 아니다. 낭만주의는 신고전주의와 비슷한 시기에 시작되었으나, 18세기 말까지는 프랑스 혁명의 분위기로 전면에 드러나지 않았다. 신고전주의가 지식과 과학적 발명으로 무지를 타파하자던 계몽주의의 한 면이라면, 낭만주의는 원초적인 순수함으로 돌아가자는 계몽주의의 또 다른 면이다. 뿌리는 같으나 줄기가 다르다. 신고전주의는 이상과 절대의 미를 지향했다면, 낭만주의는 개인적인 체험, 특이성, 감성, 상상, 정열, 꿈 등의 개성적인 미를 추구했다. 두 유파의 출발점이 비슷했으니, 길을 걷다가 어느 지점에서는 만나기도 했을 것이다. 하지만 목적지가 달랐으니, 재회를 끝내고 헤어져야 했다.

낭만주의의 첫 문제작

새로움은 환호와 거부를 동시에 초래한다. 낭만주의도 그랬다. 나폴레옹 보나파르트의 제정 말기인 1814년, 테오도르 제리코Théodore Géricault는 〈부상당한 기갑부대 병사〉에서 전투 후에 고뇌하는 병사를 그렸다. 다비드라면 용납할 수 없는 설정이다. 무릇 병사는 애국심에 가득 차서 죽음을 각오하고 전투에 임해야 하고, 회화는 그런 영웅적인 군인의 모습을 우아하게 표현해서 사람들을 압도해야 한다. 하지만 제리코

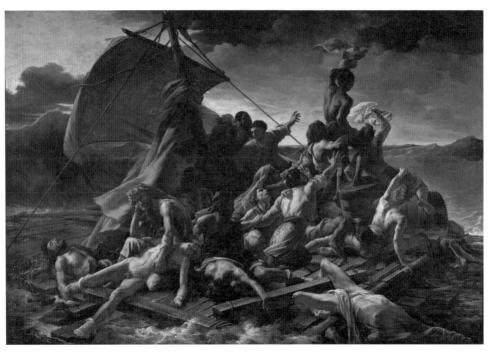

테오도르 제리코, 〈메두사호의 뗏목〉, 1818-1819년, 캔버스에 유채, 491×716cm, 파리, 루브르 미술관.

시체 썩는 냄새가
캔버스 밖으로 새어나온다.

는 전투에서 살아남은 군인의 인간적인 모습을 표현했다. 그의 진짜 놀라운 작품은 5년 후에 완성되었다.

〈메두사호의 뗏목Le Radeau de La Méduse〉은 실제 사건에서 소재를 취했다. 1816년 프랑스 군함 메두사호가 난파당하자 선장은 배의 파편으로 어설프게 뗏목을 만들었고, 거기에 하급 선원과 식민지인들을 태웠다. 자신이 탄 구명보트에 뗏목을 연결해서 해안가까지 끌고 가겠다고 약속해놓고는 바다 한가운데에서 연결줄을 끊고 황급히 도망쳐버렸다. 150여 명은 반쯤 가라앉은 뗏목을 타고 12일간 망망대해를 표류했고, 결국 15명만 구조되었다. 살아 돌아온 자와 뗏목에서 죽은 자 모두 극심한 고통을 겪었고, 한여름의 더위와 극한 상황에서 살기 위해서 인간은 인간이길 포기해야 했다. 이성의 존재로만 믿었던 그들은 살아남기 위해 먼저 죽은 동료의 몸을 먹고, 살기 위해서 죽을 짓을 저질러야 했다. 사건의 진상이 알려지자, 프랑스인들은 엄청난 충격을 받았다. 자격 미달의 메두사호의 선장은 왕가와 가깝다는 이유만으로 뽑혔던 무능한 자였다. 왕정 복고 시절의 프랑스에서 유능함은 왕과 얼마나 가까운가였다. 그 거리가 가까울수록 좋은 자리에 갈 수 있었다. 그 자리에 요구되는 능력은 중요하지 않았고, 메두사호의 참사는 왕정의 무능함을 드러낸 사건이었다.

여기서 제리코는 저 멀리 수평선 너머로 흐릿하게 보이는 배를 향하여 간절하게 구조 신호를 보내는 순간을 선택했다. 뗏목 뒤편(그림 앞쪽)으로는 절망과 죽음, 앞쪽으로는 생존을 향한 동작이 절박하다. 당시 현장을 있는 그대로 묘사하기 위해, 제리코는 난파선에서 살아남

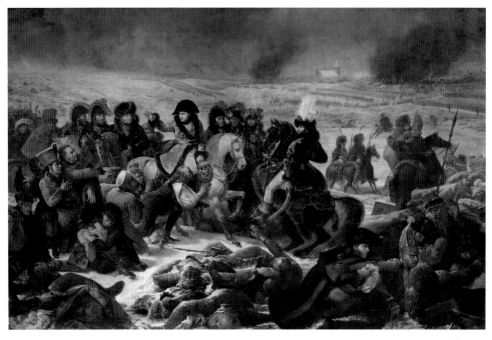

앙투안장 그로, 〈에일로 전장의 나폴레옹〉, 1807-1808년, 캔버스에 유채, 521×784cm, 파리, 루브르 미술관.

부상당한 적군마저 황제의 발을 껴안는다.
낭만성이 가미되어
나폴레옹의 인간적인 면이 부각된다.

은 사람들을 만나 인터뷰하고, 뗏목도 직접 만들었다. 특히 그는 경악스러운 사건을 그리면서 어떤 상징이나 인위적인 감정 표현을 하지 않고, 관람객들이 감정을 직접 느끼도록 최대한 사실적으로 그렸다. 당대의 사건을 표현하면서 보는 사람에게 강하게 감정 이입을 시키는 방식은, 당시 통용되던 회화 법칙을 거슬렀다. 이것이 낭만주의의 가장 본질적인 특징이다. 거대한 크기의 〈메두사호의 뗏목〉 앞에서 상식적인 사람이라면 다른 감정과 생각을 갖기 어렵다. 제리코의 낭만주의는 회화의 대중 언어를 구사했고, 신고전주의보다 훨씬 탁월한 선전 효과를 낼 수도 있었다. 나폴레옹은 그 점을 간파하고, 그로에게 승리한 전쟁터에서 동정심을 느끼며 부상병에게 자비를 베푸는 듯 팔을 뻗은 모습으로 자신을 그리도록 했다. 바로 〈에일로 전장의 나폴레옹Napoléon sur le champ de bataille d'Eylau〉이다. 하지만 낭만주의자들은 그런 나폴레옹을 에둘러 비판한다. 나폴레옹의 적국인 영국의 화가 터너가 대표적이다.

나폴레옹이 알프스 산을 넘은 것, 혹은 그것을 영웅 모습으로 조작한 것을 비난한 작품이 윌리엄 터너Joseph Mallord William Turner의 〈눈보라: 알프스를 넘는 한니발과 그의 군대Snow Storm: Hannibal and his Army Crossing the Alps〉다. 당시 유럽의 교양인이라면 누구나 이 그림을 보며 다비드의 나폴레옹 그림을 떠올렸을 것이다. 1812년, 나폴레옹은 아직 몰락하지 않았다.

나폴레옹이 몰락하고 낭만주의가 꽃피다
다비드는 〈메두사호의 뗏목〉을 소재로 선택하지도 않았겠지만, 만약

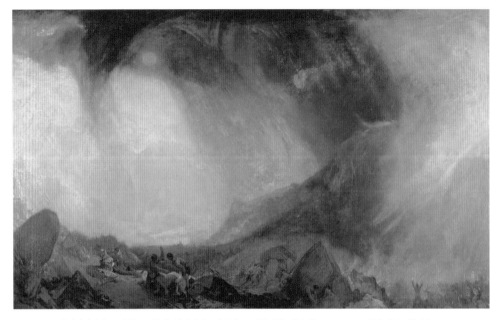

윌리엄 터너, 〈눈보라: 알프스를 넘는 한니발과 그의 군대〉, 1812년, 캔버스에 유채, 146×237.5cm, 런던, 테이트 갤러리.

그렸다면 역경을 딛고 살아 돌아온 영웅담 혹은 어떤 어려움 속에서도 희망을 잃지 않은 자의 정신 세계를 찬양했을 것이다. 대중을 계몽시키기 좋은 그림을 그렸던 신고전주의 화가들에게 경제적 안정이 빛이라면, 감추고 싶은 어둠도 있었다. 나폴레옹이 신고전주의 이상을 자신의 정치적 이익을 위한 수단으로 착취하여 선전 수단이자 장식 방식으로 전락시켰고, 다비드는 이에 열렬히 부역했다. 다비드와 그로 등 황제의 간택을 받은 화가는 관변 언론인과 다름없었다. 높은 문맹률 시기에 그림은 아주 효율적인 계몽 수단이자, 여론 형성의 도구였기 때

문이다. 하지만 낭만주의자들에게 그림은 자아 표출 수단이었으니, 둘은 부딪칠 수밖에 없었다.

부유한 집안 출신답게 돈에 구애받지 않고 작업했던 제리코는 국가가 주문한 종교화를 영감이 떠오르지 않는다며 거절했다. 〈메두사호의 뗏목〉에 열중해 있던 때였는데, 들라크루아에게 그 주문을 양보했다. 들라크루아는 뗏목에 엎드려 쓰러진 남자의 모델을 섰다. 프랑스 낭만주의의 대표적인 두 화가는 그렇게 연결된다. 제리코는 〈엡솜의 경주Le Derby d'Epsom〉를 작업하던 중, 말에서 떨어져 입은 부상의 후유증으로 33살에 죽었다. 죽음마저 낭만적인 그는 165점의 그림을 그리기 위해 수천 점의 데생을 할 만큼 정열적으로 작업했고, 이전에는 회화 소재로 채택되지 않던 정신병 환자나 낯선 외국 문물 등도 과감히 캔버스 안으로 끌어들였다. 그림이 시대의 결과물이라면, 신고전주의 시대와 제리코의 시대는 동시대이나 그림으로 보자면 완전히 다른 시대였다.

영국 봉쇄와 러시아 원정이 실패하면서 나폴레옹은 실각했고, 영국 낭만주의 화가인 윌리엄 터너와 존 컨스터블John Constable의 독창적인 풍경화와 바이런의 시 같은 문학작품들이 대거 프랑스에 소개되었다. 나폴레옹의 제정을 마감하고 왕정으로 회귀한 프랑스에서 신고전주의는 여전히 주류였고, 낭만주의는 유파로 묶이지 않은 채 새로운 흐름 정도로 인식되었다. 다비드의 몇몇 제자들도 작품에 낭만적인 색채를 가미하면서 신고전주의의 외연을 넓히는 듯 보였지만, 제리코의 뒤를 이어 등장한 외젠 들라크루아Eugène Delacroix, 1798-1863가 신고전주의와 낭만주의의 공존의 시간을 끝장냈다. 그런데도 그는 "나는 순수한

테오도르 제리코, 〈도박에 빠진 미친 여인La folle monomane du jeu〉, 1819-1822년, 캔버스에 유채, 77×65cm, 파리, 루브르 미술관.

제리코는 앵그르와 마네를 연결시킨다.
마네가 신고전주의에 최후 일격을 가했으니,
제리코는 미술 혁명의 중요한 물길을 내어준 셈이다.

고전주의자"라고 단언했다. 왜 그랬을까?

1637년 프랑스 철학자 르네 데카르트가 "나는 생각한다, 고로 존재한다Cogito, ergo sum"고 한 이후로 프랑스는 이성적인 존재로서의 명석함을 선호했고, 그에 배치되는 감정과 상상을 내세우는 낭만주의를 좋아하지 않았다. 이성에 기반을 둔 질서보다는 감정에 의한 개인을 중시한 낭만주의는 프랑스에서 부정적인 단어로 인식되었기 때문에, 낭만적인 작품을 하는 예술가도 스스로를 고전주의자로 규정지었다. 프랑스 문화와 전통이 빚어낸 이런 상황을 훗날 에드가 드가는 "고전주의 작품은 성공한 낭만주의 작품"으로 정리했다.

이것이 낭만주의다

외젠 들라크루아는 1798년에 유복한 가정에서 태어났다. 프랑스 혁명의 기운이 사회를 뒤덮었을 때 성장했고, 쿠데타와 왕정 복고 등 혁명의 혼란스러운 투쟁과 전복을 동시대 사건으로 경험했으며, 공화정으로 혁명이 완성될 무렵 세상을 떠났다. 앵그르의 맞수로 그는 다음 소개할 작품들로 신고전주의와 싸웠다.

아시리아 제국의 왕 사르다나팔루스는 반란군에 의해 왕궁이 불타자, 부인과 애첩은 물론 백마까지 죽이고 적에 생포되지 않으려 스스로 불타 죽었다. 영국 시인 바이런은 이 사건을 자신의 희곡에서, 백성을 아끼고 사랑하던 왕 사르다나팔루스가 반란군에게 패하자 스스로 장례용 장작 더미에 올라갔고, 애첩들이 그를 뒤따랐다는 이야기로 바꾸었다. 들라크루아는 사르다나팔루스 이야기를 자신의 캔버스 위에

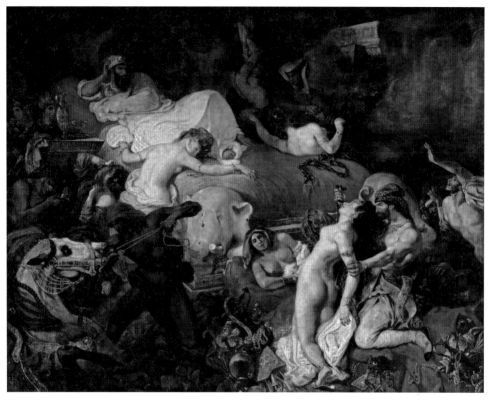

외젠 들라크루아, 〈사르다나팔루스의 죽음〉, 1827년, 캔버스에 유채, 392×496cm, 파리, 루브르 미술관.

낭만주의 전쟁에 불을 붙인 작품으로,
빅토르 위고는 낭만주의의 대표작으로 평가했다.

서 미켈란젤로의 〈천지창조〉에 필적하는, 파괴와 혼돈의 낭만주의적 〈천지창조〉로 만들었다. 왕을 중심으로 오른쪽 하단을 향해 대각선으로 화면이 밝아지는데, 왕의 명령을 거부하는 아름다운 애첩을 부하가 강제로 붙잡고 예리한 칼로 심장을 겨누는 부분이 가장 밝다. 붉은 두건을 쓴 흑인은 금으로 치장한 말을 끌어내 죽음으로 이끈다. 죽지 않으려 구원과 자비를 요구하는 듯 팔을 뻗는 남자와 그 옆의 체념한 인물은 지금 이 순간의 다급함을 생생하게 전한다. 침대보의 붉은 천이 잔혹하게 죽어간 이들의 피처럼 선명하다.

이렇게 모든 인물들이 제각기 급박한데, 주인공 사르다나팔루스는 침대에 누워 머리를 괴고 애첩과 애마, 보물들이 불타 없어지는 장면을 무심히 보고 있다. 상식을 넘어선 행동을 하고 일반인의 도덕을 부셔버리며, 죽음을 두려워하지 않고 오히려 재촉하는 그는 무섭지만 매혹적이다. 사치스런 장식물과 최고 단계의 사치인 자기 목숨을 버리는 파괴적 행위를 하는 인물을 주인공으로 내세워, 들라크루아는 당시 사람들에게 충격을 넘어 공포에 가까운 감정을 느끼도록 했다. 여기에는 어떤 교훈도 메시지도 없다. 오로지 자기 파괴적인 충동과 행위를 하는 인물이 화려한 색과 빛으로 그려졌을 뿐이다.

〈사르다나팔루스의 죽음 La Mort de Sardanaple〉은 1827년 살롱에서 앵그르의 〈호메로스 예찬〉과 맞붙은 문제작이자 낭만주의 선언화宣言畵다. 들라크루아는 이 그림을 통해 다비드가 확립한 아카데미의 전통과 신고전주의 회화의 규범을 부정했고, 자기만의 대안을 내세웠다. 소재부터 달라졌다. 프랑스 현실을 벗어나 고대와 중세로 회귀했고, 아랍

과 그리스 같은 당대의 이국으로 떠났다. 『햄릿』과 단테의 문학작품의 장면을 그렸고, 이성과 질서보다 감성과 파괴적인 혼돈을 선호했다. 회화에서 선을 중시한 신고전주의에 맞서, 색을 내세웠다. 이 대립은 이후 프랑스를 넘어 서양 미술 전반에 큰 영향을 끼치게 된다. 다비드의 성이 무너지는 소리를 듣고, 스승의 성을 지키는 것이 책임이자 의무로 믿었던 앵그르가 달려들었다. 앵그르와 들라크루아의 대립은 신고전주의와 낭만주의의 전투이자, 회화의 구체제를 유지하려는 화파와 새로운 세대의 회화로 나아가려는 화파의 투쟁이었다. 그림을 보는 관점이 달랐기 때문에, 둘은 공존할 수 없었다. 한쪽이 몰락해야 끝날 일이었고, 기나긴 전쟁이 시작되었다.

앵그르와 들라크루아가 충돌하다

앵그르가 분노한 지점이 신고전주의와 낭만주의의 충돌점이었다. 도덕적으로 타락한 인물을 그려서가 아니었다. 앵그르도 아랍을 소재로 삼았으나, 고전 회화의 전통을 잃지 않았다. 그는 이국의 비너스인 오달리스크(오스만투르크 제국의 궁정 하녀 오달릭odalik의 프랑스식 발음)를 소재로 아름다운 누드를 그렸다. 나폴레옹의 여동생의 주문으로 완성했는데, 실존 인물을 누드로 그리지 않던 전통에 반하지만, 타락한 아랍 하녀이기 때문에 용납되었다. 완벽한 선으로 되살린 여성의 몸, 완벽하게 정제되고 통제된 색채로 신고전주의 명작을 완성했다. 소재를 신화와 역사에서 가져오지 않고 낯선 나라에서 선택했다는 점은 스승과 차별되었다. 완벽한 데생과 차가운 색채의 결합은 앵그르의 전형적

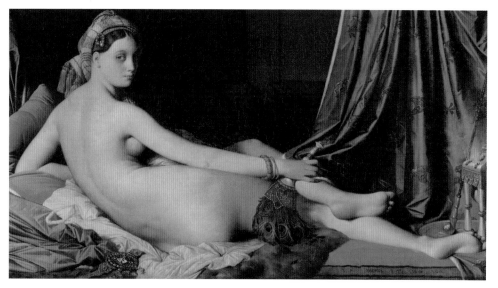

장 오귀스트 도미니크 앵그르, 〈그랑드 오달리스크La Grande Odalisque〉, 1814년, 캔버스에 유채, 91×162cm, 파리, 루브르 미술관.

인 특징이다. 선과 색채로 획득한 회화의 관능이 풍부하다. 하지만 혼혈 아랍 여자를 그린 들라크루아는 달랐다.

〈혼혈 여성 알린Aline la mulâtresse〉에 등장하는 검은 머리의 혼혈 여성은 셔츠를 열어 젖가슴을 내어 보이고, 대담하게 그림 밖을 응시한다. 배경을 어둡게 처리하여 셔츠와 상반신이 부각되는데, 관능성보다는 낯섦이 강하다. 당당한 눈빛의 알린은 자신을 성적 대상으로 보여주길 거부한다. 왜냐하면 들라크루아가 표현하고자 하는 바는 알린의 몸에서 비롯된 성적 자극이 아니라, 빛과 색채의 자극이기 때문이다. 쇄골

외젠 들라크루아, 〈혼혈 여성 알린〉, 1824년경, 캔버스에 유채, 81×65cm, 몽펠리에, 파브르 미술관Musée Fabre.

과 가슴 언저리에 포근하게 내리는 빛, 그에 살아나는 피부와 살결이 만져질 듯 생생하다. 신고전주의는 정제되어 질서 잡혔으나 비현실적이고, 낭만주의는 색으로 흔들리나 현실적이다. 그림의 생생함은 곧 현실감이다. 저것이 지금 일어난 일이고, 저 사람은 지금 살아 숨쉬고 있다. 그림을 보는 이들의 마음은 저 빛을 따라 흔들린다. 낭만주의는 회화의 생생함과 생동감을 우리에게 선사한다. 선 중심의 명료한 세계를 부정하고, 색으로 형태를 뒤흔들듯 구성했다. 여기에 앵그르가 분노했다. 낭만적 색채가 가미되었다고는 해도 역시 앵그르는 고전주의자였고, 고전적인 면이 있기는 했지만 들라크루아는 낭만주의자였다. 두 화가의 길이 갈라지면서 대립은 명확해졌고, 다른 화가들의 참여로 전선은 치열해졌다.

"그림은 눈eye을 위한 축제"라는 들라크루아의 말의 진가가 〈혼혈 여성 알린〉에서 확인된다. 들라크루아는 선과 이상미를 버리고, 색과 이국미를 추구했다. 신고전주의 여자들이 고상하다면, 낭만주의 여자들은 육감적이다. 화가로 이름이 조금씩 알려지던 20대 중반의 그는 자신이 이성적인 그림을 조금도 좋아하지 않는다고 『일기』Journal에 썼다 (24살부터 쓰기 시작한 『일기』는 당시 사회와 세계의 모습, 화가로서 야망과 기법에 대해 솔직히 기록한 소중한 자료다). 들라크루아는 이성의 질서를 넘어 감정으로 고양되고 싶었다. 그가 고전 법칙에 반하는 회화를 구현할 수 있었던 배경에는 프랑스 미술계의 주목할 만한 변화도 있었다. 당시 왕정 복고 초기인 1815-1820년 사이에는 스승의 아틀리에에서 배우는 도제 시스템에서 벗어났고, 들라크루아도 루브르 미술관에 가서

직접 고전을 모사하며 그림을 터득해나갔다. 아카데미에서 가르치는 내용을 알았지만, 의도적으로 그것에서 탈피하려 노력했다. 전통을 무조건 받아들이지 않고, 고전을 직접 마주하면서 가치를 스스로 깨달았다. 그러니 들라크루아가 자신을 고전주의자라고 한 것은 변명이 아니었을 수도 있다. 그는 프랑스 회화의 전통을 이으려면 고전과 푸생을 결합한 다비드식 신고전주의를 버려야 한다고 생각했을 것이며, 자신이 절대왕정의 바로크 회화와 관능적인 색감의 베네치아 회화를 계승하는 새로운 고전주의 회화를 개발했다고 믿었을 수도 있다.

낭만주의와 신고전주의의 어긋난 투쟁

앵그르와 들라크루아는 사실 서로 싸울 상대가 아니었다. 지로데와 그로처럼, 앵그르도 다비드의 성을 스스로 무너뜨리고 있었다. 앵그르는 르네상스 대가 라파엘로를 신으로 모셨지만, 선을 정확하게 긋기 위해 컴퍼스를 신뢰하는 화가는 유령을 믿는 것이나 마찬가지라며 선을 중요시하던 자신의 그림에 정반대되는 말을 하기도 했다. 그만큼 그는 스승인 다비드와 차별되는 낭만성을 지니고 있었다. 동시에 그는 선을 극단적으로 중시하고 화려한 색채들을 차갑게 느껴지도록 배치하여 그림의 열기를 제거했다. 신고전주의는 다비드 사후의 새로운 시대에 맞게 내부에서부터 변화했다. 그것은 한 유파의 본질을 흐리며 몰락시키는 길이었다. 변화에 유연하게 대응하는 화가는 가난을 피하겠지만, 유파는 본질을 훼손당하면 존재하기 어렵다. 절충주의는 실용적이나 상황이 변하면 생명을 다하기 마련이다. 들라크루아의 핵심을 간파했던

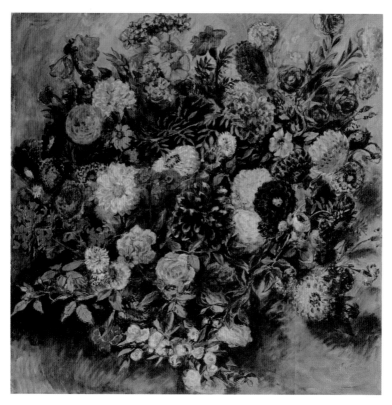

외젠 들라크루아, 〈꽃다발Bouquets de fleurs〉, 1849-1850년, 종이에 수채물감과 파스텔과 구아슈, 65×65.4cm, 파리, 루브르 미술관.

보들레르는 앵그르에게는 비극성이 부족하며 특히 절충주의를 권유한다고 비난했다. 이렇듯 앵그르는 보수적인 아카데미와 낭만주의 비평가 모두에게 공격받았다. 격변의 시기에 중간 지대는 설 자리가 없다. 이것이 앵그르가 스승의 성을 지켜내지 못한 하나의 이유로 작용했다.

결국은 다비드와 들라크루아의 전투

다비드는 권력에 영합함으로써 이름을 남겼고, 들라크루아는 살롱에서 스타가 되기로 했다. 다비드와 신고전주의가 점령한 그곳에서 그들과 같아지려 하지 않고, 전혀 다른 관점의 그림을 그렸다. 다비드의 화풍과 비슷하면 조금은 먹고살 수 있었으나, 이름까지 날리긴 어려웠다. 다비드의 반대편에 서야만 했고, 그것을 충격적으로 보여주기 위해 적당한 주제와 소재를 탐색했다. 들라크루아는 다비드가 가지 않은 길을 갔다.

다비드에게 캔버스가 애국심을 고취시키는 공간이라면, 들라크루아에게는 개성을 표출하는 수단이었다. 들라크루아는 국가보다 개인을 중심에 두고 세상과 그림을 바라보았다. 그것은 혁명으로 얻은 과일이었다. 프랑스는 왕의 지배 아래서 하나로 뭉쳐진 사회에서 자유와 평등으로 각성된 개인들의 시대로 변해왔고, 개성적인 들라크루아도 받아들여졌다. '하나의 왕, 하나의 법, 하나의 나라, 하나의 미술'에서 '여러 가치가 공존하는 세상, 제각기 다른 미술들'로 나아가자는 것이 프랑스 혁명의 본질이다. 신고전주의와 낭만주의는 옳고 그름의 잣대가 아닌, 다름과 차이의 문제로 봐야 한다.

하나의 왕이 다스리는 시대에 걸맞게 다비드의 작품은 완전한 이상미로 수렴된다. 아름다우나 차갑고 위압적이며, 카리스마로 끌어당긴다. 들라크루아의 그림에는 열기가 쏟아진다. 다비드에 비하면 들라크루아는 무질서하고 어지럽고 혼돈스럽다. 다비드는 영웅과 귀족의 차분한 무게감을 지니고 있고, 들라크루아는 문학작품 속 주인공이나 예

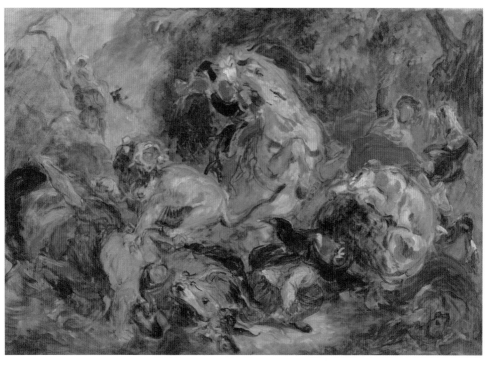

외젠 들라크루아, 〈사자 사냥 습작Esquisse pour La Chasse aux lions〉, 1854년, 캔버스에 유채, 86×115cm, 파리, 오르세 미술관.

술가, 이국의 낯선 인물의 열정과 어울린다. 둘 사이에 앵그르가 위치한다. 비유하자면, 다비드는 왕정, 들라크루아는 공화정, 앵그르는 그들을 타협시킨 입헌군주정이었다. 그들이 활동했던 시기에 프랑스도 그 체제들을 오갔다.

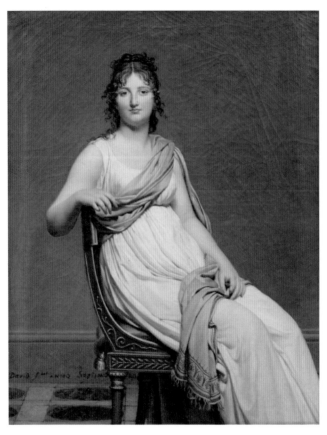

자크루이 다비드, 〈베르니냐크 부인의 초상Portrait de madame de Verninac〉, 1799년, 캔버스에
유채, 140×110cm, 파리, 루브르 미술관.

이 모델이 18살일 때, 남동생이 태어난다. 그가 외젠 들라크루아다.
다비드는 모델이 자신의 성을 무너뜨릴 적수의 누나인 줄 알았다면,
이 초상화를 그렸을까? 낭만주의의 시작을 알린 〈키오스 섬의 학살〉(1824년)로
들라크루아가 주목을 받던 무렵인 1825년에
다비드는 벨기에에서 죽었다. 고국의 미술계 동향을
살피고 있었다면, 불길한 예감을 품은 채 눈을 감았을 것이다.

부르봉 왕정의 무능과 독선

그림은 시대의 결과물이다. 낭만주의의 유행은 나폴레옹의 몰락으로 시작된 부르봉 왕정 복고 시기와 겹친다. 루이 18세가 시작해서 그가 죽은 뒤에는 동생인 샤를 10세가 즉위해 1814년부터 1830년까지 지배했다. 왕정이 돌아왔지만, 헌법이 채택한 권력 체계는 왕권을 상당히 제한한 입헌군주제였다. 왕당파의 두목으로 혁명을 부정했고, "짐이 곧 국가"라는 왕권신수설자인 샤를 10세는 기존 헌법을 부정할 가능성이 높았다. 우려는 곧바로 현실로 드러났다. 교육 담당 기관을 국가에서 다시 교회로 환원시켰고, 언론과 출판의 자유를 극도로 제한했다.

1825년 망명 귀족의 몰수 재산에 대한 보상법안이 통과되자, 반동적인 귀족 중심 정부에 대항하여 공화파, 나폴레옹을 지지하는 보나파르트파, 온건한 왕당파까지 반정부 세력에 합류했다. 모든 것을 왕정 시대로 되돌리기로 마음먹은 샤를 10세는 반대파 탄압을 합법화하는 법안으로 맞섰다. 양쪽의 물러설 수 없는 대립으로 폭발의 응집력은 높아만 갔고, 왕은 무력으로라도 야당을 탄압하겠다는 뜻을 분명히 했다. 프랑스 혁명의 과실을 이미 맛본 프랑스 국민들은 왕의 정책을 외면했고, 샤를 10세는 1830년 하원 선거에서 참패했다. 하지만 그는 새로운 선거법을 통해 여론을 찍어 누르는 7월 칙령을 발표했다. 그러자 왕정을 없애고 공화정을 수립해야 한다는 시민, 노동자, 학생들이 대규모로 반정부 시위를 벌였다. 이것이 7월 혁명이다. 파리 경비도 부실했고, 제대로 된 정부군은 알제리로 원정을 보내서 왕의 군대가 없던 상황이라 폭발해버린 시위를 막기엔 역부족이었다. 왕은 재빨리 외

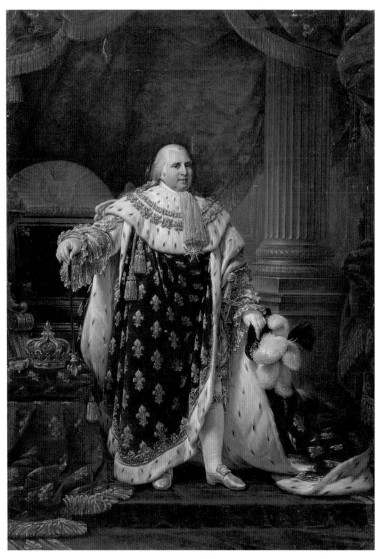

앙투안장 그로, 〈루이 18세의 초상 Louis XVIII, roi de France et de Navarre〉, 1817년, 캔버스에 유채, 292×205cm, 베르사유 궁, 프랑스 역사박물관.

국으로 도망쳤고, 복고 왕정은 15년 만에 무능과 독선으로 허망하게 무너졌다.

파리 민중들이 주도한 승리였지만, 사태를 수습하여 새로운 공화정 정부를 구성할 능력은 없었다. 7월 혁명의 성공으로 구성된 의회는 자유주의자 루이 필리프 Louis Philippe(평등공 필리프 Philippe Égalité의 아들)를 프랑스 국민의 왕으로 추대했다. 무능한 왕정과 혁명 세력의 급진성에 불안했던 시민들은 봉합책으로서 왕족인 루이 필리프를 왕으로 뽑았던 것이다. 이런 7월 혁명을 배경으로 들라크루아의 걸작이 그려졌다. 들라크루아가 프랑스에 바친 공화정의 제단화이자, 세계 민주주의에 대한 기념비 같은 작품이다.

프랑스 혁명 정신을 담은 명작이 탄생하다

들라크루아는 1830년 7월 혁명의 승리에 흥분한 상태로 곧바로 〈민중을 이끄는 자유의 여신 La Liberté guidant le peuple〉 작업에 착수하여 다음 해 살롱에 출품했다. 당대의 사건에 상징을 섞어서 대하 드라마의 한 장면처럼 화려한 색감으로 박진감 있게 완성했다. 그림 가운데에 있는 마리안 Marianne은 프랑스 혁명의 정신을 상징하는 삼색기와 장총을 들고 바리케이드를 넘어 민중을 이끌며 전진한다. 왕의 군사와 동지들의 시체는 뒤엉켜 쌓여 있고, 총을 든 소년과 모자를 쓴 부르주아, 학생과 노동자 등이 자욱한 연기를 뚫고 마리안을 뒤따르고 있다. 젖가슴을 드러낸 그녀는 실존 인물이 아니다. 고귀한 가치를 위해 목숨 바쳐 싸우다 죽은 모든 이들이 현실에서 구현되길 바랐던 자유와 이성의 의인

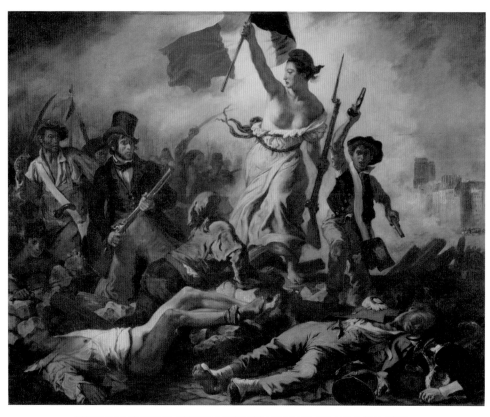

외젠 들라크루아, 〈민중을 이끄는 자유의 여신〉, 1830년, 캔버스에 유채, 260×325cm, 파리, 루브르 미술관.

이 그림은 프랑스 공화정에 바친 제단화이자
세계 민주주의에 대한 기념비다.

화다. 그로나 앵그르였다면, 마리안을 고대 그리스 로마의 여신으로 묘사했을 것이다. 들라크루아는 머리를 질끈 묶은 파리의 흔한 집 딸처럼 그렸다. 여기서 신고전주의와 낭만주의 사이의 승패는 뚜렷해지기 시작한다. 혁명의 이상이 숭고할수록 현실에서 그것을 이루기 위해 치러야 할 희생은 클 수밖에 없었다. 그런 시대에 매끄러운 선으로 정돈된 신고전주의의 유려한 미감은 사람들에게 허황되게 보였다. 격정적인 시대에는 현실적인 인물을 격정적인 화법으로 표현해낸 낭만주의가 받아들여질 가능성이 높다. 산업의 발전으로 부르주아(중산층)들이 많아지고, 이들은 자신들의 사회적 영향력을 확대하면서 귀족과 다른 자신들만의 미감을 원했다. 이로써 신고전주의는 힘을 잃기 시작했고, 들라크루아는 유리해졌다. 살롱의 주류는 여전히 신고전주의가 차지했지만, 그것은 머지않아 무너질 처지였다. 시대의 변화를 외면한 그림의 종말은 언제나 급격한 추락이다.

다비드와는 달리, 현실 정치와 거리를 두었던 들라크루아가 이 그림을 그린 이유는 화가로서의 입지를 다지기 위해서였다. 1827년 살롱에서 겪은 실패를 상쇄하고 새로 권력을 차지한 왕정과 우호적 관계를 맺어서 공공기관에서 발주하는 그림을 따내려는 의도였다. 다비드와 다를 바 없는 전략이었고, 작전은 성공했다. 루이 필리프 왕이 3,000프랑에 이 그림을 사서 왕립미술관에서 전시했다. 하지만 미술관장이 바뀔 때마다 파리 시민들의 폭동 의식을 자극할까 두려워하여 이 그림은 수장고와 전시장을 오가기를 반복했다. 그러다 프랑스 혁명이 완결된 제3공화국 이후인 1874년부터 루브르 미술관에 영구 전시된다. 그림의

외젠 들라크루아, 〈민중을 이끄는 자유의 여신〉 부분.

이 그림이 완성된 2년 후인 1832년 6월,
공화주의자들은 파리에서 1박 2일 동안 봉기를 일으켰지만
처참하게 실패했다. 빅토르 위고는 이날을 배경으로
『레 미제라블 Les Misérables』을 썼다.
마리안 옆에서 총을 든 소년은 소설 속 가브로슈를 연상시킨다.

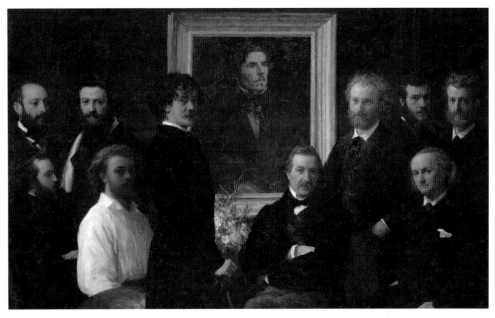

앙리 팡탱라투르Henri Fantin-Latour, 〈들라크루아를 향한 헌사Hommage à Delacroix〉, 1864년, 캔버스에 유채, 160×250cm, 파리, 오르세 미술관.

들라크루아를 존경하는 명사들이 한자리에 모여 벽에 붙은
들라크루아 자화상을 둘러싸고 있다. 앉아 있는 사람들은 왼쪽부터
루이 에드몽 뒤랑티Louis Edmond Duranty, 팡탱라투르(흰 옷),
쥘 샹플뢰리Jules Champfleury, 샤를 보들레르Charles Baudelaire이고,
서 있는 사람들은 왼쪽부터 루이 코르디에Louis Cordier,
알퐁스 르그로Alphonse Legros, 제임스 휘슬러James Whistler,
에두아르 마네Édouard Manet, 펠릭스 브라크몽Félix Bracquemond,
알베르 드 발르루아Albert de Balleroy다.
전성기에 비해 다소 쓸쓸한 대우를 받으며 1년 전에 죽은
들라크루아를 흠모하는 이들이 모여서 그를 추모하고 있다.
새로운 회화를 추구한 후배들은 들라크루아를 존경하고 따랐다.

처지가 프랑스의 국내 정치 상황과 긴밀하게 연동된 셈이다.

다비드 옆으로 낭만의 성이 올라갔다

1861년 파리 생 쉴피스 성당Eglise St. Sulpice의 장식을 끝낸 들라크루아는 작품 개막식에 정부와 아카데미에서 아무도 오지 않았다며 쓸쓸해 했다. 7월 왕정의 수퍼 스타의 처지가 예전 같지 않음을 증명하는 증거로, 왕정과 제2공화국을 지나 나폴레옹 3세의 제2제정으로 접어들면서 파리의 분위기가 달라졌기 때문이다.

　앵그르와 들라크루아가 대립하는 과정에서, 1840-1848년에 하나의 유파가 만들어진다. 퐁텐블로 숲 근처의 작은 농부 마을 바르비종에 정착한 비주류 화가들은 세속을 벗어나 초월적인 자연의 풍경화를 그렸다. 원시의 숲과 나무들을 주로 그리던 그들 사이에 파리에서 생활고를 겪던 한 명의 화가가 도착한다. 그는 보기 좋은 하늘과 숲 풍경을 버리고 그 땅에 살아가는 평범한 사람들을 소재로 선택했다. 그로 인해 서양 미술사 최초로 농부가 그림의 주인공이 되었다. 여기에 복고된 왕정을 몰아내고 대통령을 거쳐 황제가 된 나폴레옹 3세의 영향이 더해지면서 볼품없다고 여겨졌던 '농부화'가 각광을 받게 되었다. 그는 고전적이면서 낭만적인 스타일로, 앵그르와 들라크루아를 자기만의 방식으로 체화한 장프랑수아 밀레다.

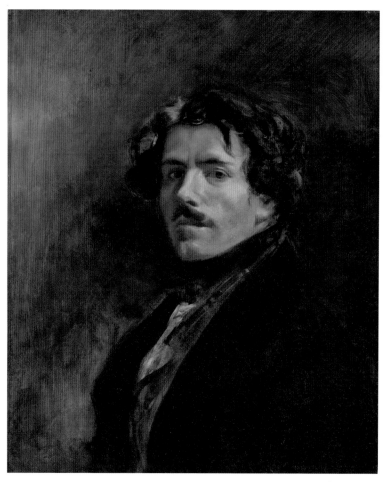

외젠 들라크루아, 〈녹색 조끼를 입은 자화상Autoportrait au gilet vert〉, 1837년경, 캔버스에 유채, 65×54.5cm, 파리, 루브르 미술관.

04

밀레와 보통선거의 시작
: 농부를 그림의
주인공으로 내세우다

J F Millet

먼 하늘에는 무지개가 걸려 있고, 반대쪽으로 흰 구름과 파란 하늘이 살짝 드러나 있으니, 비가 그치고 하늘이 개는 중인 듯하다. 봄비가 공기를 씻어 내려, 농촌은 자연의 색들로 짙어진다. 막 피어난 붉은 꽃망울의 나무들과 밭에 심어진 작물들이 초록으로 신선하다. 큰길의 가장자리는 풀이 올라왔고 드문드문 핀 들꽃으로 봄의 정취가 완연하다. 그림 앞쪽의 왼편 나무는 왼쪽으로, 오른편 나무는 오른쪽으로 살짝 기울어져 저 멀리 중앙의 나무로 시선을 모으는데, 그 아래 홀로 고개 숙인 사람이 봄의 몽상을 더한다. 흙과 풀 냄새가 나는 사실적인 풍경인 동시에, 무지개 때문인지 환상적인 느낌도 풍긴다.

오랫동안 나는 이 그림의 제목을 '꿈'으로 알고 있었다. 구로사와 아키라黑澤明 감독의 영화 〈꿈〉의 포스터와 비슷해서 생긴 착각이었다. 장 프랑수아 밀레Jean-François Millet, 1814-1875의 작품인 줄도 몰랐다. 구매자의 주문으로 그려진 이 작품은 우리가 아는 그의 대표작과는 사뭇 분위기가 다르기 때문이다. 왜 밀레는 파리를 떠나 농촌에 정착했을까? 답은 〈귀가 중인 양떼La troupeau de moutons qui rentrent〉에서 시작된다.

더 이상 누드를 그리지 않겠다

농기구를 어깨에 짊어진 농부는 부인의 등에 업힌 아이를 반기고, 소년은 엄마의 치마 끈을 잡고 나뭇가지를 휘저으며 양떼를 몰고 있다. 하루 일과를 끝낸 가족들이 함께 집으로 돌아가는 풍경은, 따뜻한 색감으로 친밀함을 배가시키고 있다. 하지만 가슴을 드러낸 부인의 신화적 요소와 농촌의 현실을 보여주는 양떼의 공존은 그림을 어색하게

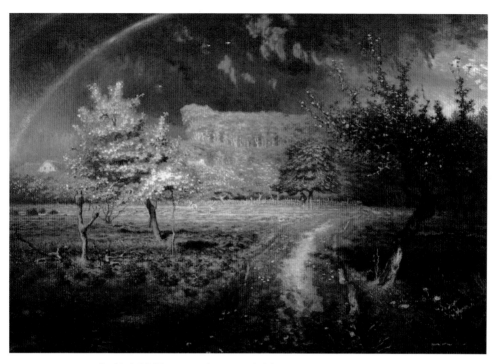

장프랑수아 밀레, 〈봄Le Printemps〉, 1868-1873년, 캔버스에 유채, 86×111cm, 파리, 오르세 미술관.

풍경에 마음이 움직인다.

장프랑수아 밀레, 〈귀가 중인 양떼〉, 1846년경, 캔버스에 유채, 46×38cm, 파리, 루브르 미술관.

만든다. 소재는 현실의 농촌에서 취했지만, 밀레가 자신에게 익숙했던 신화와 종교화에 어울리는 기법을 사용한 탓이다. 배경도 구체적인 풍경 없이 색으로만 처리해서 현실성이 제거되는 등, 완성도가 다소 떨어진다.

밀레는 바르비종Barbizon에 오기 전까지는 신화를 소재로 삼은 역사화와 누드화에 약간의 두각을 드러내는 정도였다. 어느 날 우연히, 그는 파리의 갤러리에 전시된 자신의 〈목욕〉을 보고 두 청년이 나누는 대화를 들었다.

"이 그림을 누가 그렸는지 알아?"

"응, 누드화나 그리는 밀레란 작자야."

참기 힘든 모욕이었다. 신실한 기독교인으로 자랐던 밀레는 신에게 부끄러운 일은 하지 않았다. 그에게 그림은 돈을 벌기 위한 직업이었고, 신화적 색채가 가미된 누드는 잘 팔리는 소재였다. 하지만 "누드화나 그리는"이란 말에 담긴 저급한 화가라는 세속의 평가에 그는 상처를 입었다. 아내에게 다시는 누드를 그리지 않겠다며, 오래전부터 그리고 싶은 그림을 그리겠다고 밝혔다. 밥값을 벌기 위한 그림을 버리고, 판매와는 거리가 먼 농촌 속으로 들어갔다. 밀레는 자신의 결심을 〈키질하는 사람Un vanneur〉에 담았다.

농부를 그린 최초의 화가

어두운 창고에서 농부가 한쪽 무릎과 팔 힘에 의지해 알곡을 키질하고 있다. 바지에 덧댄 붉은 각반은 짚으로 동여맸고, 나막신 밖으로 드

장프랑수아 밀레, 〈키질하는 사람〉, 1848년경, 나무판에 유채(복제본), 79.5×58.5cm, 파리, 오르세 미술관.

밀레는 짙은 황토색, 보통 황토색, 나폴리 황색, 짙은 이탈리아 황색,
갈색, 암갈색을 주로 사용했다. 그것은 땅과 나무, 농부와 흙의 색이다.
땅의 색으로 대지와 인간을 정직하게 그렸다.

러난 발목은 오랜 노동을 짐작케 하는 흙 범벅이다. 알곡의 껍질과 먼지들이 섞여 황금빛으로 흩날리며 바닥에 쌓이고 있다. 햇빛이 등 뒤에서 비쳐서 남루한 옷차림과 키를 잡은 손, 공중의 알곡들을 부각시킨다. 저 황금빛 껍질들이 그림 밖으로 날아올 듯 묘사가 생생해졌다. 어두운 색조로 차분하게 완성되어, 이름 모를 농부가 신화 속 영웅처럼 장엄하게 느껴진다.

밀레는 이 그림으로 농민을 그린 최초의 화가로 기록되었다. 당시는 신고전주의의 역사화와 풍경화, 초상화의 시대였다. 농부는 그림 소재로 적합하지 않았다. 소재로 삼으려면 쥘 브르통Jules Breton의 〈농부들의 소집Le rappel des glaneurs〉처럼, 들판의 풍요로운 수확을 보여주는 조연으로 등장해야 했다. 밀레의 그림은 귀족이나 부르주아의 저택 벽에 걸어두기 적합하지 않았기 때문에 팔릴 가능성이 거의 없었다. 〈키질 하는 사람〉도 살롱에서 좋은 평가를 받았지만, 팔리긴 어려웠다. 쥘 브르통처럼, 현실을 소재로 비현실적인 그림을 그려야 잘 팔렸다. 농촌은 풍요롭고 평화로워야 했다. 있는 그대로의 농촌을 그리는 이유를 대부분은 이해하지 못했고, 각종 추측이 시대 상황과 맞물리며 쏟아졌다. 왜 밀레는 농부를 그렸을까?

2월 혁명과 농부들의 선택

밀레는 프랑스 북부의 바닷가에서 농부의 장남으로 태어났다. 아버지를 도와 낫으로 풀을 베고, 쟁기로 땅을 갈고, 씨 뿌리는 등 온갖 힘든 농사일을 했다. 그 와중에도 그림의 재능은 숨길 수 없었고, 가족과 주

질브르통, 〈농부들의 소집〉, 1859년, 캔버스에 유채, 90×176cm, 파리, 오르세 미술관.

농촌은 풍요롭고, 등장인물은 여자들뿐이다.
도시=남자=근대,
농촌=여자=과거의 등식이 성립되었다.

변의 도움으로 화가가 되었다. 그에게 바르비종은 농부들의 고장이었고, 농부들은 자신의 형제자매였던 셈이니 농부화는 결국 자화상이나 다를 바 없다.

다른 측면에서 생각해볼 수도 있다. 밀레가 활동하던 시기에 앵그르와 들라크루아가 파리를 점령하고 있었다. 밀레는 고전적인 소재와 선을 유지하되, 낭만적인 색과 분위기를 구현하여 신고전주의와 낭만주의를 결합했고, 여기에 사실적인 소재인 농부를 선택하여 독특한 세계를 구축했다. 밀레는 다비드와 앵그르, 제리코와 들라크루아 다음 세대의 그림을 그리면서, 더 이상 그림의 주인공을 신화 속 인물이나 이국의 여인으로 한정하지 않겠다는 뜻을 밝혔다. 농촌에 왔으니, 농촌의 주인공인 농부를 그리겠다는 다짐이 느껴진다.

당시 프랑스는 격변의 시기였다. 밀레가 10대 후반이던 1830년, 7월 혁명으로 샤를 10세가 쫓겨나면서 복고 왕정(1814-1830년)은 무너졌다. 7월 혁명으로 열린 의회는 루이 필리프를 국민의 왕으로 추대했다. 그는 부르봉 왕가의 자손으로, 루이 16세의 사형에 찬성했고 급진적 혁명 세력인 자코뱅파에게 사형당했던 오를레앙 공 루이 필리프 조제프(평등공 필리프)의 아들이었다. 프랑스 국민들은 왕가의 아들 가운데 프랑스 혁명을 지지한 왕족인 그가 지배자로 적당하다고 생각했다. 이전의 왕들이었다면 '신의 은총에 의한 프랑스 왕 필리프 7세'로 불렸을 테지만, 지금은 '신의 은총과 국민의 의사에 의한 프랑스 국민의 왕 루이 필리프'로 명명되었다. '국민의 의사'와 '프랑스 국민의'라는 표현은 혁명의 결과물이자 입헌군주제의 틀이었다.

장프랑수아 밀레, 〈건초를 묶는 사람들Les botteleurs de foin〉, 1850년, 캔버스에 유채, 56×65cm, 파리, 루브르 미술관.

7월 혁명은 부르주아의 승리, 루이 필리프 왕정은 부르주아의 왕국이었다. 유권자와 피선거권의 조건을 완화시켜 참정권을 넓히면서 부르주아들의 이익을 더욱 노골적으로 대변했다. 왕당파는 이런 정부를 인정하지 않았고, 공화정을 세우려던 공화파도 왕정을 그대로 둘 수 없었다. 이 시기에 프랑스는 산업혁명기를 맞아 노동자 계급이 급속하게 늘어났는데, 그들도 공화파와 생각이 같았다. 여기에 나폴레옹을 지지하는 보나파르티슴bonapartisme 추종자들도 여전히 많았다. 정치적으로는 극우의 왕당파, 극좌의 공화파, 중도의 입헌군주파, 보나파르티슴이 대립했다. 경제적으로는 막대한 부를 축적한 자본가들과 빵을 걱정할 처지의 노동자들이 맞섰다. 소득 불균형으로 인한 빈부 격차를 해소하려는 사회주의 운동이 사회 전반으로 퍼지던 차에, 흉작과 물가 폭등, 불황, 노동 임금 저하, 실업자 폭증, 주가 폭락이 이어지면서 정부의 재정 위기가 닥쳤다. 최악의 경제 상황과 루이 필리프의 무능으로 1848년 2월 혁명이 터지고, 시민군에게 패배한 왕은 망명길에 올랐다(재위 1830-1848년).

　많은 역사학자들은 2월 혁명에 대해, 왕의 잘못에서 기인하기도 했지만, 왕정을 끝내고 공화정을 만들고 말겠다는 공화파들의 의지의 결과물이라고 분석한다. 7월 혁명이 부르주아들의 승리였다면, 2월 혁명은 노동자와 서민의 승리였다. 왕정을 끝낸 프랑스는 다시 공화정(제2공화국)을 선택했다. 경제력과 상관없이 21세 이상의 모든 남자들에게 선거권이 부여되면서, 귀족과 부르주아보다 소득은 적지만 숫자는 많은 농부들이 사회 변화의 중요한 집단으로 주목받았다. 이것이 앞으

장프랑수아 밀레, 〈농부, 해부학적 모형과 얼굴 습작 Etudes de paysans, d'anatomies, et de visages〉, 연도 미상, 베이지색 종이에 목탄과 검은 연필, 22×34cm, 파리, 루브르 미술관.

로 일어날 변화의 중요한 요인이다.

제2공화국의 대통령 선거에서는 총 4명의 후보가 경쟁했는데, 대반전이 일어났다. 가장 가능성이 낮았던 후보가 74.2%의 압도적인 지지율로 대통령에 당선되었다. 그가 샤를 루이 나폴레옹 보나파르트Charles Louis Napoléon Bonaparte(일명 루이 나폴레옹, 나폴레옹 3세)다. 아버지(루이 나폴레옹 보나파르트)는 나폴레옹의 남동생이고, 어머니(오르탕스 드 보아르네Hortense de Beauharnais)는 나폴레옹과 재혼한 조제핀 드 보아르네

가 전 남편과의 사이에서 낳은 딸이다. 왕당파의 지지를 받기도 했지만, 당시 혼란스러운 정치 상황에서 프랑스 국민들이 나폴레옹 황제를 영웅으로 추앙했던 분위기가 결정적인 요인이었다. 농민과 군인, 상공업 종사자들은 나폴레옹 제정을 질서와 번영의 시기로 그리워했고, 사회주의자들에게 나폴레옹은 혁명의 정신을 계승한 업적을 남긴 이름이었다. 나폴레옹의 조카인 루이 나폴레옹은 예전부터 나폴레옹의 후광 효과를 적극 활용했다. 여기에 7월 혁명으로 선거권을 갖게 된 대다수 농민들은 공화정을 혼돈과 무질서로 인식했고, 수적으로 급증한 노동자들도 공화주의자를 불신했다. 즉 공화정보다 왕정과 제정이 프랑스 국민들에게는 훨씬 친숙하고 안정감을 주는 체제였던 셈이다. 큰아버지가 그러했듯이, 루이 나폴레옹도 쿠데타와 국민투표를 통해 나폴레옹 3세가 되었다. 제2제정(1852-1870년)이 수립되었다. 이런 시기에 밀레의 주요 작품들이 그려졌다. 밀레는 당시 시대 변화와 상관없이 있는 그대로의 농부를 그렸다고 말했지만, 시대는 밀레의 그림을 있는 그대로 보지 않았다.

시대와 불화한 밀레

농업국가 프랑스가 산업국가로 변화되면서, 점차 농촌은 농산물을 생산하는 곳이자, 가난하고 무지한 이들이 사는 낙후된 공간으로 치부되었다. 농경사회에서 농촌의 이미지와 산업사회에서 농촌의 이미지는 질적으로 달라졌다. 지금 우리가 갖고 있는 농촌의 이미지도 이 시기 도시인들의 발명품인 셈이다. 모두가 도시로 떠날 때 밀레는 농촌으로

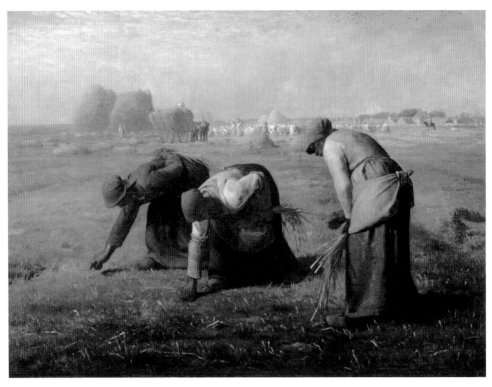

장프랑수아 밀레, 〈이삭 줍기〉, 1857년, 캔버스에 유채, 83.5×111cm, 파리, 오르세 미술관.

밀레의 인물은 항상 움직인다.
일을 하기 때문이다.

왔다. 파리보다 생활비가 적게 들고 그림의 모델인 실제 농부들이 사는 이곳에서, 그는 프랑스의 보물을 넘어 인류의 유산을 완성했다.

〈이삭 줍기Les glaneuses〉에서 세 여인은 허리 숙여 밭에 떨어진 곡식을 줍고 있다. 푸른 두건을 쓴 왼쪽 여인은 뒷짐 진 손에 한 움큼의 줄기를 들고, 낟알을 집기 직전이다. 붉은 두건과 토시를 한 여인은 앞치마에 낟알을 수북하게 쌓아놓고 남은 낟알도 줍고 있다. 빛바랜 녹색 앞치마의 여인은 힘이 드는지 나이가 들었는지 한 손으로 무릎을 짚고 허리를 약간 굽히고 있다. 지평선이 화면 상단에 위치하여 땅이 2/3를 차지하고, 여인들의 자세는 아래로 향하여 구도가 안정적이다. 자칫 밋밋하고 단조로울 수 있는 화면에 밀레는 세 여인의 동작과 옷, 모자 색을 다르게 처리하여 변화를 준다. 단순하면서도 리듬감이 느껴진다.

들판 뒤편으로 추수가 한창 진행 중이고, 말을 탄 마름이 감시 중이다. 농사의 수확물들은 하늘 높이 쌓여가지만 농부들은 낟알을 먹어야 하는 농촌의 현실을 고발하고 있다, 고 주장하는 비평가들도 있었다. 밀레는 바르비종 들판의 모습을 있는 그대로 그렸지만, 이런 오해는 계속되었다. 그는 현실을 그렸으나, 세상은 고발로 읽었다. 밀레는 의도하지 않았다지만, 분명 〈이삭 줍기〉에는 부조리한 계급 체계의 모순이 고스란히 담겨 있다. 풍경은 관념의 대상이 되지만, 사람은 현실성을 띨 수밖에 없어서 화가의 세계관이 드러난다. 풍경보다 사람을 그렸던 밀레에게 피할 수 없는 상황이었다. 밀레는 오해를 받으면서도 농부들의 삶을 그려내고자 했고, 가족들의 끼니를 걱정해야 하는 극심한 가난에 시달렸다. 〈이삭 줍기〉를 그리던 무렵 친구에게 쓴 편지에는 그런

장프랑수아 밀레, 〈실 잣는 여자, 오베르뉴 지방의 염소지기La fileuse, chevrière auvergnate〉, 1868-1869년, 캔버스에 유채, 92.5×73.5cm, 파리, 오르세 미술관.

밀레는 오해를 받으며 명작을 그렸다.

불안이 극에 달해 있다.

"이달을 어떻게 버틸까? 애들이라도 먹여야 할 텐데! 가슴은 시커멓게 타버려 숯덩이 같아. 조만간 먹구름이 덮칠 테지만 어쩌겠어. 갈 데까지 가봐야지. 그림을 방해하는 골칫거리도 끊이지 않고. 아주 지쳤어. 이달 말까지 살아 있기나 할까?"

극한 상황에서 완성시킨 그림이 파리에서 공개되어도 잘 팔리지 않았고, 정치적인 논쟁에 휘말렸다. 들라크루아와 달리, 밀레는 소재 때문에 오해와 미움을 받았던 셈이다. 『레 미제라블』에 묘사된 대로, 노동자와 농부 들이 그림의 주인공으로 등장하면 7월 혁명과 2월 혁명 이후의 기득권층은 불안해했다. 지금 이 시대의 주인은 농부들이고, 저들이 루이 나폴레옹을 대통령으로, 황제로 만들었다는 사실에 왕당파와 공화파들은 몸서리쳤다. 저런 무지하고 천한 것들이 사회 변화를 이뤄낸다는 사실을 용납하기 힘들었다. 게다가 밀레의 그림을 보면서, 그림 주인공 자리에서마저 왕족과 귀족, 상층 부르주아들이 쫓겨났다고 느꼈다. 초상화의 주인공은 고귀한 신분이어야 한다는 오랜 관습이 깨어지는 것이야말로 자신들이 패배했다는 완벽한 증거였다.

밀레와 5살 연하의 쿠르베는 동시대를 살았지만, 선택은 달랐다. 쿠르베가 감춰진 현실의 문제를 그림으로 고발했다면, 밀레는 농촌에 살며 농부들의 일상적인 모습을 그렸다. 그 이유를 밀레는 평론가에게 보낸 편지에서, 자신이 사회주의자로 오해받더라도 인간적인 면이 예술에서

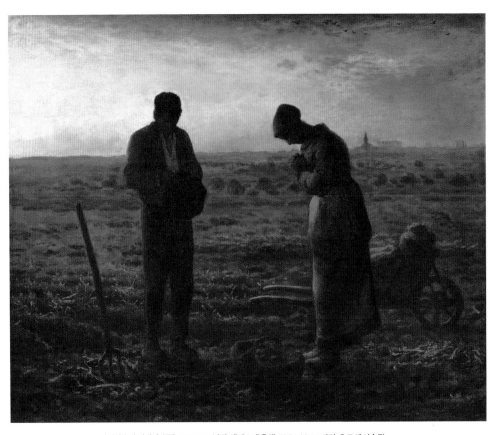

장프랑수아 밀레, 〈만종〉, 1857-1859년경, 캔버스에 유채, 55.5×66cm, 파리, 오르세 미술관.

조용하고 그윽한 침묵이 성스럽다.
오늘을 열심히 살면
내일은 좋아지리란 희망이 가득하다.

가장 감동적이기 때문이라고 밝혔다. 예술작품은 창작자의 의도대로만 수용되지는 않기에, 밀레의 의도와 무관한 일들이 벌어졌던 것이다.

우리에게도 화가 박수근의 사례가 있다. 엄혹한 정치 상황의 변화와 무관하게, 소박하게 자신의 그림을 그렸던 그에게 혹자들은 왜 시대를 외면하는 퇴행적인 그림을 그리느냐고 따지고 비난했다. 밀레와 박수근은 그림으로 현실을 고발하기보다는 그런 현실을 살아내던 사람들의 모습을 사실적으로 담았다. 현대인들은 캔버스 가득한 따뜻한 마음에 물들어 그들의 그림에 끌리는 것이다. 밀레의 이런 마음과 화가로서의 원숙한 실력이 만나서, 위대한 명작 〈만종 L'Angélus〉이 탄생했다.

새 시대의 새 종교화

해 저무는 하늘로 새떼들이 줄지어 날고 있다. 그 아래 뾰족하게 솟아오른 성당에서 저녁 기도 시간을 알리는 종이 울리자, 젊은 부부는 일을 멈추고 기도를 올린다. 가톨릭에서 아침·정오·저녁의 정해진 시간에 그리스도의 강생降生을 기리고 성모 마리아를 공경하는 뜻으로 바치는 삼종기도 중 저녁 기도다. 모자를 벗어 쥐고 있는 남자와 정갈하게 모은 여자의 손에서는 강건한 신앙심이 배어나고, 꼿꼿한 몸에서는 땅에 발 딛고 일하는 사람의 건강함이 느껴진다. 수레에는 밭에서 캐낸 감자들이 실려 있고, 바구니에도 오늘의 수확물이 담겨 있다. 열심히 일한 농부들에게 밭은 일용할 감자를 내어주었고, 저들은 그것을 신의 은혜로 생각하고 감사드린다. 밀레는 하늘과 땅, 종교를 믿으며 살아가는 농부들을 갈색과 붉은색으로 찬양하고 있다.

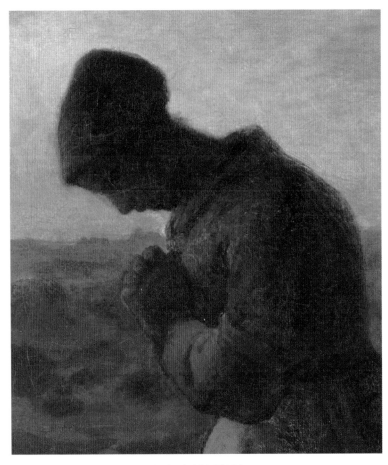

장프랑수아 밀레,〈만종〉부분.

밀레는 신심이 깊은 할머니의 보살핌을 받았고,
종교적인 가르침을 마음으로 다졌다.
밀레는 〈만종〉을 그리면서, 삼종기도의 종소리가 울리면
밭에서 일을 멈추게 한 다음 모자를 벗고 기도를 올리게 했던
할머니의 말씀과 행동을 떠올렸다고 한다.

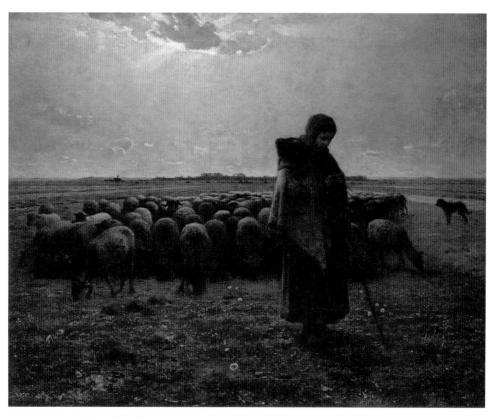

장프랑수아 밀레, 〈양 치는 소녀Bergère avec son troupeau〉, 1863년경, 캔버스에 유채, 81×101cm, 파리, 오르세 미술관.

시인 라이너 마리아 릴케는 이 그림을 보면서
바르비종의 광야에 한 그루 나무처럼 서 있는
목자 같다고 썼다.
〈만종〉에 비견되는 명작이다.

밀레의 붓은 사람을 향했다. 다른 바르비종파 화가들과의 결정적 차이점이다. 그는 언제나 자연 풍경보다 그 안에서 일하며 살아가는 농부들에 집중했다. 밀레에게 농부는 환경과 세상을 탓하지 않고 매일 열심히 삶을 영위하는 정직하고 숭고한 존재였다. 그것이 하느님의 가르침이자, 착한 기독교인의 삶의 윤리였다. 종교와 생활이 만난 지점에서 〈만종〉은 피어올랐다. 지금의 우리에게도 종교적인 감동이 느껴지는 이유다. 성실하게 일하고 하느님께 감사하며 살아가는 것, 삶의 가치는 거기에 있다고 이 그림은 우리에게 말한다. 여기서 하느님의 자리에 각자 섬기는 신의 이름을 넣어도 무방할 것이다. 이런 이유로 밀레의 작품들은 신대륙 미국인들의 청교도적인 세계관과 일치했고, 새로운 양식의 종교화로 간주되었다.

태양이 지면서 아스라이 지평선을 붉게 물들이면, 기도를 마친 농부는 일을 끝내고 삽과 곡괭이를 챙긴다. 오늘을 열심히 살았던 이들이 집으로 돌아갈 시간이다. 태양의 자리에 달이 뜨고, 농부들은 내일을 위해 일찍 잠자리에 들 것이다. 자연의 흐름에 순응하며 삶을 영위하는 그들은 자연의 일부로서 아름답다. 밀레의 그림이 주는 성스러움은 굳이 종교인이 아니어도 하루를 열심히 살았던 모든 사람들에게 풍겨 나오는 것이리라.

땅을 그린다, 현실을 그린다

황토색은 밀레의 색이다. 그것은 대지의 색이고, 농촌의 색이다. 그는 황토의 다양한 변형을 알고 있었다. 비 온 후의 땅의 황토, 길의 황토와

장프랑수아 밀레, 〈상반신 자화상Autoportrait en buste〉, 1846년경, 회색 종이에 검은 연필, 54.5×43cm, 파리, 오르세 미술관.

32세 밀레의 눈매가 날카롭다.
그는 예술에 자신의 모든 것을 바쳐야 한다고 믿었다.

농경지의 황토는 달랐다. 밀레는 그 미묘한 차이를 캔버스에 옮겼다. 황토가 운명의 색이 된 이유는, 그가 땅에 발 대고 살아가는 농부를 그렸기 때문이다. 땅과 농부만큼 확실한 현실은 없다. 신고전주의에서 땅은 알프스 산을 넘던 나폴레옹 그림처럼 장식물에 가깝다. 귀족 초상화에서 우아한 드레스에 칠해졌던 푸른색은 고된 노동을 하는 농부들을 내려다보는 하늘의 색이 되었다. 밀레는, 신화 속 요정의 살결에 칠해진 분홍을 들판의 익어가는 밀의 색으로 칠했다. 그림은 '지금, 여기'를 정직하고 소박하게 표현할 때, 더 많은 사람들을 보듬으며 신성한 역할을 해낼 수 있다고 밀레는 선언한다.

하지만 그의 몸은 구체제에 속해 있었다. 〈이삭 줍기〉처럼 사실적인 소재를 고전적인 화풍과 낭만적인 채색으로 완성하여 그림으로서는 다소 어색한데, 그것은 왕정 복고와 제정 복고를 경험한 밀레 세대의 특징으로 느껴진다. 구체제는 익숙하나 불만족스럽고, 아직 오지 않은 근대는 낯설다. 밀레의 그림에서 시대 상황과 화법의 어색함이 겹친다.

밀레가 활동한 시기에 자기 예술 세계를 꿋꿋하게 추구하는 화가들의 경제적 고난이 시작되었다. 누드를 버리고 농부를 선택한 순간, 밀레는 이 문제를 정면 돌파하기로 결정한 셈이다. 빈센트 반 고흐는 밀레에게 큰 영향을 받았고, 한 번도 만난 적 없지만 평생의 멘토로 따랐다. 고흐는 종종 테오에게 돈 걱정 없이 농부를 마음껏 그리는 밀레를 부러워하는 심정을 토로했다. 밀레가 막대한 유산을 물려받은 후, 그림에 매진하러 바르비종에 정착했다고 알았기 때문이다. 그것은 고흐의 착각이었다. 선량한 기독교인으로 길러졌던 밀레는 할머니와 어머니

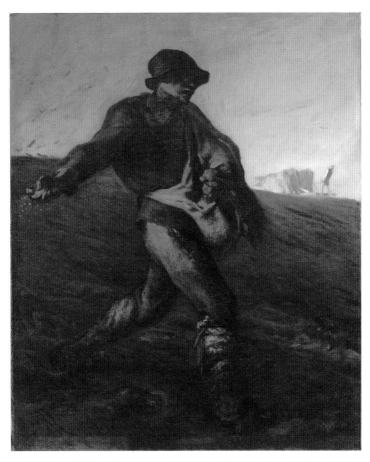

장프랑수아 밀레, 〈씨 뿌리는 사람Le semeur〉, 1850년, 캔버스에 유채, 101×82.5cm, 보스턴, 보스턴 미술관 Museum of Fine Arts.

내가 씨를 뿌리고 가꾸지만, 추수는 내 몫이 아닐 수도 있다.
가을의 햇곡식을 위해서 누군가는 봄에 씨를 뿌려야 한다.
역사를 신뢰하는 정직한 마음을 지닌 사람들에게,
밀레의 그림은 항상 살아 있다.

가 돌아가시며 남긴 유산들을 고향의 동생들에게 모두 물려줬고, 파리에서 그림을 팔아서 모은 돈을 갖고 바르비종으로 왔다. 고흐는 책임질 가족이 없었지만, 밀레는 아내와 9명의 아이들을 먹여 살려야 했고, 나중에는 두 동생들도 화가가 되겠다며 바르비종으로 오는 바람에 대가족을 부양해야 했다. 그런 상황에서 그림을 그려서 생계를 온전히 꾸려냈다. 다행히 생의 후반부에는 그림 값이 올라서 안락한 생활을 할 수 있었다. 그리고 싶은 것을 그리더라도 그림을 팔아 부자가 되었던 밀레는, 다음 세대의 인상주의 화가들에게는 정신적인 지지대였다.

구체제와 근대 사이에 낀 밀레

밀레의 시대는 역사의 추가 앞뒤로 흔들릴 때였다. 1789년 7월 14일부터 로베스피에르가 단두대에서 죽기 전까지는 앞으로, 테르미도르 반동부터 나폴레옹 등장 전까지는 뒤로, 나폴레옹의 통령 집권으로는 한 걸음 앞으로, 나폴레옹이 쿠데타로 황제에 오르면서는 뒤로, 왕정복고로 두 걸음 뒤로, 7월 혁명의 결과로 한 걸음 더 뒤로, 2월 혁명과 공화정으로 겨우 한 걸음 앞으로, 그러나 결국 제2제정으로 한 걸음 뒤로, 역사의 추는 왔다 갔다 했다. 짧게는 몇 달, 길어봐야 20년을 채우지 못하고 체제는 자주 변했다.

　역사의 추가 크게 움직일 때, 신고전주의만으로 사람들의 마음을 반영하기에는 역부족이었다. 출발은 비슷하지만, 목적지가 다른 낭만주의가 필요해졌다. 낭만주의는 신고전주의의 보완제이자 대체제였다. 색의 낭만주의는 선의 신고전주의와 미학적으로는 다투었으나, 세상과

그림을 바라보는 관점은 공유했다. 밀레는 신고전주의와 낭만주의의 교집합에 현실을 가미해, 당시 시대상을 반영한 그림을 낳았다. 신고전주의와 낭만주의의 반대편에서, 밀레보다 더 과감하게 현실의 비참한 상황을 적극적으로 드러내야 한다고 주장하는 사실주의도 솟아났다. 귀스타브 쿠르베가 등장했고, 다비드의 성은 심각한 내상을 입었다. 회화의 왕정은 혁명파들에 의해 서서히, 그러나 확실히 무너져 내렸다.

쿠르베와 제2제정
: 노동자와 하층민을 그리다

Gustave. Courbet.

귀스타브 쿠르베, 〈오르낭의 장례식〉 부분, 1849-1850년, 캔버스에 유채, 파리, 오르세 미술관.

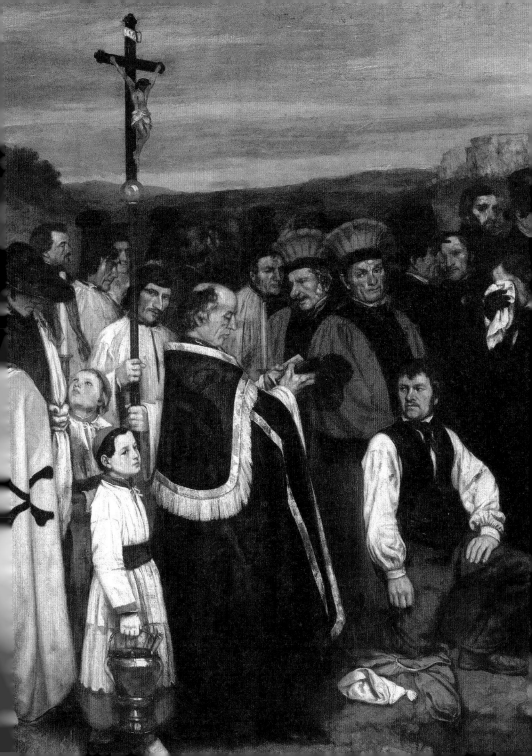

"그림을 잘 보는 비결이 뭐예요?"

자주 받는 질문이다. 예전엔 나도 그림의 수수께끼를 풀 만능 열쇠가 있을 텐데, 찾지 못해 답답했다. 그런 열쇠는 있기도 하고, 없기도 하다. 답이 참 싱겁지만, 사실이 그렇다. 자크루이 다비드의 그림은 역사와 신화를 알면 이해되지만, 칸딘스키의 추상화는 그렇지 않다. 좌절할 필요는 없다. 내가 찾은 비법이 있다. 그림 앞에서 솔직해야 한다. 솔직하고 꼼꼼하게 보면, 잘 보인다. 도저히 찬찬히 보기 힘든 경우도 있는데, 오르세 미술관에 아주 악명 높은 작품이 있다. 사람들이 놀라면서 손가락으로 가리키거나, 괜히 딴짓하며 안 보는 척 보(게 되)는 그림, 귀스타브 쿠르베Gustave Courbet, 1819-1877의 〈세상의 기원L'origine du monde〉이다.

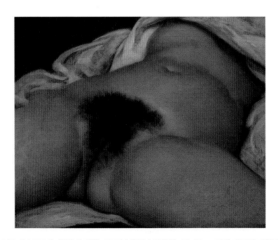

귀스타브 쿠르베, 〈세상의 기원〉, 1866년, 캔버스에 유채, 46×55cm, 파리, 오르세 미술관.

모델은 화가보다 약간 높은 곳에 누워 두 다리를 살짝 벌린 상태이고, 얼굴과 목 언저리까지는 흰 이불로 가려져 있다. 화가가 비스듬히 올려다보는 시점이라, 모델의 음모와 성기는 더욱 적나라하게 묘사되었다. 배꼽과 분홍 젖꼭지도 보이는데, 쿠르베는 왼쪽 상단의 검은 화면과 하얀 이불, 검은 윤곽선을 이용하여 몸을 부각시킨다. 혹시 의학적인 용도일까 추측할 수도 있지만, 모델의 얼굴이 가려져 있어 의심스럽다. 우리는 여자의 몸을 보지만 그녀는 우리를 보지 않아서(못해서), 남성(적인 시선)은 편안하게 에로틱한 분위기에 빠져들 수 있기 때문이다. 시선의 관음증, 즉 몰래 훔쳐보는 시선은 포르노그래피의 본질적 특징이다. 여자의 얼굴은 부끄러워하거나 도발적인 표정만이 허용된다.

포르노그래피 잡지에 나올 형상과 철학적인 냄새를 풍기는 제목의 충돌로, 〈세상의 기원〉은 지금 봐도 놀랍고 논쟁적이다. 당시 프랑스 주류 화단의 대표적인 누드화는 천상의 요정들에 둘러싸인 여신을 그린 알렉상드르 카바넬Alexandre Cabanel의 〈비너스의 탄생Naissance de Vénus〉이었다. 서양 미술에서 누드화의 목적은, 인간이 생각하는 이상적인 아름다움을 찬양하는 것이었다. 15여 년 후에도 프랑스 주류 회화에서 인정받는 누드는 신고전주의의 대표 화가 윌리앙 부그로William-Adolphe Bouguereau 스타일이었다.

고전적인 누드화에는 털(체모)과 붓질의 흔적이 없다. 현실의 인간처럼 보여서는 절대 안 되기 때문이다. 비너스, 님프, 마녀 등 상상의 존재들만이 여자 누드의 주인공인 이유다. 〈세상의 기원〉에는 둘 다 있고, 이상적인 아름다움보다 성적 자극이 목적인 듯해서 포르노그래피

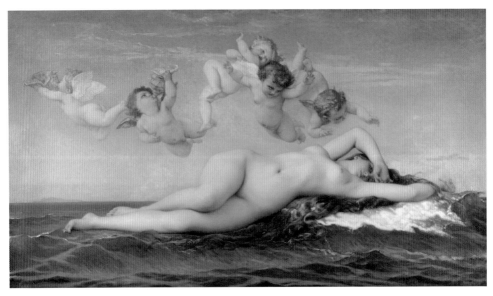
알렉상드르 카바넬, 〈비너스의 탄생〉, 1863년, 캔버스에 유채, 130×225cm, 파리, 오르세 미술관.

로 취급당하기도 한다. 쿠르베는 이 그림을 47세에 그렸다. 20대면 세
상을 놀라게 해서 사람들 눈에 띄고 싶어서 그럴 수 있다지만, 당시로
서는 노년이었다. 그렇다면 원래부터 이런 걸 그리던 화가였거나, 우연
히 한 번 그려봤거나, 숨겨진 속사정이나 목적이 있을 것 같다.

원래는 포르노나 그리는 화가가 아니다
〈상처 입은 남자(예술가의 초상)L'homme blessé〉에는 어두워진 숲에 한 남
자가 나무에 기대 있다. 눈은 감겼고, 겉옷은 반쯤 벗겨졌으며, 흰 셔

츠에는 붉은 피가 묻어 있다. 등 뒤의 칼로 미뤄 짐작하건대, 누군가와 검투로 (아마도 패배해서) 상처 입은 듯하다. 칼에 찔린 상처의 쓰라린 고통은 모두 치렀는지, 혹은 해가 질 만큼 시간이 흘러 고통에 익숙해졌는지, 얼굴 표정은 잠에 빠진 듯 평온하다.

자연 풍경 속의 상처 입은 남자는 낭만적인 소재다. 이 작품을 그리기 시작한 1844년은 그에게 중요하다. 몇 년 전부터 낙선하다가 드디어 〈검은 개를 데리고 있는 쿠르베Courbet au chien noir〉로 살롱에 입선했고, 그런 성취감은 젊은 쿠르베에게 엄청난 자신감을 갖게 했다. 고전주의를 수호하는 살롱에 뽑혔음은, 그의 그림이 주류 화단의 관점에 잘 부합했다는 뜻이다. 들라크루아의 영향을 강하게 받은 아카데미 스위스Académie Suisse에서 공부했던 쿠르베의 초기작들은 낭만적인 색채가 강했다. 그래서인지 신고전주의를 배척했지만, 낭만주의에는 우호적인 감정을 지녔다.

서양 미술사에서 쿠르베의 이름은 크게 두 가지로 기억된다. 빈센트 반 고흐가 좌절 속의 치열한 자기 직시로 자화상 계보에 이름을 새겼다면, 쿠르베는 황홀한 나르시시즘으로 특출한 자화상을 완성시켰다. 〈상처 입은 남자〉와 〈검은 개를 데리고 있는 쿠르베〉에 등장하는 남자는 모두 쿠르베 자신인데, 재산도 있고 그림도 잘 그리니 얼굴에 자기애와 자신감이 가득하다. 초기 대표작 〈절망Le désespéré〉에서는 그는 두 손으로 머리를 쥐어뜯으며 겁먹은 듯한 표정을 짓고 있지만, 두 눈을 부릅뜨고 정면을 똑바로 쳐다본다. 절망의 원인이 무엇이든 간에 절대로 도망치거나 회피하지 않겠다는 의지가 청년 화가의 팔뚝 근육만큼

단단하다. 그림 규격도 패기만만하다. 쿠르베는 풍경화를 그릴 때 사용되는 가로형을 초상화에 적용했다.

절망은 물러서지 않고 도전하는 이에게 큰 기회를 열어주기도 한다. 〈상처 입은 남자〉로부터 6년 후, 쿠르베는 완전히 다른 스타일의 그림으로 살롱을 발칵 뒤집어놓았다. 바로 〈오르낭의 장례식Un enterrement à Ornans〉이다. 이것이 자화상에 이어 그의 이름을 불멸로 만든 두 번째 요소다.

사회가 변했으니, 그림도 달라져야 한다

공동묘지에서 장례식이 거행 중이다. 화면 중앙에 무덤을 판 인부는 무릎 꿇고 신부를 보고, 신부는 성경을 넘기며 기도의 말씀을 찾는 중이다. 그의 뒤로 십자가를 든 성직자, 어린 성가대원과 장례 운구인들이 오밀조밀 모여 있고, 맞은편으로는 검은 옷을 입은 유족과 친지들이 서 있다. 일자로 늘어선 40여 명의 사람들은 통일된 동작이나 모습 없이 시선과 표정이 제각각이다. 게다가 가장 슬픈 순간인 매장의식 중인데 손수건으로 눈물을 훔치는 서넛의 여자를 제외하고는 누구도 슬픈 기색이 아니다. 대부분은 공무 수행 중인 사무원들처럼 의례적인 모습이고, 무덤 근처 몇몇을 제외하고는 장례의식에 관심조차 없다. 마음을 표정으로 고스란히 드러내는 어린이답게, 한 소년은 무료하게 먼 산을 보고, 한 소년은 '언제 끝나요?' 하고 투정 부리는 눈치다. 십자가를 든 사제마저 장례식에 집중하지 않고 화가와 눈을 마주치고 있다. 하얀색이라 가장 먼저 눈에 띄는 개조차 시선을 화면 밖으로 향하고

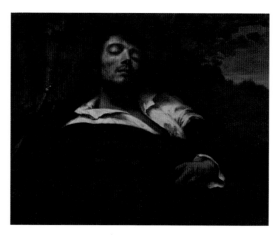

귀스타브 쿠르베, 〈상처 입은 남자(예술가의 초상)〉, 1844-1854년, 캔버스에 유채,
81×97cm, 파리, 오르세 미술관.

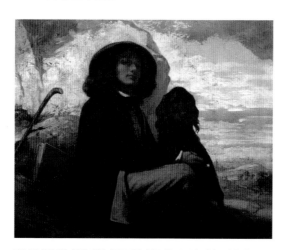

귀스타브 쿠르베, 〈검은 개를 데리고 있는 쿠르베〉, 1842년, 캔버스에 유채, 46.5×
55.5cm, 파리, 프티 팔레 미술관Petit Palais.

쿠르베는 〈검은 개를 데리고 있는 쿠르베〉를
죽을 때까지 갖고 있었다.

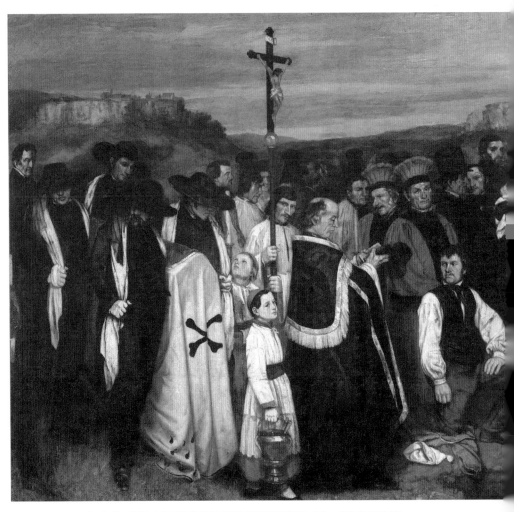

귀스타브 쿠르베, 〈오르낭의 장례식〉, 1849-1850년, 캔버스에 유채, 315×668cm, 파리, 오르세 미술관.

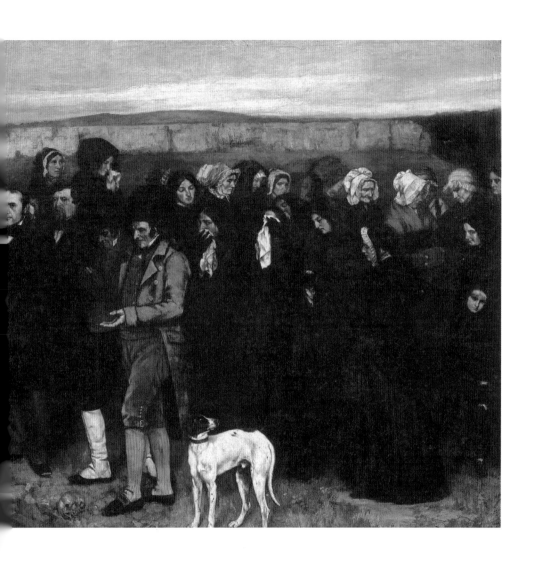

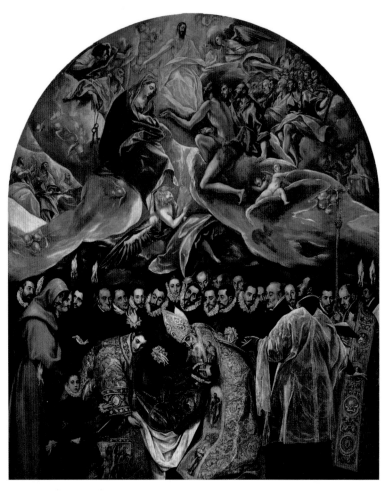

엘 그레코, 〈오르가스 백작의 매장〉, 1586-1588년, 캔버스에 유채, 480×360cm, 톨레도, 산토 토메 교회Iglesia de Santo Tomé.

있어서 무관심은 더 강조된다.

누군지도 모르는 사람의 장례식, 죽음의 슬픔과 종교적인 경건함 없이, 검정을 주로 사용하여 칙칙한 화면으로, 쿠르베는 고향 오르낭에서 있었던 장례식을 담았다. 고향 마을의 실제 가족과 친지, 동네 사람들을 모델로 삼았고, 위대한 그림은 크게 그려야 한다는 평소 생각대로 나폴레옹 대관식에나 적합할 약 3m×7m의 거대한 캔버스에 평범한 시골 사람의 장례식을 무료하고 지루하게 그렸기 때문에, 사람들은 큰 충격을 받았다. "이것은 회화의 타락이자, 프랑스 회화의 전통을 부수려는 자의 도발이다"라고 느꼈을 법하다. 그들이 아는 장례식 그림은 엘 그레코El Greco의 〈오르가스 백작의 매장El entierro del conde de Orgaz〉처럼, 장례식 주인공은 성직자, 영웅, 왕족, 귀족 등 고귀한 신분의 역사적인 인물이어야 하고, 성스럽고 숭고한 분위기를 담아야 하며, 영혼이 하느님과 천사들이 환영하는 천국인 하늘로 올라가는 장면을 표현해야 했다. 그래서 지상과 하늘 세계를 모두 보여주기 위해 필연적으로 세로 구도로 그려져야만 했다.

쿠르베는 그 원칙들을 모두 깨버렸다. 살롱에 제출할 당시 제목은 〈오르낭의 장례식에 있었던 역사적인 사람들의 그림Tableau de figures humaines, historique d'un enterrement à Ornans〉이다. 시골 동네의 흔한 사람들을 그려놓고 역사적인 사람들이라니, 밀레의 농부화보다 더 노골적으로 기존 회화에 반기를 든 모양새다. "지금은 평범한 사람들의 시대니, 시골의 보통 사람들도 역사적인 인물로 기록하겠다. 나는 그림으로 저들의 목소리를 생생하게 표출하겠다." 이렇듯 쿠르베는 완전히 새로운

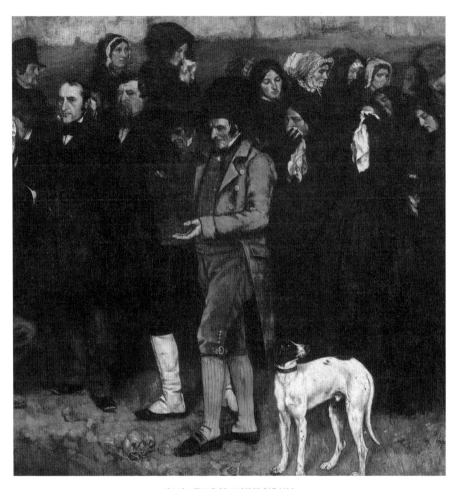

귀스타브 쿠르베, 〈오르낭의 장례식〉 부분.

이것은 보통 사람들의 집단 초상화다.
고전주의의 이상, 낭만주의의 공상에
쿠르베는 사실주의의 현실로 정면 도전했다.

귀스타브 쿠르베, 〈자녀들과 있는 프루동Proudhon et ses enfants〉, 1865년, 캔버스에 유채, 147×198cm, 파리, 프티 팔레 미술관.

급진 과격분자로 알려진 조지프 프루동에 대한 애정과 존경이 깊었던 쿠르베는
그를 어린 자식들과 함께 있는 아버지로서 묘사했다.
프루동이 죽은 후에 젊은 그의 초상화를 그리는 행위만으로도
당시 사람들에게 체제를 전복시키려는 세력으로 오해받을 수 있었다.
그럼에도 쿠르베는 아랑곳하지 않고 프루동을 가정적인 아버지로 기록했다.
자신의 멘토를 추모하는 방법이다.

종류의 그림을 그렸다. 그것은 사실주의Realism다.

비유하자면 이렇다. 달콤하고 애틋한 멜로 영화를 찍어서 성공했는데, 갑자기 사회 문제를 정면 고발하는 시사 다큐멘터리를 발표한 감독과도 같다. 그림이 급격하게 변한 이유는 크게 세 가지다. 우선 할아버지(장례식 그림의 주인공이라고 짐작되나 확실하지는 않다)가 어린 쿠르베에게 공화주의와 반기독교적인 교육을 시킨 영향으로 그는 '타고난 공화주의자'로 자처할 정도로 진보적인 세계관을 갖고 있었다. 여기에 결정적인 사건이 더해졌다. 이 그림을 그리기 1년 전, 프랑스에서 공화주의자들이 주축이 된 1848년 2월 혁명과 6월 봉기가 터졌다. 제2공화국이 만들어졌고 그동안 소외되었던 노동자와 농민 계급이 역사의 전면에 나서게 되었다. 특히 신분과 재산에 상관없이 프랑스의 모든 남자들에게 공평하게 투표권이 주어지면서 사회 분위기가 변했다. 이제 보통 사람들이 대통령과 의원을 선출하는 등 국가적인 정치 사안을 결정할 수 있게 되었다. 그동안 정치인들이 말로만 중요하다던 '보통 사람'들이 정말로 중요하게 된 것이다.

밀레가 농부를 그릴 때, 쿠르베는 고향 마을 사람들을 그렸다. 밀레는 어떤 정치 사회적 의도가 없다고 했지만, 쿠르베는 현실을 있는 그대로 그려야 한다고 주장했다. 이것은 '예술의 원칙과 사회적 목적'을 통해 예술의 사회적 공익성을 주장한 무정부주의자 피에르조지프 프루동Pierre-Joseph Proudhon에게 받은 영향 때문이었다. 청춘의 쿠르베는 달콤한 낭만주의와 결별하고, 시대가 변했으니 그림도 달라져야 한다는 확신의 결과물로 〈오르낭의 장례식〉을 발표했다.

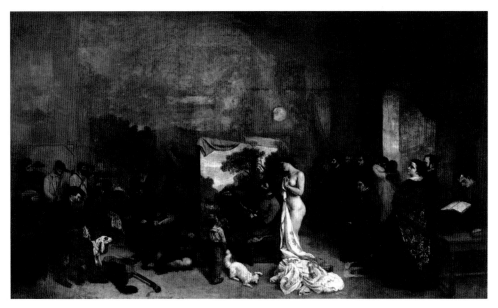

귀스타브 쿠르베, 〈화가의 작업실〉, 1855년, 캔버스에 유채, 359×598cm, 파리, 오르세 미술관.

회화에서 사실의 반대는
거짓이 아니다.
유토피아다.

사실만 그리겠다

"천사를 그리라고? 내게 천사를 보여주면 그리겠다"던 쿠르베의 말은, 구체적인 사물과 현실만을 작품 대상으로 삼겠다는 뜻이다. 그가 말하는 사실주의는 눈에 보이는 것을 똑같이 그리겠다는 기법의 문제가 아니었다. 그동안 회화가 외면한 사회 하층민의 현실을 부각시키고 현실을 개혁하자는 사회주의 사상을 표현해내는 주제의 문제였다. 이런 생각을 '7년 동안의 내 예술적 삶을 요약하는 사실적인 우화Allégorie réelle déterminant une phase de sept années de ma vie artistique et morale'라는 부제가 달린 작품 〈화가의 작업실L'Atelier du peintre〉로 집대성했다.

그림은 크게 세 부분으로 나뉘어 있다. 화면 중앙에 오르낭의 풍경을 그리는 쿠르베가 있고, 왼편으로는 여러 계층과 다양한 직업군의 사람들이 흩어져 있으며, 누드 모델 옆으로 그에게 영향을 준 프루동, 브뤼야스, 샹플뢰리, 보들레르 등이 모여 있다. 쿠르베의 설명에 따르면, 화면 왼쪽은 죽음을 먹고 사는 비참한 사람들이고, 오른쪽은 생명을 먹고 사는 선하고 선택받은 사람들로서, '나의 대의에 공감하고, 나의 애상을 지지하며, 나의 행동을 지원하는 모든 사람들'을 그렸다. 하지만 왼쪽 사람들에게는 무질서한 생기가 흐르는 반면, 맞은편의 차분하고 꼿꼿하게 서 있는 사람들에게는 활기가 없다. 왼쪽은 쿠르베의 캔버스를 볼 수 없고, 오른쪽은 왼쪽 사람들을 보지 못한다. 오른쪽 사람들의 영향을 받아 만들어진 쿠르베의 캔버스가 왼쪽 사람들을 향하고 있는 구도다. 그래서 오르낭 풍경을 있는 그대로 그리듯이, 화가인 나는 현실의 비참한 삶을 살아가는 동시대 사람들을 그리겠다는 다짐으

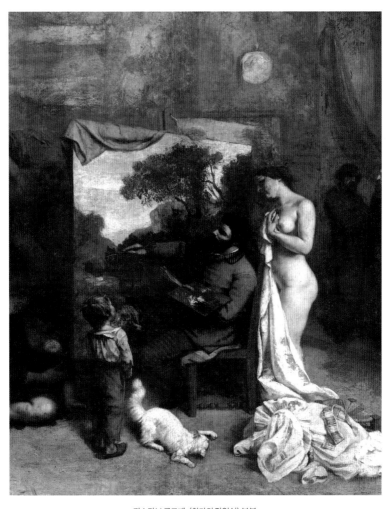

귀스타브 쿠르베, 〈화가의 작업실〉 부분.

"네 길을 가라. 다른 사람들이 너에 대해 떠들도록 놔두고."
단테의 이 말은 쿠르베에게 잘 어울린다.

로 읽힌다. 그것을 강조하기 위해서 캔버스 위의 실내등이 태양처럼 화가를 밝고 화사하게 비추고 있다. 자신의 캔버스를 기준으로 두 세계는 나누어져 있고, 그의 그림만이 두 세계를 잇는다. 하지만 이 그림에는 모호한 점들이 많아서 다른 해석들도 가능하다.

바지와 셔츠가 해어진 소년이 풍경화를 그리는 쿠르베 앞에 서 있다. 화가는 소년의 존재에 무심하니, 소년은 무언가를 부탁하러 온 듯하다. 등 돌린 소년의 볼 수 없는 눈빛에 부탁의 내용이 담겨 있을 것이다. 그 답은 화가만이 알 수 있으나, 화가의 시선은 천이 드리워진 캔버스에 가 있다. 이 거대한 그림을 오르세 미술관에서 처음 보았을 때, 소년이 화가에게 "나를 잊지 말아요"라고 말하고 있다고 느꼈다. 소년은 작업실 밖의 참혹한 현실을 알려주는 전달자다. 그러니까 화가의 위치는 자연 풍경을 그리는 캔버스(낭만주의)와 소년(사실주의) 사이에 위치한다. 벗어놓은 옷가지들과 몸매 등 대단히 사실적인 여자(뮤즈)의 시선은 풍경을 벗어나 소년에게 향하고 있다. 캔버스 뒤편의 어둠 속 남자 누드 모델의 동작과 발치에 놓인 해골은 고전주의를 상징하는 듯하다. 이로써 메시지는 확실하다.

화가의 임무는 자연 풍경이나 죽은 자들을 상상으로 그리는 게 아니라, 살아가고 있는 당대 사람들의 모습을 기록해야 한다는 것이다. 따라서 고전주의나 낭만주의가 아닌 사실주의가 시대의 부름에 부응하는 화풍이다. 이런 맥락에서 소년 곁의 하얀 고양이는 화가의 통찰력(어둠 속에서도 볼 수 있는 고양이의 시야)을 상징하는 듯하다.

귀스타브 쿠르베, 〈샘에서 목욕하는 여인들〉, 1853년, 캔버스에 유채, 227×193cm, 몽펠리에, 파브르 미술관.

살롱에 맞서 사실주의관을 열다

쿠르베는 역사와 신화에 가려진 동시대 하층민들을 캔버스 주인공으로 삼았다. 요즘으로 치자면, 사회참여 예술가가 된 셈이다. 새로운 시대에 맞는 진보적인 생각을 그림으로 기세 좋게 외쳤다. 그 외침은 고스란히 분노와 멸시로 돌아왔다. 1855년에 제1회 파리 만국박람회와 살롱이 합동으로 열렸고, 〈오르낭의 장례식〉과 〈화가의 작업실〉은 전시를 거절당했다. 그러자 쿠르베는 만국박람회장 맞은편의 몽테뉴 거리에 자비로 가건물을 짓고 '사실주의관'으로 이름 붙인 뒤 개인전을 열었다. 살롱은 국가가 선택한 그림을 보여주는 공식 행사였고, 거기에서 탈락하면 가치 없는 그림과 실력이 부족한 화가로 낙인 찍혔다. 쿠르베는 살롱(국가)의 권위에 정면 도전했다. 그의 그림만큼 도발적인 결정이었다. 이 일이 있기 1년 전, 그는 프랑스 미술 총감에게, 자신만이 자기 그림의 유일한 재판관이며, 자신이 그림을 그리는 것은 예술을 위한 예술 때문이 아니라 자신의 지적 자유를 얻기 위해서라고 주장했다.

그는 비너스를 버리고 현실의 여자 몸을 표현했다. 전혀 이상적이지 않은 이웃집 아낙네를 모델로 삼은 〈샘에서 목욕하는 여인들Les baigneuses〉에 나폴레옹 3세는 비도덕적이라며 채찍을 휘갈겨버렸다는 루머가 생겨났다. 그것이 쿠르베에겐 아픔보다는 영광이었을 것이다. 그로 인해 당대의 주류 화풍은 낡은 것으로 치부되기 시작했기 때문이다. 이런 맥락에서 다음 그림을 이해해야 한다. 쿠르베는 (신)고전주의 명작 누드를 자기만의 방식으로 다시 그렸는데, 거기엔 무시무시한

야망이 숨어 있었다.

다른 아름다움은 권력에 대한 도전이다

앵그르의 〈샘La Source〉은 흠잡을 곳 없이 매끈한 붓질, 그리스 조각상처럼 완벽한 비율의 몸, 물 흐르듯 유려한 선, 여기에 당대 유행하던 동방의 분위기를 적절히 가미한 명작이다. 이것이 아름다움의 정수다, 라고 말하는 듯하다. 이 작품과 제목이 같은 쿠르베의 〈샘La Source〉에는 녹음이 짙은 숲 속에서 작은 바위에 걸터앉아 목욕하는 여자의 뒷모습이 담겨 있다. 모델은 사춘기 정도의 소녀인데, 19세기 유행하던 코르셋을 착용한 탓에 허리가 잘록하게 변형되었다. 나뭇가지를 잡고 폭포에 손을 넣어 떨어지는 물의 촉감을 느끼는 여자의 천진한 손짓도 현실적이다. 웅덩이에 반사되어 일그러지는 몸 형태를 앵그르의 경우와 비교하면, 쿠르베가 얼마나 사실적으로 표현하는가를 알 수 있다.

쿠르베는 앵그르의 또 다른 명작 〈목욕하는 여자La Baigneuse〉에서 모티프를 취하여 여자의 뒷모습을 선택했다. 앵그르는 침대에 걸터앉은 여인의 뒷모습에서 신화적인 요소를 덜어내고 터번이나 커튼, 침대의 패턴 등 이국적인 요소를 가미했다. 신화나 이국성은 당대의 대다수 사람들에게 비현실이라는 측면에서 같은 뜻이다. 쿠르베는 제목과 모티프를 앵그르의 작품에서 가져와서 사실적으로 표현했다. 신고전주의 이상에 현실로 받아쳤다.

당대의 평가는 앵그르에 대한 찬사와 쿠르베에 대한 비난이었다. 쿠르베의 완벽한 패배였다. 그것이 권력이다. 권력은 기준을 세우고, 그에

장 오귀스트 도미니크 앵그르, 〈샘〉, 1856년, 캔버스에 유채, 163×80cm, 파리, 오르세 미술관.

귀스타브 쿠르베, 〈샘〉, 1868년, 캔버스에 유채, 128×97cm, 파리, 오르세 미술관.

장 오귀스트 도미니크 앵그르, 〈목욕하는 여자〉, 1808년, 캔버스에 유채, 146×
97cm, 파리, 루브르 미술관.

부합하지 못하면 무시하고 처벌한다. 신고전주의가 아카데미를 중심으
로 미술계를 장악하고 아름다움의 기준을 세웠고, 살롱에 뽑히려면 그
에 따라야 했다. 당시 사회에서 왕족과 귀족, 지배 계층은 고전주의를
프랑스의 진정한 아름다움으로 추앙했으니, 국민도 그에 전염되었다. 부

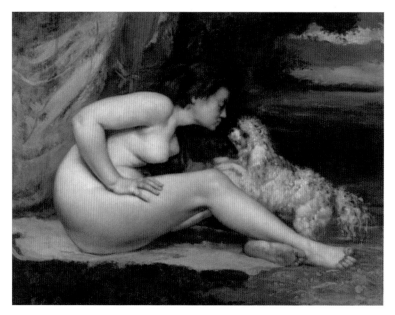

귀스타브 쿠르베, 〈개와 함께 있는 누드Femme nue au chien〉, 1861-1862년경, 캔버스에 유채, 65×81cm, 파리, 오르세 미술관.

르주아들은 정치적으로는 왕당파에 적대적이었으나, 미적 취향은 놀랄 만큼 같았다. 그 모든 것에 쿠르베는 홀로 대항했다. 신고전주의와 다른 사실주의의 아름다움도 있다. 현실의 여자 몸을 사실적으로 그려도 아름답다. 이것이 새로운 시대에 어울리는 새로운 아름다움이다. 라고 쿠르베는 누드화를 통해 설파했다. 이것이 그의 무시무시한 야망이다.

왜 누드화였을까? 누드 습작을 '아카데미'로 부를 정도로 당시는 누드를 통해 화가의 재능을 판단했다. 누드는 추상적 개념에 물리적 형태를 부여한 것으로 이해되었다. 즉 아름다움이란 추상적 개념은 눈에

보이지 않으니, 그것을 눈에 보이도록 여자의 몸으로 물리적 형태를 부여한 것이 누드였기 때문이다. 쿠르베는 앵그르와 추상적 개념(아름다움)은 같으나, 물리적 형태(여자의 몸)는 달리했다. 단 하나가 바뀌었지만, 그 변화로 인해 환영의 아름다움만이 아름다움이었던 서양화는 현실의 아름다움을 갖게 되었다. 자유와 이성의 여신을 현실적인 여성으로 표현했던 들라크루아의 〈민중을 이끄는 자유의 여신〉과도 같다.

"사실주의는 본질적으로 민주주의"라는 쿠르베의 말은, 모든 그림에는 각자의 아름다움이 있다는 의미이자, 사실주의가 고전주의와 낭만주의와는 완전히 다른 '제3계급'의 아름다움을 보여준다는 확신의 의미다. 쿠르베의 도발은 놀라웠으나 초라했고, 동지들은 1850-1860년대에 7명 남짓밖에 되지 않을 정도로 미약했으며, 흥행과 비평 모두에서 실패했다. 실패가 클수록 달라진 시대의 젊은 예술가들의 존경은 커져만 갔다. 쿠르베는 신고전주의와 동시대에 살았으나, 신고전주의는 과거 예술을 지속했고 쿠르베는 당대에 맞는 예술을 했기 때문이다. 근대 예술modern art은 작가가 살아가는 현재를 의식하고 그것의 이미지와 감수성을 파악하여 표현해내려는 동시대 예술로서, 기존 예술에 대한 비판적 태도를 가진다. 쿠르베가 그 시작점이다. 그래서 시간이 지날수록 사실주의는 신고전주의의 절대왕정에 충격적인 내상을 입히게 되었다. 남들이 가지 않은 길을 가는 자의 이름을, 역사는 잊지 않고 후대에 전한다.

귀스타브 쿠르베, 〈사슴의 은신처La Remise des chevreuils en hiver〉, 1866년, 캔버스에 유채, 54×72.5cm, 파리, 오르세미술관.

사슴의 행태를 사실적으로 묘사하기 위해,
쿠르베는 사슴을 빌려서 숲 속에 풀어놓았다.
아주 조심스럽게 숨어서 사슴을 관찰하며 그렸다.
캔버스도 숲 속에 숨겨두었다가
그림을 완성한 후에야 갖고 나왔다.

〈세상의 기원〉은 도전일까, 퇴폐일까?

나폴레옹 3세의 제2제정이 시작되었고, 공화주의자 쿠르베는 〈화가의 작업실〉 이후 현실의 문제점을 들추는 그림을 거의 그리지 않는다. 두 사건의 인과 관계는 불명확하다. 그의 정치 의식은 변하지 않았고 사회를 변화시키겠다는 열정도 여전히 뜨거웠지만, 상대적으로 온순한 초상, 누드, 정물, 동물, 풍경 등을 그렸다.

바로 이 시기에 에로틱 작품 수집가인 칼릴베이Khalil-Bey의 주문으로 〈세상의 기원〉을 그렸다. 많은 사람들이 궁금했던 모델은, 쿠르베가 4점의 초상화를 그릴 정도로 좋아했던 조안나 히퍼넌Joanna Hiffernan일 가능성이 높다. 그녀가 쿠르베의 친구 제임스 휘슬러의 정부여서 우정이 틀어질까봐 숨겼으리라 강하게 추측된다. 쿠르베가 소장하고 있던 오귀스트 벨로크Auguste Belloc의 포르노 사진을 참조했을 수도 있다. 아주 비밀스럽게 완성된 〈세상의 기원〉은 칼릴베이에 의해 커튼을 쳐놓은 상태에서 보관되다가 도박 빚을 탕감하기 위해 팔리는 신세가 되었고, 결국 정신분석학자 자크 라캉Jacques Lacan에게 흘러갔다. 그도 〈세상의 기원〉을 모티프로 삼은 다른 화가의 그림으로 이 작품을 가려서 보관하다가 몇몇 지인들에게만 보여줬다. 1988년 오르세 미술관에서 공개되기 전까지 이 작품을 실제로 본 사람은 아주 소수였던 셈이다. 따라서 쿠르베가 이 작품에 어떤 사회적인 메시지를 담으려 했다고 짐작하긴 어렵다. 사실주의 회화의 주창자로서 위풍당당하던 쿠르베가 왜 이런 그림에 열심이었을까?

쿠르베는 사회성 짙은 소재를 버리고 다양한 소재의 뛰어난 그림들

귀스타브 쿠르베, 〈잠Le Sommeil〉, 1866년, 캔버스에 유채, 135×200cm, 파리, 프티 팔레 미술관.

이 작품도 칼릴베이의 주문으로 그려졌고 살롱에서는 공개되지 않았다.
여자 동성애라는 비속한 소재도 "나는 사실주의적으로 그리겠다"는
쿠르베의 자신감일까? 쿠르베는 이와 유사한 작품
〈앵무새와 여인〉을 살롱에 출품하여 대단한 성공을 거둔다.
둘 다 알렉상드르 카바넬풍의 누드로 전혀 쿠르베답지 않은 그림이다.
이 작품으로 쿠르베는 미술계의 이단아에서
쏟아지는 주문이 감당 안 될 정도의 인기 작가가 되었다.

귀스타브 쿠르베, 〈나무 아래의 빨간 사과들Pommes rouges au pied d'un arbre〉, 1871-1872년, 캔버스에 유채, 50.5 ×61.5cm, 뮌헨, 바이에른 국립미술관Bayerischen Staatsgemäldesammlungen.

을 완성했다. 잘 이해되지 않는 행보다. 습작 시기라면 그럴 수 있지만, 그는 이미 자기 세계를 완성한 화가였다. 다양한 소재를 오갔다는 말은, 적절한 소재를 찾지 못했다는 반증일까? 그러야 할 것을 잃었다는 뜻 아닐까? 쿠르베에게 이런 모호한 태도는 어울리지 않는다. 혹시 이 무렵 함께 혁명을 부르짖던 사회주의자 동지들이 변절하면서, 쿠르베

는 길을 잃고 절망한 것일까? 그림으로 사회를 변화시키기는 어렵다는 결론에 도달했을까? 혹은 현실 정치에 직접 참여하는 것으로 사회참여 의식을 해소하고, 그림으로는 자연과 인간의 사실적인 재현만 하겠다는 의도였을까?

방향을 잃었을까? 새로운 도전일까? 해석이 충돌한다. 〈세상의 기원〉을 작품 소장자들처럼 단순한 포르노그래피로 볼 수도 있고, 모든 인간은 어머니로부터 태어나니 〈세상의 기원〉 앞에서 모두 평등하다는 의미로 읽을 수도 있다. 혹은 "나는 가장 금기시되는 여성 성기도 있는 그대로 그린다"는 사실주의자의 당당한 태도를 감지할 수도 있다.

누드화의 경우처럼, 기존 회화가 다루었던 소재들을 자기만의 스타일로 재창조하려는 야망으로 해석할 수도 있다. 특히 동물들은 당시 거의 사냥의 동반자나 노획물로 묘사되었는데, 쿠르베는 숲 속의 사슴과 소, 개 등을 사실적으로 포착해서 생생한 생명력을 전달했다. 사과를 실외에서 그린 정물화와 풍경화도 같은 맥락으로 이해된다. 판단은 각자의 몫이다. 다만 그는 주류의 잣대를 따르지 않고, 자기만의 기준으로 그림을 그렸다. 독일 극작가 베르톨트 브레히트Bertolt Brecht는 "예술은 현실을 비추는 거울이 아니라, 현실을 만드는 망치"라고 설파했다. 쿠르베에게 그림은 현실을 개조하는 망치였다.

제2제정과 파리 코뮌의 경험

프랑스가 프로이센에게 패하면서, 나폴레옹 3세의 제2제정은 붕괴했다. 의회는 임시 정부의 수반으로 왕당파에 속하는 아돌프 티에르

귀스타브 쿠르베, 〈생트펠라지 감옥의 자화상〉, 1872년경, 캔버스에 유채, 92×72cm, 오르낭Ornans, 쿠르베 미술관 Musée Courbet.

Adolphe Thiers를 임명했다. 그에 적대적이었던 파리 시민은 그가 프로이센 수상 비스마르크와 굴욕적인 휴전강화조약을 맺자 폭발했다. 1871년 분노한 노동자를 중심으로 한 파리 시민들은 자체적인 정부를 구성했는데, 바로 파리 코뮌Commune de Paris이다. 노동자 중심의 여러 정책들을 성공적으로 발표하면서, 지방에서도 불길이 번져나갔지만 모두 실패했다. 완전히 고립된 파리 코뮌의 시민들은 바리케이드를 치며 결사항전했지만, 프랑스와 프로이센 연합군은 일주일 동안 그들을 잔인하게 학살했다. 쿠르베는 이런 시기에 캔버스와 현실을 오갔다. 그는 파리 코뮌에서 예술가협회 회장으로 뽑혔다. 프로이센 군대를 피해 많은 사람들이 해외로 도피했지만, 쿠르베는 할아버지에게 들었던 1789년 7월 14일의 민중들처럼 1871년 파리 시민들도 그러하리라 믿고 자리를 굳건히 지켰다. 파리 코뮌 아래서 그는 살롱을 재조직했고 미술관 담당자로서 루브르 궁의 창문을 모두 막아 미술품들을 지켜냈다. 파리 코뮌이 잔인하게 진압당하면서, 쿠르베도 6월 7일 체포되어 6개월형과 500프랑 벌금, 소송비용 6,850프랑을 처벌받았다. 생트펠라지 감옥에 수감된 그가 자화상을 그린 시기다.

〈생트펠라지 감옥의 자화상Autoportrait à Sainte-Pélagie〉 속 화가는 창가에 기대어 앉아 베레모를 쓰고 파이프 담배를 물고 빨간 목도리를 매고 있다. '투쟁하는 화가'임을 당당히 밝힌 것이다. 파리 코뮌으로 죽어간 동지들을 회상하는 듯한 표정이 어딘가 쓸쓸하다. 사형과 추방이라는 판결을 받은 코뮌의 동지들이 보기에 쿠르베의 처벌형은 상당히 관대해 보였다.

하지만 1873년 대통령 마크마옹Mac-Mahon은 파리 코뮌 기간에 방돔 광장의 원기둥 파괴를 주도했다는 죄목으로, 쿠르베에게 재건설 비용 일체를 부담시키는 법안을 통과시켰다. 파리 코뮌이 끝나면서 완전히 빈털터리가 된 쿠르베의 전 재산은 압류되었고, 그림은 몰수당했다. 다시 투옥될 것이 명확해진 상황에서 그는 스위스로 망명했다. 파리 코뮌의 동지애를 지키기 위해, 사면받기 전에는 조국으로 돌아가지 않겠다고 밝혔다. 4년 후 죽어서 그곳에 묻혔다가, 1919년 고향 오르낭으로 이장되었다.

다비드와는 다른 길을 가다

파리 코뮌에서 파리 시민들의 지지를 받으며 행해진 일에 대한 피해 배상을 개인에게 지우는 것은 법리적 결정보다는 감정적 분풀이와 복수에 가까웠다. 그것은 블랙리스트의 맨 앞자리를 차지한 쿠르베를 향한 괘씸죄였다. 나폴레옹 3세는 쿠르베에게 1855년에는 파리 만국박람회용 그림을 주문했으나 거부당했고, 1870년에는 레지옹 도뇌르(다비드가 1회 수상자였던 훈장)를 수여하려 했으나 거절당했다. 쿠르베 눈에 나폴레옹 3세는 부당한 권력자였던 셈이다. 태양을 향해 너무 높이 올라간 이카로스의 추락처럼, 쿠르베도 현실에 너무 깊숙이 다가갔던 것일까. 다비드와 쿠르베는 거의 모든 면에서 정반대였지만, 현실을 피해 망명을 선택한 점은 같았다. 화가가 현실 정치에 너무 깊숙이 날아들면 결국 제 조국을 떠나야 하는 것일까.

쿠르베는 다비드의 정반대 지점에 위치한다. 그림의 주제, 소재, 스타

귀스타브 쿠르베, 〈폭풍우 치는 바다La mer orageuse〉, 1870년, 캔버스에 유채, 116.5×160cm, 파리, 오르세 미술관.

아름다움의 독재를 인정하면,
현실의 독재도 긍정할 것이다.
쿠르베는 아름다움의 독재를 깼다.

일도 대조적이고, 화가로서 세상을 살아간 방식도 완전히 다르다. 다비드는 왕당파, 공화파, 보나파르티스트로 변신하며 양지에 머물렀지만, 공화파 쿠르베는 크게 소리 지르고 곧바로 나아가라던 할아버지의 조언을 충실히 따르며 지조를 지켰다. 다비드는 재능으로 권력과 영합하며 부귀영화를 누렸지만, 쿠르베는 재능을 권력에 대항하는 수단으로 삼아 고난을 겪었다.

다름을 두려워하지 않은 화가 쿠르베

프랑스 혁명과 산업혁명으로 교회와 귀족의 소유물로 인식되었던 그림은 화가의 표현물로 인식되었고, 대중을 상대로 하는 시장으로 편입되었다. 그림은 글보다 쉽고 빨라서 넓고 멀리 전파되면서, 메시지 전파 수단으로 힘을 획득했다. 중세의 채색필사본처럼, 그림이 지닌 대중 전파력을 간파한 권력자는 그것을 지배의 보조 수단으로 이용하려 했다. 화가의 재능을 팔아서 부귀영화를 누린 이들이 있는가 하면, 쿠르베는 그림을 권력에 맞서는 수단으로 선택했다.

　쿠르베는 다름을 두려워하지 않았다. 화가로서 그는 프랑스에서 사실주의 회화를 주창하고 정립했다. 새로운 아름다움을 내놓았으나 추하다고 멸시당했다. 기준이 달랐기 때문이다. 그는 자신의 기준으로 살았다. 사람들은 그것을 오만과 아집이라 공격했지만, 그는 무시했다. 그 연장선에서 '타고난 공화주의자' 쿠르베는 시대의 문제를 외면하지 않고, 현실 정치에도 참여했다. 그것은 왕정을 무너뜨리고 만든 공화정에서 시민의 의무였다. 어떤 직업도 그런 고귀한 의무를 피하는 면죄부가

될 수 없다. 자신이 살아가는 시대와 사회의 변화를 예민하게 감지하는 사실주의 화가로서, 그는 의무감을 더욱 강하게 느꼈다. 그는 언제나 뜨거운 화가이자, 열정적인 시민이었다.

신고전주의는 주제와 소재를 현실과 유리시킬수록 아름다웠다. 낭만주의는 소재를 현실에서 구하긴 했지만 그것은 자신이 발 디딘 땅의 현실은 아니었다. 밀레의 주제와 소재는 현실에서 취했으나, 스타일은 고전주의와 낭만주의의 테두리에서 벗어나지 못했다. 농촌을 그리는 방식과 신화를 그리는 방식이 다르지 않았던 것이다. 그것은 절반의 새로움이다.

쿠르베는 주제와 소재에 맞게 사실적인 스타일을 구현했다. 살롱의 권위에 대항하여 자기만의 전시 공간도 열었다. 고전과 살롱을 부정하기는 쉽지만, 대안을 내세우기는 어렵다. 쿠르베에 의해 고전의 성을 무너뜨릴 기초 작업은 모두 끝났다. 결정적 한 방이 필요했다. 모든 옛것들과 결별하고 새로운 시대에 맞는 새로운 그림을 제시하는 화가, 그가 바로 서양 미술의 근대를 시작한 인물이다. 들라크루아와 낭만주의, 밀레와 바르비종파, 쿠르베와 사실주의로 이어지는 신고전주의의 반대 흐름에 정점을 찍을 그는 등장과 동시에 살롱을 경악시켰다. 그가 바로 에두아르 마네다.

마네와 대중 시대
: 스타는 스캔들로 탄생한다

Manet

에두아르 마네, 〈풀밭 위의 점심〉 부분, 1863년, 캔버스에 유채, 파리, 오르세 미술관.

〈풀밭 위의 점심Le Déjeuner sur l'herbe〉에는 우거진 숲 아래 풀밭에 앉은 남자들, 나체의 여자와 속옷 차림의 여자가 있다. 빵과 과일 등이 바구니에서 바닥으로 펼쳐져 있으니, 점심은 이미 먹은 듯하다. 남자들의 검은 프록코트와 시곗줄, 보헤미안 모자와 턱수염, 지팡이와 옷차림이 19세기 중후반의 전형적인 부르주아 모습이다. 오른쪽 남자는 이야기하는 중이고, 맞은편 남자는 덤덤히 듣는 중이다. 곁의 여자는 턱을 괸 채 그림 밖을 보고, 혼자 떨어져 있는 여자는 물속에 손을 담그고 있다. 그 옆에는 타고 온 듯한 나룻배가 묶여 있다. 남자들의 옷차림으로 봐서 여름은 아닌 듯한데, 여자들이 옷을 (거의) 입지 않은 점이 특이하다.

왜 그토록 심한 욕을 먹었을까?

〈풀밭 위의 점심〉은 모든 서양 미술사 책에 반드시 수록될 만큼 지금은 아주 중요한 작품이 되었지만, 당시에는 살롱에서 떨어졌다. 1863년 《낙선전Salon des refusés》에서 겨우 소개되어, 비평가들로부터 "수치를 모르는 뻔뻔한 그림" 등의 비난을 격렬하게 받았다. 턱을 괸 여자가 누드여서? 더 심한 자세를 취한 누드도 많으니 아닐 것이다. 쿠르베가 사실적인 모델의 누드를 발표한 지 10여 년이 지난 후니까, 모델 몸의 생김새 탓도 아닐 듯하다.

원제는 '목욕Le Bain'이다. 뒤편 물가의 여자가 벗었다면 이해되지만, 풀밭 위의 여자만 벗고 있는 이유가 불분명하다. 풀밭 위 여자가 그림 밖 우리를 뚫어지게 쳐다보니 괜히 못 볼 것, 봐서는 안 될 것을 보다

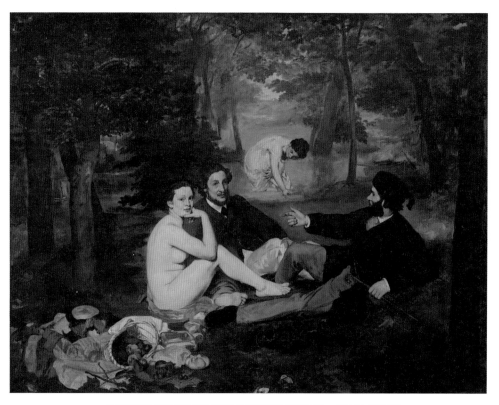

에두아르 마네, 〈풀밭 위의 점심〉, 1863년, 캔버스에 유채, 208×264.5cm, 파리, 오르세 미술관.

가 들킨 기분이다. 옷을 벗은 사람이 부끄러워야지, 왜 내가 부끄럽지? 이 그림이 나왔을 당시의 남자들도 나처럼 생각했을 텐데, 왠지 기분이 썩 좋지는 않다. 그녀가 남자들과 데이트 중인 창녀임을 노골적으로 알려주는 건가? 하지만 남자들은 여자들이 보이지 않는 것처럼 대화에 집중하고 있고, 그림에는 에로틱한 분위기가 일체 없다. 자세히 볼수록 내용은 점점 모호해진다.

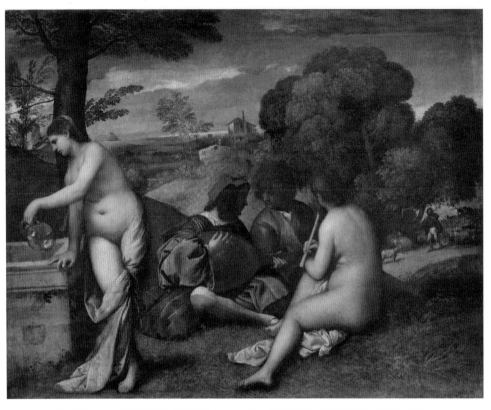

조르조네Giorgione 혹은 티치아노 베첼리오Tiziano Vecellio, 〈전원음악회〉, 1509년경, 캔버스에 유채, 105×
136.5cm, 파리, 루브르 미술관.

마네는 '전원'을 '풀밭 위의 점심'으로 바꾸면서,
신화적인 면들을 제거했다.

사실, 이 작품은 에두아르 마네Edouard Manet, 1832-1883가 르네상스 시대의 명화 〈전원음악회Le Concert champêtre〉를 자기만의 방식으로 다시 그린 것이다.

언덕에 옷을 입은 남자들과 천으로 몸을 살짝 가린 여자들이 있다. 한 남자는 류트를 연주하고 있고, 다른 남자는 그와 이야기를 나누는 듯하다. 그들과 마주 앉은 여자는 플루트를 불고, 왼쪽 여자는 항아리로 물을 붓고 있다. 여기서 여자들은 영감을 불어넣는 뮤즈로서 남자들의 상상 속에만 존재한다. 그래서 그녀들은 서양 회화의 오랜 규범에 따라 이상적인 아름다움이 깃든 누드로 등장한다. 마네와 결정적 차이가 무엇일까?

문제는 맥락이다

서양 미술에서 옷을 입으면 현실의 여자, 벗으면 신화 속 존재였다. 조르조네의 누드는 현실과 신화가 만나는 접점으로, 인간이 신의 경지에 도달하려는 것이 시와 음악임을 상징적으로 표현했다. 하지만 마네는 한 명은 벗기고 한 명은 속옷만 입혔다. 남자들의 복장이 당대 스타일이니, 배경은 현실의 풍경이다. 여자가 풀밭에 옷가지를 깔고 앉은 부분도 사실적이다. 이런 설정은 누드로 등장하는 인물이 비현실의 존재여야 한다는 고전 법칙에 위배된다. 바로 이 지점에서 프랑스 회화의 전통과 마네의 그림이 정면 충돌했다. 현실과 비현실, 보이는 것과 보이지 않는 것을 한 화면에 그리는 전통은 있지만, 보이는 것을 보이지 않는 것처럼 묘사하거나 그 반대 상황도 위반이다. 이렇듯 마네는 누드의

맥락을 전복시켰다. 심지어 마네는 쿠르베의 영향을 받아서 이 작품을 역사화처럼 큰 크기로 그렸으니, 당대의 비난은 더욱 커질 수밖에 없었다. 위험하지만 매력적인 유명인이 된 마네는 논란을 먹으며 점점 더 크게 자라났다.

〈풀밭 위의 점심〉과 같은 해에 완성한 〈올랭피아Olympia〉는 1865년 살롱에 뽑혔다. 하지만 역시나 '비천하다', '뱃가죽이 누르스름한 창부', '암컷 고릴라', 심지어 마네에게 호의적이던 쿠르베마저 '목욕탕에서 막 나온 스페이드의 여왕(트럼프카드)'이라는 격렬한 비난과 혹평을 이어 갔다. 서양 미술사에서 욕을 가장 많이 먹은 그림을 꼽으라면 최상위에 뽑힐 것이 분명한 이 작품의 원작도 고전 명화인 티치아노의 〈우르비노의 비너스Venere di Urbino〉다.

하얀 침대에 누드의 여자가 비스듬히 기대어 누워 있고, 흑인 하녀는 서 있으며, 여자의 발치에서는 검은 고양이가 눈동자를 반짝이며 잔뜩 경계하고 있다. 여자의 머리 뒤쪽은 꽃벽지, 나머지는 검은 벽으로 분할되어 있다. 침대와 이불 등 직물의 주름을 묘사하면서도 누드의 맥락을 전복시켰다. 즉 서양 미술사에서 이상적인 여성미의 상징인 비너스를, 마네는 신발만 신고 한 손으로 성기를 가리고(혹은 자위를 암시하는 자세를 하고) 목에는 리본을 묶는 등 정숙하지 못한 현실의 여자로 바꿨다. 그림의 제목이자 여자의 이름으로 짐작되는 올랭피아는 알렉상드르 뒤마 2세의 소설 『춘희』, 에밀 오지에의 희곡 〈올랭프의 결혼〉 등의 주인공 이름 올랭프로, 당시 창녀의 대표적인 예명이었다. 백인 여자보다 더 호색적으로 여겨지던 흑인 하녀, 거실에 있을 연인(손

님)을 암시하는 꽃다발, 티치아노 작품에서 몸을 말아 잠든 하얀 개를 대체한 검은 고양이로 인해 성적 상징성은 강화되었다. 전시 당시에 지 팡이로 그림을 내려치고, 칼로 찢으려는 사람들 때문에 경비 세 명을 세워야 했다.

누드를 그린 진짜 이유

쿠르베의 누드화 정도로 파리 미술계가 달라지지 않았다. 마네는 쿠르 베보다 한 걸음 더 나갔다. 내용의 파격성만큼 색채 사용도 혁신적이 다. 중간 색조를 통해 부드럽게 색채의 어울림을 지향하던 관습을 깨 고, 중간색은 사용하지 않고 단순한 색채들을 어둡고 밝게 대조시켰 다. 뒤쪽에 어둠, 중간에 하녀의 분홍 원피스와 창녀의 밝은 크림색 피 부, 앞쪽에 하얀 침대보를 배치하여, 색깔의 변주를 통해 공간감을 없 애고 색깔 그 자체를 부각시켰다. 마네에게 검은 '고양이'의 상징만큼 고양이의 '검정'이 중요하다. 따라서 두 작품에서 그녀를 누드로 그린 진짜 이유는, 색깔 때문이다. 마네에게 그녀가 아니라 그녀에게 칠해진 색깔이 중요하다. 누드는 옅은 베이지가 필요해서 그것에 적당한 대상 으로 선택당한 셈이다. 저들은 색과 선을 칠할 수 있는 공간과 면적으 로 있다.

오르세 미술관에 소장된 마네의 또 다른 대표작 〈피리 부는 소년Le fifre〉도 마찬가지다. 소년 병사가 피리를 불고 있는 모습이 전부다. 심지 어 이 그림에서는 오른손 바닥, 오른발 뒤, 왼발 뒤에만 그림자를 그렸 다. 빛이 있으면 그림자가 있고, 그림자로 인해 입체감이 생기고 현실성

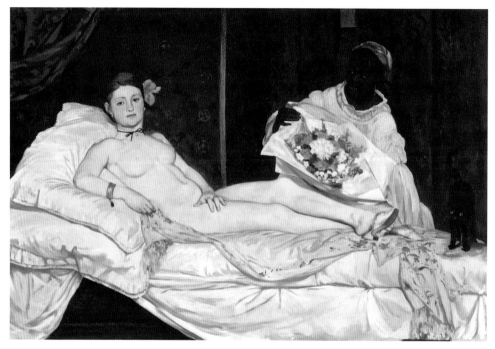

에두아르 마네, 〈올랭피아〉, 1863년, 캔버스에 유채, 130.5×190cm, 파리, 오르세 미술관.

파격적인 내용과
도전적인 형식을 결합한 이 작품으로,
마네는 '추함의 사도'라는 별명을 얻었다.

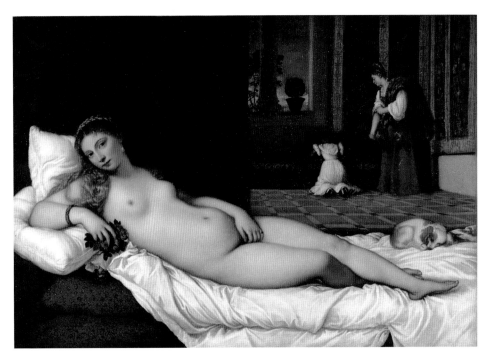

티치아노 베첼리오, 〈우르비노의 비너스〉, 1534년, 캔버스에 유채, 119×165cm, 피렌체, 우피치 미술관.

을 획득하기 마련이다. 그런데 이 작품에서는 그림자와 옷 주름이 거의 없다. 여기에 바지와 상의 등 인물 전체를 검정으로 테두리를 치니, 바지의 빨강과 상의의 검정, 피리통과 단추의 노랑, 양말과 휘장의 하양 등 색깔들이 도드라진다. 소년은 색깔의 집합체로서 존재한다. 그림자와 중간색 없이 원색으로만 인물에 힘을 부여한 이 그림은 당연히 살롱에서 거부당했다. 살롱에서는 마네가 프랑스 회화에서 다비드의 가

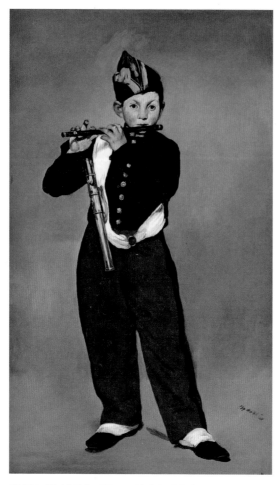

에두아르 마네, 〈피리 부는 소년〉, 1866년, 캔버스에 유채, 161×97cm, 파리, 오르세 미술관.

제각기 다른 색들이 높이가 다른 음표처럼 들린다.
정면에서 카메라 플래시를 터트리고 찍은 사진같이,
실재감이 강렬하다.

치와 유산을 완전히 지워내기로 작정한 화가로 비쳤다. 마네의 가치를 일찍 알아챈 소설가 에밀 졸라Émile Zola가 적극 변호했지만 소용없었다. 바로 이것이 마네에게 쏟아진 비난의 진짜 이유이자, 마네가 완전히 새로운 회화를 보여준 지점이다. 새로운 회화에는 새로운 법칙이 뒤따르는 법이니, 마네는 지금까지 그림에 당연히 있어야 한다고 믿었던 것마저 없앴다.

주제는 필요 없다

마네의 근대성은 크게 두 가지다. 우선, 그는 주제 없는 그림을 그렸다. 창작자가 전달하고자 하는 메시지가 주제인데, 그게 없다는 말은 선뜻 이해되지 않는다. 허균은 사회 평등을 전하고자 『홍길동전』을 썼다. 그것 없는 『홍길동전』은 있을 수 없다. 하지만 마네는 그림을 통해 아무 말도 하지 않기로 했다. 27살의 마네가 살롱에 제출했다가 낙선한 첫 작품 〈압생트를 마시는 남자Le buveur d'absinthe〉부터 그랬다.

살롱 심사위원 가운데 친분이 있고 범다비드 반대파의 지도자였던 들라크루아만 찬성하고, 나머지는 모두 반대표를 던졌다. 공허한 눈빛으로 압생트를 마시는 중산층 남자, 전면의 빛이 만들어낸 남자 뒤편의 검은 그림자, 그 앞에 놓인 숟가락이 꽂힌 초록 압생트 잔, 바닥의 버려진 술병이 대도시의 퇴폐를 표현한다. 이것은 『악의 꽃』의 시인 보들레르의 영향, 이라고 보통은 해석한다. 하지만 이런 설명은 과거의 기준으로 마네의 그림을 보는 것이다.

오랫동안 그림은 역사와 신화 내용을 표현하는 수단이었다. 하지만

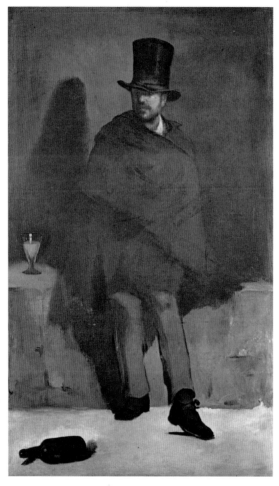

에두아르 마네, 〈압생트를 마시는 남자〉, 1858-1859년, 캔버스에 유채, 181×
106cm, 코펜하겐, 신 카를스베르크 글립토테크 미술관Ny Carlsberg Glyptotek.

마네는 캔버스를 관념으로부터 해방시켰다.
과거를 단절시켰고 근대modern를 열었다.

에두아르 마네, 〈압생트를 마시는 남자〉 부분.

바닥, 신발, 양말, 바지의 물질성이
색깔을 통해 만져질 듯하다.

마네는 그런 그림은 충분하니, 자신은 그림으로 다른 걸 하겠다고 생각했다. 그림에 주제가 없으면 소재와 스타일만 남는데, 화가의 스타일은 선과 색으로 구현된다. 그에게 캔버스는 물감으로 만드는 선과 색의 결합물의 공간이었다. 이런 관점에서 이 그림을 다시 읽어야 한다.

마네는 압생트를 마시는 남자를 그렸다. 이것이 전부다. 당시는 술주정뱅이가 등장하면 부도덕한 행태를 비난해야 하는데, 마네는 그런 교훈 따위는 말끔히 제거했다. 검정, 짙은 갈색, 초록, 노랑 등의 색조를 주제로 삼았다. 〈풀밭 위의 점심〉과 〈올랭피아〉에도 주제가 없다. 도덕적 훈계나 신화의 재해석 등이 아니다. 색깔의 변화와 다양한 색깔의 배치가 중심이다. 당시 기준으로 이것은 그림이 아니라 '색깔놀이'고, 마네의 기준으로 '이것이야말로 그림'이다.

이로써 회화의 아름다움은 현실을 그림으로 감상하던 재현미에서, 현실을 형태와 색채로 재해석해낸 조형미로 넘어갔다. 그림은 글보다 효과적으로 메시지를 전달하는 수단이 더 이상 아니었다. 입체의 현실을 평면의 캔버스에서 입체처럼 보이게 하려고 하지 않았기 때문에, 기존의 회화에서 중요했던 것이 필요하지 않게 되었다. 그것이 그의 또 다른 근대적 면모다.

원근법은 거짓이다

〈풀밭 위의 점심〉은 원근법에 맞지 않다. 뒤의 여자와 앞의 사람들이 거리감 없이 겹쳐 있다. 르네상스 이후로 서양화에서는 뒤편의 여자가 더 작게 그려져야 올바르게 표현된 셈이다. 그래야 소실원근법에 부합

에두아르 마네, 〈부채를 든 베르트 모리조 Berthe Morisot à l'éventail〉, 1872년, 캔버스에 유채, 60×45cm, 파리, 오르세 미술관.

인물은 화면 중앙에서 벗어나 있고,
핏빛 벽이 먼저 보인다.
색이 인물보다 중요하다.

에두아르 마네, 〈제비꽃을 꽂은 베르트 모리조Berthe Morisot au bouquet de violettes〉, 1872년, 캔버스에 유채, 55×40cm, 파리, 오르세 미술관.

무채색 배경에 검은 모자와 검은 옷을 입고,
가슴에 사랑의 징표인 보랏빛 제비꽃을 꽂은 모리조.
세련된 색채 감각으로 신비로움이 감돈다.

하여 눈에 익숙하다. 그림이 신화나 성경, 전설과 영웅담의 내용을 시각화하는 수단이면, 극적인 구성과 구도가 중요했고, 드라마를 현실감 있게 재현하기 위해서는 원근법은 필수였다. 하지만 마네는 그런 것이 필요 없었고, 원근법에 맞춰 대상을 재정렬하지 않았다. 그럼 비현실적인 그림이 되어야 하지만, 결과는 정반대다. 왜 그럴까?

르네상스 이후로 (투시)원근법은 세상을 현실적으로 표현한다고 믿어져 왔다. 하지만 우리는 원근법이 구현된 그림처럼 실제 풍경을 보지 않는다. 소실점으로 세상이 수렴되는 투시원근법은 시점을 한곳으로 고정하므로, 그림에는 단 하나의 시점과 풍경만이 담긴다. 그런데 우리의 눈은 풍경을 볼 때 이곳저곳으로 계속 움직인다. 각각의 시점에서 본 대상은 클로즈업되듯이 거리가 멀어도 크게 보인다. 이렇게 다양한 시점의 총합으로 우리는 풍경에 대한 기억을 만든다. 그러니 원근법에 맞춰 정리된 풍경은 허구의 풍경이다.

마네는 하나의 풍경을 다양한 시점으로 보았고, 본 대로 그렸다. 당연히 따라야 한다고 믿던 관습을 거슬렀다. 하나의 소실점을 고수하지 않은 화가는, 그가 최초가 아니다. 레오나르도 다 빈치도 그랬다.

평면 자체를 보아야지, 평면을 통해서 보지 말라던 마네는 캔버스를 현실에 대한 환영의 공간으로 치부하길 거부했다. 그림은 조형적 효과와 감각을 즐기는 공간이다. 르네상스 이후로 이상화된 현실이라는 왕을 캔버스에 모시던 지금까지의 회화에서, 마네는 캔버스 자체를 왕으로 옹립했다. 르네상스의 현실을 폐위시켰고, 르네상스의 원근법을 폐기시켰다. 마네는 원근법을 정립한 브루넬레스키를 살해했고, 이념과

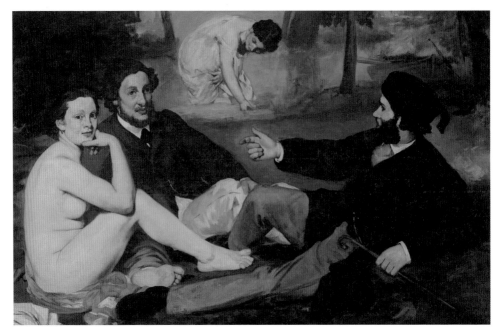

에두아르 마네, 〈풀밭 위의 점심〉 부분.

르네상스 이후로 당연시되었던
투시원근법을 버리자,
새로운 회화의 길이 열렸다.

레오나르도 다 빈치, 〈최후의 만찬〉, 1495-1497년, 밀라노, 산타 마리아 델레 그라치에 성당 Santa Maria delle Grazie.

밀라노의 산타 마리아 델레 그라치에 성당에서 직접 보면,
식탁과 인물의 시점이 다름이 명확히 드러난다.
식탁은 위에서 내려다본 시점,
인물은 약간 아래에서 위로 올려다본 시점으로 구성했다.
벽화를 올려다보는 관람객에게 만찬의 풍경을
현실적으로 보이도록 만든 선택이다.
원근법은 수단이지 목적이 아니다.

에두아르 마네, 〈좋은 맥주 혹은 에밀 벨로의 초상화Le Bon Bock, Portrait d'Émile Bellot〉, 1873년, 캔버스에 유채, 94×82cm, 필라델피아, 필라델피아 미술관Philadelphia Museum of Art.

1873년 살롱에 공개되자마자,
선풍적인 인기를 끈 그림이다.
마네의 화법보다 소재와 묘사 덕분이다.

신념을 표현하는 수단으로 그림을 그린 다비드를 구시대의 것으로 만들었다.

전통을 부정하긴 쉽다. 대안을 세우기는 어렵고, 보편성을 얻기는 더욱 어렵다. 마네는 그것을 이뤄냈고, 역사에 이름을 깊이 새겼다.

어쩌다 보니, 혁명가

〈풀밭 위의 점심〉 뒤편의 나무, 〈올랭피아〉의 꽃다발에는 붓질과 물감의 흔적들이 그대로 남아 있다. 당시의 기준으로는 미완성작이지만, 지금은 붓질의 즉흥성이 두드러져 인상주의의 전조로 읽힌다. '인상주의'라는 말이 없을 때 이미 '인상주의적'인 그림을 그렸지만, 가난에 쩔쩔매던 모네와 인상주의 화가들을 도와주면서도《인상주의전》에는 한 번도 참여하지 않았다. 살롱에 뽑혀 아카데믹한 회화로 인정받으려고만 했다. 죽을 때까지 살롱에서 입선과 낙선을 거듭했던 이유다. 화가가 제 작품의 소장처를 정할 수 있다면, 마네는 루브르 미술관을 원했다. 제 그림의 역사적 의미를 파악하지 못해서인지, 살롱에 안착해 시대를 완전히 바꾸려 했는지, 〈풀밭 위의 점심〉과 〈올랭피아〉로 받은 가혹한 비난을 명예롭게 되갚기 위해서였는지, 그 의도는 뚜렷하지 않다.

파리를 오른편과 왼편으로 나누는 센 강, 그것을 연결하는 다리가 어우러져 파리 풍경이 만들어진다. 오르세 미술관 2층의 시계탑에 서면 유리창 건너로 센 강에 걸린 다리들이 보인다. 에두아르 마네는 센 강에 걸린 다리와 같다. 그의 고전적인 화풍은 센 강 오른편의 루브르 미술관에 속해도 어색하지 않고, 그의 근대적인 감각은 센 강 왼편의

오르세 미술관에도 녹아든다. 두 세계는 센 강으로 나뉘고, 루아얄 다리pont Royal로 연결된다. 밀레가 두 세계를 비스듬히 연결한 존재라면, 마네는 건넌 후 다리를 불태웠다. 단절에서 혁신이 시작된다. 그의 발은 강을 넘었지만, 그의 눈은 이미 끊어진 강 건너편으로 향했다. 구체제에 태어나 자란 그의 인간적인 면모로 이해된다.

살롱의 권위를 추락시킨 《낙선전》

《낙선전》이 열린 1863년 5월 15일은 서양 미술사의 전환점이다. 이 해 살롱에서 3천 명의 화가가 제출한 5천 점 가운데 2천 점만 뽑혔다. 편파적인 심사위원 구성과 낙선작 선정 기준은 도저히 이해할 수 없었다. 이에 이의를 제기한 귀스타브 도레와 마네의 요구를 미술 담당 장관 알렉상드르 발렙스키Alexandre Walewski는 거절했다. 살롱에 대한 불만과 불평등에 대한 항의는 점차 커져갔고, 나폴레옹 3세는 곧 있을 선거에 악영향을 초래할까봐 《낙선전》을 전격 개최했다. 살롱에서 떨어진 그림들을 전시한다는 소식에 사람들의 관심은 커졌고, 새로운 그림을 발견하고 놀라워하는 소수의 찬사와, 얼치기 화가들의 조잡한 그림들이라는 비난과 조롱이 부딪쳤다.

　《낙선전》은 쿠르베가 혼자 '사실주의관'을 연 것과는 질적으로 다른 가치와 의미를 지닌다. 그것은 회화에 대한 새로운 기준을 제시하는 계기였고, 살롱을 중심으로 한 아카데미 회화에 대한 공개적인 도전이었다. 황제가 스스로 살롱의 권위를 무너뜨렸다는 점에서 《낙선전》은 '테니스 코트의 서약'을 인정한 루이 16세의 행동과 비슷했다.

에두아르 마네, 〈발코니Le Balcon〉, 1868년, 캔버스에 유채, 170×124cm, 파리, 오르세 미술관.

마네는 시대의 변화를 그림으로 구현했고,
시대의 정신을 《낙선전》으로 이뤄냈다.

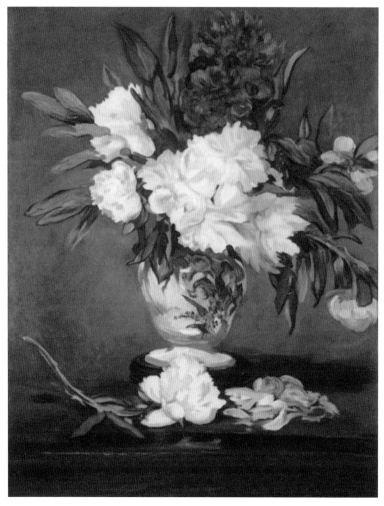

에두아르 마네, 〈작은 받침대 위에 놓인 모란 꽃병Vase de pivoines sur piédouche〉, 1864-1865년, 캔버스에 유채, 93×70.5cm, 파리, 오르세 미술관.

프랑스인들은 1848년 혁명으로 복고 왕정을 끝내고, 다시 공화정을 선택했다가 제정으로 옮겨갔다. 70여 년 동안 왕정-공화정-제정-왕정(복고)-공화정-제2제정으로 이어지는 놀라운 반복이다. 공화주의자들은 (할)아버지를 이어 혁명의 정신을 현실에서 실현하고자 했다. 《낙선전》에 참여한 화가들은 자신의 그림이 살롱의 당선작보다 더 훌륭하다고 말하지 않는다. 다만 자신의 그림을 보여줄 기회를 달라고, 설령 내 그림이 떨어지더라도 납득이 되어야 한다고 주장했다. 이것은 살롱의 권위가 이미 추락했다는 뜻이다. 한 유파가 미술을 독점할 수 없고, 한 화법만으로 시대를 대변할 수 없다. 그러니 다양한 화파들이 다양한 주제와 소재를 그리고, 그것이 당대의 사람들에게 공평하게 보이고 판단받을 수 있는 사회를 만들자는 것이었다. 따라서 《낙선전》은 평등을 상징한다. 혁명의 정신을 살롱도 피해갈 수 없었다. 《낙선전》으로 미술의 바스티유 감옥은 함락되었다.

미술의 프랑스 혁명을 촉발하다

마네가 《낙선전》의 중심이었다. 〈풀밭 위의 점심〉과 〈올랭피아〉로 프랑스 회화는 그 이전으로 되돌아갈 수 없게 되었다. 그는 다비드와 들라크루아, 그의 제자들을 한꺼번에 과거 인물로 만들어버렸다. 그것은 혁명이다. 개혁은 공민 체제 안에서 변화를 모색하는 혁신이라면, 혁명은 판 전체를 뒤엎는 코페르니쿠스적 대전환이다. 왕정을 없애고 들어선 입헌군주제는 개혁이라면, 왕 없이 국민의 대표들을 중심으로 국가를 운영하는 공화정은 혁명이다. 미술의 프랑스 혁명은 마네에 의해 터졌

다. 프랑스 혁명의 긴 역사처럼, 미술에서도 마네 혼자 한 번에 완결시키지는 못했다. 모네를 비롯한 인상주의가 마네의 다리를 건너 미래로 갔고, 살롱에서 뽑혔던 대부분의 작품들을 지하 수장고에 묻었다. 마네가 만든 무기를 발전시킨 인상주의자들이 다비드의 성을 완전히 함락했다. 그것은 회화의 비주류가 주류를 이긴 경이로운 사건이었다. 이로 인해 다비드가 황제의 화가였다면, 마네는 화가들의 황제가 되었다.

"우리 아버지 세대는 쿠르베를 비웃었으나, 지금 우리는 그의 작품에 감탄한다. 지금 우리 세대는 마네를 비웃는다. 그러나 우리 아들들은 그의 그림에 감탄할 것이다."

에밀 졸라의 이 말은 틀렸다. 1883년 4월 30일, 마네가 죽었다는 소식에 살롱 출품작을 비공개로 관람하던 산업전시장의 남자들은 차례로 모자를 벗어 조의를 표했다. 마네는 당대에 인정받았다. 그것은 그의 생각을 공유했던 동료와 후배 화가들이 있었기에 가능했다. 특히 《인상주의전》을 주도하여 새로운 회화의 탄생에 기여하면서도, 자신은 고전적인 화풍을 유지했던 에드가 드가의 중요성을 빼놓을 수 없다.

앙리 팡탱라투르Henri Fantin-Latour, 〈바티뇰의 아틀리에Un atelier aux Batignolles〉, 1870년, 캔버스에 유채, 204 ×273cm, 파리, 오르세 미술관.

르누아르, 에밀 졸라,
프레데리크 바지유Frédéric Bazille, 모네 등이
마네를 중심으로 둘러서 있다.

07

드가와 파리 코뮌 이후
: 이제 일상으로 돌아가자

Degas

오르세 미술관에는 서양 미술의 스타들이 가득하다. 대중적 인기에서는 빈센트 반 고흐와 오귀스트 르누아르, 역사적 의미로는 에두아르마네와 귀스타브 쿠르베가 돋보인다. 에드가 드가Edgar De Gas, 1834-1917는단 한 번의 《인상주의전》(제7회)을 제외하고 모두 참여했지만, 그의 작품은 인상주의 미술의 성지인 이곳에서 보면 어쩐지 어색하다. 20살무렵에 그린 자화상에 대답의 실마리가 들어 있다.

부잣집 아들이 화가라니!

단정한 머리 모양과 옷차림새로 보아 젊은 부르주아 같다. 19세기의 전형적인 인물화 자세인 몸은 테이블에 한 팔을 비스듬히 기대고, 얼굴은 정면을 향하고 있다. 오른손에는 밑그림 제작용 흑연을 쥐고 있어그가 화가임을 알 수 있다. 초상화에서 인물의 특징이 드러나기 마련인데, 눈동자가 특이하다. 왼쪽 눈동자는 그림 밖 우리와 시선이 마주치지만, 오른쪽 눈동자의 방향은 약간 어긋나 있다. 실제 모습일 수도 있지만, 어쨌든 그는 정면과 측면을 동시에 보고 있다. 즉 "화가로서 나는세상을 남들과 다르게 보고 그것을 그리겠다"는 의지로 읽힌다.

드가가 그림을 막 시작했던 20살 무렵에 그렸는데, 제목을 '자화상'이 아닌 '예술가의 초상'이라고 붙였다. 뜻은 같더라도 굳이 그렇게 표현한 이유는 아마도 '나는 그림을 그리는 예술가'라고 선언하고 싶었기때문이리라. 이를 이해하려면 그의 삶을 살펴봐야 한다.

드가의 인생을 크게 세 부분으로 나누자면, 초년은 유복했고 중년은 왕성했으며 말년은 외로웠다. 한 사람의 인생에 주어지는 행운의

에드가 드가, 〈예술가의 초상Portrait de l'artiste〉, 1854-1855년, 종이를 접착시킨 캔버스에 유채, 81×64cm, 파리, 오르세 미술관.

양이 정해져 있다면, 드가에게는 초년에 몰려 있었다. 드가는 1834년 7월 19일 파리의 은행 지점장 아들로 태어났다. 외가는 미국 뉴올리언 즈로 이민 간 프랑스 명문가였으니, 그는 좋은 혈통의 부잣집에서 풍족한 어린 시절을 보냈다. 귀족제는 사라졌지만 귀족 문화는 유지되던 시기였다. 예술 애호가 아버지의 영향으로, 어린 드가는 유명 작품들을 소장자의 집에서 직접 볼 수 있었고, 가정 음악회도 자주 경험했다. 예술의 영향을 풍부히 받으며 성장했지만, 예술은 교양인의 취미지 직업은 아니었다. 드가는 파리 대학에서 법학을 전공했다. 하지만 그림에 대한 애정은 열정으로 발전했고, 결국 법학을 포기하고 앵그르의 제자 루이 라모트Louis Lamothe의 아틀리에에 들어갔다. 드가는 이즈음에 〈예술가의 초상〉을 통해 화가로서 의지를 굳건히 하는 동시에 가족들에게 확실한 선언을 한 것이다.

곧이어 파리의 에콜 데 보자르École des Beaux-Arts de Paris에 입학하고, 앵그르를 직접 만나서 전설처럼 전해지는 말을 듣는다. "삶을 그리든, 기억을 그리든 다 좋네. 선을 무수히 많이 그리게, 젊은이. 그러면 훌륭한 화가가 되어 있을 거야." 신고전주의 대가의 가르침은 청춘의 드가를 압도했다. 이후 2년 동안 로마와 피렌체 등지를 여행하며 옛 거장의 명작을 연구했다. 이처럼 드가는 안락한 상류층 부르주아 집안에서 태어나 고전적인 분위기에서 성장했고 학습했다. 그것이 생활인으로 그를 풍요롭게 하는 동시에, 예술가로서 그의 위치를 독특하게 만들었다. 그 이유가 다음 그림 〈바빌론을 건설하는 세미라미스Sémiramis construisant Babylone〉에 담겨 있다.

역사화를 그리다

아시리아의 여왕 세미라미스가 유프라테스 강에서 바빌론이 건설되는 장면을 보고 있다. 역사와 신화를 그리기 위해서는 내용과 더불어 고증이 최대한 사실적이어야 했다. 남겨진 스케치들을 보면 드가는 루브르 미술관에 소장된 아시리아 조각과 페르시아 세밀화 등을 참조하여 여왕의 머리 모양과 말이 끄는 2륜 전차 등을 완성했다. 이탈리아 지역을 다니며 고전 회화의 기법을 탐구했던 젊은 드가는 화면 앞에 위치한 사람들은 세밀하게, 뒤의 풍경은 흐릿하게 처리해서 원근감을 자연스럽게 표현했다. 또한 르네상스 대가들의 방법을 좇아 인물들을 누드로 그린 후 옷을 입혔는데, 여인들이 입고 있는 옷의 주름을 나름 풍성하게 묘사하고 있다. 하지만 인물들의 움직임과 자세는 아직은 자연스럽지 않고 매끄럽지 못하다. 그래서 이 그림은 앵그르의 가르침과 이탈리아 르네상스 화가 피에로 델라 프란체스카의 〈십자가에 경배하는 시바의 여왕 The Queen of Sheba in Adoration of the Wood〉(1464년경)을 자기화하는 과정의 결과물로 보인다. 무엇보다 이런 대형 역사화를 통해서 스스로를 당당히 고전주의 전통을 계승한 화가로 과시하려는 야심이 엿보인다.

그런데 이 그림과 비슷한 시기에 완성한 그림 〈벨렐리 가족 La famille Bellelli〉에서는 상당히 도발적이다. 고전적인 듯 보이지만 고전주의자들이 용납하기 힘든 무엇이 들어가 있기 때문이다. 슬슬 드가의 본색이 드러나기 시작한다.

에드가 드가, 〈바빌론을 건설하는 세미라미스〉, 1861년, 캔버스에 유채, 151×258cm, 파리, 오르세 미술관.

인상주의 시대의 고전주의자

응접실에 부부와 두 딸이 있다. 등을 비스듬히 돌린 채 의자에 앉은 남자, 검은 상복 차림의 여자, 두 손을 공손히 모은 채 정면을 응시하는 큰딸, 한쪽 다리를 접고 의자에 앉은 작은딸이 있다. 그들의 자세와 시선이 모두 제각각이라 어딘가 불편한 분위기를 풍긴다. 가족 초상화로서는 상당히 낯선 설정이다. 상중인 여자는 드가의 고모, 남자는 이탈리아 남작 벨렐리, 두 딸은 고종사촌 동생들이다.

고모 곁의 액자 속 데생은 최근에 돌아가신 그녀의 아버지(즉 드가

에드가 드가, 〈벨렐리 가족〉, 1860-1862년, 캔버스에 유채, 200×250cm, 파리, 오르세 미술관.

의 할아버지)다. 상중이어서인지 그녀의 얼굴에는 차가운 거리감이랄
까, 귀족 특유의 위엄이 서려 있다. 그녀가 어깨에 손을 얹은 큰딸은
두 손과 두 발을 앞으로 공손히 모으고 있는 등 귀족의 몸가짐을 아
는 나이에 접어든 반면, 작은딸은 아직 자유분방하다. 비스듬히 돌린
의자에 앉은 채 목만 살짝 꺾은 고모부는 시선을 약간 아래로 향하고
있다. 아마도 나폴리에서 추방당해 피렌체에 살고 있던 고모부의 슬
픔을, 드가는 알아챘던 모양이다. 그의 정면으로 커다란 거울을 두고,
그것에 비치는 문도 그려 넣었다. 저 문을 열고 고모부가 고향으로 갈

수 있기를 바라는 마음을 담는 한편, 회화적으로는 답답한 실내의 숨통을 그것으로 틔워주는 효과도 얻고 있다. 여기서 끝내면 드가가 아니다. 의자 아래 바닥에 개가 있는데, 몸통만 있고 나머지 부분은 잘려 있다. 이 그림은 고전주의 전통에 따라 그린 듯하지만, 가족들의 자세와 시선을 제각각으로 두고 화면에서 개를 반으로 잘라버리는 설정은 당시 보수적인 고전주의 화풍에서는 용납하기 힘든 무엇이었다. 고전적인 선과 색채로 고전적이지 않은 그림을 완성했으니, 그의 그림은 고전적이면서 도발적인 양면성을 갖고 있다. 10여 년 후에 완성한 그림 〈대형 도자기 옆의 여인La femme à la potiche〉에서 이런 특징은 더욱 확실해졌다.

꽃은 여자의 아름다움을 빛낸다. 여자 초상화에서 꽃무늬 원피스나 브로치, 장신구에 꽃을 그려넣는 이유다. 여기서는 꽃과 여자가 대등하여 이중 초상화 같다. 전면에 푸른 테이블과 파란 도자기 화병, 초록의 넓은 잎사귀와 붉은 꽃은 원색 대비로 강렬하다. 특히 화병의 색조가 밝아서 앞으로 튀어나올 듯하여, 여자보다 꽃이 먼저 보인다. 우리의 시각은 색채가 강하면 더 가깝게 느끼기 때문이다. 반면에 여자를 둘러싸고 있는 의자는 갈색, 벽은 짙은 녹색과 검은 그림자의 어두운 색조로 칠해져 있다. 화병은 세밀하게, 벽은 간단하게 묘사하여 그림의 공간감을 자연스럽게 만들고 있다.

인물은 고전적으로 묘사하나, 구도와 배치는 파격적인 작품이 뉴욕에도 있다. 〈국화와 여인La femme aux chrysanthèmes〉이다. 꽃은 화면 중앙에 넓게, 인물은 구석으로 배치한 구성이 더욱 대담하다. 흰 국화가 여

에드가 드가, 〈대형 도자기 옆의 여인〉, 1872년, 캔버스에 유채, 65×54cm, 파리, 오르세 미술관.

드가는 여성 향수에서 풍기는 향기를 불신했고, 꽃을 혐오했다.
사람들과 벌이는 재치 있는 논쟁으로 유명했지만,
그림은 철저히 혼자 작업했다.

에드가드가,〈국화와 여인〉, 1865년, 캔버스에 유채, 73.7×92.7cm, 뉴욕, 메트로폴리탄 미술관.

자보다 밝은 색조여서 먼저 보인다. 벽지 무늬가 뚜렷하여 공간감이 없
는데, 이것을 드가는 오른편에 열어놓은 창문으로 해결했다. 이처럼 드
가는 고전적인 화법을 간직하되, 과거에 매몰되지 않고 새로운 시도를
꾸준히 했다. 드가는 고전주의자인 듯, 고전주의자 아닌 듯, 고전주의
자 같은 기묘한 화가였다. 그리고 이것이 그가 살았던 시대의 접점으로
이해된다.

파리 코뮌 이후의 청춘들의 심리

시대와 충돌하는 예술가의 운명은 고독하다. 새로운 시대의 전조라면 위대한 도전으로 기록되나, 구세대의 답습으로 보이면 외면당한다. 왕정을 무너뜨리고 공화정을 안착시킨 프랑스 혁명은 결국엔 부르주아의 승리로 끝났다. 구체제의 왕족과 귀족은 (신)고전주의 취향이었으니, 파리의 신흥 주류 세력은 그 대척점에 위치하는 인상주의를 자신의 계급 미술로 선택했다. 인상주의 캔버스에서 날개 달린 천사나 역사 속 영웅들이 사라졌으니, 인상주의는 내용과 형식에서 고전주의와 완전히 결별했다. 그것은 오랜 시간에 걸쳐 점진적으로 이뤄졌기에 당대 화가들은 그 변화의 결과를 짐작하지 못했다.

역사와 회화의 혁명기를 살았던 드가는 투사가 될 생각은 없었다. 그는 제 삶을 살면서 정치적 의견을 피력한 쪽이다. 루이 필리프의 왕정에 태어나 제2제정에 성장하여 화가로 데뷔했던 마네와 드가는 20대 중반에 파리 코뮌을 통과했다. 드가는 그런 현실에 휘둘리지 않고, 자신의 삶을 살았다. 그림으로 시대를 바꾸겠다는 뜨거운 열정의 쿠르베, 회화의 근대를 성취하겠다는 마네와 달리, 드가는 자신의 생각을 그림에 냉철하게 표현한다. 그것이 어쩌면 파리 코뮌 이후 제3공화국을 살던 보통 청춘들의 마음 아니었을까. 이제 지긋지긋한 전쟁과 정치 투쟁을 끝내고 좀 평온하게 하고 싶은 일을 하며 살자라는, 그러면서도 완전히 현실과 유리된 곳으로 도피하고 싶지는 않은 심리가 드가의 그림과 만나는 듯하다. 기나긴 혼란의 시대를 끝낸 당시 프랑스인들의 마음과 같이, 드가의 그림은 비정치적이고, 세련되고, 도시적이고,

근대적이다. 이제는 정치적이고 역사적인 메시지를 전달하던 그림을 버리고, 색과 조형의 감각적 쾌락을 추구하는 가벼운 그림을 즐기고 싶은 욕구. 그것이 사진과 우키요에浮世絵(일본 전통 풍속화) 등 당시의 신문물을 그림 안으로 끌어들인 드가의 작품과 만난 것이다.

그래서 드가는 하나의 '이즘ism'으로 자신을 못박을 생각이 전혀 없었다. 고전적인 화풍은 유지하면서도 그는 사실주의자 도미에와 쿠르베도 좋아했다. 남들에겐 모순이어도 드가에겐 문제되지 않았다. 여러 유파들의 특징도 적극적으로 수용하는 개방성과 탄력성이 그의 그림을 명작으로 만들었다. 특히 쿠르베의 영향을 자신의 캔버스 안으로 옮겨와 대단한 성취를 남겼다. 오르세 미술관에서 반드시 봐야 할 명작 〈압생트L'absinthe〉(혹은 〈카페에서Dans un café〉)는 그렇게 완성되었다.

다름을 적극적으로 받아들이다

대낮에 코가 빨갛게 될 정도로 취한 채 파이프를 물고 저 멀리를 보는 남자. 그 곁에 압생트를 마주한 여자가 나란히 앉아 있다. 남자는 화면 밖을 멍하니 보고, 여자는 눈의 초점이 흐릿하다. 몹시 취했는지 피곤한지 구분할 수 없으나, 그녀의 직업이 창녀라는 설명을 참조하면 둘 다인 듯하다. 현실의 미세한 부분까지도 치밀하게 관찰하는 드가답게 인물 표정이 생생하다. 그런데 그들의 테이블이 다리 없이 공중에 붕 떠 있다. 왜 드가는 이렇게 그렸을까? 남녀의 발 앞에 빈 공간은 그들 뒤편에 배치된 거울과 대칭을 이루며 공간감을 형성한다. 그것은 저들의 공허한 마음으로 우리에게 전해진다. 테이블 다리가 세로로 그려져

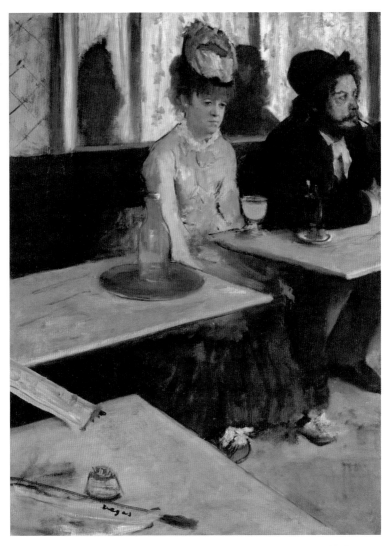

에드가 드가, 〈압생트〉(혹은 〈카페에서〉), 1876년, 캔버스에 유채, 92×68cm, 파리, 오르세 미술관.

있으면 그런 공간의 느낌이 깨지므로, 드가는 테이블 다리를 없앴다. 현실의 모습을 그림으로 더욱 정확히 표현하기 위해, 비현실적인 묘사를 한 것이다. 이런 느낌은 구도와 소실점을 통해 강화된다. 화면 왼쪽은 테이블과 벽으로 비어 있는 반면, 인물은 오른쪽으로 쏠려 있어 답답하다. 게다가 거울, 의자, 테이블이 만드는 선들이 남자 쪽으로 갈수록 좁아지면서 인물들을 억누르고 고립시킨다.

그들은 같은 테이블에 있으나 다른 곳을 보고 있다. 술잔은 가득 차 있고 시선은 공허하다. 여기에 있으나 여기에 있다는 존재감이 없어서, 뒤편 유리에 비친 형상이 그들의 뒷모습인지 다른 사람의 것인지 분간하기 어렵다. 이처럼 독창적인 구도와 잿빛 회색을 통해, 드가는 그림의 생기를 획득한다. 19세기 말 파리의 우울을 상징하는 대표 작품 〈압생트〉는 완전히 사실주의적이다. 그렇다면 드가는 사실주의자들처럼, 소재도 현실에서 선택했을까? 고전주의자들처럼, 상상해서 그렸을까?

"나는 일체의 즉흥성을 배제한다. 내 그림은 오로지 관찰과 옛 거장들의 작품을 학습한 결과다."

(*Degas*, Musée d'Orsay, Scala, p.77)

〈압생트〉도 파리의 어느 카페 테라스에서 우연히 목격한 상황처럼 보이지만, 사실은 드가가 가난한 귀족 남자와 여배우를 모델로 연출한 장면이다. 드가의 저 말에서 핵심은 눈을 사로잡는 즉흥성보다 현실을 관찰하여 얻은 분석을 믿는다는 것이다. 이것은 그가 말한 옛 거장,

에드가 드가, 〈압생트〉의 구도와 소실점.

거울, 의자, 테이블의 선들이 좁아지면서
인물들을 억누르고 고립시킨다.

즉 이탈리아 르네상스의 특징이다. 르네상스 그림들은 자연과 이상, 관찰과 변형, 사실과 허구를 서로 결합시켰다. 그래서 미켈란젤로가 그린 아담과 이브는 실제 사람으로 보이지 않고, 아담이어야 할 아담, 이브여야 할 이브로 보인다. 〈다비드 상〉의 경우처럼 인체의 비례와 균형은 지키되, 신이 인간 신체에 부여한 이상적인 아름다움을 불어넣어서 완성한다. 드가가 사실과 생각, 관찰과 상상을 결합하여 그린 이유였다. 〈오페라 오케스트라단L'Orchestre de l'Opéra〉에서도 이런 면은 잘 드러난다. 그것이 무엇인지 알고 싶으면, 이 그림에서 '이상한' 부분을 찾은 후에 계속 읽기를 바란다.

무대에서는 발레리나들이 춤추고, 무대 아래에서 음악가들이 연주하고 있다. 검은 정장의 남자 음악가들과 분홍·푸른색 튀튀를 입은 여자 무용수가 대조적이다. 오른쪽의 콘트라베이스가 무대를 향해 툭 튀어 올라 시선을 방해한다. 오페라 공연 중에 아마추어 사진가가 몰래 찍은 사진처럼 서툰 듯한 구도이지만, 그래서인지 현장감이 강하다.

현실의 극적 순간을 포착하여 생동감 있게 재현하는 것은, 드가와 인상주의의 공통점이다. 인상주의가 그 순간의 감흥을 색으로 즉흥적으로 표현한다면, 드가는 본 것을 기억 속에 담아두었다가 정리하여 표현한 점이 다르다. 그는 실내 아틀리에에서 기억에 의존해 완성했지만, 그것이 앞쪽과 뒤쪽 인물들의 크기 비율이 비현실적인 이유는 아니다. 소실원근법에 맞으려면, 뒤쪽 무용수들을 앞쪽 연주자들보다 작게 그려야 한다. 하지만 드가는 본 대로 그렸다. 왜냐하면 풍경 앞에서 인간의 눈은 지속적으로 움직이며, 관심 있는 대상들을 각각 집중해서

에드가 드가, 〈오페라 오케스트라단〉, 1870년경, 캔버스에 유채, 56.6×46cm, 파리, 오르세 미술관.

보기 때문에 각각의 순간에 그 대상들은 모두 크게 보인다. 클로즈업 효과와 같다. 그렇게 여러 번에 걸쳐 본 풍경을 한 폭의 캔버스로 구현하려면 이렇게 되는 것이다. 그들을 하나의 투시원근법의 소실점 안으로 밀어넣어 정렬시키면 본 대로 그리지 않는 셈이다. 〈압생트〉처럼, 현실을 그림으로 더 정확히 표현하기 위한 선택이었다. 만약 저 그림을 보고 첫눈에 이상한 점을 발견하지 못했다면, 그만큼 저런 설정이 우리 눈에 익숙하다는 뜻이다.

드가가 찍으면, 사진도 달라진다

저 멀리 르네상스 때부터(물론 그때는 필름이 없는 상태로) 카메라는 발전해왔다. 화가의 눈을 보조하는 시각 도구로서 카메라의 역사는 길다. 화가들은 그것을 아주 은밀하게 사용했고 그런 사실도 적극적으로 숨겼다. 데생 실력의 부족함으로 오해받을까 두려웠기 때문이다. 앵그르도 카메라 루시다를 이용해 풍경을 데생했고, 몇몇 작품은 사진을 기반으로 그렸으리라 강하게 추측되지만, 결정적인 증거는 없다. 드가는 사진을 적극적으로 받아들여 그림 구도에 반영했다. 당시 신기술인 사진 자체에도 관심이 많았다. 그는 자신과 주변 사람들의 모습을 사진으로 많이 남겼는데, 특히 시인 스테판 말라르메Stéphane Mallarmé와 동료 화가 오귀스트 르누아르를 찍은 사진이 흥미롭다. 『드가, 춤, 데생』을 쓸 정도로 친분이 두터웠던 시인 폴 발레리Paul Valery는 그 사진에 대해 이렇게 썼다.

에드가 드가가 찍은 르누아르(왼쪽)와 말라르메 사진, 1895년.

"이 사진은 드가가 내게 준 것이다. 사진 속 거울은 유령 같은 모습과 카메라를 비추고 있다. 소파에 앉은 르누아르 옆으로 말라르메가 서 있다. 드가는 그들에게 9개의 석유 램프 불빛 아래서 15분 동안이나 포즈를 취하게 했다."

사진은 아주 짧은 시간에 완성된다. 드가가 사진의 속성을 거슬러

일부러 긴 시간을 들여 사진 이미지를 만들었다는 점은, 새로움에 대한 그의 호기심과 실험정신을 알려준다. 오르세 미술관에는 드가가 찍은, 그리고 찍힌 사진들이 여럿 소장되어 있다. 그 가운데서 사진을 찍은 후에 완성한 무용수와 목욕 시리즈가 빛난다. 공교롭게도 두 시리즈는 모두 파스텔로 주로 그려졌다.

아름다운 파스텔화에 숨겨진 무서운 현실들

〈스타L'étoile〉는 드가의 파스텔화 가운데 사람들이 가장 좋아하는 그림이다. 사진과 우키요에의 영향으로 상당히 파격적인 사선 구도, 위에서 아래로 비스듬히 내려다본 시점으로 무대의 빈 공간이 널찍하다. 그것은 왼쪽 상단에 위치한 사람들과 무용수를 분리시킨다. 이런 불안정한 구도를 통해, 그림은 현실감을 생생하게 얻는다. 무슨 현실? 제목은 화려하게 빛나는 별이지만, 별들이 반짝이는 무대는 아름답지만은 않았다. 무대 왼편 위쪽의 검은 정장을 입은 남자는 후원자다. 당시는 무용수에게 돈을 얼마 지불하고 따로 만날 수 있었고 그런 만남은 자주 매춘으로 흘렀다. 다른 무용수 그림에서는 간혹 나이 든 여자들도 보이는데, 그런 만남을 주선하는 뚜쟁이거나 그들의 유혹으로부터 자기 딸을 보호하려는 가족이다. 우리는 순백 발레리나의 아름다움을 보지만, 얼굴이 감춰진 남자는 소녀를 성욕의 대상으로 보고 있을 것이다. 우리는 발레리나를 통해 아름다움을 느끼는데, 그 아름다움을 전하는 소녀의 현실은 비참하다. 소름 끼치도록 무서운 그림이다.

　1870년대 중반부터 드가는 가족의 생계를 책임져야 했다. 아버지가

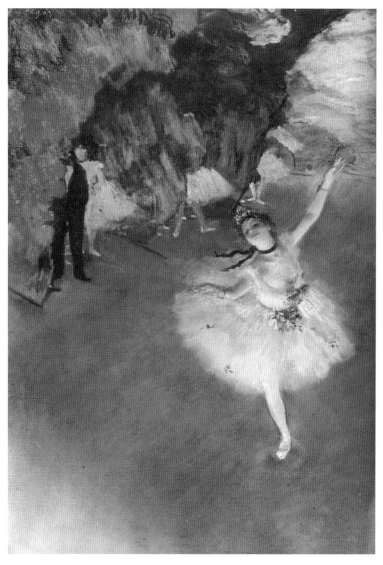

에드가 드가, 〈스타〉, 1876년경, 모노타이프에 파스텔, 58.4×42cm, 파리, 오르세 미술관.

에드가 드가가 그린 무용수 그림(왼쪽, 〈두 발레리나〉 부분, 1879년경)과 그가 찍은 무용수 사진(오른쪽, 1895-1896년경).

죽고 동생은 사업에 실패하여 아끼던 소장품들도 처분해야 했다. 신고
전주의 시기에도 파스텔은 국제적인 고객을 확보하는 수단이었고, 크
기가 작고 보기에 예쁜 발레리나 시리즈는 잘 팔렸다. 돈 없는 여자가
몸으로 벌어 먹는 세탁부, 창녀, 모델, 무용수 등은 가장 대표적인 하층
민 여성의 직업이었다. 그래서 드가의 세탁부나 무용수 시리즈는 〈압생
트〉의 연장선에서 이해된다. 다른 이유도 있다. 드가는 동시대 인상주
의 화가들과 달리, 야외 풍경보다 사람(몸, 움직임, 자세 등)에 관심이 커

에드가 드가, 〈욕조〉, 1886년, 종이에 파스텔, 60×83cm, 파리, 오르세 미술관.

드가에 따르면,
예술은 발전하는 것이 아니라
스스로 되풀이하는 것이다.

서 무대를 즐겨 그렸다. 연극théâtre은 원래 무언가를 자세히 관찰하기 위한 장소라는 뜻이다. 인공의 무대는 관찰을 위한 최적의 공간인 셈이다. 그곳에서 드가는 움직임으로 변하는 몸의 형태를 정확한 선으로 포착했다. 이처럼 과감한 구도와 현실적인 묘사는 파스텔의 부드러운 색감과 충돌하여 묘한 기운을 자아낸다.

〈욕조Le tub〉에서는 위에서 내려다본 시선, 둥근 욕조와 등을 굽히고 앉아 있는 여인의 누드가 빚어내는 곡선이 오른편의 대리석 탁자와 마룻바닥의 직선과 대조를 이룬다. 음악가와 무용수를 한 화면에 포개어 구성하는 구도와 같다. 텅 빈 검은 욕조에서 한 손은 욕조 바닥을 짚고 한 손은 머리를 만지는 여인의 동작이 사실적이다. 서양 미술에서 전통적으로 목욕하는 여자는 신화적인 아름다움을 가진 대상으로 그려졌다. 쿠르베를 비롯한 사실주의자들처럼, 드가는 현실의 여자가 목욕하는 모습을 적나라하게 그렸고, 거센 비난을 받아야만 했다.

로댕과는 완전히 다른 조각

비참한 현실에 솔직하면 그림은 차가워진다. 드가는 있는 그대로 그리겠다는 사실주의자보다 더 사실적인 그림을 그려냈다. 현실은 숨긴다고 숨겨지지 않으니, 가난한 이들을 향한 동정은 위선이라고 드가는 말하는 듯하다. 지혜는 온기를 품지 못하면 냉소가 된다. 드가의 영민한 이성은 회화의 감각을 날카롭게 만들었다. 그의 그림은 이성과 감성의 비율로 보자면 8:2 정도여서 많은 사람들에게 건조하고 차갑게 느껴진다. 발레리나와 목욕하는 여인 시리즈도 소재가 예쁠 뿐, 그것들

218

에드가 드가, 〈14세의 어린 무용수La Petite
Danseuse de quatorze ans〉, 1881년, 조각,
98×35.2×24.5cm, 파리, 오르세미술관.

을 향한 드가의 시각은 전혀 감미롭지 않다. 발레리나 조각작품들에서도 드가는 무용수들의 동작이 만들어내는 인체의 아름다운 선을 표현하는 데 주력한다. 저토록 예쁜 모습을 그리고 만든 드가인데, 무용수에 대한 애정은 거의 느껴지지 않는 이유다. 그래서 드가가 말의 움직임을 포착한 조각과 소재만 다를 뿐 목적은 같다. 인체가 지닌 아름다움을 찬미한 로댕의 조각작품과는 완전히 다르다. 밀랍 위에 색을 칠하고 실제 발레화와 스타킹, 옷과 조끼, 머리카락을 붙였다. 베이지색 리본을 만들어 머리를 묶었다. 당시 사람들은 사람과 인형을 혼합시킨 제작 방식에 경악했다.

인상주의의 연대 정신

드가는 딜레탕트dilettante였다. 딜레탕트란 예술과 학문을 직업이 아닌 취미로 자유로이 즐기는 사람을 가리키는 다소 부정적인 뉘앙스를 풍기는 표현으로 대부분 그에 관해 자기만의 뚜렷한 철학이나 관점을 갖지 않기 때문이다. 드가는 철학을 가진 딜레탕트였다. 맨 앞에 소개한 자화상에서 그는 두 눈동자를 어긋나게 그렸다. 드가는 한 눈은 정면(세상)을 보면서, 다른 눈은 옆(주변)을 살피며 살았다. 세상을 보며 살지만 세상을 향해 살지만은 않겠다는 의지를, 그는 평생에 걸쳐 실현했다. '비브르 사 비Vivre sa vie', 그는 그의 삶을 살았다. 19세기 말-20세기 초에 등장한 수많은 개성적인 예술가들 가운데에서도 그는 독특하다. 앵그르부터 쿠르베까지, 유화부터 사진까지, 파스텔부터 조각까지 다양한 영역에 걸쳐 작업했지만, 그 어디에도 얽매이지 않았다. 그는

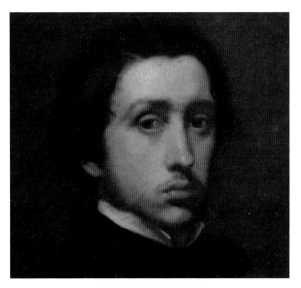

에드가 드가, 〈예술가의 초상〉 부분.

레오나르도 다 빈치처럼 끊임없이 배우되 구속받지 않는 예술가였다. 그것이 그의 자유였고 자신감이었고 작품이었다.

드가는 보이지 않는 삶의 진실을 그림으로 표현했기 때문에 예술가가 되었다, 고 보통 이야기한다. 나는 그렇게 생각하지 않는다. 드가는 삶의 진실이나 상류 부르주아 사회의 이면 등에 대해 큰 관심이 없었다. 자신이 살아가던 시대의 사람들이 겪는 삶의 파편과 생활의 편린을 미세하게 관찰하여 그렸던 쪽에 더 가깝다. 거창하고 대단한 이념을 표현하는 것은 그에게 어울리지 않는다. 시대와 사회의 변화에 맞춰서 자신을 변화시키지 않고, 자기가 원하는 자신의 모습으로 살았다.

클로드 모네, 〈예술가의 초상〉, 1886년, 캔버스에 유채, 70.5×55cm,
파리, 오르세 미술관.

에드가 드가, 〈젊은 여인의 초상Portrait de Jeune femme〉, 1867년, 캔버스
에 유채, 27×22cm, 파리, 오르세 미술관.

모네는 사람의 모습을
색깔로 구현한다.

반면에 드가는 사람의 형체를
선으로 만든다.

에드가 드가, 〈자화상 사진Self-portrait(photograph)〉, 1895년, 매사추세츠, 하버드 미술관Harvard Art Museum.

그래서 미술사에 유례없이 각종 유파들이 쏟아질 때 정확히 어떤 유파에도 속하지 않는 자기만의 그림을 그릴 수 있었다. 앵그르를 존경하면서 앵그르가 경멸했던 사진을 찬미했던 드가가 흥미롭다고 데이비드 호크니가 말하자, 영국 미술 비평가 마틴 게이퍼드Martin Gayford는 드가의 "삶과 예술은 여러모로 돈키호테적"이라고 대답한다(데이비드 호크니와 마틴 게이퍼드, 『그림의 역사』, 민윤정 옮김, 미진사, p.250).

에드가 드가, 〈콩코르드 광장Place de la Concorde〉, 1875년, 캔버스에 유채, 78.4×117.5cm, 상트페테르부르크St. Petersburg, 에르미타슈 미술관Gosudarstvennyi Ermitazh.

수많은 이들의 목을 잘랐던 혁명광장은
화합을 뜻하는 콩코르드 광장으로 이름을 바꿨다.
정치 혁명의 시대가 끝나면서,
사회 혁명이 본격화되었다.

돈키호테는 과거의 눈으로 보면 모순되지만, 개성의 관점에서 보면 일관되게 자기 세계를 추구한 인물이다. 과거의 가치를 자신의 철학으로서 추구하는 자는 고독해도 외롭진 않다. 드가는 자기다움을 끝까지 유지했다. 특히 인상주의 그림과는 확연히 다르면서도 끝까지《인상주의전》에 참여한 드가의 가치는 새롭게 평가받아야 한다.

인상주의를 대표하는 모네는 사람의 모습을 색깔로 구현한 반면, 드가는 형체를 선으로 만든다. 즉 모네의 그림에서는 색이, 드가의 그림에서는 선이 먼저 보인다. 데생은 자연을 선으로 축약시키는 것이 아니다. 세상의 표정을 선을 통하여 표현해내는 지적인 작업이다. 아주 감성적인 선도 오랜 노력과 연습으로 빚어진 이성의 결과물이다. 드가는 세상의 표정을 선으로 담았고, 인상주의는 색으로 표현했다. 이것이 드가의 그림에서 원색을 찾기 어려운 까닭이다. 그래서인지 동시대 다른 화가들이 대체로 원색으로 여인의 관능적인 아름다움을 찬미한다면, 드가는 중간색을 위주로 사용해서 정갈하고 이지적인 여인을 그린다. 그들의 여인은 동시대에 그려졌으나 다른 시대에 속하는 작품인 셈이다.

드가의 참여로 인상주의의 외연은 넓어졌다. 고전을 아우르는 드가의 전위는 프랑스 혁명으로 만들고자 했던 새로운 시대의 모습과도 닮았다. 왕당파는 악이고 공화파는 선(혹은 그 반대)이라는 이분법으로 국가를 미래로 나아가게 할 수 없다는 역사적 교훈과도 드가의 위치는 겹친다. 동시에 모네, 르누아르, 피사로 등과 화풍은 다르지만 작은 차이는 보듬으며 크게 하나 되자는 박애 정신도《인상주의전》에 녹아

있다. 우리가 다수지만 너를 배척하지 않겠다는 평등 정신, 예술가는 자유로워야 한다는 확신으로 그들은 연대solidarité했다. 작은 차이가 있지만 왕정을 무너뜨리겠다는 생각으로 하나 된 (할)아버지 세대의 교훈을 잊지 않았다.

전통을 지키며 혁명을 돕다

변화의 속도는 사람들마다 차이가 난다. 누구는 한 번에 두 걸음이 맞고, 누구는 한 걸음 정도, 혹은 반 걸음 정도를 거부감 없이 받아들일 수 있다. 드가는 반 걸음 정도 내딛은 화가가 아닐까. 1789년 6월 20일 테니스 코트 서약을 했던 1, 2, 3계급의 모든 사람이 같은 마음은 아니었다. 왕정을 없애자부터 왕정은 유지하되 부족한 부분만 바꾸자까지 다양했다. 왕을 자리에서 끌어내리자, 왕을 혁명광장에서 죽이자, 혁명에 동조했던 사람들 가운데 상당수가 반혁명으로 돌아섰다. 그렇게까지 할 필요는 없다는 마음이 컸기 때문이다. 혁명파가 교회 재산을 몰수하여 국가에 귀속시켰을 때도 감히 신의 재산을 건드리냐며 상당수가 돌아섰다. 종교는 민심과 여론에 절대적인 영향력을 지녔다. 왕의 처형과 교회 재산 처리 문제로 혁명을 지지했던 상당수 사람들이 왕당파로 변심했다. 왕정에서 태어나서 자랐던 대부분의 사람들에게 혁명파의 급진 정책들은 불안하고 두려웠다. 인간의 마음과 생각은 쉽게 변하지 않는다. 루이 16세를 처단하는 것과 왕이 무능하니 왕정을 폐지하자는 것은 다른 이야기다. 훗날 왕정 복고와 제정 복고가 이뤄지는 저변에는 급격한 전환이 있었기 때문이다. 역사는 앞으로 세 발자

국 가면, 두 발자국 반 정도 뒤로 가는 듯하다.

　신고전주의 회화에 반감이 있더라도, 쿠르베의 사실주의에는 지지를 보낼 수 없고, 마네의 근대 회화는 프랑스 회화의 미래를 생각할 때 걱정스러운 사람들이 많았다. 신고전주의가 근대 사회와 맞지는 않다고 생각하던 이들은 쿠르베와 마네의 그림을 보며 굳이 저렇게까지 전통을 파괴해야 하나 걱정을 했다. 그 지점에 에드가 드가가 위치한다. 고전과 근대의 교차점에서 드가는 전통을 점진적으로 바꿔 나가려는 사람들의 마음을 얻었다. 전통을 지키며 미술의 혁명을 돕는 역할을 한 셈이다.

　드가는 마네보다 2살 아래였으나, 24년을 더 살았다. 마네와 자신이 속한 신진 집단이 세계적인 스타가 되는 것을 목격했다. 들라크루아와 밀레, 쿠르베와 마네, 드가를 지나 새로운 화가들이 전면에 등장했다. 다비드에 맞서 들라크루아부터 이어 달리던 마지막 주자가 다비드의 성을 완전히 무너뜨리고, 새로운 성을 구축했다. 그가 클로드 모네다.

모네와 제3공화국
: 회화의 혁명을 완성하다

Claude Monet

클로드 모네, 〈1878년 6월 30일 축제가 열린 파리 몽토르게이 거리〉 부분, 1878년, 캔버스에 유채, 파리, 오르세 미술관.

나는 파리에서 현대 예술과 미학을 공부했다. 내게 현대 예술의 재미가 해석에 있다면, 인상주의는 감상의 즐거움을 준다. 미술사를 몰라도 쉽게 이해되기 때문인지, 그림 자체가 알록달록 예뻐서인지, 화가들의 이름이 유명한 탓인지, 전 세계 어디든 인상주의 전시회장은 항상 사람들로 북적인다. 지금의 인기가 무색하게도, 인상주의는 처음에는 비난과 조롱에 시달려야 했다. 그 이유가 오른쪽 그림들로 짐작된다.

둘 다 왕관처럼 뾰족하게 솟은 네모 난 형체를 제외하고는 무엇을 그렸는지 불분명하다. 캔버스 한가득 휘몰아치는 파랑, 주황, 보라 등 색깔의 움직임만이 뚜렷하다. 〈런던 의회, 안개 속의 햇빛Londres, le Parlement. Trouée de soleil dans le brouillard〉은 제목에 따르면, 안개 속에 비치는 햇빛 아래서 템스 강변에 서 있는 국회 의사당을 그린 것이다. 같은 곳의 다른 시간대를 그린 〈영국 의회, 석양Houses of Parliament, Sunset〉에서도 대상의 형태는 명확하지 않고, 물감의 덧칠과 붓질의 흔적만 노골적이다. 클로드 모네Claude Monet, 1840-1926에게는 의사당이라는 건축물의 위엄보다 그곳을 흐릿하게 만드는 안개와 구름, 하늘의 태양과 흐르는 강, 물에 반사된 햇빛 등이 더 중요했기 때문이리라.

무릇 풍경화란 나무와 숲, 하늘과 강이 현실과 최대한 똑같이 그려져야 한다고 믿던 대다수 사람들에게, 이것은 그림이 아니었다. 심지어 안개와 대기를 보랏빛이 감도는 오렌지색으로 칠했으니, 당시 사람들은 이 화가를 색맹으로 생각했다. 모네가 어느 비평가에게 했던 다음 말을 들었더라면 그들은 모네를 미치광이로 확신했을 것이다.

클로드 모네, 〈런던 의회, 안개 속의 햇빛〉, 1904년, 캔버스에 유채, 81×92cm, 파리, 오르세 미술관.

클로드 모네, 〈영국 의회, 석양〉, 1903년, 캔버스에 유채, 81.3×92.5cm, 워싱턴D.C., 워싱턴 국립미술관National Gallery of Art.

인상주의자에게는 무엇을 그릴 것인지보다는
어떻게 그릴 것인지가 중요했다.

"내 유일한 장점은, 찰나의 순간에 나타난 효과에서 받은 인상을 표현하기 위해 눈앞의 자연을 사실적으로 묘사한다는 것이다."

'이따위로 그리고 자연을 사실적으로 묘사하는 것이 자신의 유일한 장점이라고? 그렇다면 장점이라곤 하나도 없는 작자로군.' 우리에게도 이 말은 의아하게 들리지만, 여기에 모네에 대한 모든 해답이 담겨 있다. 왜 그렇게 말했을까? 그 대답은 놀랍게도 자신과 성이 비슷한 마네에게서 시작된다.

쿠르베와 마네를 이어 달린 모네

마네와 모네의 만남은 희극적이다. 마네는 전통을 부정하는 그림으로 악명 높았고, 모네는 새로운 회화를 구축해가는 마네를 존경했다. 1863년의 《낙선전》을 관람한 사람들은 마네의 〈올랭피아〉에 갖은 욕을 퍼부으면서, 동시에 그의 노르망디 바닷가 풍경화에는 극찬을 보냈다. 한 화가의 스타일이라고 하기엔 너무 달라서 작가의 서명을 자세히 살펴봤더니, 풍경화는 모네의 것이었다. 성씨의 유사성에 더해 모네가 무명이어서 생긴 소동이었다. 이를 알고 나서도 비평가들은 마네를 조롱하려고 두 화가를 묶어 비교했고, 마네는 모네에 대해 불쾌함과 궁금증을 동시에 가졌다. '내 이름과 발음이 비슷하고, 내 악명을 이용하는 모네란 작자는 도대체 누구지?'

모네를 소개해주겠다는 동료의 제안을 극구 거절했던 마네는 몇 년 후에야 카페 게르부아Le café Guerbois에서 만나자고 모네를 초대했다. 모

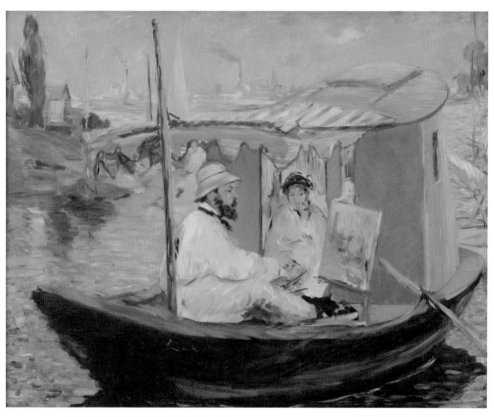

에두아르 마네, 〈아틀리에에서 그림을 그리는 모네Claude Monet peignant dans son atelier〉, 1874년, 캔버스에 유채, 83×105cm, 뮌헨, 노이에 피나코테크Neue Pinakothek.

마네와 모네가 처음 악수를 나누던 순간에
인상주의는 시작되었다.

네는 같은 화실의 르누아르, 시슬리, 바시유를, 마네는 드가를 서로에게 소개했다. 소설가이자 평론가 에밀 졸라가 고향 친구인 세잔을 데려오면서 모임이 만들어졌다. 수완이 남달랐던 모네는 이들이 단체 전시회를 열면 그림 판매 기회가 확대되리라 믿었으나, 마네가 반대했다. 마네는 살롱에서의 성공만을 중시했고, 살롱에서 분명히 싫어할 이런 요란한 전시에 끼고 싶지 않았다. 마네의 한결같은 욕망은 그림으로 훈장을 받는 것이었고, 생계를 위해서도 살롱에 승부를 거는 편이 성공 가능성이 높았다. 마네와 모네는 그림으로 성공을 꿈꾸었으나 방법이 달랐다. 그럼에도 그들의 우정은 변하지 않았고, 경제적으로 풍족했던 마네는 모네가 가난으로 고생할 때 자주 도왔다.

살아서 루브르 미술관에 들어가리라 확신했던 마네의 꿈을 모네가 이뤄주었다. 마네가 죽은 후인 1889년 〈올랭피아〉가 미국인에게 팔린다고 하자, 모네가 공개적으로 돈을 모아 작품을 유족에게서 구매하여 국가에 기증했다. 당시 생존 작가들의 작품을 전시하던 뤽상부르 미술관Musée du Luxembourg에 걸렸다가 1907년에 모네의 절친 클레망소Georges Clemenceau에 의해 루브르 미술관에 소장되었다. 오르세 미술관이 개관하자 마네의 다른 작품들과 함께 이곳으로 옮겨져 지금에 이르렀다. 마네와 모네의 우정은 서로 다른 생각을 인정했기에 가능했다. 살롱에 대항하여 《낙선전》이 열린 것처럼, 수직적 사제 관계가 아니라 평등한 동지로서 그들은 연대했다.

미술 시간에 헷갈리던 둘의 쉬운 판별법이 있다. 그림이 어두우면 마네, 밝으면 모네다. 사람이 또렷하게 그려졌으면 마네, 대충 그린 듯하

클로드 모네, <풀밭 위의 점심>(2점의 캔버스), 1865-1866년, 캔버스에 유채, 왼쪽은 418×150cm, 오른쪽은 248×217cm, 파리, 오르세 미술관.

클로드 모네, 〈풀밭 위의 점심〉(미완성), 1866년, 캔버스에 유채, 130×181cm, 모스크바, 푸시킨 미술관.

면 모네일 가능성이 크다. 오르세 미술관에서 발견한 재미있는 차이점
도 있다. 마네 앞에는 진지해 보이는 사람들이 오래 서 있고, 모네 앞에
는 전형적인 관광객이 많은 편이다. 마네 앞의 사람들은 노트에 뭔가
를 쓰기도 하고 가까이 다가섰다가 뒤로 물러서며 그림을 오랫동안 살
펴본다면, 모네 앞의 사람들은 셀카나 인증샷을 찍기 바쁘다. 가만 생

각하니, 이것이 두 화가의 차이를 보여주는 정확한 반응이다. 마네의 그림을 따라 그린 모네의 〈풀밭 위의 점심Le déjeuner sur l'herbe〉을 보면 수긍이 간다.

우선 오르세 미술관 소장작부터 보자. 캔버스가 둘로 나뉘는 바람에 드레스가 잘려 있는 게 이색적이다. 원래는 모네가 동료 화가 프레데리크 바지유의 제안에 따라 12명을 실물 크기로 그려서, 존경하는 마네의 〈풀밭 위의 점심〉처럼 인물들을 특별한 연결고리 없이 제각각 배열할 생각이었다. 하지만 초기의 모네는 도저히 실제 크기의 사람을 캔버스에 고스란히 담기 어려워, 3등분으로 나눠 완성했다. 지금은 두 부분만 남아서 오르세 미술관에 있는데, 나머지는 성격상 모네가 없앴을 가능성이 크다. 모스크바의 푸시킨 미술관Muzei Izobrazitel'nykh Iskusstv imeni A.S.Pushkina에는 이것과 조금 다른 미완성작이 소장되어 있다. 오르세 미술관의 〈풀밭 위의 점심〉에서 화면 중간에 앉아 있는 수염 난 남자는 쿠르베인데, 마네의 그림에 등장하는 누드 여자와 똑같은 자세를 취하고 있다. 모네는 쿠르베와 마네에게 동시에 찬사를 표했다. 모네는 자기보다 앞서서 새로운 회화의 길을 개척했던 쿠르베를 존경했고, 그가 곤경에 처했을 때 적극적으로 도왔다. 쿠르베가 파리 코뮌 가담자로서 처벌을 받았을 때, 모네는 그에게 지지의 편지를 보냈다. 당시 불온한 사상가로 낙인 찍힌 프루동이 죽었을 때 쿠르베가 프루동의 초상화를 그렸듯, 쿠르베가 부당한 처벌과 어려운 처지에 몰리자 모네를 비롯한 동료 화가들이 그의 곁에 서 주었다.

이런 연대의 정신은 일회성이 아니었다. 1872년 4월에 살롱이 열렸

클로드 모네, 오르세 미술관 소장의 〈풀밭 위의 점심〉 부분.

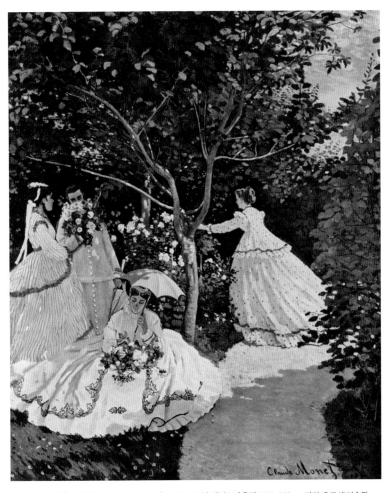

클로드 모네, 〈정원의 여자들Femmes au jardin〉, 1866-1867년, 캔버스에 유채, 255×205cm, 파리, 오르세 미술관.

모네는 그림자에도
색이 다양하다고 생각했다.

을 때, 심사위원장이자 당대 최고의 인기 화가 에르네스트 메소니에 Jean-Louis-Ernest Meissonier는 쿠르베의 대형 누드화와 정물화를 탈락시켰다. 이에 예술계와 언론은 격렬히 항의했다. 쿠르베의 가치를 알아보고 후원하던 화상 폴 뒤랑뤼엘Paul Durand-Ruel이 쿠르베의 작품 20여 점을 구매해 전시했고, 다른 화상들도 마네와 르누아르 등 낙선 화가들의 전시회를 조직했다. 이런 상황이 1873년까지 이어졌고, 또 다시 《낙선전》이 열렸다. 살롱 밖 화가들의 연대는 강하게 지속되었다.

그림자는 검은색이 아니다

이번에는 〈정원의 여자들Femmes au jardin〉을 보자. 두 명의 남자와 여자가 한낮의 소풍을 즐기고 있다. 풀밭 위로 하얀 천이 널찍하게 깔려 있고, 그 하얀색은 검은 점무늬 드레스까지 연결되어 있다. 아주 밝은 빛이 드레스로 떨어져서 화창한 분위기를 연출하고, 뒤편의 나무와 잎사귀를 붓으로 빠르고 가볍게 툭툭 찍어 놓듯 그려 청명함을 강조했다. 특히 모네는 나뭇잎들을 통과하여 인물들과 지면으로 비쳐 드는 불규칙적인 햇살과 그림자를 생동감 있게 잡아냈다.

조금 더 자세히 보면 놀라운 점이 발견된다. 모네는 펼친 천과 인물 위로 떨어지는 빛을 표현하기 위해 보라 혹은 보라에 흰색을 덧칠했다. 언뜻 보면 햇빛을 보라색으로 칠하는 엉터리 화가로 비웃음을 받을 만한 행동이었지만, 사실 이것이 기존 화가들과의 결정적 차이점이다. 무엇 때문에 저렇게 칠했을까?

인상주의 그림들은 밝고 화사하다. 그게 뭐 그리 큰 변화인가 싶지

클로드 모네, 〈인상: 해돋이〉, 1872년, 캔버스에 유채, 48×63cm, 파리, 마르모탕 모네 미술관Musée Marmottan Monet.

인상은 사실과 감정의 결합물이다.

만, 중요한 차이다. 캔버스가 밝아졌다는 뜻은, 그림에 대한 전통적인 해석을 거부한다는 의미다. 마네의 가르침에 따라, 모네는 자신의 눈으로 본 대로 그리겠다고 나섰다. 모네가 관찰한 결과 화창한 숲에서는 나무와 잎사귀들의 그림자가 검은색이 아니고, 흰색 드레스도 햇빛의 반사와 산란으로 보랏빛이 감돈다는 인상을 받았다. 그래서 모네는 그림자에 보라나 초록을 흐르게 했다. 그의 팔레트에는 검은색이 없던 이유다. 그림자는 당연히 검게 그려야 한다는 편견을 모네는 부쉈다. 물리적 사실보다 그것에서 받은 화가의 인상이 더 중요했기 때문이다. 마네가 〈풀밭 위의 점심〉에서 누드의 맥락을 전복시켰다면, 모네는 색채의 사실성을 무너뜨렸다.

모네를 포함한 동료 화가들이 '인상주의Impressionisme'라고 불리게 된 계기를 만든 작품 〈인상: 해돋이Impression: soleil levant〉를 통해, 우리는 모네가 그림으로 사실을 전달할 마음이 조금도 없음을 알게 된다. 그렇다면 그는 그림으로 무엇을 표현하려는 것일까?

인상을 사실적으로 표현하다

해가 떠오르니, 하늘과 수면 위로 붉은 빛이 퍼져나간다. 배에 탄 사람들, 저 멀리의 공장 굴뚝, 하늘의 태양과 물에 비친 빛 등이 있는 평범한 항구 모습으로, 제목이 곧 내용이다. 여기서 모네는 사실적인 풍경보다, 빛에 의해 변화된 풍경의 인상을 포착하기 위해 세부 묘사를 버렸다. 세밀한 붓으로 꼼꼼히 그리지 않고, 야외에서 크로키하듯이 캔버스에 곧바로 물감을 재빨리 칠했다. 물감이 마르기 전에 그 위에 덧

칠해서 색들끼리 서서히 섞이며 새로운 색으로 자연스럽게 변화되는 방법을 구사했다. 그래서 마치 우리가 저 현장에서 해 뜨는 장면을 보는 듯한 현실감을 전한다.

이 그림이 발표된 당시는, 다 빈치의 〈모나리자〉나 다비드의 〈황제의 대관식〉처럼 가까이서 봐도 좋고, 멀리서 봐도 좋고, 볼수록 좋아야 명화로 인정받던 시대였다. 이 그림은 가까이서나 멀리서나 아무리 봐도 도무지 무엇을 그렸는지, 왜 그렸는지 모르겠고, 당연히 무엇을 느껴야할지 몰랐다. 모르겠다는 것만 확실히 알던 당시 사람들은 자신의 부족한 교양이 들통날까 두려웠고 분노했다. 이 그림을 흑백으로 변환시키면 분노의 이유에 공감이 간다.

색깔이 사라지고 밝고 어둠만 남겨진 결과는 놀랍다. 물감의 면적과 붓질의 흔적들만이 어지럽게 흩어져 있을 뿐이다. 제대로 된 스케치는 없고, 두텁게 칠해진 세 척의 배와 왼쪽 하단의 서명만이 뚜렷하다. 원래 모네의 그림에서는 붉은 해와 한 줄기로 뻗은 반사된 오렌지빛, 대기와 강물로 이어지는 보랏빛이 압도적이다. 그에게 가장 중요했던 요소가 색이라는 사실이 확인된다. 반면 고전주의는 다르다. 당시 살롱의 최고 화가 앵그르의 누드화는 흑백에서도 선의 아름다움이 눈부시다. 붓질이 보이지 않고 빛과 그림자의 표현이 명확하여, 신고전주의 명작으로 손색없다.

이처럼 고전주의가 선의 예술이라면, 인상주의는 색의 예술이다. 모네는 사실보다 표현, 선보다 색에 방점을 찍었다. 모네는 사물의 생김새를 보지 않고, 빛의 상태를 관찰했다. 그에게 그림은 자연의 빛을 캔버

클로드 모네의 〈인상: 해돋이〉를 흑백으로 전환한 것.

스의 색으로 표현해내는 것이었다. 이것이 당시 사람들에게 비난받은 가장 큰 이유다. 그리다 만 듯한, 그림이 되지도 못할 애매한 붓질로 완성된 이 그림이 새로운 시대의 상징이 될 줄은 아무도 몰랐다.《제1회 인상주의전》에 소개된 〈인상: 해돋이〉가 대중들에게 드리닌 순간, 새로운 회화의 해는 마침내 장엄하게 떠올랐다. 다비드와 앵그르의 세계는 이제 돌이킬 수 없이 구체제의 회화로 분류될 수밖에 없었다.

장 오귀스트 도미니크 앵그르의 〈샘〉을 흑백으로 전환한 것.

모네는 왜 색을 중요시했을까?

색은 빛이고, 빛은 색이다

인상주의라는 명칭에는, "자연의 진실을 그리지 못하고 인상 따위나 그리는 저급한 화가"라는 비난과 조롱이 담겨 있다. 이것은 기존 회화만을 참된 회화로 여기던 이들에게는 솔직한 표현이지만, 인상주의자들은 받아들일 수 없는 말이었다. 인상주의는 오해받고 있었다. 그 이유를 파리 근교 아르장퇴유에서 부인 카미유와 아들 장을 그린 모네의 대표작 〈양귀비꽃Coquelicots〉에서 찾을 수 있다.

하늘엔 흰 구름이 떠 있고, 나무들은 지평선을 따라 서 있다. 들판에는 풀들이 무성하고, 비스듬한 언덕으로 양귀비꽃이 붉게 피어 있다. 앞쪽에는 양산 든 여자와 아이가 서 있고, 왼쪽 중간 즈음에도 두 명이 산책 중이다. 모네의 다른 그림들처럼 일상에서 선택한 소재로, 그림에는 특별한 메시지가 없다. 오르세 미술관에서 한 발짝 더 그림 앞으로 다가섰다. 소실원근법을 따르지 않아서, 나무와 사람들이 거의 같은 위치로 나란히 있다. 인물, 나무, 꽃, 하늘, 저 멀리 집의 위치가 평평해서 공간감이 없다. 그래서 양귀비꽃의 붉음은 가까워질수록 우리에게 파도 치듯 밀려들며 더 선명하게 다가온다. 여기에 사람을 흐릿하게 묘사하여 색채의 흔들림이 커지면서 색채 효과는 극대화된다.

이처럼 모네는 자연이 머금고, 들춰내고, 삼기고, 내뱉는 온갖 종류의 빛이 빚어내는 풍경을 그리고자 했다. 튜브 물감이 발명되어 야외에서도 유화를 그리게 되면서, 모네는 노르망디 바닷가와 파리 근교의 숲

클로드 모네, 〈양귀비꽃〉, 1873년, 캔버스에 유채, 50×65cm, 파리, 오르세 미술관.

빛은 풍경의 인상을 결정한다.

클로드 모네, 〈바람 부는 날, 포플러 나무들 연작Effet de vent, Série des peupliers〉, 1891년, 캔버스에 유채, 105×74cm, 파리, 오르세 미술관.

모네는 색의 움직임으로 바람을 그려냈다.

클로드 모네, 〈양산을 든 여인Femme à l'ombrella〉, 1886년, 캔버스에 유채, 131×68cm, 파리, 오르세미술관.

모네에게는 인물도
빛이 머무는 대상일 뿐이다.

클로드 모네, 〈지베르니의 노란 아이리스 들판Champ d'iris jaunes à Giverny〉, 1887년, 캔버스에 유채, 45×100cm, 파리, 마르모탕 모네 미술관.

모네가 좋아했던 아이리스는 보라와 노랑으로 핀다.
초록 줄기와 하늘의 흰 구름은 꽃이 핀 들판의 청명함을 강조한다.
반 고흐가 노랑의 화가라면, 모네는 보라의 화가다.

과 들판에서 시시각각 변하는 자연의 빛을 접했다. 하지만 신선하고 생생하고 매혹적인 빛을 캔버스 위에 그려내자니 막막했다. 빛은 바람과 같아서 실체를 고정시킬 수 없었고, 고정된 실체가 없으니 붓으로 그려지지 않았다. 존재하되 실체가 없는 것들을 그리려던 도전은 이루기 불가능해 보였다. 그때 모네의 선택은 색이었다. 물감 안에 잠재해 있던 색채의 빛을 꺼내 캔버스 위에서 움직이게 만들었고, 목표에 다가섰다.

근대 풍경을 담다

모네의 〈인상: 해돋이〉가 비난받은 또 다른 이유는, 뒤쪽에 그려진 공장 때문이었다. 숭고한 캔버스에는 흉물스러운 공장 따위를 그려서는 안 되었던 시대에 모네의 붓은 거리의 보통 사람들을 향했다. 풀밭 위에서 점심을 먹는 잘 차려입은 파리지앵, 산책을 즐기는 여자와 아이, 공장 굴뚝 등은 같은 맥락이었다. 바로 이것이 당시 사람들의 생각과 정면 충돌했다. 비난이 빗발치는데도 모네는 평소 성격답게 가장 비난받을 만한 공간을 태연하게 그렸다. 근대의 상징물인 증기를 뿜어내는 기차와 역이었다. 결과는?

대성공이었다. 모네에게는 증기를 힘차게 내뿜으며 역으로 들어오는 기차는 현대 생활을 상징적으로 보여주는 정확한 단면이었다. 파리는 현대적인 도시이고, 이것을 그리는 인상주의가 현대적인 회화라고 외친 셈이다. 모네는 뻔뻔하고 이기적이며 수완 좋은 자신답게, 생라자르 역의 역장을 찾아가서 자신을 유명 화가로 소개하고 기차들을 모두 멈추게 한 다음 이 그림을 완성했다. 《제3회 인상주의전》에 소개되어,

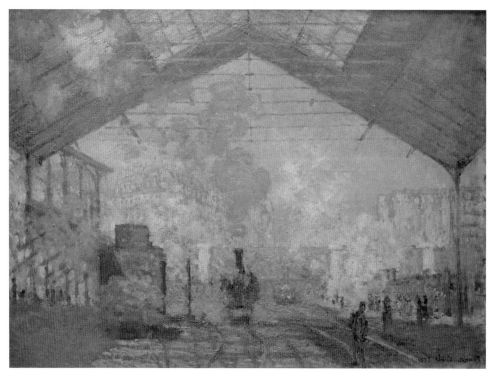

클로드 모네, 〈생라자르 역의 기차 La Gare Saint-Lazare〉, 1877년, 캔버스에 유채, 75×104cm, 파리, 오르세 미술관.

근대 풍경에는
근대 화법이 필요했다.

우려와 달리 현대 도시의 삶을 그리는 화가라는 호평을 받았다. 이런 자신감으로 그다음 《인상주의전》에서는 더 놀라운 그림을 발표한다. 〈1878년 6월 30일 축제가 열린 파리 몽토르게이 거리La Rue Montorgueil à Paris: fête du 30 juin 1878〉다.

1878년 6월 30일 파리 만국박람회 폐막 기념 거리축제의 시끌벅적한 분위기가 고스란히 전해진다. 특히 건물 위에서 아래로 내려다본 시점을 선택한 덕분에, 집집마다 걸린 프랑스 국기가 바람에 흔들리는 모습과 거리 가득한 사람들의 흐름이 잘 드러난다. 화면 중앙에 꽤 널찍한 푸른 하늘이 답답한 그림에 숨통을 틔워준다. 그러나 이 그림의 분위기는 거대한 착시에 의존한다. 휘날리는 프랑스 국기를 가까이에서 보면 여기저기 파랑, 하양, 빨강을 슥슥 칠했을 뿐이다. 거리의 사람들도 마찬가지다. 그 결과 거리를 지나가며 바라본 풍경을 순간적으로 잡아낸 듯, 마치 우리가 그때 그 현장에서 직접 이 축제를 보는 듯하다. 새로운 화법으로 새로운 풍경을 그리자, 완전히 새로운 그림이 되었다.

근대 프랑스의 상징이 된 인상주의

미술은 시대와 민심의 초상화다. 파리 코뮌으로 마지막 대가를 치르면서 제3공화국은 점차 안정되었고, 마침내 프랑스 혁명은 기나긴 여정을 끝냈다. 왕당파는 있었으나 왕정은 무너졌고, 프랑스는 더 이상 왕의 국가가 될 가능성이 없었다. 또한 1840년대부터 본격화된 산업화의 결실로 경제적으로 번영했다. 나폴레옹 3세에 의해 골목길의 중세 도시 파리는 대로가 곧게 뻗은 근대 도시로 재정비되었다. 특히 철도가

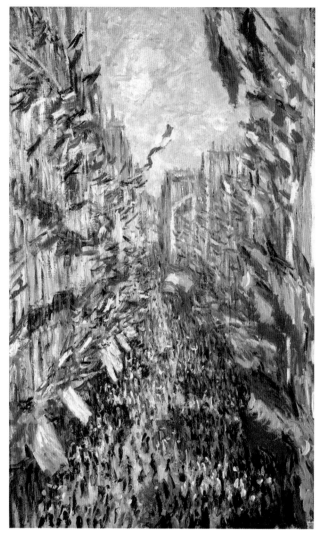

클로드 모네, 〈1878년 6월 30일 축제가 열린 파리 몽토르게이 거리〉, 1878년, 캔버스에 유채, 81 ×50.5cm, 파리, 오르세 미술관.

모네에 의해서 풍경화도 도시적인 세련미를 갖게 되었다.

결정적으로 프랑스를 바꾸었다. 1869년 프랑스에 17,702km에 달하는 선로가 깔렸다. 철도는 지역 간의 교류와 경제를 활성화시켰고, 새로운 사회 관계를 형성하고 도시 환경을 변화시켰다. 도시 중심지가 성당이나 시청에서 기차역으로 바뀌었고, 파리와 가까운 교외 지역의 발전이 가속화되었다. 그 기차를 타고 화가들은 파리 근교로, 낯선 지역으로, 저 멀리 바닷가로 떠났다. 깨끗한 공기와 신선한 바람, 찬란한 햇빛의 느낌을 현장에서 완성했다. 이것은 1824년에 발명된 금속 튜브 물감, 휴대용 이젤, 접을 수 있는 다리 세 개 달린 스툴 덕분에 가능했다. 기억으로 그리지 않고 현장에서 보고 느끼면서 그렸으니, 자연스럽게 인상주의 그림은 사실적인 현장성을 품게 되었다. 기차와 튜브 물감은 사진과 더불어 인상주의의 등장과 발전에 결정적 역할을 했다.

마차의 시대가 끝나고 증기 기차가 달리며 전기가 들어오는 시대를 사는 마네와 인상주의자들에게는, 비너스와 큐피드는 시대 착오적인 미술로 비쳤다. 그들은 현대 생활을 새로운 화법으로 그렸으나, 대부분의 사람들에게 그림은 여전히 과거와 같아야 했다. 왜냐면 과학 발전은 편리와 두려움의 이중 결과를 초래하기 때문이다. 19세기 중·후반의 경이로운 과학기술 발전은 신의 선물로 생활의 편리함을 선사한 동시에, 너무 급격한 변화로 인한 불안감으로 과거가 아름답고 좋았다는 환상을 일으켰다. 소설가 귀스타브 플로베르Gustave Flaubert는 이런 복고 열풍을 시대의 발명품으로 진단했다. 가장 가까운 과거였던 제2제정 시기의 궁정 스타일인 이각모를 쓰고 짧은 바지에 실크 스타킹을 신는 옷차림이 남자들 사이에서 유행했다. 건축도 장엄한 중세풍 스타일이

각광받았다.

그러니 당시의 보통 사람들에게 인상주의 그림은 너무 평범하여 볼품없었다. 보들레르는 『근대 생활의 화가Le Peintre de la vie moderne』(1863)에서 "근대성modernité은 일시적인 것, 속절없는 것, 우발적인 것으로써 예술의 반을 차지하며, 예술의 나머지 반은 영원하고 불변하는 것"이라고 주장했다. 이것은 당시 유럽인들에게 의식의 혁명을 요구하는 지점이었다. 왜냐면 그들은 종교적인 영원과 내세를 중요시했기에 근대성을 이해하려면 종교적 세계관과 단절해야만 했기 때문이다. 근대성은 시대의 사소한 일상을 중요시했고, 근대 회화는 감각적인 현재를 그렸다. 신고전주의와 낭만주의 그림들과 비교하면, 모네의 그림은 몹시 감각적이고 탐미적으로, 모든 과거의 것들과 단절된 상징으로 느껴진다. 파리 근교 아르장퇴유에서 모네는 1871년부터 1878년까지 200여 점의 그림을 그렸고, 인상주의의 꽃을 피웠다. 그 꽃은 다른 꽃들과 넝쿨져 몰락하는 다비드의 성을 차지하며 강한 향기를 뿜어냈다.

살롱 밖에서 피어난 인상주의

1874년 4월 15일 파리의 카퓌신 대로boulevard des Capucines에 위치한 사진가 나다르Nadar의 스튜디오에서 유례없는 전시회가 열렸다. '화가, 조각가, 판화가들의 협회Société anonyme des artistes peintres, sculpteurs et graveurs'에서 조직한 전시회였는데, 드가는 거리 이름을 따서 '라 카퓌신la Capucine(금련화)'으로 이름을 정하고 싶었지만 거부당했다. 우여곡절 끝에 단체 강령에 등장하는 '다양한 자본금의 협회Société anonyme

coopérative à capital variable'로 정해졌다. 피사로, 르누아르, 시슬리, 드가, 모네, 모리조, 세잔 등 30명의 예술가가 총 165점을 전시했다. 입장료는 살롱과 같은 1프랑, 도록은 절반 가격인 50상팀이었다. 50여 개 신문에 공고를 냈지만, 결과적으로 1863년의 《낙선전》만큼 주목을 끌지는 못했다. 개막 첫날은 175명, 4주 동안 3천 5백 명이 방문했다. 한 달 동안 열린 전시회는 적자와 비아냥으로 끝났지만, 국가가 아닌 개인들이 연 자유로운 전시회로서 살롱을 벗어난 다른 유통 채널을 시도했다는 역사적 의미가 있다. '살롱'에 대항하여 홀로 '사실주의관'을 열었던 쿠르베의 정신을 이어받아 신진 화가들의 협동조합 형태로 만들어진 이 전시가 《제1회 인상주의전》이다. 그때부터 1년 혹은 2년에 걸쳐 한 번씩 열려서 1886년까지 총 8번의 《인상주의전》이 열렸다. 1회에는 조롱을 주로 받았다면, 8회가 끝날 즈음에는 인상주의의 역량과 전망을 마냥 무시할 수만 없는 무게를 갖게 되었다.

《인상주의전》에 참여한 화가들은 살롱에 대항한다는 공통점만 있을 뿐이어서, 마네가 죽자 《인상주의전》은 끝났다. 인상주의라는 명칭만으로 인상주의 화가들의 그림을 모두 담을 수 없을 만큼 개성이 다양했기 때문이다. 당연히 참여했을 것 같은 마네는 한 번도 참여하지 않았고, 참여하지 않았을 것 같은 드가는 한 번 빼고 모두 참여했다. 지금 생각하면 도저히 한자리에 모아놓기 힘든 독특한 화법을 지닌 화가들의 작품들이 함께 전시되었으니, 루이 르루아Louis Leroy를 비롯한 당시 평론가들은 '고전주의가 아닌 가치 없는 그림들의 총합'으로 인상주의를 통칭한 셈이다. 이런 이분법적 사고에 빠져 (신)고전주의 그림

《제1회 인상주의전》이 열린 나다르 사진 스튜디오(왼쪽, 1870년경, 파리의 카퓌신 대로, 나다르 촬영)와 『제1회 인상주의전 카탈로그』(오른쪽).

만을 그림으로 인정하던 대부분의 사람들은 회화의 왕당파였고, 다양성을 인정하자는 반고전주의는 자유, 평등, 박애를 지지하는 공화파였다. 왕당파와 공화파의 기나긴 싸움이 제3공화국의 성립으로 마무리되었듯, 반고전주의의 상징성을 지닌 인상주의는 공화정의 철학이 투영된 미술로 비친다. 고전주의에는 고전주의자만 있었지만, 반고전주의에는 인상주의를 비롯한 여러 화법들이 모여 있었기 때문이다. 견고해 보였던 '회화의 베르사유 궁'인 살롱은 약자들의 연대로 무너져갔다.

대중 시대의 대중 미술

언론인이던 르누아르의 동생 에드몽은 모네에게 〈르 아브르: 항구를 떠나는 고깃배〉라는 제목이 건조하니 바꾸자고 제안했다. "그럼 그냥 '인상'이라고 하면 어떨까"라는 형의 대답을 듣고, 에드몽은 〈인상: 해돋이〉로 고쳤다. 이것을 미술사의 불멸의 제목으로 만든 이는 비평가 루이 르루아다. 이 전시회를 보고 『르 샤리바리Le Charivari』지에 비아냥과 조롱으로 가득한 비평문을 실으면서 '인상주의자'라는 호칭을 썼기 때문이다. 풍경이 아니라 풍경에서 비롯된 감각을 그린다는 측면에서 '인상주의자'다. 딱히 틀린 말은 아니었고, 심지어 꽤나 정확한 표현이었던 탓에 곧 긍정적인 의미로 폭넓게 받아들여졌다. 초기에 동료들이 낙심하자, 르누아르는 비평가들을 멍청한 글쟁이로 지칭하며, 그림은 관념이 아니라 기술이라고 못박았다. 그림은 도구로 그리는 것이지 관념으로 그리지 않는다며, 그런 관념은 작품이 완성된 뒤에야 생겨나는 것으로 단정지었다. 즉 지금까지 사람들이 막연히 짐작으로 알던 종교와

도덕, 역사와 교훈을 전달하던 그림은 더 이상 그림이 아니라는 선언이기도 했다. 동료들에게 위로가 되었는지는 몰라도, 인상주의가 지향하는 바가 당시 사람들의 상식과 충돌했음은 분명하다. 시민사회가 시작되었으나, 그림에 대한 관점은 과거와 다르지 않았기 때문이다.

신흥 부유층인 부르주아들은 역사와 신화를 눈으로 배울 수 있는 신고전주의 그림을 선호했다. 부족한 교양과 지식을 확인시키는, 즉 들통나게 하는 그림을 좋아하지 않았다. 알고 보는 그림이 아니라 봐서 아는 그림을 원했다. '살롱'에 걸린 작품들을 좋아했고, 바르비종파의 그림은 그나마 거실에 걸 만한 풍경이라고 생각했지만, 인상주의 그림은 맥락과 의미를 알지 못했기 때문에 거부했으며, 전시장에서 환불을 요구할 정도였다. 새로운 그림은 새롭기 때문에 외면당할 수 있고, 환영받을 수 있다. 대체로 보수 언론은 부정적 평가를 보냈고, 진보 언론은 새로운 유파의 출현을 옹호했다. 마네의 가치를 알았던 소설가이자 비평가 에밀 졸라도 《제1회 인상주의전》을 봤으나 아무 말도 하지 않는 것으로 의견을 표현했다. 신고전주의를 구체제의 미술로, 인상주의를 새로운 시대의 미술로 만든 것은 결국 당대 시민들이다. 따라서 신고전주의의 몰락은 신고전주의 화가들의 잘못이 아니다. 잘못이라면, 시대의 변화를 인식하지 못했다는 점이다. 시민사회가 시작되었는데, 여전히 궁정 시대의 미술을 그렸기 때문이다.

모네의 도전: 빛은 계속 변한다
모네가 빛을 색으로 표현하는 방법은 크게 두 가지였다. 첫 번째는

〈인상: 해돋이〉나 〈1878년 6월 30일 축제가 열린 파리 몽토르게이 거리〉처럼, 빛의 움직임을 색의 파동으로 표현하는 것이다. 반면, 〈루앙 대성당La Cathédrale de Rouen〉에서는 두 번째 방법을 구사했는데, 이로 인해 모네는 인상주의 최고 스타가 되었다. 그동안은 간과되어 왔던 회화의 본질적인 특징을 아주 사소한 차이로 표현해낸 근대적인 그림이기도 하다.

오랫동안 성당은 성스러움과 교회의 위엄을 표현하는 소재였다. 하지만 모네는 십자가와 성모를 비켜서, 전면façade만 그렸다. 성당에서 종교적인 모든 것을 빼고, 외관을 녹아내리는 아이스크림처럼 초라하게 묘사하다니… 당시 사람들이 이 그림을 접했을 때 받은 충격은 엄청났을 것이다. 모네가 성당을 선택한 이유는 크고 높은 건물이라 빛의 변화가 잘 보였기 때문이다.

아침과 점심, 오후와 저녁의 빛의 온도가 달라지면서 눈에 보이는 성당 외관의 인상도 바뀐다. 자세히 관찰하고 예민하게 느끼면 태양은 시시각각 다른 빛을 우리에게 선사하고 있다. 오전에는 맑고 상쾌한 빛이 어둠을 몰아내고, 오후에는 강렬한 빛이 그림자를 짙게 하고, 저녁에는 노을이 붉게 물든다. 그것을 정확히 묘사하기 위해 각각 다른 색채를 선택할 수밖에 없다. 자연의 빛을 캔버스로 옮기면 색이 되고, 빛은 사물의 형태를 변화시킨다는 사실을, 이처럼 명확하게 보여준 그림은 없었다. 그가 회화사에서 전대 미문의 연작 그림을 그린 이유다. 원래 모네의 의도대로 25점이 한 묶음으로 전시되었으나, 제각각 팔려나가 지금은 전 세계에 흩어져 있다. 모네는 대성당을 통한 성취로 자신

클로드 모네, 〈루앙 대성당, 정문과 생로맹 탑, 햇살 가득한 파란색과 금색 조화La Cathédrale de Rouen. Le portail et la tour Saint-Romain, plein soleil, harmonie bleue et or〉 부분, 1892-1893년, 캔버스에 유채, 파리, 오르세 미술관.

"모네는 일몰의 모든 투명한 효과를 포착할 수 있는
유일한 눈과, 그 미묘한 느낌을 캔버스에 표현할 수 있는
유일한 손을 지녔다."
(세잔)

클로드 모네, 〈루앙 대성당〉 연작 25점.

고정된 대상, 변화하는 빛, 출렁이는 색!
이것은 조르주 클레망소의 말처럼, '대성당의 혁명'이다.
마치 프랑스 국기가 펄럭이는 듯,
회화의 자유·평등·박애를 구현해낸 듯하다.

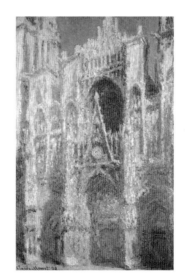

〈정문(햇빛)Le Portail(soleil)〉,
1892년, 100×65cm, 개인 소장.

〈루앙 대성당, 회색과 분홍색의 조화La
Cathédrale de Rouen. Symphonie en gris et
rose〉, 1892-1894년, 100×65cm, 웨일스,
카디프 국립박물관National Museum Cardiff.

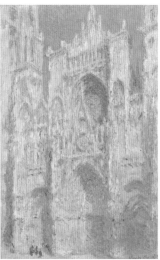

〈루앙 대성당, 햇빛이 비치는 서쪽 정면
Cathédrale de Rouen, façade ouest, au soleil 〉,
1892년, 100×66cm, 워싱턴 D.C.,
워싱턴 국립미술관.

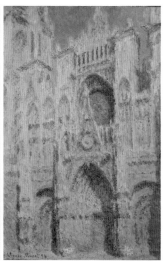

〈해가 비치는 루앙 대성당의 정문 Le Portail de la
cathédrale de Rouen au soleil〉, 1892-1893년,
100×66cm, 뉴욕, 메트로폴리탄 미술관.

〈루앙 대성당의 오후Cathédrale de Rouen, à
midi〉, 1892년, 100×66cm, 모스크바,
푸시킨 미술관.

〈일몰의 루앙 대성당 정면La Cathédrale de
Rouen, façade, soleil couchant〉, 1892년,
100×65cm, 파리, 마르모탕 모네 미술관.

〈루앙 대성당, 정면La Cathédrale de Rouen.
Façade〉, 1892-1893년, 100×65cm, 하코네,
폴라 미술관ポーラ美術館.

〈루앙 대성당La Cathédrale de Rouen〉, 1892년,
100×65cm, 베오그라드,
세르비아 국립미술관Narodni muzej Srbije.

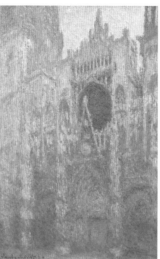

〈루앙 대성당, 서쪽 정면Cathédrale de Rouen,
façade ouest〉, 1894년, 100×66cm,
워싱턴 D.C., 워싱턴 국립미술관.

〈정문, 아침 안개Le Portail, brouillard matinal〉,
1893년, 100×66cm, 에센,
폴크방 미술관Museum Folkwang.

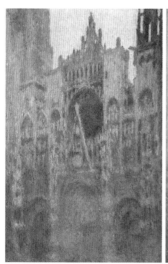

〈정문, 아침 효과Le Portail, effet du matin〉,
1893년, 100×66cm, 개인 소장.

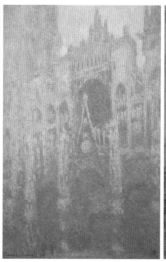

〈정문, 아침 효과Le Portail, effet du matin〉,
1893년, 100×66cm, 로스앤젤레스,
게티 센터Getty Center.

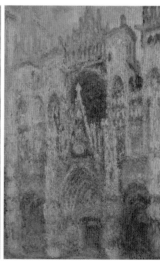

〈루앙 대성당, 정문, 아침 햇살, 파란색의 조화La
Cathédrale de Rouen. Le portail, soleil matinal,
harmonie bleue〉, 1892-1893년, 91×63cm,
파리, 오르세 미술관.

〈루앙 대성당, 햇빛의 효과La Cathédrale de Rouen, effet de soleil〉, 1893년, 100×65cm, 보스턴, 보스턴 미술관Museum of Fine Arts.

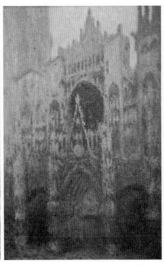

〈정문Le Portail〉, 1893년, 100×66cm, 바이마르, 바이마르 미술관Staatliche Kunstsammlungen.

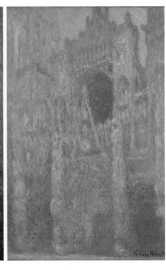

〈해가 비치는 루앙 대성당의 정면La Façade de la cathédrale de Rouen au soleil〉, 1894년, 106×74cm, 매사추세츠, 클라크 미술관Clark Art Institute.

〈정문Le Portail〉, 1893년, 92×65cm, 개인 소장.

〈루앙 대성당, 정문과 생로맹 탑, 햇살 가득한 파란색과 금색 조화〉, 1892-1893년, 107×73cm, 파리, 오르세 미술관.

〈루앙 대성당La Cathédrale de Rouen〉, 1893년, 106×63cm, 개인 소장.

〈흐린 날의 루앙 대성당과 정문, 알바니 탑 La Cathédrale de Rouen. Le Portail et la tour d'Albane. Temps gris〉, 1894년, 102×74cm, 루앙, 루앙 미술관Musée des beaux-arts de Rouen·

〈루앙 대성당의 정문과 생로맹 탑, 아침 효과, 흰색 조화La Cathédrale de Rouen. Le portail et la tour Saint-Romain, effet du matin, harmonie blanche〉, 1829-1893년, 106×73cm, 파리, 오르세 미술관.

〈루앙 대성당, 정문, 아침 효과La Cathédrale de Rouen. Le Portail, effet du matin〉, 1894년, 107×74cm, 바젤, 바이엘러 재단Fondation Beyeler·

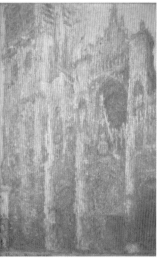

〈루앙 대성당, 정면과 알바니 탑, 아침 효과 Cathédrale de Rouen, façade et tour d'Albane, effet du matin〉, 1894년, 106×74cm, 보스턴, 보스턴 미술관.

〈안개 속의 루앙 대성당La Cathédrale de Rouen dans le brouillard〉, 1893년, 106×73cm, 개인 소장.

〈해가 지는 루앙 대성당 Cathédrale de Rouen, au soleil couchant〉, 1894년, 100×66cm, 모스크바, 푸시킨 미술관.

이 원하는 빛과 물의 공간을 창조해냈다. 그곳에서 인상주의와 프랑스 미술사에서 가장 빛나는 걸작을 완성한다.

물과 빛, 색으로 쓴 대 서사시 〈수련〉

〈수련Nymphéas〉은 그림 제목을 넘어서, 에펠 탑과 함께 프랑스 문화의 자긍심의 근거다. 모네는 화가보다 정원사로 불렸을 때 더욱 행복했을 정도로, 파리 근교 지베르니에서 열정적으로 정원을 꾸몄다. 여기서 생애 후반 30여 년 동안 정원과 꽃, 연못과 연꽃을 소재로 총 250점 이상의 그림을 그렸다. 소재는 줄었고 캔버스는 깊어졌다. 이것으로 그는 인상주의를 집대성하는 동시에, 20세기의 추상주의와 표현주의를 열었다.

연못 위에 수련이 떠 있다. 아침 햇살이 비쳐 들고, 물 표면은 수련의 자유로운 움직임으로 흔들린다. 둥근 잎들, 드문드문 핀 꽃과 수초들에 버드나무 가지의 그림자가 더해진다. 아침 태양의 맑음은 청량함을, 저녁 노을의 짙음은 처연함을 연못에 더한다. 시시각각 변하는 빛은 초록으로 신선함을, 보라로 서늘함을, 파랑으로 청명함을, 노랑으로 반짝임을 구현한다. 색은 수련에 실려 연못을 떠다니며 물결친다. 모네는 물과 반사된 풍경, 그림자와 움직임을 색채의 파도로 그려냈다.

모네의 시선이 연못보다 높으면 수면 아래로 뻗어 있는 수련의 뿌리와, 수초들과 엉켜 있는 버드나무 그림자가 드러나고, 시선이 물가와 비슷한 높이면 바람에 의한 수면의 흔들림이 즉흥적인 붓질로 살아난다. 모네는 빛과 물을 색으로 표현하는 데 탁월했다. 그것은 자연을 사랑

했기에 가능한 일이다. 자연은 끊임없이 변화하며 생명을 유지하니, 자연을 표현하는 풍경화라면 응당 그와 더불어 변화해야 한다. 그동안 풍경화는 정물화처럼 한순간의 풍경을 담아서 박제화했다. 모네는 거기에 시간을 불어넣었고, 풍경화도 숨쉬는 생명체가 되었다. 가까이 있거나 멀리 있거나, 하나이거나 무리 짓거나, 햇빛 아래서나 그늘에서나, 수련이 관람객의 눈앞에서 피어나는 이유다.

인상주의 그림의 반전

이처럼, 인상주의자에게 사실은 풍경을 있는 그대로 우리에게 재현하는 게 아니라, 그것의 느낌과 인상을 표현하는 것이었다. 그래서 모네는 시시각각 변하는 빛이 만들어내는 효과를 관찰하여 그 느낌과 인상을 캔버스에 색채의 변화로 풀어냈다. 미술관에서 그림 가까이 다가가면 붓질로 어지러운 물감 흔적만 보이지만, 뒤로 물러서면 아주 사실적인 형상이 느껴지는 이유다. 사실주의자보다 더 사실적인 느낌마저 든다.

이렇듯 모네는 비사실적인 표현으로 사실성을 획득해냈고, 우리는 그의 그림을 통해서 풍경의 인상을 공유하게 된다. 즉 모네의 〈수련〉을 본 후, 그 그림이 그려진 지베르니에 가서 풍경을 직접 보면 그림의 느낌과 풍경의 인상이 일치함을 느끼게 된다. 이것이 모네의 힘이자, 인상주의의 매력이다. 따라서 현대 예술의 시작점을 주제나 방식에 따른 모더니즘으로 본다면 마네, 회화 형식에 따른 인상주의로 본다면 모네다.

모네에게 성공은 새로운 도전의 밑천이었다. 다른 화가들이 하나의

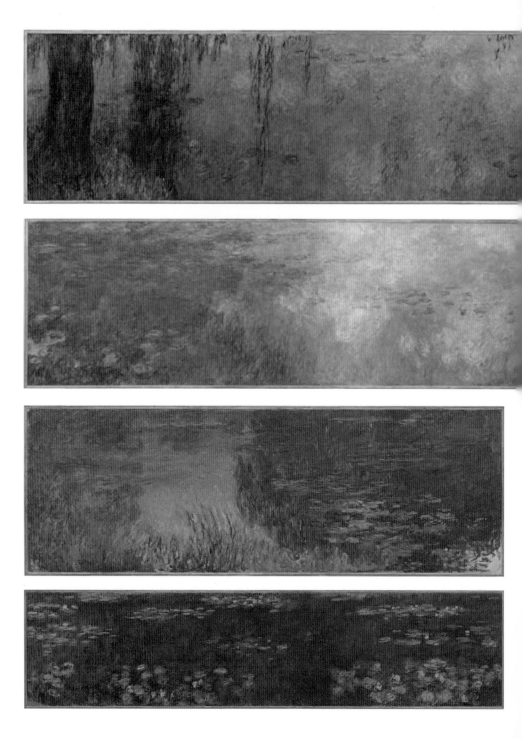

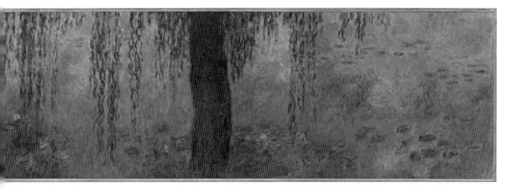

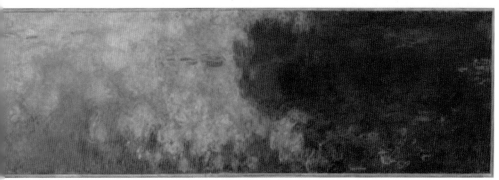

(위부터)
클로드 모네, 〈수련: 아침의 버드나무Les Nymphéas: Le Matin aux
 saules〉, 1915-1926년경, 캔버스에 유채, 200×1,275cm, 파리, 오
 랑주리 미술관Musée de l'orangerie.
클로드 모네, 〈수련: 구름Les Nymphéas: Les Nuages〉, 1915-1926년
 경, 캔버스에 유채, 200×1,275cm, 파리, 오랑주리 미술관.
클로드 모네, 〈수련: 일몰Les Nymphéas: Soleil couchant〉, 1915-
 1926년경, 캔버스에 유채, 200×600cm, 파리, 오랑주리 미술관.
클로드 모네, 〈수련: 초록 그림자Les Nymphéas: Reflets verts〉, 1915-
 1926년경, 캔버스에 유채, 200×850cm, 파리, 오랑주리 미술관.

스타일을 구축한 후 거기에 머물렀다면, 모네는 색으로 할 수 있는 모든 것에 도전했다. 이번 그림에는 이전 그림을 통한 연구 결과가 녹아들었고, 그에게 성공은 또 다른 성공을 향한 도전의 발판이었다. 그 과정에서 모네의 그림은 점점 깊어지며 더 많은 사람들의 마음을 움직일수 있게 되었다. 모네에게 그림의 깊이는 작은 성공과 성취에도 멈추지않고 꾸준히 파고드는 성실함에서 비롯되었다.

고전주의와 인상주의는 선악이 아니다

물감이 덩어리 상태로 캔버스에 붙어 있고, 붓질조차 티 안 나게 하던시대에 붓과 나이프, 심지어 손자국까지 있고, 낙서하듯 대충 휘저은듯했다. 그러니 그림을 좀 봤을 보통 사람들에게 인상주의 그림은 그림이 아니었고, 인상주의자들은 화가도 아니었다. 쿠르베와 마네처럼, 모네라는 작자도 프랑스 미술이 쌓아올린 찬란한 아름다움을 욕보이고있었다. 다수의 격렬한 반대자들 맞은편에는 소수의 열띤 찬사자들이있었다. 전자를 보수, 후자를 진보라고 생각해보자. 보수는 지금까지해오던 대로 그림은 신화나 전설 속 내용을 아름다운 선으로 매끄럽게 잘 그려서 사람들을 감동시켜야 하고, 그런 유구한 전통을 지켜야한다고 믿는다. 진보는 시대가 변했고 그 시대를 사는 사람들의 생각과의식도 변했으니 그림도 변해야 하며, 기존 그림 스타일로는 지금 여기를 살아가는 우리를 제대로 그려내지 못한다고 믿는다. 보수는 (신)고전주의, 진보는 인상주의로 비유할 수 있다.

시대를 막론하고 이런 일이 생기면 선악 대립처럼 흐르기 마련이다.

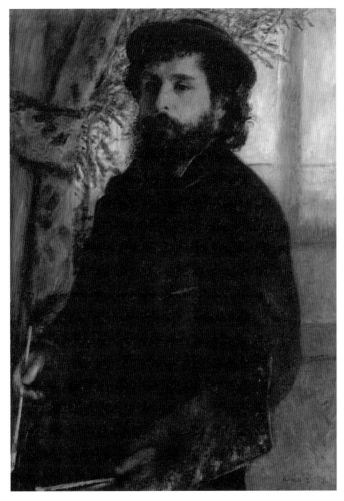

피에르오귀스트 르누아르, 〈모네의 초상화Claude Monet〉, 1875년, 캔버스에 유채, 85×60.5cm, 파리, 오르세 미술관.

신고전주의를 전복시킨 인상주의는
제2의 르네상스이자, 미술계의 프랑스 혁명이었다.

내가 선이고 내게 반대하는 너는 악이다. 이분법은 명쾌하여 사건을 단순화시키는 장점이 있지만, 거의 대부분의 세상 일들은 단순하지 않기에 비현실적이다. 예술의 세계에서는, 선의 반대편에 다른 선이 있을 수 있다. 고전주의가 선이라면, 인상주의도 선이다. 그래서 고전주의와 인상주의는 서로 치열하게 싸우면서 각자의 영역을 잘 지킨 느낌이다.

미술의 혁명이 이루어지다

모네는 19세기 중반에 태어나 20세기 초반 즈음에 죽었다. 두 세기에 걸친 생애처럼, 작품도 19세기의 사실적 풍경화에서 20세기의 추상적 표현주의를 아우른다. 서양 회화에서 고전주의의 종말은 마네에서 시작하여 모네에서 마무리되었다. 그것은 주류에 꾸준히 맞섰던 비주류의 처절한 투쟁의 결과물이다. 인상주의는 선에 맞서 색의 회화를 완성한 낭만주의, 공장과 기차역 같은 근대 산물을 캔버스 안으로 데려온 사실주의와 밀레, 근대 소재에 어울리는 새로운 화법을 제시한 마네, 빛의 변화를 연작으로 표현한 사진 등의 총합으로 만들어졌다. 살롱에 맞서서 '사실주의관'과 《낙선전》, 《인상주의전》을 열었던 저항 의식은 다비드의 신고전주의를 부정하며 근대적인 회화를 대안으로 지속적으로 제시했고, 마침내 모네에 이르러 새로운 회화 언어를 구축하게 되었다. 미술의 프랑스 혁명은 마네에게서 촉발되어 모네에서 완성되었고, 인상주의가 미술의 공화정을 안착시켰다. 그 정점에 모네의 〈수련〉이 위치한다. 〈수련〉은 (신)고전주의를 물리친 인상주의의 대관식이었고, 다비드의 〈황제의 대관식〉을 구체제의 유물로 만들었다. 그

것은 모네 혼자서는 이룰 수 없었다. 피에르오귀스트 르누아르의 역할
도 기억해야 한다.

르누아르와 근대 도시 파리
: 프랑스적인 낭만을 그리다

피에르오귀스트 르누아르, 〈물랭 드 라 갈레트의 무도회〉 부분. 1876년, 캔버스에 유채, 파리, 오르세 미술관.

유명 화가는 저마다 대표작이 있다. 다 빈치의 〈모나리자〉, 밀레의 〈만종〉, 모네의 〈수련〉처럼 화가의 예술 세계가 집약적으로 표현된 작품은 미학적 성취만큼 대중의 사랑을 받는다. 화가의 대표작을 선정하긴 쉬운 반면, 작품 세계 전체를 '딱 한 점'으로 압축하기는 어렵다. 시기마다 주제나 화법이 다르게 발전하기 때문이다. 하지만 피에르오귀스트 르누아르Pierre-Auguste Renoir, 1841-1919의 세계는 〈쥘리 마네Julie Manet〉(혹은 〈고양이를 안은 소녀L'enfant au chat〉)에 대부분 녹아 있다.

예쁜 것을 예쁘게 그리다

금빛으로 빛나는 흰 원피스 차림의 소녀가 고양이를 안고 있다. 고양이는 눈을 지그시 감고 입은 활짝 웃고 있다. 소녀의 품이 따뜻하여 귀를 쫑긋 세운 채 반잠demi sleep에 빠져, 행복에 겨운 듯 갸르릉 갸르릉 거릴 듯하다. 고양이의 줄무늬와 소녀의 머리카락은 노랑이 감도는 갈색으로 같아서 둘의 통일성이 강조된다. 예쁜 소녀와 귀여운 고양이의 사랑스러운 이중 초상화다.

　인상주의를 대표하는 화가 베르트 모리조Berthe Morisot는 마네의 모델이자 제자이자 동료였다. 〈발코니〉, 〈제비꽃을 꽂은 베르트 모리조〉 등에서 모리조는 신비롭고 매력적이다. 마네의 동생 외젠 마네Eugène Manet와 결혼하여 쥘리를 낳았다. 부부는 오랫동안 잘 알고 지내던 르누아르에게 딸의 초상화를 주문했고, 르누아르는 고양이와 함께 있는 모습을 선택했다. 쥘리의 드레스나 벽지 등에 인상주의적인 거친 붓자국들이 있지만, 소녀의 얼굴은 최대한 선을 살려서 상당히 고전적

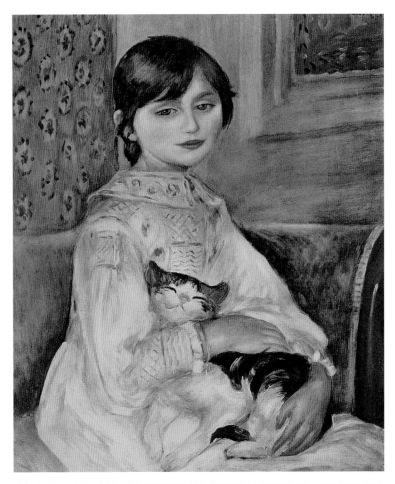

피에르오귀스트 르누아르, 〈쥘리 마네〉(〈고양이를 안은 소녀〉), 1887년, 캔버스에 유채, 65×54cm, 파리, 오르세 미술관.

인 느낌이다. 작업 과정을 지켜보던 드가는 소녀의 둥근 얼굴을 화분처럼 그렸다며 불평했다는데, 얼굴의 입체감이 다소 부족한 듯도 싶다.

줄무늬 고양이를 품에 안은 소녀는 우리에게 비판적인 시선을 허용하지 않는다. 이 그림은 보자마자 기분이 좋아지며, 고양이처럼 슬그머니 미소 짓게 된다. 흔히 3B(아이baby, 동물beast, 미녀beauty)는 사람들의 호감과 애정을 얻기에 탁월한 소재로 꼽는다. 서양 미술사에서 르누아르만큼 그것을 확실하게 입증하는 화가도 없을 것이다. 르누아르의 그림은 예쁘고, 그림 속 사람들은 행복하다. 그에게 그림의 존재 이유는 예술적인 가치보다 아름다움과 행복이었고, 그의 세계에서 어두움과 슬픔, 불행을 찾기 어렵다. 르누아르의 그림 앞에선 분석보다 감상을, 해석보다 음미를 하게 된다. 그런데 고전적인 화법이 강한 이 작품을 인상주의자인 그의 '딱 한 점'으로 꼽는 건 무리가 아닐까?

고전주의든, 인상주의든 상관없다

르누아르는 평생에 걸쳐 하나의 화법만을 고집하지 않았다. 고전주의 기법이나 인상주의 기법이 두드러진 시기가 있는가 하면, 한 작품에 여러 기법을 구사하거나, 소재에 따라 자유로이 오가기도 했다. 그는 좋아하는 화가의 기법을 솜씨 좋게 그려냈고, 모네와 어울릴 때는 모네의 화법을 받아들이는 식이었다. 〈쥘리 마네〉의 소녀 자리에 소년을 넣은 듯한 〈소년과 고양이〉도 존경하던 미네나 쿠르베의 작품 같기도 하고, 앵그르와 라파엘로에게 영향을 받아 낭만적인 소재를 고전적인 기법으로 완성한 듯도 하다.

피에르오귀스트 르누아르, 〈소년과 고양이Le garçon au chat〉, 1868년, 캔버스에 유채,
123×66cm, 파리, 오르세 미술관.

피에르오귀스트 르누아르, 〈피아노 앞의 두 소녀〉, 1892년, 캔버스에 유채, 116×90cm, 파리, 오르세 미술관.

소재의 사랑스러움이
밝은 색채로 빛난다.

등을 돌린 채 고양이를 쓰다듬는 소년에 대해서는 알려진 바가 없다. 아마도 다른 작품이나 습작 모델로 고용한 소년이 잠시 쉬는 장면을 그리지 않았나 추정된다. 어슴푸레 감도는 차가운 녹색과, 소년과 고양이가 서로 꼬옥 껴안고 있는 모습은 한마디로 딱 잘라 말하기 힘든 기묘한 분위기를 만들어낸다. 현실적인 소년의 뒷모습을 담은 누드화였던 탓에 마네의 〈올랭피아〉와 더불어 큰 반향을 일으켰다. 르누아르가 남자(소년)를 모델로 삼은 유일한 누드화이기도 하다. 아주 고전적인 스타일의 이 작품과 달리, 〈쥘리 마네〉가 5년 후 소녀가 된 모습을 그린 〈피아노 앞의 두 소녀Jeunes filles au piano〉는 인상주의 스타일로 그렸다.

악보를 왼손으로 잡은 채 피아노 치는 소녀와, 그녀의 자매인 듯한 소녀가 악보를 보고 있는데, 마치 제대로 연습 중인지 확인하는 선생님인 듯하다. 프랑스 로코코 회화의 대가 프라고나르Jean-Honoré Fragonard의 〈음악 수업La Leçon de musique〉과 구도가 흡사하다. 르누아르는 이 작품을 여러 번 다시 그렸다(3점의 다른 판이 뉴욕 메트로폴리탄 미술관, 개인 소장처, 오랑주리 미술관에 있다. 오랑주리 미술관에 있는 건 유화 스케치다). 혹시 모네의 〈건초더미〉나 〈루앙 대성당〉 연작을 보고 자신도 같은 소재를 변주하는 연작을 완성하려는 의도였을까? 예쁜 소녀들이 가득한 이상적인 세계를 묘사한 점은 프라고나르와 같지만, 당시 부르주아 가정의 모습을 배경으로 하여 현실에 발 딛고 있는 점은 다르다. 소재는 현실에서, 구도는 고전적으로, 스타일은 근대적으로 버무렸다. 누드에서도 이런 특징은 유지된다.

누드화로 여성을 찬미하다

〈토르소, 햇빛의 효과 습작Etude. Torse, Effet de soleil〉에서는 빨간 귀고리의 소녀가 화창한 햇살을 받으며 일광욕을 하고 있다. 진갈색 머리는 자연스럽게 풀어 늘어뜨렸고, 시선은 아래쪽을 향하고, 왼팔에는 금색 팔찌와 반지를 끼고 있다. 소녀는 이상적인 몸매의 여신도 아니고, 이상미를 노골적으로 파괴하려는 추한 몸매의 여자도 아닌, 그저 현실 속 평범한 여자다.

오르세 미술관에서 직접 마주하면, 눈이 부시다. 캔버스를 채운 짧게 끊어지는 붓질 때문이다. 특히 파랑, 노랑, 초록이 싸우듯 엉켜 있는 배경은 현기증이 날 정도다. 《제2회 인상주의전》에 걸리자, 시체처럼 부패한 상태의 살덩어리 같다는 비난이 쏟아졌는데, 선의 아름다움을 추구하는 고전주의적 관점에서는 제대로 평가한 셈이다. 르누아르 관점에서는 붓질하는 손의 재미가 컸고, 우리는 눈이 즐겁다. 현실적 소재와 고전적 구도를 취하고 인상주의 스타일로 마무리했다.

풍경 속 인물을 그릴 때, 르누아르는 풍경의 영향을 인물에 투영시켰다. 모델의 목부터 가슴까지 분홍빛 살에 베이지, 초록, 파랑 등이 겹쳐 있다. 모네는 몸에 부딪쳐 나오는 색을 그리는 데 반해, 르누아르는 햇빛이 나무와 풀을 거치면서 비치고 반사되어 몸에 닿았을 때 감도는 색들을 표현했다. 모델의 몸이 만져질 듯 생생한 이유다. 로마를 여행하면서 발견한 라파엘로의 영향으로 다시 고전적인 화풍을 누드에 접목했다. 여인의 몸을 매끄럽게 묘사하여 빛의 효과가 다소 덜 느껴지지만, 배경은 여전하다.

피에르오귀스트 르누아르, 〈토르소, 햇빛의 효과 습작〉, 1876년, 캔버스에 유채, 81×64cm, 파리, 오르세 미술관.

"나는 내 캔버스에서 살갗을
생동하게 만들 색을 찾아야 해."
(르누아르)

서로 다른 두 화법을 오가던 그의 종착지는 어디일까? 르누아르가 죽기 전에 완성한 마지막 작품 〈풍경 속의 누드Femme nue dans un paysage〉는 장밋빛으로 빛나는 누드화다. 관절염으로 몹시 고생한 탓에 염증을 방지하는 붕대를 감았고 붓을 손가락 사이에 끼운 채 그려서 세부 묘사가 다소 부정확한 점을 제외하면, 주제와 소재, 구도는 고전적이고 스타일만 근대적이다. 〈토르소, 햇빛의 효과 습작〉과 7년의 시차는 무시해도 좋을 듯하다.

서양 미술사에서 누드는 화가의 스타일을 비교하기 좋은 소재다. (신)고전주의자들에게 누드는 '아카데미'라고 불릴 만큼 정해진 규범대로 그려야 했다. 쿠르베와 마네는 그것을 모조리 파괴했기 때문에 충격적이었다. 하지만 르누아르는 누드를 통해 어떤 메시지나 새로운 회화를 주장하지 않는다. 마네가 〈풀밭 위의 점심〉으로 비난을 받고 낙선하자, 르누아르는 선과 윤곽이 비교적 명확한 〈디아나Diana〉를 심사위원들의 취향에 부합하는 고전적인 규칙에 따라 그렸다. 모델의 손에는 활을 쥐여주고, 발 밑에는 사슴을 추가하여 마치 신화의 한 장면인 듯 완성했다. 그러나 외설적이라는 이유로 낙선했다. 르누아르의 타협적, 실용적 자세를 드러낸 일화인 동시에, 그가 그림에서 어떤 주의(이즘)보다 예쁘게 잘 그리는 것을 추구했음을 알려준다. 도대체 그는 왜 화가가 되었을까?

"실수로 화가가 된 점잖은 녀석"
소년 르누아르의 재능은 다방면에 걸쳐 있었다. 〈아베 마리아〉로 유명

피에르오귀스트 르누아르, 〈풍경 속의 누드〉, 1883년, 캔버스에 유채, 65x55cm, 파리, 오랑주리 미술관.

피에르오귀스트 르누아르, 〈디아나〉, 1867년, 캔버스에 유채, 199×130cm, 워싱턴 D.C., 워싱턴 국립미술관.

한 작곡가 샤를 구노는 그에게 천사 같은 목소리를 가졌다며 전문 성악가가 되길 권했다. 어릴 적부터 그는 커피잔과 숙녀용 부채, 푸줏간의 차양 등을 장식해주고 돈을 벌었다. 도자기에 그림 그리는 일이 없어지자 화실에 등록했다. 훗날 루브르 미술관에서 프랑수아 부셰의 〈목욕하는 디아나〉를 통해 비로소 화가로서 소명을 느꼈다고 했는데, 오랫동안 그림을 그린 데다 잘 그린다는 칭찬을 받으니 그리는 쪽이었다. 그림을 예술 표현의 도구로 삼지 않았고, 그런 점을 간파한 마네는 그를 "실수로 화가가 된 점잖은 녀석"이라 불렀다.

마네, 모네, 드가, 세잔이 지적인 화가였다면, 르누아르는 정반대였다. 전자들이 그림으로 자신들의 목표를 이루려는 이상주의자였다면, 르누아르는 현실주의자였다. 저들이 모여 카페에서 그림에 대해 열띤 토론을 벌이면, 르누아르는 혼자 목탄화로 낙서를 할 뿐 논쟁에 참여하지 않았다. 저들이 그림을 연구했다면, 그는 그리는 행위를 즐겼다. 르누아르에게 그림은 재미있는 놀이이자 돈벌이 수단이었다. 재미있지 않다면 그리지 않겠다던 말은 진심이었다. 그는 그림을 예술적 재능보다 목공처럼 일종의 기능적인 행위로 간주했다. 주제, 소재, 스타일을 고집하지 않고, 무엇이든 능숙하게 잘 그리면 된다고 생각했다. 르누아르는 왜 예쁜 것만을 그렸을까? 그런데, 그러면 왜 안 되지? 그림이 예쁘면 좋잖아. 무슨 거창한 주제 따위는 필요 없지 않을까? 르누아르는 이런 점을 인상주의의 본질로 꼽았다.

"내가 인상주의 운동에서 가장 중요하게 생각하는 점은 그림을 주제

라는 폭군에서 자유롭게 만든 것이다."

르누아르는 예쁜 풍경, 아름다운 사람, 사랑스러운 장면을 주제의 자리에 넣었다. 그것을 루브르 미술관에서 따라 그렸던 루벤스, 앵그르, 쿠르베, 프라고나르, 부셰 등의 스타일로 다시 그렸다. 그러니 르누아르의 그림은 전혀 새롭지 않다는 비판도 타당하다. 애초에 그는 자기만의 화법을 창조하거나 독창적인 회화를 추구할 마음이 없었기 때문에, 인상주의 단체전에 대한 비난에도 의연했다. 르누아르는 그림이란 도구로 그리는 것이지 관념으로 그리는 게 아니며, 관념이란 그림을 완성한 뒤에야 따라오는 것이라고 말했다. 그의 말은 결국 예언처럼 맞아떨어졌다. 그의 대표작들도 이런 관점에서 감상해야 한다.

삶은 즐겁고, 그림은 예쁘다

몽마르트르Montmartre에 위치한 주점 '물랭 드 라 갈레트Moulin de la Galette(갈레트 풍차)'는 예술가들과 주민들이 모여서 춤추고 노는 곳이었다. 〈물랭 드 라 갈레트의 무도회Bal du moulin de la Galette〉에서는 어느 화창한 오후에 밴드의 연주에 맞춰 춤추는 사람들(화면 왼쪽)과, 술 마시고 담배 피우며 이야기를 나누는 사람들(화면 오른쪽)이 역사화만큼 큰 대형 캔버스에 담겨 있다. 파리와 파리지앵들의 근대 삶의 모습을 그리던 그에겐 '지금 이 순간'이 역사적인 장면이었다. 나무와 사람에게 비치는 빛을 사실적으로 잡아내기 위해, 그는 매일 작업실에서 캔버스를 꺼내 수레에 싣고 친구들의 도움으로 이곳까지 옮겼다. 야외에서 이

젤을 펼치고 그가 좋아하는 모델, 잘 아는 동네 사람들, 친한 친구 등을 그려 넣었다. 신선한 빛으로 가득한 풍경은 밝은 색들로 채워진 팔레트로 완성되었다. 나무줄기와 잎사귀, 사람들의 얼굴과 옷에 드리운 그림자도 분홍과 파랑으로 처리했다.

1877년 《제3회 인상주의전》에 전시되었으나, 비평가들은 마네와 모네에게 그랬듯이 인물과 풍경이 선으로 명확하게 구분되지 않는다며 혹평했다. 조르주 리비에르Georges Rivière만이 파리 생활을 엄밀하고 정확하게 묘사한 귀중한 기념비이자 역사의 한 페이지라며 높이 평가했다. 리비에르도 인상주의 기법보다는 그림이 담고 있는 내용의 중요성을 지적한 셈인데, 그렇다면 이곳에서 야외 무도회를 즐기는 저들은 누구일까? 이 그림은 프랑스 역사의 결정적 전환점을 묘사한 역사화이자, 신도시 파리의 초상화로 읽혀야 한다.

1853년 1월 1일 나폴레옹 3세는 오스만 남작에게 파리를 현대적인 신도시로 만들라고 명령했다. 1853년부터 1869년까지 오스만은 파리 전역에 걸쳐 도로 재정비사업과 도시 재개발을 실행했다. 구불구불한 골목길과 중세풍의 파리는 완전히 새로운 도시가 되었다. 그 과정에서 파리 시내에서 쫓겨난 사람들이 새롭게 파리로 편입된 몽마르트르로 많이 이주했다. 가난한 노동자와 예술가 등이 사는 달동네가 된 셈인데, 그들도 휴일에는 가장 좋은 옷을 차려입거나 세탁소에서 빌려 입고 이곳에서 즐거운 한때를 보냈다. 동네 주민인 르누아르는 그 모습에서 삶의 즐거움을 발견했다. 비록 그들은 가난하고 고된 일상을 살아내지만, 일주일에 한 번씩 찾아오는 휴일은 마음껏 즐기고 있다. 당

피에르오귀스트 르누아르, 〈물랭 드 라 갈레트의 무도회〉, 1876년, 캔버스에 유채, 131×175cm, 파리, 오르세 미술관.

과거는 지나갔고, 지금은 행복하다.
그것이 삶의 즐거움·joie de vivre이다.

시 마흔에 가까운 나이의 자신도 모아둔 돈이 없을뿐더러, 그림을 팔아 돈이 생기면 모두 써버렸다. 돈에 구애받지 않고, 일할 만큼 일하고 가볍게 사는 태도를 자랑스러워했다. 자신의 후원자였던 샤르팡티에 Charpentier 부부의 화려한 아파트에 초대되는 걸 즐겼으나, 그와 같은 호화로운 삶을 부러워하지는 않았다. 스스로를 몽마르트르 주민 가운데 한 명으로 생각했고, 그들과 어울려 즐겁게 잘 살았다. 훗날에도 르누아르는 몽마르트르 사람들을 잊지 않고 그들의 어려움을 적극적으로 도와줬다. 그런 따스한 시선이 담겨 있어서 파리 중심가 사람들의 편견과 달리, 르누아르는 몽마르트르를 아주 도덕적이거나 타락한 곳이 아닌, 노동자들이 사는 평범한 동네로 묘사했다.

파리 코뮌은 잊고, 지금을 즐기자

음악에 맞춰 사람들이 춤추는 몽마르트르 언덕은 5년 전 학살의 장소였다. 1871년 봄날 몽마르트르 언덕에 자리잡은 파리 코뮌 지도부는 프랑스 정부군과 연합군에 맞서 격렬한 투쟁을 벌였으나, 비참하게 학살당했다. 72일간의 파리 코뮌은 프랑스 혁명의 비극적 클라이맥스이자, 제3공화국의 슬프고 아픈 시작점이었다.

그 후로 5년 동안 파리와 파리 시민은 완전히 달라졌다. 신도시 파리에서 투쟁의 흔적은 지워졌고, 멋지게 차려입은 사람들이 도시를 산책하며 쇼핑과 유흥을 즐겼다. 피의 과거는 지나갔고, 빛의 현재가 다가왔다. 프랑스 혁명의 빛이 신분제 폐지와 참정권 확대 등이라면, 어둠은 피의 복수와 억울한 죽음 등이었다. 제3공화국에서 대립과 투쟁

피에르오귀스트 르누아르, 〈물랭 드 라 갈레트의 무도회〉 부분.

사람들이 춤추는 이곳, 몽마르트르 언덕은
5년 전에는 학살의 장소였다.

을 넘어 희망찬 새 시대로 가자는 말은 사람들에게 간절하게 다가갔다. 단두대가 설치되었던 '혁명광장'을, 화합을 뜻하는 '콩코르드 광장'으로 서둘러 개명하여 그곳에서 잘려나갔던 수많은 목숨의 피를 덮었다. 역사의 교훈을 기억해야 한다는 당위보다 불안과 두려움의 시기를 통과한 후의 휴식과 쾌락을 원했다. 시대의 거대 담론이 사라지면서 개인의 삶에 관심이 커져가던 사회적 분위기에서, 인상주의 화가들은 등장하여 성장했다. 도덕적 교훈과 애국심 고양의 그림을 버리고 일상의 모습을 감각적으로 그렸고, 보편적인 메시지보다 화가의 주관적인 시선을 앞세웠으며, 스승의 화법을 모방하지 않고 자기만의 개성을 중요시했다. 르누아르 그림이 폭넓게 받아들여질 상황이 만들어진 것이다.

여가를 즐기는 근대의 파리지앵

'그르누예르Grenouillère'는 부지발 근처에 있는 강가의 명소 이름인데, 직역하면 '개구리 연못'이다. 당시에 은어처럼 통용되던 다른 뜻도 있었다. 르누아르의 설명에 따르면, "제정기 전후로 파리에 등장한 세대로, 정확히는 매춘부라고 할 수 없지만, 연인을 자주 갈아치우고 변덕이 심하며 샹젤리제의 대저택이든 바티뇰의 다락방이든 가리지 않고 들어가는 젊은 미혼 여성"을 가리켰다. 순간을 마음껏 즐기는 그들은 화려하고 재치 넘치며 재미있는 파리 생활의 상징적 존재였으니, 예쁘고 즐거운 것을 좋아한 르누아르에게는 더없이 좋은 모델이었다.

　프랑스 혁명이 파리 코뮌으로 끝나자, 부르주아가 혁명 전의 성직자와 귀족의 특권 계급 자리를 차지했다. 자본주의의 발전과 공화정의 성

피에르오귀스트 르누아르, 〈라 그르누예르La Grenouillère〉, 1869년, 캔버스에 유채, 59×80cm, 상트페테르부르크, 에르미타슈 미술관.

왕정이든, 제정이든, 공화정이든, 상관없이
물질적 풍요를 즐기려는 사람들을 향하여
인상주의 그림은 살아났다.

립으로 부르주아는 신귀족이 되었고, 두 혁명의 결실을 경제적으로 얻지 못한 농민과 노동자들의 삶은 혁명 전보다 곤궁해지기도 했다. 산업 사회에서 빈부 격차는 더욱 커졌고, 근대 문물을 모두가 즐길 수는 없었다. 쿠르베였다면 몹시 절망적인 심정과 분노의 시선으로 파리 외곽 지역 사람들을 그렸을 것이다. 하지만 르누아르는 가난한 노동자도 밝고 유쾌하게 그렸다. 그것이 그들의 평균적인 일상은 아닐지언정, 최소한 휴일은 즐겁게 노는 보통 사람의 모습이다.

1850년 이후 파리에서는 자본주의의 확산과 산업화, 기술 혁신 등 근대화 과정을 거치면서 대도시의 삶이 형성된다. 근대인은 풍요로운 삶을 위해 여가loisir를 발견했고, 식사 모임, 소풍, 산책, 보트 타기, 경마, 축제, 극장 관람 등이 일상화되었다. 특히 주말과 여름휴가 동안 야외 여가 생활이 빈번해졌다. 경제력이 뒷받침된 신흥 중산층은 기차를 타고 바닷가에 가거나 공원에서 소풍을 즐겼다면, 노동자들은 주로 강가에서 시간을 보냈다. 각자의 경제력에 맞는 여가 문화를 개발했던 셈이다.

〈뱃놀이 점심Le déjeuner des canotiers〉에서는 태양이 환히 내리쬐는 여름 오후에 청춘 남녀가 와인을 곁들인 선상 점심 파티를 즐기고 있다. 저 멀리 강에는 흰색 요트가 떠다니고, 붉은 줄무늬 차양막이 드리워져 햇빛을 막아주는 동시에 그림에 붉은 톤을 잔잔하게 깔면서 생기를 불어넣는다. 와인에 가볍게 취한 듯 사람들의 얼굴은 발그스레하며, 하얀 테이블보와 투명한 유리잔에 빛이 반사되어 떨린다. 전체적으로 풍족하고 여유로우며 생기로 충만하다.

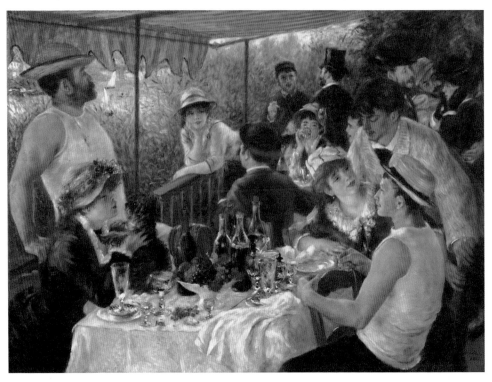

피에르오귀스트 르누아르, 〈뱃놀이 점심〉, 1880-1881년, 캔버스에 유채, 130×173cm, 워싱턴 D. C., 필립스 컬렉션
The Phillips Collection.

"나는 꽃이 핀 나무들, 여인들,
아이들에게 푹 빠져 있어."
(르누아르가 비평가 테오도르 뒤레Théodore Duret에게 쓴 편지)

〈뱃놀이 점심〉은 밝게 빛나지만, 당시 르누아르의 미래는 아주 어두 웠다. 경제적으로 궁핍했기에 130×173cm의 대형 작품을 완성할 수 있을지조차 불투명했다. 1880년 4월부터 7월 동안 파리 근교의 샤투 Chatou에서 모네와 함께 작업했는데, 둘 다 물감과 음식을 살 돈조차 없었다. 끼니도 제대로 먹지 못했으나 모네 같은 좋은 동료가 있어서 행복했다, 고 훗날 르누아르는 회상했다. 슬픈 그림을 그린 적이 없는 유일한 거장이라는 말처럼, 특유의 낙천성으로 그는 자신의 그림처럼 즐겁게 살아냈다.

르누아르의 그림에 등장하는 여인들은 삶의 어두움보다는 환희를 노래하는 대상이었다. 그들은 하나같이 동그란 얼굴에 온화한 이미지 를 풍긴다. 〈뱃놀이 점심〉 앞쪽 왼편에 붉은 꽃을 장식한 모자를 쓰고 작은 테리어와 즐겁게 놀고 있는 여자도 그러하다. 예나 지금이나 힘 없고 가난하면 억울한 일을 당해도 참아야만 한다. 그래서 더더욱 그 들의 즐거운 순간들만 르누아르는 그림으로 담으려 하지 않았을까? 우 리도 특별한 순간을 사진으로 찍어서 그것이 마치 내 일상의 평균치로 착각하고 싶듯이.

소시민 화가가 그린 현실의 영양제

1894년 드레퓌스 사건이 터졌다. 유대계 프랑스 장교 알프레드 드레퓌 스Alfred Dreyfus가 독일에 군사 기밀을 넘겨준 간첩이라는 혐의로 기소 되어 군법회의에서 종신형을 선고받았다. 유일한 증거는 독일 대사관 에서 발견된 한 각서의 필적이 드레퓌스의 것과 같아 보인다는 것뿐이

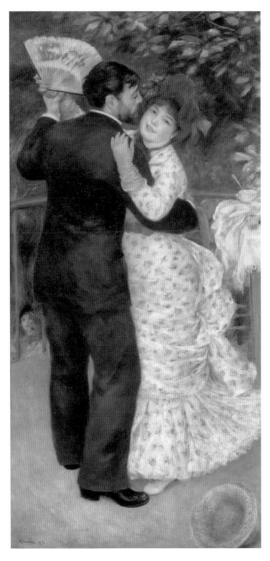

피에르오귀스트 르누아르, 〈시골의 춤Danse à la campagne〉, 1883년, 캔버스
에 유채, 180×90cm, 파리, 오르세 미술관.

"인생이란 끝없는 휴일."
(르누아르)

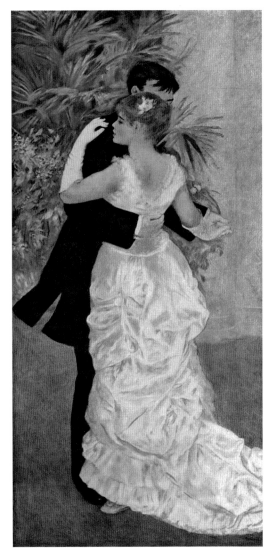

피에르오귀스트 르누아르, 〈도시의 춤Danse à la ville〉, 1883년, 캔버스에 유채,
180×90cm, 파리, 오르세 미술관.

"그림이란 즐겁고 유쾌하며 예쁜 것이어야 해.
가뜩이나 불쾌한 것이 많은 세상에 그림마저
아름답지 않은 것을 일부러 만들어낼 필요가 있을까?"

(르누아르)

었지만, 독일에 대한 민족주의 감정과 반유대주의의 분위기가 그를 유죄로 만들었다. 드레퓌스 가족들이 진범을 고발했으나, 프랑스 군부는 사건을 은폐했고 진범은 무죄로 풀려났다. 프랑스는 둘로 나뉘었다. 공화주의자, 자유주의자와 사회주의자는 인권을 내세워 드레퓌스의 무죄를 주장했고, 왕당파와 국수주의자와 교회와 군부는 조국의 안정을 이유로 반드레퓌스파를 형성했다. 드레퓌스가 유죄인지 무죄인지로 촉발된 사건은 국가 권력의 정당성, 인권, 개인의 자유 등 많은 논쟁과 담론을 일으켰다. 「나는 고발한다」는 칼럼으로 드레퓌스를 유죄로 단죄한 프랑스 사회를 정면 비판한 에밀 졸라를 비롯하여, 모네와 피사로는 공화주의자답게 드레퓌스를 옹호했다. 하지만 반유대주의자였던 드가와 보수적인 성향의 르누아르는 반드레퓌스파였다. 제3공화국을 한동안 큰 혼란에 빠뜨렸던 이 사건은 1906년에 최고재판소가 드레퓌스를 무죄로 판결하면서 끝났다. 공화주의자가 주축이 된 세력이 승리하면서 극우 보수파들이 몰락했고, 공화정은 안정되었다.

오스만이 파리를 신도시로 만들어 아름다운 파리의 모습을 훼손시킨다며 불만이 가득했던 르누아르는 그저 가진 것을 잃을까 두려운 전형적인 소시민이었다. 그것은 비난받을 태도는 아니다. 화가로서 그는 시대의 혜택을 받았고, 현실에 지친 사람들의 마음이 쉬어갈 수 있는 작품을 만들어냈다. 그는 현실 도피의 낭만주의자에 가까운 인상주의자였다. 관절염으로 고생하던 말년에 지중해가 보이는 작은 도시 카뉴쉬르메르Cagnes-sur-Mer에 3헥타르(약 9천 평)의 땅을 사서 아틀리에를 짓고 색채로 빛나는 과일과 풍성한 여인, 귀여운 아이를 그렸다. 르누

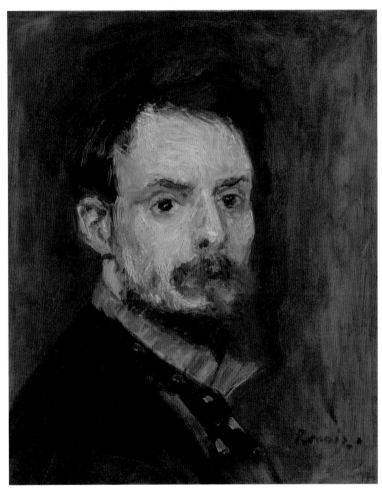

피에르오귀스트 르누아르, 〈자화상〉, 1875년, 캔버스에 유채, 39×31.7cm, 매사추세츠, 클라크 미술관.

아르의 그림은 치열한 현실에 영양제였다.

르누아르의 초기작과 후기작은 별로 다르지 않다. 그의 목표는 오로지 캔버스를 예쁘게 채색하는 것이었다. 그의 그림이 폭넓게 받아들여졌음은 정치 투쟁의 시대가 완전히 끝났음을, 소소한 소재들로 일상을 찬미할 수 있는 상황임을 증명한다. 물질적 풍요의 기반 위에서 가볍고 예쁘면 사람들이 좋아하는 대중 사회의 단면이다. 1872년에 이미 르누아르는 중산층의 황금시대, 즉 구매자와 판매자, 통찰력 있는 판매상의 시대가 시작되었음을 간파했다. 그러니 르누아르야말로 프랑스 혁명의 수혜자다. 혁명에 적극 참여하지는 않았지만, 그 과일을 먹는 줄 맨 앞에 서 있었다. 사회참여형 미술가라고 반드시 도덕적이지 않듯이, 르누아르를 비도덕적인 화가라고 말할 수 없다. 자본주의가 계속될수록 대중적인 르누아르의 그림은 점점 비싼 값에 팔렸고, 화풍을 바꿀 필요도 전혀 없었다. 쿠르베와 마네가 넓혀놓은 미술의(표현의) 자유라는 혜택을 그들을 비난하던 화가들도 누렸듯이, 르누아르도 자신이 반대했던 공화주의자들의 투쟁으로 변화된 프랑스 사회의 수혜를 입었다.

프랑스 최대 수출품이 된 인상주의

《인상주의전》에 참여한 모리조의 어머니는, 인상주의를 이해하기 위해 에밀 졸라의 소설을 맹렬히 읽었으나 처참하게 실패했다고 토로했다. 이처럼 인상주의의 가치는 부모 세대와의 단절을 이뤄냈다는 점이다. 프랑스 혁명과 산업혁명을 이룬 세대들은 부모 세대의 고전적인 예술을 답습하지 않고, 자기들만의 예술을 만들려 분투했다. 시간이 걸렸

피에르오귀스트 르누아르, 〈봄 꽃다발Spring Bouquet〉, 1866년, 캔버스에 유채, 104×80cm, 매사추세츠, 하버드 미술관.

홀륭한 그림은 좋은 바이올린처럼 갈색이라고 믿었던 시대였다.
르누아르는 다양한 색깔로 그림을 꽃처럼 피워냈다.
화학의 발전으로 새롭게 개발된 코발트 바이올렛 같은 색들도 있었다.
모네가 특히 좋아했던 색이다.

지만 멈추지 않았다. 하다가 말았으면 해프닝으로 끝났을 테지만, 한두 명이 걷다가 여럿이 함께 걸었고, 오솔길은 대로가 되었다.

인상주의는 지금 여기 내 눈앞의 사물들을 잘 관찰하면 거기서 아름다움을 발견할 수 있다고 알려주었다. 상상을 버리고 관찰을 통한 통찰을 얻었다. 우리는 그림을 통해 화가의 통찰력을 보고, 그것이 그림으로 '어떻게 표현되는가'를 음미한다. 하느님이 교회 안에만 있지 않듯이 회화의 아름다움도 '살롱' 밖에 많음을 알게 되었다. 그것이 인상주의가 일으킨 아름다움의 혁명이다.

이것을 이룬 19세기 말-20세기 초의 파리는 문화 수도로서 자신감이 대단했다. 고전주의, 고전적 근대, (후기) 인상주의, 근대의 여러 유파들이 생겨나 자라났다. 예술가의 개성을 폭넓게 수용할 수 있었음은 프랑스 문화가 그만큼 튼튼하다는 자신감이 있기에 가능했다. 지금의 파리가 전 세계인의 사랑을 받는 이유도 거기서 비롯된다. 그것을 잃으면 파리의 매력도 사라질 것이다. 인상주의는 그 시작점이자 결과물로서, 프랑스 최대 수출품이다. 루이 14세가 만든 베르사유 궁의 영향력은 유럽 일부에 한정되었다면, 오르세와 오랑주리 미술관으로 대표되는 인상주의는 전 세계에 프랑스 문화의 대명사로서 힘을 발휘한다.

제3공화국 이후로 다시는 왕정과 제정으로 되돌아가지 않았듯, 인상주의의 유산이 고전적인 회화로 복귀하지 않도록 마침표를 찍은 화가가 있다. 폴 세잔이다.

피에르오귀스트 르누아르, 〈책 읽는 여자La liseuse〉, 1874년과 1876년 사이, 캔버스에 유채, 46.5×38.5cm, 파리, 오르세 미술관.

10

세잔과 공화정 시대
: 다 빈치를 살해하다

P. Cezanne

폴 세잔, 〈정물화: 사과와 오렌지〉 부분, 1899년경, 캔버스에 유채, 파리, 오르세 미술관.

모르고 봐도 압도적인 그림이 있는가 하면, 회화의 역사를 알고 봐야 가치를 깨닫는 그림이 있다. A4 4장을 합친 것보다 약간 큰 〈커튼, 물병, 그릇Rideau, cruchon et compotier〉의 값은 그 가치를 뒷받침한다.

초록과 빨간 사과가 접시에 쌓여 있고, 흰 테이블보 곳곳에 사과와 과일들이 흩어져 있다. 특별하거나 대단해 보이지 않는 이 그림이 1999년 경매에서 6천 50만 달러(약 684억 원)로 정물화로서는 기록적인 가격으로 팔렸다. 놀라긴 이르다.

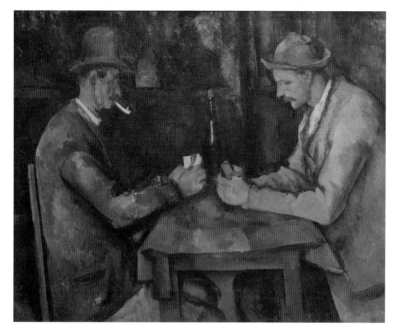

폴 세잔, 〈카드놀이하는 사람들〉, 1890-1895년경, 캔버스에 유채, 47×57cm, 파리, 오르세 미술관.

　〈카드놀이하는 사람들Les Joueurs de cartes〉에서는 테이블에 남자 둘이 마주 앉아 손에 쥔 카드를 보고 있다. 각기 다른 모자를 쓴 두 사람은 유명인이 아니라, 동네에서 흔하게 볼 수 있는 평범한 중년 남성이다. 카드놀이하는 소재는 오래전부터 풍속화에 자주 등장했고, 색깔이나 붓질이 화려하거나 특별해 보이지도 않지만, 2011년 4월 경매에서 2억 7천 4백만 달러(약 3,000억 원)에 낙찰되어 한동안 세상에서 가장 비싼 그림이었다(같은 소재를 조금씩 변형시켜 되풀이해 그렸던 세잔은 카드놀

이하는 사람들도 5점을 그렸는데, 그중 하나는 유일하게 개인이 소장했던 것이다. 오르세 미술관 소장작과 거의 비슷한데, 두 남자의 옷 색깔과 배경 묘사와 색, 손에 쥔 카드[오르세 미술관 소장작에는 무늬가 없다] 등이 조금 다르다). 경매에서 낙찰된 가격 기준이니 '비싸다=가치 있다'라고 단정 짓긴 힘들지만, 폴 세잔Paul Cézanne, 1839-1906이 꽤 중요한 화가임은 분명해 보인다. 왜 저렇게까지 비쌀까? 그 답이 피카소가 "세잔은 우리 모두의 아버지"라고 말한 이유다. 그림 속 사과가 해답을 품고 있다.

사과 한 개로 파리Paris를 정복하고 싶다

〈정물화: 사과와 오렌지Nature morte: pommes et oranges〉에서는 흰 천이 깔려 있고, 접시에 사과와 오렌지가 담겨 있다. 큰 접시 옆에 꽃문양의 물주전자와 과일들이 여기저기 흩어져 있다. 오른쪽 상단은 붉은빛이 감도는 갈색 벽인 듯하고, 식물무늬 천은 커튼인지 테이블보인지 정확하지 않다. 접시와 과일이 놓인 곳도 식탁인지 서랍장인지 소파인지 구분되지 않는다. 천의 모양과 형태와 무늬들로 화면이 복잡해 보이지만, 중앙 과일들의 도드라진 붉은색이 중심을 잡는다. 하양, 초록, 빨강을 적절히 사용하여 복잡한 화면을 정리하면서 조화롭게 마무리했다. 특히 삼각형으로 놓인 과일들과 오른쪽 상단에 산봉우리처럼 뾰족 솟아오른 천의 삼각형이 안정적인 구도를 만들고, 앞쪽 천의 하양, 뒤쪽 천에 있는 식물의 초록, 과일의 빨강이 긱긱 물주전자의 색으로 수렴되며 색채와 구도에 리듬감을 준다. 구도와 색채가 조화로운 정물화 같지만, 세잔의 비밀을 품고 있는 사과를 유심히 보면 특이점이 발견된다.

폴 세잔, 〈정물화: 사과와 오렌지〉, 1899년경, 캔버스에 유채, 74×93cm, 파리, 오르세 미술관.

그림이 어딘가 기묘하게 뒤틀어져 있다는 느낌과, 큰 접시에 쌓여 있는 오렌지와 천에 놓인 사과의 차이점이 결정적 힌트다. 이것이 세잔을 이해하는 첫 번째 요소다.

이것은 시점의 차이다. 접시에 담긴 오렌지는 정면에서 보았고, 아래쪽 사과는 위에서 내려다본 각도다. 앞쪽과 뒤쪽의 천은 정면, 옆쪽의 격자무늬 천과 흰 천이 덮인 가구는 측면 시점을 취했다. 각기 다른 각

폴 세잔, 〈정물화: 사과와 오렌지〉 부분.

도에서 본 시점을 같은 화면에 넣어서 그림이 기묘하게 뒤틀어진 느낌이 들었던 것이다. 이것은 르네상스 이후로 서양 회화의 원칙으로 자리매김한 선원근법을 위반한 것이다. 마네와 모네도 그랬지만, 세잔은 그것을 아예 무시했다. 이게 왜 중요할까?

우리는 풍경을 다양한 각도와 시점으로 보지만, 르네상스 이후로 서양 회화는 고정된 하나의 시점으로 그려왔다. 이것은 현실을 캔버스에

옮기기 위한 절묘한 속임수였다. 남산 전망대에서 서울 시내를 볼 때, 우리는 선원근법으로 풍경을 보지 않는다. 전망대 앞의 나무와 난간, 63빌딩, 한강, 높은 건물과 아파트, 강변북로 같은 대로와 지나는 자동차, 옆 사람들까지 두루두루 살핀다. 눈은 계속 움직이며 풍경의 부분 부분을 훑은 후에야 시야에 들어온 풍경 전체를 재구성한다. 인간은 모든 것들을 동시에 보지 못하기 때문이다. 따라서 사진이 있는 그대로를 기록한다는 것은 거짓이다. 인간의 눈은 입체로 보지만 사진은 평면으로 기록한다. 사진 속 풍경을 실제로 마주하면 "어, 사진하고 다르네"라고 느끼는 이유다. 우리는 '사진가가 카메라로 해석한 풍경=사실'로 착각한 셈이다. 세잔은 저 등호에 의문을 제기했다. 확신을 의심했고, 보편적 진실에 다가섰다.

이렇듯 현실을 평면 캔버스에 사실적으로 표현하기 위해, 고대 이집트 벽화처럼 사물의 본질이 가장 잘 드러나는 시점들을 선택하여 취합했다. 예를 들면 눈은 앞에서 볼 때, 코는 옆에서 볼 때 그 특징이 가장 잘 드러나니 정면 시점의 눈, 측면 시점의 코를 조합해 그리는 것이다. 그러나 이것만으로 입체감을 완전히 구현하기는 불가능했다. 다른 요소가 필요했다. 그 답으로 가는 길에 세잔 부인의 초상화인 〈커피포트와 여인La femme à la cafetière〉을 만나야 한다.

색으로 만든 통일감

꽃무늬 벽(혹은 병풍)과 액자가 걸려 있는(혹은 문 장식의) 벽을 배경으로 세잔의 부인이 앉아 있다. 테이블에는 커피포트와 잔이 놓여 있다.

폴 세잔, 〈커피포트와 여인〉, 1890-1895년, 캔버스에 유채, 130×97cm, 파리, 오르세 미술관.

세잔은 인상주의의 신선한 색채와
활달한 붓질을 계승했다.

포트는 거의 정면, 숟가락이 담긴 잔은 위에서 내려다본 시점이고, 벽은 여인의 시선이 향하는 약간 오른쪽 위 시점을 선택했다. 갈색 테이블과 커피포트와 잔의 시점이 크게 차이가 나서, 초점을 커피포트에 맞추면 나머지가 공중에 붕 떠 있는 듯하고, 테이블 모서리에 맞추면 사물들이 곧장 테이블 아래로 떨어질 듯 위태롭다. 시점이 다양해서 부분들을 조화롭게 통일시켜야 하는데, 세잔의 선택은 색깔이었다.

세잔은 부인의 옷에 칠한 파란색을 얼굴과 사물들(벽, 액자, 커피포트, 잔)의 외곽선과 그림자에 사용하여 통일성을 획득한다. 비슷한 시기에 그려진 다른 정물화에서도 색으로 통일감을 구축했다.

세잔은 꽃이 빨리 시든다며 과일을 선호했는데, 꽃과 과일이 함께 있는 특별한 그림이 오르세 미술관에 있다. 〈파란 꽃병Le vase bleu〉이다. 테이블, 과일, 꽃병, 꽃의 시점은 제각각이지만, 파란색의 변주가 탁월하여 통일감이 생겼다.

통일감과 조화 외에도, 세잔은 색으로 아주 중요한 일도 해냈다. 특히 풍경화에서 그 효과가 두드러진다. 대표적인 경우가 〈생트빅투아르산Montagne Sainte-Victoire〉이다.

색채원근법을 발견하다

앞쪽의 키 작은 나무들 사이에서 소나무가 솟아올라 있다. 오른쪽에 무리를 이룬 낮은 나무들과는 대비되어 거리감이 생긴다. 이것은 약간 사선으로 걸쳐진 황톳빛 담장이 만드는 원근감으로 배가된다. 중앙의 산이 소실점으로 수렴되지 않아서 소나무 바로 뒤에 있는 듯 가깝

폴 세잔, 〈파란 꽃병〉, 1889-1890년, 캔버스에 유채, 61.2×50cm, 파리, 오르세 미술관.

게 보인다. 산봉우리와 능선, 키 작은 나무들이 이루는 삼각형 구도는 안정적이고, 소나무는 둥근 모자를 씌운 듯 봉긋하게 처리되어 그것과 대칭을 이루게 했다.

세잔은 녹색과 파랑은 차가워서 뒤로 물러나 보이고, 빨강과 노랑은 따뜻하여 가깝게 보임을 깨달았다. 이 그림에서도 자연스러운 거리감을 위해, 앞쪽 담장은 따뜻한 색, 바로 뒤의 나무는 차가운 색을 선택했다. 원경의 산과 하늘도 같은 원리다. 하지만 색으로 얻은 원근감과 리듬감만으로는 소설가 D. H. 로렌스를 매혹시키지는 못했을 것이다.

"우리는 (세잔의) 최고 풍경화를 볼 때 풍경의 신비로운 움직임에 매혹 당한다. 풍경화는 우리가 보는 동안에도 움직인다. 우리는 움직임이 세 잔의 풍경화에서 직관적으로 느껴지는 진실임을 깨닫게 된다. 풍경화 는 멈추지 않는다. 거기에는 그 자체만의 기묘한 영혼이 깃들어 있다. 세잔의 풍경화는 우리 시지각을 확대시키기 위해 살아 있는 짐승처럼 변한다. 이것은 세잔이 가진 경탄할 만한 재능이다."

(D. H. 로렌스가 1929년에 쓴 에세이 「세잔Cézanne」)

정지된 그림에서 느껴지는 움직임은 생동감을 뜻하는 것이리라. 현실과 닮지 않은 세잔의 묘사에서 현실감이 느껴지는 이유는, 입체감 덕분이다. 세잔의 말처럼, 사과가 사과다워 보이려면 어느 시점을 선택하는지만큼 그림 속 사과가 현실의 사과처럼 입체적으로 보여야 한다. 이 그림도 대부분의 대상에 윤곽선이 둘러져 있고, 산과 나무의 형태

폴 세잔, 〈생트빅투아르 산〉, 1890년경, 캔버스에 유채, 65×95.2cm, 파리, 오르세 미술관.

는 실물보다 단순하며, 비율과 묘사도 정확하지 않지만, 산과 소나무는 입체적이다. 평면적 묘사로 입체감을 구현한 세잔의 비법은, 카미유 피사로Camille Pissarro 덕분이다.

　세잔은 수줍고 예민하여 인간 관계가 엉망이었지만, 피사로는 그를 따뜻하게 품어줬다. 개성 강헌 인상주의 화가들을 화합시킨 피사로는 세잔의 가치도 가장 먼저 알아보았다. 세잔에게 《인상주의전》에 참여하도록 권유했고, 세잔의 혁신성을 이해하지 못하는 다른 화가들을 적

극적으로 설득했다. 뼛속 깊이 공화주의자였던 피사로는 정치뿐 아니라 자신의 일상에서도 열린 마음으로 약자를 평등하게 대했다. 그런 그에게 예술가는 현실을 주의 깊게 관찰하는 자였다. 피사로는 세잔에게 자연만을 스승 삼아 "규칙과 원칙을 따르지 말고 자네가 보고 느끼는 것을 그리게"라고 조언했고, 세잔은 이 말을 평생 잊지 않았다. 우선 자연의 밝은 빛을 담아내기 위해 팔레트에서 검정, 황토, 갈색을 없앴고, 삼원색(빨강, 노랑, 파랑)과 그에 파생된 색채를 사용했다. 〈포플러 나무Les peupliers〉에서도 포플러 나무를 그릴 때 사선으로 연속되는 짧은 붓질로 초록색을 겹쳐서 명암과 그림자를 표현하여 입체감을 극대화했다.

"데생과 색채는 결코 구별되는 게 아냐. 색을 칠하면 동시에 데생을 하게 되지. 색채가 조화로워질수록 형태도 명확해지지. 내가 경험해봐서 잘 알아. 색채가 풍부해질 때 형태도 풍요로워져. 색채의 대조와 조화가 입체감과 데생을 가능하게 해준다네."

(조아생 가스케Joachim Gasquet가 1921년에 쓴 『세잔Cézanne』)

그러나 세잔은 색채의 발견에만 머물지 않았다. 그가 후기 인상주의로 분류되는 것은 마네와 인상주의 화가들이 구축한 새로운 그림 그 이후를 추구했다는 뜻이다. '그 이후'의 핵심은 순간적으로 포획된 색의 인상만으로는 변하지 않는 자연의 모습을 제대로 캔버스에 옮길 수 없다는 한계에 대한 깨달음이다. 색채로 형태를 구현해내기 위해서는,

폴 세잔, 〈포플러 나무〉, 1879-1880년, 캔버스에 유채, 65×80cm, 파리, 오르세 미술관.

세잔은 자연을 직접 보고 느낀 것을 그리라는
피사로의 조언에 따랐다. 세잔에게 피사로는
다정한 아버지이자 훌륭한 스승이었다.

결정적인 요소가 빠져 있었다. 세잔은 파리를 떠나 정착한 엑상프로방스Aix-en-Provence에서 그것을 찾았다.

사과는 사과답게, 산은 산답게 만드는 비법

〈에스타크에서 바라본 마르세유 만Le golfe de Marseille vu de L'Estaque〉의 색채는 밝고 형태는 뚜렷하다. 짙은 파랑을 변주하면서 초록을 군데군데 얹은 바다가 중앙의 넓은 면을 차지하고, 하늘을 거의 하얗게 처리해서 눈부실 정도로 시원하다. 황토색 땅과 곡선의 초록 나무들, 옅은 파랑과 흰색 구조물들이 흩어져 있지만, 색채의 농담으로 거리감이 만들어지는 동시에, 바다는 더 가깝게 보인다. 묵직한 색들이 가득한 전경으로 화면이 아래쪽으로 무게중심이 쏠리는 것을 상쇄하기 위해, 원경의 하늘을 하얗게 처리했다. 산과 바다 색이 유사하여 그 경계 면인 수평선을 따라 황토색으로 분리시켜서, 오른쪽으로 넓어지는 바다가 관람객 쪽으로 더욱 다가오게 만든다. 바다와 마을이 만나는 가운데 즈음에 움푹 바닷물이 밀고 들어오는 지점으로 나무들을 수렴시켜 원근감을 자연스럽게 형성하는 동시에, 마을이 언덕배기 내리막에 위치하고 있음을 알린다.

　이 풍경화는 피사로의 가르침과 세잔의 노력이 빚어낸 결과물이다. 여기서 세잔은 색의 힘과 변주로 형태를 만들어냈다(피사로는 세잔이 인상주의자가 아니라 고전주의 화가라며, 풍경을 그리더라도 태양 광선을 표현하는 게 아니라 회색을 사용했다고 지적했다). "생각해야만 한다. 눈만으로는 충분하지 않다. 생각도 해야 한다"고 되뇌던 세잔은 자연의 모든

폴 세잔, 〈에스타크에서 바라본 마르세유 만〉, 1878-1879년, 캔버스에 유채, 59.5×73cm, 파리, 오르세 미술관.

세잔은 색으로 형태를 구축해냈다.

사물이 딱 3가지의 형태로 만들어졌다고 주장했다.

> "자연을 구, 원통, 원뿔 모양으로 다루게. 물건이든 비행기든 어떤 각도
> 에서 바라본 면이든, 모든 사물을 이런 관점에서 보면 결국 본질에 가
> 닿게 될 거야."
>
> (조아생 가스케가 1921년에 쓴 『세잔』)

자연 풍경을 진실된 풍경화로 표현하려면, 캔버스 법칙에 맞게 새로
운 현실로 창조해내야 했다. 세잔은 모든 대상을 단순하고 규칙적인 기
하학 형태로 분석하면 눈으로 파악하기가 훨씬 쉽다는 사실을 발견했
다. 그는 자연과 그림의 조건과 한계를 독창적인 방식으로 해결했다. 세
잔의 그림 속 사물들이 가진 독특한 입체감의 이유가 여기에 있다. 세
잔 부인의 뻣뻣한 팔과 풍성하다고 말하기엔 무언가 기묘한 원피스의
입체감도 역시 같은 이유다. 사과나 식탁, 카드놀이를 하는 사람들처럼
평범한 사물을 소재로 선택한 이유는 화법의 차이를 잘 드러내기 위해
서였다. 모든 대가가 그러하듯이, 세잔도 평범한 것을 다르게 그렸다.

새로운 그림이 아니라, 새로운 종류의 그림을 만들다

프랑스어는 형용사의 위치에 따라 뜻이 달라진다. 형용사가 명사 뒤에
놓이면 une image nouvelle '새로운 이미지'를 뜻하고, 형용사가 명사 앞에
놓이면 une nouvelle image '새로운 종류의(기존에 보지 못한) 이미지'를 가리
킨다. 전자는 누구나 만들 수 있지만, 후자는 예술적인 창작 의지가 개

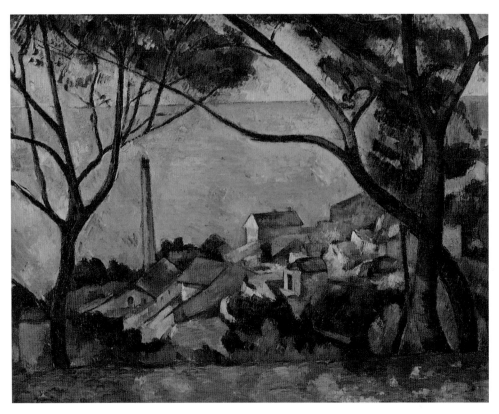

폴 세잔, 〈에스타크의 바다La mer à l'Estaque〉, 1878-1879년, 캔버스에 유채, 73×92cm, 파리, 피카소 미술관 Musée Picasso.

세잔은 모든 사물을
구, 원통, 원뿔로 보았다.

입되어야만 가능하다. 세잔은 후자다. 그는 통념을 믿지 않았고, 의심을 끈질기게 물고 늘어져서 새로운 종류의 이미지를 만들어냈다. 그래서 그의 이름이 서명된 그림은 귀하다.

인상주의는 미술사의 흐름을 주제에서 색채로 바꾸었고, 세잔은 형태의 중요성을 설파했다. 레오나르도 다 빈치는 자연을 원근법과 해부학으로 재배치했고, 그것은 300년 이상 의심받지 않는 진리의 지위를 누렸다. 세잔은 자연의 형태를 버리고, 화가의 감각에 의해 해석한 형태의 자연을 그렸다. 이제 미술은 자연의 질서를 이해하는 것이 아니라, 화가가 만든 조형의 질서로 재해석되었다. 마네로부터 시작된 꿈이 세잔에게서 이뤄진 셈이다. 세잔으로 인하여, 화가는 세상을 자신의 관점대로 해석하고 창조하는 새로운 종류의 절대자 위치에 올랐다. 여기서부터 피카소의 입체주의Cubism, 칸딘스키의 추상주의Abstractionism, 데 키리코의 초현실주의Surrealism 등이 비롯되었다. 세잔은 미술가를 미술의 중심으로 만들었고, 현대 회화의 아버지로 기록되었다.

모리스 드니Maurice Denis의 〈세잔에게 바치는 헌사Hommage à Cézanne〉를 보자. 잘 차려입은 화가들(모리스 드니, 오딜롱 르동, 에드아르 뷔야르, 피에르 보나르)과 세잔의 화상 앙브루아즈 볼라르Ambroise Vollard가 세잔의 정물화를 가운데 두고 이야기를 나누고 있다. 그림이 놓인 이젤 아래로 얼룩 고양이가 눈을 치켜떴다. 몸집이 작아 새끼 고양이 같으나, 표정은 화가 잔뜩 난 야수 같다. 정면을 노려보는 매서운 눈빛은 그림 밖을 향한다. 어쩐지 이 고양이는 괴팍한 성격으로 악명이 높았던 세잔 같기도 하고, 세잔의 그림을 상징하는 듯도 하다. 비록 지금은 유명

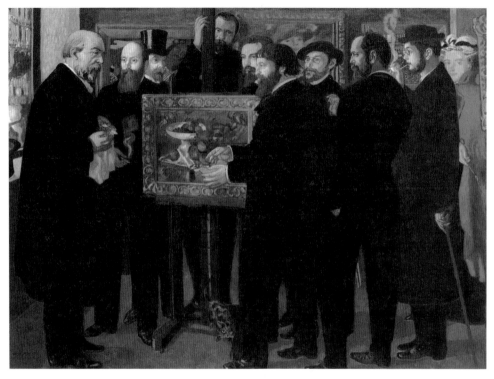

모리스 드니, 〈세잔에게 바치는 헌사〉, 1900년, 캔버스에 유채, 180×240cm, 파리, 오르세 미술관.

세잔의 업적에 기대어 캔버스를 발전시켰던 파리 화가들은
그에게 비밀스러운 죄책감을 갖고 있었다.
세잔이 죽은 해인 1906년에 열린
대규모 회고전은 큰 반향을 일으킨다.

하지 않아 남들 눈에 안 띄어서 가치가 작아 보이나(고양이), 곧 사람들이 그 가치를 알아보고 거장(호랑이)이 될 것이다. 어쩌면 모리스 드니는 고양이를 통해 이런 두 이야기를 동시에 하고 싶었던 게 아닐까.

이젤에 놓인 그림은 〈과일 접시가 있는 정물〉(1879-1880년, 캔버스에 유채, 46.4×54.6cm, 뉴욕, 뉴욕 현대미술관Museum of Modern Art)로 최초 소유자는 폴 고갱이었다. 세잔을 좋아했던 고갱은 세잔의 작품을 3점 이상 소장했는데, 이 그림은 그가 몹시 가난했을 때도 팔지 않을 만큼 아꼈다. 고갱은 친구 에밀 슈페네케르Émile Schuffenecker에게 보내는 편지에서 "이 그림은 필수품을 제외한다면 내게 가장 소중한 보물이야. 이 그림을 파느니 차라리 내 마지막 셔츠를 팔겠어"라고 썼다. 하지만 몇 년 뒤에 무일푼 상태에서 수술을 받아야 할 때 어쩔 수 없이 팔았다. 고갱은 죽기 직전에 이 그림을 세세히 떠올리며 "세잔은 하늘이 내린 화가"라고 썼다.

다 빈치를 살해하다

인상주의는 다 빈치를 살해했다. 공기를 표현해냈다는 기법인 스푸마토sfumato는 인상주의자들에게는 그렇게 보인다고 믿게 만든 거짓이었다. 사람들은 다 빈치의 그림 앞에서 착각했을 뿐이다. 인상주의는 부드럽게 그늘 속으로 사라지는 처리를 거부하고, 적당히 닮아 보이게 그려주면 나머지는 보는 사람이 알아서 채우는 '인간 눈이 보는 방식'을 이용했다. 과학의 시대에 걸맞게 인간의 시각적 특징을 이용한 인상주의는, 《제1회 인상주의전》의 거센 비난과 조롱을 감안하면 채 20년도

안 되어서 세계적으로 상업적인 성공을 성취했다. 모네와 르누아르는 살아서 경제적인 부유함과 존경을 누렸다. 모네의 지베르니 정원과, 지중해 근처에 위치한 르누아르의 3헥타르 아틀리에가 그것을 증명한다. 인상주의를 비난하고 비웃던 비평가들의 가치는 급락했고, 평론가와 감상자의 간극은 벌어졌다. 인상주의의 가장 큰 자산 가운데 하나는 미술계의 비주류가 전통적인 강자인 살롱과 아카데미를 대중적으로 이겼다는 선례다. 그래서 인상주의는 새로운 예술 운동을 주도하는 혁신자들이 절대적인 지지를 받은 사건으로 각인되었다. 발표 당시의 거센 비난은 훗날 얻게 될 영광의 크기와 비례한다고 믿게 되었다. 파리가 예술가들의 조국으로 불린 계기는 바로 인상주의의 등장과 성공이 있었기에 가능했다. 파리는 예술가들의 조국이 되었다.

회화의 공화정을 구축하다

파리 코뮌이 진압되고 1871년 7월 보궐선거에서 공화파가 대거 당선되었다. 1875년 헌법이 제정되어 제3공화국이 성립되었다. 상하원이 왕당파인 마크마옹을 대통령으로 선출하면서 입법부와 행정부를 모두 왕당파가 차지했다. '왕당파들의 공화정'에서 레옹 강베타Léon Gambetta가 온건 왕당파와 손잡고 1877년과 1878년 하원 선거에서 승리하면서, 마크마옹이 사퇴하고 쥘 그레비Jules Grevy가 대통령, 강베타가 총리로 취임했다. '공화파들의 공화정'을 이룬 강베타는 초등교육을 의무화해서 공화주의 이념을 어릴 때부터 체득하도록 만들었다. 왕당파의 핵심 지지 기반인 교회 세력이 학교 교육에 미치는 영향력을 대폭 줄였고, 국

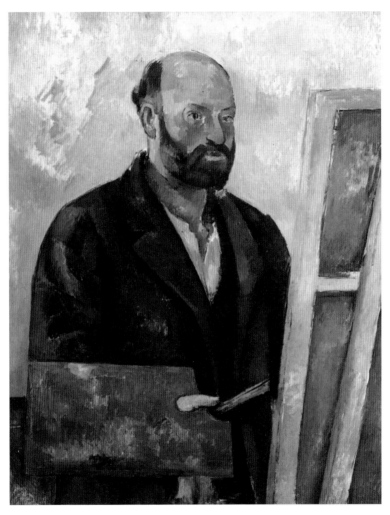

폴 세잔, 〈팔레트를 든 자화상Self-portrait with a Palette〉, 1890년, 캔버스에 유채, 92×73cm, 취리히, E. G. 뷔를레 재단 컬렉션E. G. Bührle Foundation.

립학교에서는 종교가 아닌 국가 이념을 가르치는 등 프랑스 공화정을 확립시킨 결정적인 인물이다. 왕당파는 있었지만 왕정은 불가능해졌다.

제3공화국은 1789년 프랑스 혁명으로 세워진 제1공화국의 정통성을 계승한다고 표방했고, 혁명 진군가인 〈라 마르세예즈〉를 국가로, 혁명일인 7월 14일을 국경일로 지정했다. 특히 1889년 프랑스 대혁명 100주년을 기념해 에펠 탑을 건립하여 전 세계에 1789년 대혁명의 이념과 가치가 프랑스에 완전히 뿌리내렸음을 선언했다. 이제 공화주의야말로 프랑스 국민 다수로부터 지지를 받는 프랑스의 정통 정치 체제로 확립되었다. 이런 시기에 모네는 지베르니에서 인상주의를 밀고 나갔으며, 세잔은 엑상프로방스에서 인상주의를 더욱 공고히 만드는 법을 연구했다. 세잔은 사람들로 하여금 기존 가치관에서 벗어나, 자신의 고유한 조형 언어만 갖춘다면 어떤 화가라도 화가로서 가치 있다고 생각하도록 했다. 자유롭게 자신의 관점을 그림으로 표현할 수 있어야 하며, 그것은 제각각 가치 있으며, 그것을 평등하게 대해야 한다고, 세잔의 동료와 후예들은 생각했다. 그것이야말로 회화에서 공화주의의 구현으로 보이기에, 세잔은 회화의 강베타라고 할 수 있다.

세잔은 고전주의의 왕정 복고의 꿈을 완전히 깨버렸다. 세잔은 마네와 모네의 성과를 현대로 이어지도록, 고전으로 역행하지 못하도록 만들었다. 이제 서양 미술이 인상주의 이전으로 돌아가는 건 불가능해졌다. 다비드의 찬란히던 성은 무너지고 인상주의의 성이 들어섰다. 그 성은 모네, 르누아르, 세잔, 어느 누구도 혼자서 지배하지 못했고, 함께 연대하여 성을 건설하고 장식하고 지켰다. 마네가 죽자 《인상주의전》

은 끝났으나, 각자는 《낙선전》과 8번의 공동 전시를 하던 정신을 마음에 품고 그 길을 걸어나갔다. 들라크루아로부터 시작되었던 반고전주의의 투쟁은 세잔에 이르러 완전히 끝났다. 그것은 세잔만의 승리는 아니다. 자본주의 시대의 가난을 감당하면서 인상주의를 굳건하게 만들려고 노력했던 빈센트 반 고흐도 기억해야 한다.

11

반 고흐와 자본주의
: 새로운 인간형이 만들어지다

Vincent

빈센트 반 고흐, 〈예술가의 초상Portrait de l'artiste〉, 1889년, 캔버스에 유채, 65×54.5cm, 파리, 오르세 미술관.

오랫동안 내게 빈센트 반 고흐Vincent van Gogh, 1853-1890는 불우한 화가였다. 동정심으로 호기심은 생겼으나, 호감으로 이어지진 않았다. 오르세 미술관에서 우연히 그의 그림을 홀린 듯 들여다보았고, 마음을 빼앗겼다. 그에 대한 관심은 남들처럼 애정과 연민으로 버무려졌고, 시간이 지날수록 작품을 작품으로 대하자는 생각이 들었다. 그의 그림 세계는 파리에 오기 전과 후로 극명하게 나뉜다. 오르세 미술관에 소장된 작품들 가운데, 네덜란드 누에넨Nuenen 시절의 초기작들이 있다.

어둡고 칙칙했던 캔버스

〈아궁이 근처의 농촌 아낙네Paysanne près de l'âtre〉의 배경은 아궁이 곁에서 아낙네가 바구니에 든 감자 껍질을 벗기는 농가의 실내다. 주전자의 그림자가 역삼각형으로 벽에 넓게 드리워졌는데, 바깥쪽은 노란색으로, 중앙은 검정으로 처리했다. 불과 가까운 왼쪽 벽이 가장 밝아야 하는데, 아낙네 뒤편과 거의 비슷한 밝기다. 주전자에 가려져 저 위쪽 부분까지 환할 수 없고, 여인이 앉은 의자 앞부분도 노랗게 덧칠되었으니, 그림에는 보이지 않는 불빛이 있을 가능성도 있다. 혹은 반 고흐가 저곳에서 스케치만 하고 채색은 작업실에서 하면서 기억에 오류를 일으켰거나 미숙한 솜씨 탓이다.

동생 테오Theo van Gogh에게 보낸 편지에서 밝혔듯이 〈감자를 먹는 사람들De aardappeleters〉(1885년 9-10월경)을 위해 시골 농부와 아낙들의 모습과 두상을 연구하던 무렵에 〈아궁이 근처의 농촌 아낙네〉는 완성되었다. 여기서 그는 화면 구성과 인물 생김새, 특히 어두운 공간의 명암

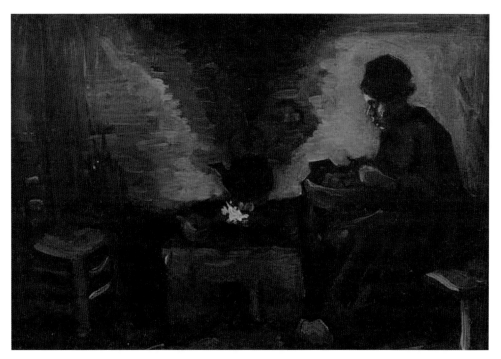

빈센트 반 고흐, 〈아궁이 근처의 농촌 아낙네〉, 1885년경, 나무에 붙인 캔버스에 유채, 29.3×40.3cm, 파리, 오르세 미술관.

처리에 집중했다. 〈감자를 먹는 사람들〉과 달리 아직까지는 빛에 따른 밝고 어두움의 묘사가 썩 자연스럽지는 못하다. 같은 시기, 같은 목적의 작품인 〈네덜란드 농촌 아낙네의 두상Tête de paysanne hollandaise〉에서는 인물 묘사에 좀 더 집중하고 있다. 곡선은 울퉁불퉁하게 휘고, 덧칠한 붓자국이 거칠어서 전체적으로 둔탁하지만, 초기의 반 고흐 스타일을 볼 수 있어 귀한 작품이다.

반 고흐는 벨기에 안트베르펜Antwerpen을 떠나 파리로 올 때, 낙심한 상태였다. 초상화나 풍경화를 그려서 먹고살려 했으나, 도무지 팔리지

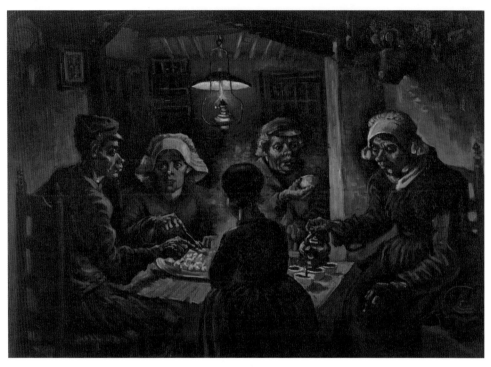

빈센트 반 고흐, 〈감자를 먹는 사람들〉, 1885년, 캔버스에 유채, 82×114cm, 암스테르담, 반 고흐 미술관 Van Gogh Museum.

그림으로 가난한 사람들의 영혼을 위로하기 위해
반 고흐는 화가가 되었다.
고귀한 목적이 그를 옭아맸다.

빈센트 반 고흐, 〈네덜란드 농촌 아낙네의 두상〉, 1884년, 캔버스에 유채, 38.3×26cm, 파리, 오르세 미술관.

붓질과 색채가 투박하지만,
얼굴 묘사는 사실적이다.

않았다. 테오에게 정기적으로 돈을 받아 생활했기에 생계에 대한 고민으로 괴로웠으나, 그림을 포기하지는 않았다. 팔리는 그림을 그려야 했지만, 그림으로 가난한 이들의 영혼을 위로하겠다던 반 고흐는 팔리지 않는 그림만 그렸다. 의도가 빗나간 그림들은 쓰레기 취급을 받으며 어둠 속에 쌓여갔고, 그는 집시처럼 떠돌았다. 다시 희망을 품고 안트베르펜을 떠나 1886년 2월 28일 파리에 도착했다. 프랑스 혁명과 미술의 혁명이 활짝 피어난 이 도시에서 반 고흐의 캔버스도 새롭게 태어날 것이다.

파리에서 인상주의에 끌리다

루벤스로 색채의 오묘함에 막 눈을 뜬 그는 루브르 미술관에서 들라크루아의 그림을 직접 보면서 밝고 강렬한 색채에 매혹되었다. 테오가 그토록 파리로 오라고 설득했던 이유도, 바로 들라크루아의 색채를 계승한 인상주의 화가들 때문이었다. 일시적인 유행이라며 폄하하던 인상주의의 힘과 매력을 직면한 그는 팔레트와 캔버스를 완전히 바꾸었다. 고전주의자 반 고흐가 인상주의자 반 고흐로 옮겨가기 시작했을 무렵에 〈몽마르트르의 선술집La guinguette à Montmartre〉을 그렸다.

선술집 테라스에는 흰 앞치마를 두른 종업원이 서 있고, 곳곳에 손님들이 앉아 있다. 화면 양쪽에 나무를 배치했는데, 진초록으로 잎사귀를 흩날리는 듯하다. 등나무에도 초록의 기운이 솟아나는 걸로 봐서 4월에서 5월경인 듯하다. 색채 감각은 고전적이나, 하늘을 밝은 회색으로, 땅은 그보다 조금 진한 색으로 처리하여 밝고 가볍다. 가로등

빈센트 반 고흐, 〈몽마르트르의 선술집〉, 1886년, 캔버스에 유채, 50×64.5cm, 파리, 오르세 미술관.

과 굴뚝, 나무들이 촘촘해서 구성이 다소 복잡하다. 캔버스에서 지난 것과 새로운 것이 충돌하고 있어서, 변화의 시도가 아직 여물지 못했다. 1년 후의 작품 〈청동 꽃병에 담긴 왕관꽃Fritillaires couronne impériale dans un vase de cuivre〉을 보면 변화가 놀랍다.

반 고흐의 화풍은 완전히 바뀌었다. 초록의 긴 줄기에 서너 송이부터 열 송이에 이르는 오렌지빛 왕관꽃이 가득하다. 인상주의를 적극 지원하던 테오 덕분에 반 고흐는 많은 화가들을 만났다. 특히 이 그림은 가깝게 지냈던 점묘파 폴 시냐크Paul Signac의 영향이 두드러진다. 파

빈센트 반 고흐, 〈청동 꽃병에 담긴 왕관꽃〉, 1887년, 캔버스에 유채, 73.5×60cm, 파리, 오르세 미술관.

왼쪽 상단에 있는
'빈센트' 서명이 당당하다.

랑과 하양, 초록의 점들 사이에 곳곳에 찍은 붉은 점으로 완성시킨 배경, 노랑과 주황의 점선으로 채색한 테이블, 노란 점을 겹쳐서 하이라이트를 표현한 꽃병에서 점묘법의 영향이 확인된다. 꽃망울 사이로 피어난 하얀 수술까지 세부 묘사를 하면서도 화면이 단정하고 색채 변화도 조화롭다.

"친애하는 벗이여, 파리는 파리라네. 프랑스의 공기는 뇌를 맑게 해주고, 세상의 좋은 것들을 더 좋게 만들지."
　(반 고흐가 1886년에 호레이스 만 리벤스Horace Mann Livens에게 쓴 편지)

반 고흐는 파리에 정착한 뒤 그린 그림에 만족했던지, 안트베르펜에서 사귄 영국인 친구 리벤스에게 파리를 찬양하는 편지도 썼다. 그리고 자신감에 가득 차서 새로운 화법을 〈자화상Portrait de l'artiste〉에도 시도했다.

청록과 노랑을 주요 색으로, 하양과 빨강을 보조 색으로, 정물화처럼 얼굴을 과감하게 채색했다. 반 고흐는 처음으로 자신의 얼굴에 노란색을 칠했다. 그에게 노랑은 행복의 상징이다. 각 색의 특징과 효과를 완전히 이해하고 즐기는 듯 붓질이 자유롭다. 점보다 선으로 점묘파의 효과를 반 고흐식으로 도드라지게 만들었고, 특유의 회오리 기법이 배경에 서서히 나타나고 있다. 눈초리는 강렬하고 매서우나, 그림은 밝은 색으로 빛나서 기묘한 분위기가 만들어졌다. '나는 인상주의 화가 빈센트'라는 당당한 목소리가 들리는 듯하다. 이런 자신감으로 반

빈센트 반 고흐, 〈자화상〉, 1887년, 캔버스에 유채, 44×35.5cm, 파리, 오르세 미술관.

고흐는 사랑에서도 좋은 결실을 맺었다.

사랑을 이루다

〈이탈리아 여인L'Italienne〉에서는 샛노란 배경에 빨간 모자의 여인이 초록 의자에 앉아 있다. 민들레 두 송이(노랑과 하양)를 손에 쥐고 기하학적인 무늬가 새겨진 (앞)치마를 입고 있다. 배경은 인물을 중심으로 두 부분으로 나뉘는데, 오른쪽 상단으로 갈수록 노랑이 진해지고 왼쪽 하단으로는 주황이 도드라진다. 상의와 팔, 치마에 빨강과 초록을 번갈아 사용하고, 치마 허리춤만 검정으로 강조했다. 반 고흐는 시냐크의 점묘 기법을 사용하지 않고, 초록과 빨강, 파랑과 주황의 보색대비를 통해 시각 효과를 극대화해냈다. 특히 초록과 빨강으로 인간의 끔찍한 열정을 표현할 수 있다던 그의 말처럼, 색들이 엉켜진 얼굴에서 불안이 느껴진다.

그림의 모델인 아고스티나 세가토리Agostina Segatori는 몽마르트르의 카페 겸 레스토랑 '르 탕부랭Le Tambourin'의 주인이었는데, 이 초상화를 그리기 몇 달 전부터 반 고흐와 연인 사이였다. 그는 그녀에게 '영원히 지지 않는' 꽃 그림을 선물했다. 평생 동안 반 고흐에게 사랑은 절망이었다. 그가 태어나기 1년 전 사산된 형 '빈센트 반 고흐'를 못내 그리워했던 어머니는 그 이름을 물려받은 그에게 차가웠다. 아버지와의 불화를 중재하지 않았으며, 동생 테오를 편애했다. 해결하지 못한 어린 시절의 응어리는 자책과 자학으로 마음에 그림자를 짙게 드리웠고, 평생 제대로 사랑하지도, 사랑받지도 못했다.

빈센트 반 고흐, 〈이탈리아 여인〉, 1887년, 캔버스에 유채, 81.5×60.5cm, 파리, 오르세 미술관.

보색으로 색채의 음악을 만들어냈다.

그래서인지 슬픔과 상심에 잠긴 여인이 반 고흐의 이상형이었다. 슬 퍼야 눈길이 가고, 절망에 빠진 상대라야 마음이 움직였다. 그들은 곧 사랑받지 못한 거울 속 자신이었다. 그들을 구원하는 일이 자신을 치 유하는 일이었다. 자기 희생으로 보였으나, 자기 구원이었다. 가족들의 반대로 창녀 시엔과 관계를 끝냈을 때, 그에게 사랑은 끝났다. 감정 유 희는 있겠으나, 내면의 뒤틀림을 해소할 내적 경험으로서 사랑은 없으 리라 단념했다. 그런 반 고흐가 처음으로 여자와 안정적으로 사랑하고 사랑받았다.

반 고흐를 아끼는 우리에게 이 초상화가 특별한 이유가 하나 더 있 다. '르 탕부랭'에서 반 고흐는 우키요에 전시회를 기획했는데, 이 초상 화에서도 그 영향이 드러난다. 강렬한 원색, 네모 난 상단과 오른쪽 네 모로 면을 분할한 것, 원근감을 제거하고 화면을 평평하게 구성한 점 등이 그러하다. 빛과 색에 매혹된 인상주의자들에게 일본에서 건너온 우키요에는 벼락처럼 쏟아진 보물이었다. 빛의 움직임을 색으로 포착 해가던 인상주의자들에게 우키요에에 담긴 이국 풍경은 강렬한 원색 으로 인해 더욱 이국적이었고, 원근법 없이 평평하게 펼쳐진 풍경으로 더욱 충격적이었다. 빛은 물감을 쏟은 듯한 면과 덩어리로 이뤄질 수도 있음을 발견한 인상주의자들은 우키요에를 자양분 삼아 캔버스를 발 전시켰다. 파리의 로댕 미술관 2층에 반 고흐의 그 결과물이 걸려 있 다. 바로 〈탕기 영감Le Père Tanguy〉이다.

"반 고흐는 최고 화가다"

후지 산과 벚꽃 핀 풍경, 기모노 차림의 기생 등이 묘사된 우키요에가 빼곡히 붙은 벽을 배경으로, 쥘리앙프랑수아 탕기Julien-François Tanguy가 두 손을 맞잡고 단정하게 앉아 있다. 배경이 다채롭고 화려하지만, 윗옷의 파랑, 모자의 초록, 바지의 갈색으로 인물에게 시선을 집중시킨다. 다양한 색들이 충돌하는데도 어지럽지 않고 조화를 이루어냈다.

'탕기 영감님'으로 불린 탕기는 물감 가게를 하면서 화가들에게 돈 대신 작품을 받고 물감이나 각종 화구 등을 제공했다. 또한 가게 진열창이나 실내에 작품을 전시해주는 등 물심양면 인상주의 화가들을 지원했다. 반 고흐가 그린 3점의 탕기 초상화 가운데 가장 완성도 높은 이 작품은 두 번째로 완성되었고, 우키요에에 관심 많았던 로댕이 구매했다.

로댕과 반 고흐는 만난 적이 없어서 로댕에 대한 반 고흐의 평가나 관점은 알려져 있지 않지만, 로댕은 반 고흐를 높게 평가했고 그의 작품을 3점 소장했다. 로댕은 〈탕기 영감〉 외에도 1888년 아를에서 완성된 2점의 풍경화를, 반 고흐가 죽은 뒤인 1904년과 1905년에 각각 파리 갤러리와 화상을 통해 매입했던 것이다. 로댕은 "반 고흐와 르누아르는 우리 시대의 최고 화가다. 한 명(반 고흐)은 풍경화, 다른 한 명(르누아르)은 누드가 정말이지 눈부실 만큼 대단해서 그들의 그림에서 많이 배워야 한다"며 격찬했다. 로댕은 르누아르의 어인 누드도 1점 갖고 있었다. 반 고흐도 르누아르의 선과 색채를 높이 평가했다. 로댕은 조각의 인상주의자 같다. 미켈란젤로의 조각을 거부했기 때문이다. 마무

빈센트 반 고흐, 〈탕기 영감〉, 1887년, 캔버스에 유채, 92×75cm, 파리, 로댕 미술관.

반 고흐는 인상주의 화가들을
'프랑스의 일본인들'이라고 불렀다.

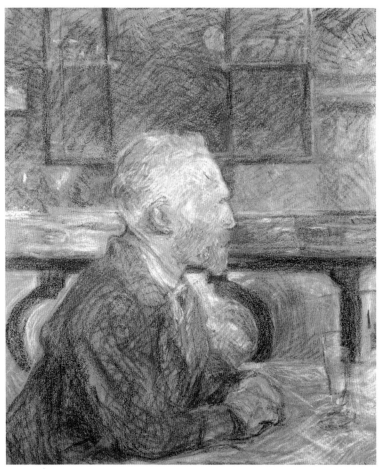

앙리 드 툴루즈로트레크, 〈빈센트 반 고흐의 초상화Vincent van Gogh〉, 1887년, 판지에 파스텔, 57×46cm, 암스테르담, 반 고흐 미술관.

리를 매끈하게 하지 않고, 손길이 그대로 느껴지는 거친 마감과 석고(주물대)를 그대로 노출한 완성작은 인상주의와 맥을 같이한다.

하지만 반 고흐에 대한 찬사는 소수였고, 그 대가는 가혹했다. 앙리 드 툴루즈로트레크Henri de Toulouse-Lautrec가 그린 반 고흐는 제 나이(30대 초반)로 보이지 않는다. 카페에 앉은 반 고흐의 깡마른 옆모습과 눈이 침침한지 찡그린 눈은 영락없는 늙은이다. 한 달에 네 번 정도만 제대로 된 식사를 해서 만성적인 영양실조에 빠져 있었고, 대부분의 치아도 문제가 심각했다고 한다.

파리에서 반 고흐의 캔버스는 화려하고 풍성해졌지만, 전시되지 못했고 팔리지도 않았다. 세상의 무관심과 경제적 무능함으로 그는 지쳤고, 여행병이 다시 도졌다. 우키요에 속의 일본으로 떠나고 싶었지만, 너무 멀었고, 돈은 없었다. 그가 갈 수 있었던 가장 먼 곳은 프랑스 남쪽 끝에 위치한 아를Arles이었다. 곧바로 짐을 싸서 기차를 탔다. 1888년 2월 20일 아를 역에 도착했을 때, 눈이 60센티미터나 내렸다. 며칠 후 날이 갰다. 지중해로부터 불어온 청명한 바람으로 공기가 맑았고 빛은 더욱 선명해졌다.

프랑스의 일본, 아를에서 그리다

완벽한 '일본'에 와 있어서 눈에 보이는 것을 그리기만 하면 된다고 흡족했던 반 고흐는 일본을 아를로 끌어왔다. 1년 3개월가량을 머무는 동안 200점 이상의 유화, 100점 이상의 수채화와 데생을 완성했다. 파리에서 익힌 인상주의의 색감과 기법은 한층 깊어졌고, 그 이상을 향

해 나아가기 시작했다. 대표적인 작품이 〈아를 근교에서 야영하는 보헤미안의 수레들Les roulottes, campement de bohémiens aux environs d'Arles〉이다.

로마 제국의 흔적이 많이 남아 있는 아를 근교에는 집시들이 많았는데, 그림의 소재를 찾으러 부지런히 다녔던 반 고흐가 어느 날 보헤미안의 무리를 발견한 듯하다. 하늘은 민트색으로 가득하고, 보라에 가까운 파랑이 수평선으로 그어졌는데 아마도 생트마리 해안가인 듯하다. 양쪽에는 진초록과 오렌지색 점들로 나무를 형상화했다. 중경에는 건초가 실린 마차와 캐러밴caravan(이동식 주택), 각기 다른 자세를 취한 말 3마리가 있고, 그 사이를 사람들이 채운다. 풀포기들이 나란히 줄서 있는 전경은 옅은 노랑에 흰색으로 덧칠한 뒤 비워둔 점이 특이하다. 의도는 불분명하지만, 떠돌아다니며 삶을 영위하는 보헤미안들의 처지가 척박한 듯한 느낌을 이렇게 전달하려고 하지 않았을까? 걸어가는 아이의 뒷모습에 파랑을 더해 생기가 감돈다.

"인상주의가 사용하는 모든 색들은 유행에 휘둘리고 안정적이지 못하지. 그래서 원색을 과감하게 사용해야 해. 시간이 흐르면 그 색들은 너무 부드러워지거든."

(반 고흐가 1888년 4월 11일경에 테오에게 쓴 편지)

마차를 비롯하여 곳곳에서 순색과 원색이 부딪치면서 색의 에너지가 뿜어져 나온다. 반 고흐는 이런 배치에 자신의 심정을 비벼내는 새로운 그림을 원했다. 그것은 과거에 없던 새로운 색채주의였는데, 아직

빈센트 반 고흐, 〈아를 근교에서 야영하는 보헤미안의 수레들〉, 1888년, 캔버스에 유채, 45×51cm, 파리, 오르세 미술관.

까지 그에 도달하는 법을 정확히 몰랐다. 아마도 그래서 이 그림에 서명이 없는 것 아닐까? 자신의 마음을 색채 효과로 완벽하게 구현해내는 법을 체득하는 과정에서 서양 미술사의 최대 스캔들 가운데 하나가 터진다. 고갱과의 불화로 인한 반 고흐의 귓불 절단 사건이다.

파국으로 끝난 고갱과의 동거

폴 고갱Paul Gauguin이 1888년 10월 23일 반 고흐의 집으로 왔다. '화가 공동체'를 설립하려던 반 고흐와, 돈이 없어 어쩔 수 없이 내려온 고갱은 동거의 목적부터 달랐다. 그림으로 가난한 사람들의 마음을 다독이며 영원에 도달하려 했던 반 고흐와, 증권 거래인 출신으로 그림으로 세속의 영광을 탐하던 고갱, 현실에 대한 자신의 감상을 색으로 표현하고 싶었던 반 고흐와, 현실에 환상을 덧붙여 그리던 고갱의 불화는 예견된 일이었다. 그림에 관한 이야기로 흘러가면 견해 차이가 두드러졌고, 어김없이 폭탄이 터졌다.

갈등과 말싸움이 지속되다가 찾아온 며칠의 화해 기간에 공동 작업을 했는데, 반 고흐는 고갱 스타일로 〈아를의 무도회장La salle de danse à Arles〉을 완성했다. 2층 초록색 난간, 공중에 떠 있는 노란 등불, 보라색 모자와 노란 옷 등 반 고흐는 원색으로 화면을 채웠고, 그림자는 없앴다. 색이 도드라지면서 추상화의 전조마저 띤다. 훗날 고갱은 반 고흐에 대한 자신의 영향력을 주장하지만, 그가 오기 전에 반 고흐는 이미 추상적인 요소를 시도했음을 알 수 있다. 다만 자신의 스타일과 맞지 않아 지속하지 않았을 뿐이다.

반 고흐도 인상주의처럼, 자연을 색채 현상으로 보았다. 빛과 함께 시시각각으로 움직이는 색채의 미묘한 변화 속에서 자연을 묘사했다. 마네와 모네 이후로 더 이상 회화에서 대상의 닮음은 중요하지 않다. 그 대상에서 비롯한 인상과 느낌을 어떻게 독창적인 스타일로 풀어낼 것인가에 화가들은 집중했다. 엑상프로방스의 세잔은 형태로 인상주의

빈센트 반 고흐, 〈아를의 무도회장〉, 1888년, 캔버스에 유채, 65×81cm, 파리, 오르세 미술관.

를 극복해나가고 있었고, 아를의 반 고흐는 원색의 새로운 결합 방식
으로 모네를 넘어서려 했다. 다음 그림들이 그 결과물로서 우리를 설
레게 만든다.

채색주의자 반 고흐의 결실

〈아를에 있는 반 고흐의 방La chambre de Van Gogh à Arles〉부터 살펴보자. 벽은 파랗고, 의자는 노랗다. 마룻바닥은 벗겨져 남루하지만, 나무 침대와 베개 두 개, 의자 두 개와 테이블 하나, 초상화와 풍경화 다섯 점, 거울 하나가 있는 방은 아담하고 정갈하다. 양쪽 벽이 창문을 향해 좁아지는데, 선원근법을 적용한 점이 특이하다. 테오에게 보낸 편지에서 밝혔듯이, 반 고흐는 상징주의적 색채들을 이용해서 침실의 단순함을 드러내고 싶었다. 이를 위해서 그는 흐린 남보라색 벽, 금이 가고 생기 없어 보이는 붉은색 바닥, 적색 느낌이 감도는 노란색 의자와 침대, 연둣빛이 감도는 흰 베개와 침대보, 진한 빨강의 이불, 오렌지색 사이드 테이블, 푸른색 대야, 녹색 창문 등 다양한 색조를 통해 절대적인 휴식을 표현했다.

오랫동안 버려져 흉물스런 건물에 칠이 벗겨진 실내, 군데군데 뜯어진 벽돌 바닥은 남들에겐 살기 어려운 곳이었지만, 그는 마음껏 숨 쉬며 명상하고 그림에 집중할 수 있는 곳이라며 좋아했다. 그에게 이 방은 고갱을 향한 열렬한 고백이었다. 고갱이 아를로 오겠다고 하자, 그는 최선을 다해 방을 꾸몄다. 고갱을 기다리며 미래에 대한 희망에 부풀었을 그의 기대가 좌절된 후에 이 그림은 완성되었다. 그래서 후대의 우리에게는 이루지 못한 행복으로 아프게 읽힌다. 방의 벽들이 기묘한 각도로 어그러진 듯 기울었다. 혹자는 반 고흐의 정신 상태가 무너져 내렸기 때문이라고도 하는데, 사실은 실제 방이 저러했다.

반 고흐는 이 방을 모티프로 3점을 그렸는데, 조금씩 다르다. 구성

빈센트 반 고흐, 〈아를에 있는 반 고흐의 방〉, 1889년, 캔버스에 유채, 57.5×74cm, 파리, 오르세 미술관(3번째 판).

반 고흐는 행복의 상징인
노랑과 파랑으로 방을 칠했다.

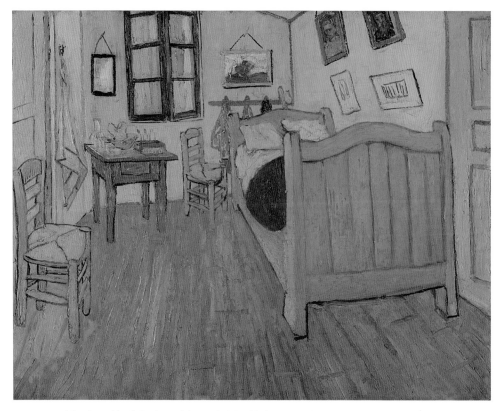

빈센트 반 고흐, 〈아를에 있는 반 고흐의 방〉, 1888년, 캔버스에 유채, 72×90cm, 암스테르담, 반 고흐 미술관 (1번째 판).

요소는 거의 같으나, 벽에 걸린 초상화 2점과 풍경화 1점의 내용이 각
각 다르다. 1번째 판은 정면과 오른쪽 벽이 만나는 부분의 천장이 그려
져 있어 원근감이 좀 더 도드라지고, 마룻바닥 곳곳에 초록 선이 그어
져 있다. 1번째 판은 1888년 10월에 완성해서 작업실에 됐는데, 반 고
흐가 입원해 있는 동안 발생한 홍수로 훼손되었다.

1년 후 1889년 9월 생레미 정신병원에서 2점을 연이어 더 그렸는데,

빈센트 반 고흐, 〈아를에 있는 반 고흐의 방〉, 1889년, 캔버스에 유채, 73×92cm, 시카고, 시카고 미술관Art Institute of Chicago(2번째 판).

2번째 판은 나무 바닥에 초록을 더 넓은 면에 채색한 점을 제외하고는 거의 같다. 3번째 판이 크기는 작지만 완성도가 뛰어나다. 이것을 네덜란드에 있는 여동생에게 선물로 보냈는데, 지금은 오르세 미술관에 소장되어 있다.

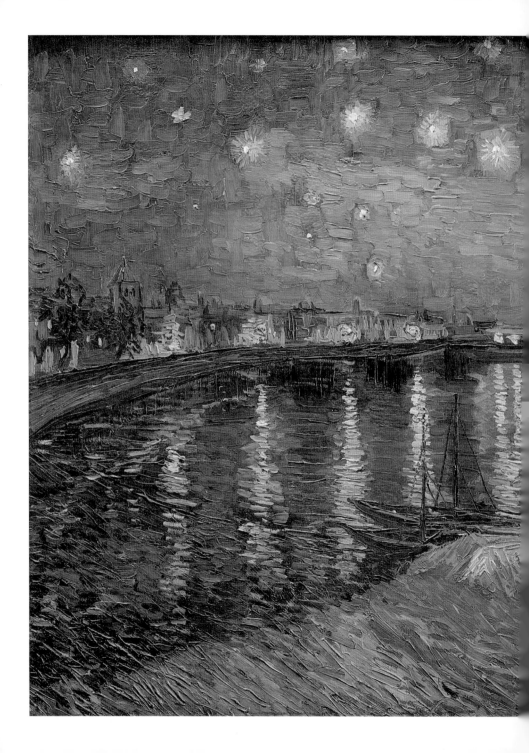

"우리는 죽어서야
별에 가닿을 수 있겠지."
(반 고흐가 1888년 7월 9일경에
테오에게 쓴 편지)

빈센트 반 고흐, 〈론 강의 별밤〉, 1888년, 캔버스에 유채,
72.5×92cm, 파리, 오르세 미술관.

별이 빛나는 쓰라린 초상화

"나는 항상 내 자신이 어딘가로 목적지를 향해 가는 여행자같이 느껴
져. 스스로에게 목적지란 존재하지 않는다고 말하지만, 꼭 존재할 것만
같지."

<div align="right">(반 고흐가 1888년 8월 6일에 테오에게 쓴 편지)</div>

촛불이 타오르는 모자를 쓰고 밤하늘을 보며 완성한 〈론 강의 별밤
Nuit étoilée sur le Rhône〉에서는 색채주의자 반 고흐의 지향점이 잘 드러난
다. 별이 빛나는 밤의 묘한 분위기를 파랑과 노랑을 켜켜이 쌓아서 환
상적으로 표현해냈다. 반 고흐는 이 그림이 다른 그림보다 더 조용한
분위기가 있다며, 동생 테오가 좋아하리라 확신했다.

자기만의 채색법과 붓질도 터득하여 꽃을 별처럼 그려 넣은 초상화
〈외젠 보시Eugène Boch〉를 완성했다.

"머리 뒤로는 방을 나타내는 지루한 벽 대신에 무한함을 그릴 거야. 내
가 만들 수 있는 가장 풍부하고 가장 강렬한 파란색으로 칠한 단순한
배경을 만들 거야. 거기에 풍부한 푸른색 배경과 밝은 금발 머리의 단
순한 조화로 신비로운 효과를 낼 거야. 푸른 하늘의 별처럼 말이야."

<div align="right">(반 고흐가 1888년 8월 18일에 테오에게 쓴 편지)</div>

반 고흐가 꾸었던 '화가 공동체'의 꿈은, 고갱이 떠나면서 완전히 박

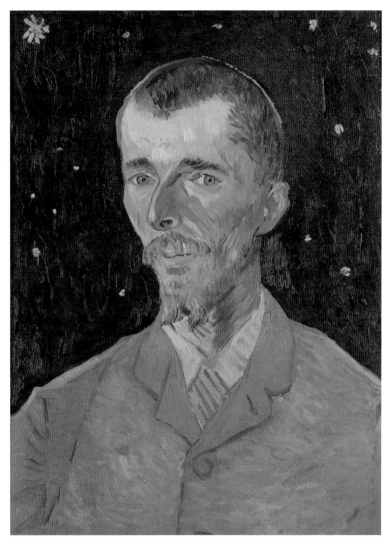

빈센트 반 고흐, 〈외젠 보시〉, 1888년, 캔버스에 유채, 60×45cm, 파리, 오르세 미술관.

살 났다. 연대의 정신은 파괴되었다. 좌절과 절망, 후회와 한탄이 범벅된 채 스스로 정신병원에 들어갔다. 그림으로 무너진 정신을 추슬러 올리는 것도, 그림뿐이었다. 그림을 버려야만 반 고흐는 살 수 있었으나, 살려면 그림을 그려야 했기에, 그는 삶과 그림 두 기둥에 끼어서 옴짝달싹할 수 없는 상태였다. 사회 안에서 자신의 자리를 갖고 싶었지만, 상황은 좀체 나아지지 않았고, 그림을 그릴수록 상황은 더욱 악화되어 갔다.

프랑스 혁명으로 안착된 평등 사회에서 누구든 원하는 것을 할 수 있게 되었다. 특히 예술가들은 자신이 원하는 작품을 추구했다. 그것은 공짜가 아니었다. 반 고흐는 그 대가를 문화적 황무지였던 남프랑스에서 가혹하게 치러야 했다. 그림 그리는 일을 직업으로 삼았으나, 돈을 벌지 못하고 끊임없이 동생에게 돈을 보내 달라고 편지를 써야 했다. 그런 반 고흐는 자본주의적 관점에서 쓸모없는 일을 하는 사람이었다. 주변의 무지와 몰이해, 외로움이 사무치면 인간은 상하기 마련이다. 통제되지 못한 광기는 폭력적인 형태의 발작을 일으켰고, 반 고흐는 종교와 그림에 의지하여 겨우 살 수 있었다.

자본주의 사회가 자살시킨 사람

자본주의는 노동의 가치를 따지지 않는다. 노동의 가격만이 유일한 관심사이자 숭상하는 가치다. 한 달 동안 식당에서 일하고 번 돈, 주식으로 번 돈, 그림 1점을 그려서 번 돈의 액수가 같다면, 자본주의 관점에서 그 노동의 가치는 동일하다. 그래서 적게 일하고 돈을 많이 버는 직업일수록 좋은 직업으로 간주된다.

이렇듯 자본주의는 모든 가치의 중심을 돈으로 환원시켰고, 초창기 자본주의를 살았던 19세기 예술가들은 완전히 달라진 사회에 적응해야만 했다. 공화정이 시작되면서 예술가들은 그동안 그들의 강력한 경제적 기반이었던 왕족과 귀족 등의 후원자patron를 잃게 되었지만, 화가 자신이 원하는 그림을 그릴 수 있게 되었다. 하지만 그 자유는 공짜가 아니었다. 과연 누가 화가들의 그림을 사줄 것인가 하는 아주 중요한 문제가 남았다. 화가는 창작과 판매라는 까다로운 두 질문을 동시에 풀어야만 했다.

선택지는 두 가지다. 그리고 싶은 것을 그리고 시장에서 팔리기를 기대하거나, 구매자들의 취향에 부합하는 그림을 그리는 것이다. 그리고 싶은 그림을 그렸는데 잘 팔리는 것이 가장 좋겠으나, 대부분은 둘 가운데 하나를 결정해야만 했다. 돈이 있어야 그림을 그릴 수 있었고, 그림이 다시 돈으로 돌아와야만 먹고살 수 있었다. 여기서 화가의 개성을 중시한 반 고흐는 전자를 선택했다.

반 고흐가 활동했던 19세기 예술가들의 가장 큰 딜레마는 시장의 헤게모니였다. 그림의 제작자이자 판매자인 그들은, 시장에서 주도권을 쥘 수 없었다. 시장이 없다면 그림을 팔 가능성이 아예 차단되니, 시장은 필요했으나 시장의 논리를 거부해야 하는 이중성을 감내해야 했다. 여기서 현대의 우리 삶과 조우한다. 19세기 초기의 자본주의보다 더욱 냉정한 신자유주의 사회를 살아가는 우리는 하고 싶은 일을 하려면, 하기 싫은 일들을 해야만 한다. 그렇게 살다 보면, 하고 싶었던 일은 어젯밤 꿈처럼 점차 멀어지고 흐릿해진다.

이런 어려움은 대부분 돈 때문이다. 살기 위해서는 돈이 필요하고, 돈 없이는 원하는 삶을 살기 힘들다. 돈은 무시한다고 무시되는 만만한 상대가 아니다. 돈도 부족하지 않을 만큼 벌면서 내가 하고 싶은 일을 하고 사는 삶, 그것이 모두가 원하는 삶일 것이다. 그것은 보통 사람들에게 거의 불가능한 바람이다. 바로 이 지점에서 초기 자본주의를 살았던 반 고흐의 고난이 지금 자본주의를 살아가는 사람들의 마음을 울린다. 이것이 그의 이름이 새겨진 그림을 보기도 전에 동정심과 애틋함을 느끼는 이유다. 프랑스 혁명으로 안착된 공화정은 결국 부르주아지를 위한 사회였고, 그들의 자본주의적 세계관에 어긋난 사람들은 쓸모없는 존재들로 처벌당했다.

반 고흐의 이름에 깃든 상징

1890년 6월 29일 토요일, 반 고흐는 가셰Paul Gachet 박사의 딸 초상화를 완성했다. 당시 그는 팔레트를 챙겨가지 않았는데, 현재 암스테르담에 있는 반 고흐 미술관에 남아 있는 팔레트는 가셰 박사가 반 고흐에게 빌려주었던 것이다. 오르세 미술관에서 보관하다가 2016년에 반 고흐 미술관으로 옮겨졌다.

반 고흐는 그림에 자신의 전부를 남김없이 갈아 넣었다. 제 몸을 붓과 캔버스로 만들어 그림과 완전히 하나가 되고 싶어 했다. 그가 팔레트를 쥐었으나, 팔레트가 그를 사용한 셈이다. 미처 사용하지 못한 물감들이 말라붙은 팔레트는 생을 못다 산 채 죽어버린 그의 자화상으로 느껴진다. 그의 때 이른 죽음으로 '빈센트 반 고흐'는 자본주의를

〈빈센트 반 고흐의 팔레트Palette de Vincent van Gogh〉, 1890년경, 나무, 27×35cm, 암스테르담, 반 고흐 미술관.

살아가는 사람들에게 꿈과 현실 사이의 불화의 상징으로 살아났다. 우리가 자본주의를 사는 한, 반 고흐의 이름은 불멸할 것이다.

인상주의는 고전주의를 막는 담장이자 시대에 맞는 새로운 미술로 자리잡았지만, 다른 종류의 미술들을 등장하지 못하게 막는 담벼락이 되지는 않았다. 세잔과 반 고흐는 다른 화가들이 각자의 미술을 할 수 있는 중요한 토대였고, 후대 화가들은 그 담장으로 비바람을 막고 개성적인 캔버스를 만들어나갔다. 그 가운데 반 고흐처럼 경제적 고난을 겪으면서도 독학으로 그림을 깨우쳤던 화가들이 있다. 특히 프랑스 혁명의 결과로 얻은 노동자들의 휴식일인 일요일을 이용해 꾸준히 작업해서 놀랍도록 매혹적인 세계를 열었던 화가 앙리 루소를 주목해야 한다.

루소와 평등 시대
: 누구나 화가가 될 수 있다

Henri Rousseau

앙리 루소, 〈인형을 든 아이L'Enfant à la poupée〉, 1892년, 캔버스에 유채, 67×52cm, 파리, 오랑주리 미술관.

미술관에서 그림들을 보다가, 갑자기 '어?' 하며 멈칫하는 경우가 있다. 내용이나 색깔 때문이기도 하지만, 너무 못 그린 그림일 때도 있다. 오르세 미술관에 전시될 정도면 대단한 작품일 텐데, 옆 그림은 뭐가 대단한지 잘 모르겠다.

〈M 부인의 초상Portrait de Madame M.〉에는 검은 옷의 여인이 2미터 가까운 높이의 화면을 가득 채우고 있다. 소매 부분이 몹시 과장된 원피스에 목깃은 서너 겹이 겹쳐 있고, 오른손은 허리에 짚고, 왼손은 우산을 쥐고 있다. 캔버스를 가득 채우는 여인의 비중은 압도적이고, 자세도 위풍당당하다. 그림에서 여인이 차지하는 면적은 넓은데, 오히려 약간 웃기다고 해야 하나, 가벼운 느낌이 더 강하다. 왜 이런 일이 생겼을까?

우선 원피스가 검정이다. 상복이라 하기에는 풍성한 소매에 흰색 목깃, 허리춤을 짚은 자세가 부자연스럽다. 검은 구두를 신고 두 발을 벌리고 서 있는 단정하지 못한 자세와 짧은 머리도 옷차림과 어울리지 않는다. 머리를 뒤로 묶었을 수도 있지만, 이마로 삐져나온 머리 가닥들 때문에 짧게 느껴진다. 굉장히 멋을 부린 여성적인 옷차림에 남성적인 머리 모양새가 충돌하고, 우아한 포즈에 어울리지 않는 멀뚱한 표정을 짓고 있다. 도무지 여인의 성격이 짐작되지 않는다. 이럴 땐 조연의 도움을 받아야 한다. 그림 오른쪽 아래에 동물이 있다. 야외니까 강아지로 착각하기 쉽지만, 노란 점박이 고양이다. 집 밖에서 실뭉지와 노는 고양이 설정도 의아한데, 고양이와 여인의 신체 비율도 비현실적이다. 고양이는 2센티미터 같고 여인은 2미터 같다. 비율이 왜곡되어 고

앙리 루소, 〈M 부인의 초상〉, 1895-1897년경, 캔버스에 유채, 198×115cm, 파리, 오르세 미술관.

앙리 루소, 〈M 부인의 초상〉 부분.

루소가 청탁을 받아 그렸으리라 짐작되는 이 여인의 정체는 불확실하다.
제목의 'M 부인'이 미스터리mystery한 부인을 지칭한다면,
이 그림은 미스터리이자 미스테이크mistake다.
틀리게 그렸는데 너무 열심히 그려서 신비로울 정도다.

양이는 너무 작고 여인은 거인처럼 크다. 미숙한 원근법은 마네의 가르침에 따랐다고 치더라도, 초상화의 주인공의 존재감을 강조하려면 다른 요소들은 힘을 빼야 하는데, 꽃과 식물도 세세하게 그리고 색도 눈에 띄는 원색으로 처리했다. 이처럼 눈에 보이는 대부분의 요소들이 제각각이라 통일성과 균형이 전혀 이뤄지지 않았다. 결론적으로, 못 그린 그림이다.

'세관원 루소'로 불린 사나이

소재나 상황만 놓고 보면, 이 그림은 바로크나 로코코 시대의 귀족 여인의 초상화를 따라 그렸을 가능성이 크다. 패러디라면 어떤 비틂과 새로운 해석이 있어야 하는데, 찾기 어렵다. 놀랄 만큼 기묘한 이 그림은 서양 미술사에서 가장 대표적인 아마추어 화가로 꼽히는 앙리 루소Henri Rousseau, 1844-1910의 것이다. 그런데 미술관 이름표에는 '앙리 루소, 세관원le douanier'이라 적혀 있다. 화가가 직업인데 왜 다른 직업명을 이름에 덧붙였을까? 이것이 이 그림을 이해하는 핵심 요소다.

앙리 루소는 27세가 되던 1871년에 파리 세관의 하급관리로 취직해서 1893년에 그만두었다. 22년을 세관원으로 살았고, 49세의 나이에 그림에 전념하기 위해 퇴직했다. 혹은 세관원이 되면서 그림을 그리기 시작했다고도 전해진다. '세관원le douanier 루소'(루소라는 성은 프랑스에서 철학자 장자크 루소를 연상시키기 때문에 둘을 구분하기 위해 이렇게 주로 불린다)로 불리는 그는 그림을 독학으로 깨우쳤다. 아마추어 화가로 불리는 이유이자, 생의 후반부까지 그의 그림에 조롱과 멸시가 따라붙은

이유다. 가난한 독학자였기에 루소는 오랫동안 무명 화가였고, 가난한 처지에 왜 돈 들여 그림을 그리냐는 주위의 비아냥과 비싼 취미 생활이라는 몰이해를 견뎌야 했다. 다르게 보자면, 루소는 세관에서 번 돈으로 가족의 생계를 책임지면서 취미로 틈틈이 그림을 그리던 보통 사람인데, 지금은 오르세 미술관에 자신의 방을 가진 놀라운 화가다.

루소의 이런 고립된 처지가 그림을 독특하게 만들었다. 혼자 보고, 혼자 평가하고, 혼자 그리는 과정에서 미숙함을 수정하지 않은 채 미숙한 상태에서 완성도를 높였다. 그렇게 완성한 그림을 1885년에 세상에 내보였다. 5-6월에 개최된 《낙선전》에 2점을 출품했고, 그다음 해 《앙데팡당전Salon des Indépendants》에 〈사육제의 밤〉을 출품했지만, 루소의 가치를 알아채는 심사위원은 없었다. 당시 그들에게 좋은 그림은 루소의 그림과 정반대였기 때문이다. 그래서 루소는 자신도 역사적인 장면을 다룰 수 있음을 〈전쟁의 여신La Guerre〉으로 말하고 싶었는지도 모른다.

화면 중앙에 흰 옷을 입은 여자가 검은 말을 탄 채 횃불과 칼을 들고 있다. 그 아래로 벌거벗은 사람들의 시체들이 가득하고, 까마귀들이 날아와 시체의 살점을 뜯어 먹고 있다. 불에 탄 듯한 검은 나뭇가지는 앙상하고, 회색 나무는 가지가 툭 부러져 있다. 하늘은 푸르지만 구름은 울긋불긋 핏빛으로 붉게 물들어 있다. 전쟁의 참상을 목격한 시골 어린이가 그린 것 같아 더욱 공포스럽다.

루소는 루이 필리프가 왕이던 1844년에 태어나서, 2월 혁명과 제2공화국을 거쳐 제2제정 동안 성장해서 사회로 나왔다. 20대에 나폴레옹 3세가 패한 프랑스-프로이센 전쟁과 파리 코뮌을 겪었는데, 그로부터

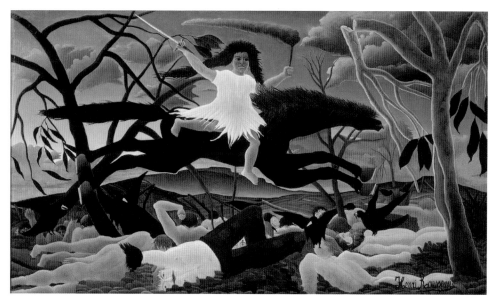

앙리 루소, 〈전쟁의 여신〉, 1894년경, 캔버스에 유채, 114×195cm, 파리, 오르세 미술관.

전쟁의 폭력으로
트라우마를 입은 어린이의 그림 같다.

20여 년 후에야 전쟁의 참상을 상기시키는 이 그림을 완성했다. 시체들 밑에 깔린 돌과 통나무는 파리 시민들에게, 1871년에 시민군이 정부군을 상대로 쌓았던 바리케이드와 치열한 전투를 떠올리게 만들었다. "전쟁의 여신이 공포를 퍼뜨리고 지나간 뒤에는 절망, 눈물, 파괴가 남는다"고 루소는 1894년 《앙데팡당전》에 이 작품을 제출하면서 붙인 설명문에 썼다. 사건은 지나갔고, 기억은 그림으로 남겨졌다.

독학이 독창성을 만들다

전쟁의 참상을 그리려고 했음은 금방 알겠으나, 여기서도 여인의 초상화처럼 기성 화가들이 볼 때는 비웃음을 참기 어려운 잘못들이 곳곳에 있다. 우선 루브르 미술관에 있는 테오도르 제리코의 〈엡솜의 경주 Le Derby d'Epsom〉(1821년)에 등장하는 '날고 있는 말'에서 차용한 검은 말이 가로로 너무 크게 그려져서 구도를 깨뜨린다(원작과는 말의 좌우가 바뀌어 있다). 로마 신화에서 전쟁의 여신인 벨론은 흰 옷을 입혀 말과 분리되어 보인다. 또한, 말을 타고 있으면 말 뒤편에 가 있어 보이지 않아야 할 여신의 왼발이 버젓이 그려져 있다. 게다가 루소는 그 발을 정면에서 본 듯이 그려서, 여신의 몸과 다리가 뒤틀려 있다. 양쪽의 나무들도 어둡고 거대하고, 땅의 돌들도 세밀하게 묘사해서 도대체 여기서 무엇부터 봐야 할지 어지럽고 혼돈스럽다. 복잡하게 얽히고설킨 선들과 비율의 왜곡, 원근법의 파괴, 사람이 아니라 종이 인형을 그린 것 같은 인체 묘사, 피부를 매끄럽게 처리해서 부피감은 있으나 무게감이 없는 시체들, 전면에 관람객을 똑바로 지켜보는 콧수염 남자는 허망한

웃음마저 나게 만든다.

하지만 잘못 그려진 듯한 그림의 잔상은 강력하다. 전쟁의 참사를 아주 드라마틱하게 묘사한 작품들을 볼 때는 '우와, 생생해서 진짜 현실 같다'고 생각하지만 곧장 다른 그림을 보면 잊어버린다. 하지만 이 그림은 잊히지 않는다. 전쟁화에서 항상 등장하는 영웅과 승리자는 없고 파괴와 죽음만이 뒤덮고 있는 내용, 그것을 거칠고 투박하게 그린 루소 특유의 표현법이 완전히 새로운 이미지를 만들었기 때문이 아닐까. 독학은 루소를 독창성으로 이끌었다.

이 그림은 1894년에 살롱의 낙선자들이 중심이 되어 반아카데미를 주장하며 심사 없이 자유롭게 전시하던 《앙데팡당전》에 전시되었다. 미숙한 그림을 조롱하려는 의도와, 갑자기 어디선가 툭 튀어나온 독창적인 화풍에 대한 호기심이 섞인 채 일반에 전시되었다. "이미 본 것들을 밋밋하게 따라 하기만 해서 눈에 띄는 그림이라곤 없는데, 루소만이 완전히 독창적인 스타일을 가졌다. 그는 새로운 예술로 향하고 있다." 젊은 화가 루이 루아Louis Roy가 그 해 《앙데팡당전》을 보고 『메르퀴르 드 프랑스Le Mercure de France』지에 쓴 글이다. 찬사를 보낸 이는 기껏해야 한두 명이었고, 대다수는 비아냥거리고 비웃었다. 그런 평가에 루소는 굴하지 않고 계속 그렸다. 이 당시 루소의 생각을 알 수 있는 자료가 남아 있다. 1895년 루소는 현대 화가와 조각가를 망라한 전집류가 출간된다는 소식에 자화상 1점과 자기 소개글을 보냈다. 책은 출간되지 못했지만, 우리는 글로 쓴 루소의 자화상을 접할 수 있다.

앙리 루소, 〈전쟁의 여신〉 부분.

루소의 상관들은 루소가 그림을 그릴 수 있도록
근무시간 등을 배려해주었다.
직장 동료들은 그를 '일요일의 화가'로만
생각하지 않았다. 열정은 주변의 의심과 비아냥을 태워 없앴다.

"루소는 수많은 어려운 관문을 뚫고 마침내 화가 자리에 자신의 이름을 올렸다. 특히 초기의 신비로운 풍속화를 계속 발전시켜서 최고의 사실주의 화가가 되었다. (중략) 《앙데팡당전》에서 오랫동안 활동해온 일원으로, (중략) 좌절의 시절에 자신을 지지하고 이해해준 언론들을 결코 잊지 않을 것이다. 루소는 그들 덕분에 목표를 이룰 수 있었다."

'최고의 사실주의 화가'라는 표현에는 선뜻 동의하기 어려운데, '좌절의 시절'이라는 구절은 루소가 그림만으로 생계를 유지하기 어려웠음을 암시한다. 루소가 바라본 루소와 세상이 바라본 루소의 차이는 컸을 것 같다. 10년 후에는 이 차이가 급격하게 줄어드는 계기가 생긴다.

피카소가 열광한 루소

독학자도 세속의 평가를 무시하지 못한다. 모든 예술가들은 세상 사람들이 자기 작품을 좋아해주길 바란다. 루소가 지속적으로 살롱에 작품을 출품한 이유는 그런 인간적인 성취감뿐만 아니라, 살롱에 입선해야만 그림을 계속할 수 있었기 때문이다. 무명의 그가 단숨에 주목받는 유일한 방법이자 그림을 판매할 수 있는 길이었다. 인상주의자들의 정신적 지주인 피사로와, 낭만주의와 초현실주의를 결합시킨 화풍의 오딜롱 르동Odilon Redon 같은 동료 화가들에게 일찍이 인정받았지만 루소가 세상에 다시 평가받게 된 실질적인 계기는 시인 기욤 아폴리네르Guillaume Apollinaire와 피카소 때문이다.

　피카소는 우연히 루소의 여인 초상화 1점을 샀고, 원시적 화법이 깃

든 루소의 가치를 직감했다. 정형화되고 스타일이 고착된 살롱의 반대 편에 루소의 그림이 놓일 수 있었다. 그것은 피카소가 아프리카 원시 부족에게서 찾으려 했던 풍경과 맥이 닿았다. 곧바로 피카소는 자신의 아틀리에에서 '루소의 밤'(1908년)을 열었다. 아폴리네르와 그의 연인이 자 화가인 마리 로랑생Marie Laurencin, 막스 자코브Max Jacob, 조르주 브라 크 등 당대의 전위 예술가와 수집가들이 참석했다. 루소의 화가 인생 에서 가장 빛나는 날이자, 가장 따뜻한 순간이었다. 분위기가 무르익고 피카소가 루소에게 찬사를 바치자 루소가 했다는 대답이 전설적이다. "당신과 나는 모두 이 시대의 최고 화가입니다. 당신은 이집트 양식으 로, 나는 현대적 양식으로 그러하지요." 항상 소박하고 겸손했던 루소 의 이 말은 자아 도취가 아니다. 피카소에 대한 솔직한 칭찬이자, 충만 한 자신감이다.

'루소의 밤'이 열렸던 20세기 초반의 파리는 새로운 천 년에 걸맞게 새로운 그림에 열광했다. 조롱과 무시로 점철되었던 인상주의가 고전 주의를 무너뜨리는 중이었고, 후기 인상주의와 세잔을 이어 입체주의, 야수주의, 초현실주의 등 자유로운 화풍들이 쏟아져 나왔다. 이런 맥 락에서 루소의 말은 쉽게 이해된다. 피카소는 서양 회화사에 기반을 두고(즉 고전주의적 전통에 따라) 그림을 그렸으니, 서양 미술의 시작점 인 고대 이집트에 뿌리를 대고 있는 셈이다. 루소는 정반대다. 고전주 의의 위세가 빛났던 50년 전에 루소가 태어났더라면, 그림 한 점 발표 해보지 못하고 죽었을 것이다. 인상주의로 인해 새로운 스타일에 열광 하던 시대였기에, 동시대에 루소의 그림은 다르게 그려진 개성으로 인

정받았다. 피카소와 루소는 각기 다른 산에서 솟아나 마주 보는 봉우리였다. 피카소에 의해 루소는 아주 개성적인 화가로 전위 예술가 단체에 소개된 셈이다. 그는 미술계의 가장 바깥에 있던 점이었으나 후대 화가들에게 끼친 영향력으로 중심으로 등극했다. 〈땅꾼La charmeuse de serpents〉이 그 증거다.

환상의 밀림으로 불멸이 되다

하늘에 뜬 보름달의 빛을 받아서인지 노란빛을 발하는 식물들이 전면에 있다. 뒤편으로 초록 잎사귀의 나무들이 빽빽하다. 그 사이의 어둠 속에서 허리까지 머리카락을 늘어뜨린 땅꾼이 피리를 불고 있다. 달밤의 피리 소리에 홀린 듯한 뱀들이 나뭇가지, 땅과 풀숲에서 그녀를 향해 빨려들고 있다. 눈동자만 빛나는 그녀의 신비로움은 목을 휘감은 뱀으로 한층 커진다. 노랑과 초록, 검정만으로 원시림에서 있을 법한 장면을 구현해내서 신비로운 아름다움으로 충만하다. 루소의 단점으로 지적되어온 부분들이 여기서는 어색하지 않고 자연스럽게 녹아들어 있다. 루소가 피카소에게 '당신과 나는' 운운하는 말을 할 수 있었던 것은 바로 이런 밀림 연작을 그려냈던 시기였기 때문이다. 생애 마지막 7년 동안 26점의 밀림화를 완성했는데, 그 가운데에서 〈땅꾼〉은 아주 기묘한 기운으로 가득하다. 이 그림은 루소가 친구 어머니의 부탁을 받고 그렸는데, 인도 여행을 다녀온 그녀에게 여행담을 듣고 뱀을 부리는 여자 이야기를 구성했다고 전해진다.

　왜곡된 비율과 어긋난 원근법이 오히려 그림을 환상적으로 만들었

앙리 루소, 〈땅꾼〉, 1907년, 캔버스에 유채, 169×189cm, 파리, 오르세 미술관(파리 시립근대미술관에 이 작품의 채색 판화가 소장되어 있는데, 63×89.5 cm로 유화의 1/3 크기로 작고 색감 차이도 뚜렷하다).

앙리 루소, 〈꿈Le Rêve〉, 1910년, 캔버스에 유채, 204.5×299cm, 뉴욕, 뉴욕 현대미술관.

살롱 화가들의 그림 실력을 부러워하며
열등감에 시달렸던 루소는 완벽한 구성과 성실한 노력으로
부족한 붓 솜씨를 극복하려고 노력했다.
콤플렉스는 발전의 커다란 힘이 되기도 한다.

다. 그의 화법이 틀렸다기보다 적절하다고 느껴지는 이유는, 스타일에 맞는 소재를 발견했기 때문이다. 반 고흐가 남프랑스의 풍경과 올리브 나무로 불멸의 이미지를 창조했듯이, 루소는 밀림을 제 것으로 만들었다. 하지만 그는 밀림을 간 적이 없었다. 파리 식물원이나 파리 자연사박물관, 심지어 백화점에서 나눠준 야생동물 홍보책자를 참고하고 상상을 덧씌워서 '루소의 밀림'을 발명해냈다. "이 온실에 들어와 이국의 색다른 식물을 보고 있으면, 나는 꿈을 꾸고 있는 것 같습니다"라고, 그는 평론가 아르센 알렉상드르Arsène Alexandre에게 말했다. 원숭이나 코끼리 외에도 현실에 존재하지 않는 여러 동물들이 등장하고, 식물들도 실제와 다르다. 당시 파리는 낯선 외국 문화에 열광했고, 루소의 밀림은 파리 사람들의 욕망에 부합하여 뜨거운 반응을 얻었다. 이처럼 현실의 부족함을 그림으로 메우려는 대중의 심리를 절묘하게 간파해낸 화가들은 인기를 끌었다.

현실의 패배가 낳은 이국의 탐닉

왕정 복고에 직면하여 혁명의 성과가 물거품이 되고, 자손들이 (할)아버지가 싸웠던 대상과 다시 투쟁해야 하는 현실을 해결하기 가장 쉬운 방법은, 외면하는 것이다. 이런 현실 도피 심리는 풍경화에 대한 높은 선호를 낳았다. 혁명 초기인 1796년 살롱의 출품작 절반이 풍경화였다. 19세기 초기 예술은 유토피아에 대한 열망, 고고학에 대한 열중, 미래의 꿈과 향수를 결합시키는 모순된 특징을 보여준다. 즉, 과거가 끝나지도 미래가 시작되지도 못한 상태에서, 과거와 미래가 현재에 부딪

앙리 루소, 〈땅꾼〉 부분.

치고 충돌하니 사람들은 현실이 혼돈스럽기만 하다. '지금, 이곳'을 벗어나 '과거, 다른 곳'으로 떠나려는 열망이 생겼다. 아랍 풍경과 인물을 담은 들라크루아 작품이 프랑스에서 환영받은 이유다. 현실을 잊는 또 다른 방식은 문학의 세계였다. 낭만주의 시대에는 세계 3대 문학가로 일컬어지는 작가들의 작품이 가장 사랑받았다. 셰익스피어의 『로미오와 줄리엣』, 『햄릿』, 괴테의 『젊은 베르테르의 슬픔』, 단테의 『신곡』 같은 문학작품의 격정적인 장면이 그림으로 그려졌다. '낭만=현실 도피'라는 도식이 각인된 근거다.

〈터키탕Le Bain turc〉은 당시 프랑스인들의 허황된 상상의 결과물이다. 그들은 미개하다고 여겼던 이집트에 패배했고 마음의 상처를 치유하고 싶었다. 이국 여인들을 관능적인 모습으로 묘사하여 성적 대상으로 소비함으로써, 정복욕을 대리 충족했다. 들라크루아와 앵그르의 그림들이 폭넓게 받아들여진 배경이다.

루소의 밀림 연작도 이와 다르지 않다. 자본주의는 빈익빈 부익부를 초래하고, 상품을 소비하기 위해 유행을 만들고 확산시킨다. 언론을 통해 부유층의 다양한 문화 활동이 소개되면서 노동자와 중산층은 그와 유사한 것을 소비함으로써 대리 만족했다. 즉 부자들은 배를 타고 머나먼 이국으로 여행을 갔고, 그렇게 하지 못하는 대부분의 사람들은 그런 분위기를 풍기는 그림을 보거나, 원숭이 같은 동물을 길렀다. 현실에서 직접 이루지 못하는 것의 대체물로서 루소의 그림은 아주 유효했다. 소재(밀림)와 화법(소박)의 결합으로 전형적으로 잘 그린 그림보다 더욱 큰 힘을 발휘했음은 물론이다.

장 오귀스트 도미니크 앵그르, 〈터키탕〉, 1862년, 목판과 캔버스에 유채, 지름 108cm, 파리, 루브르 미술관.

평등한 세상의 자화상

〈나, 초상: 풍경Moi-même, portrait: paysage〉에서 루소는 1889년 프랑스 혁명 100주년과 만국박람회를 기념하기 위해 지어진 에펠 탑을 배경으로 우뚝 솟아난 자신의 모습을 표현한다. 이로써 '나는 화가다'라고 당당하게 말하고 있다. 옷깃에는 시민대학 아카데미 과정을 수료한 기념 배지가 붙어 있고, 팔레트에는 먼저 죽은 두 아내 클레망스Clémence Boitard와 조세핀Joséphine Noury의 이름이 적혀 있다. 루소는 자신의 그림이 사랑으로 이뤄졌음을 고백한다. 이제 루이 16세의 초상화가 물러난 자리에 '일요일의 화가' 루소의 자화상이 들어섰다. 그것을 평등한 세상의 자화상으로 볼 수 있다. 불과 100년 만에 세상은 완전히 달라졌다.

프랑스 혁명으로 프랑스가 진보했는지는 입장과 관점에 따라 의견이 나뉘겠지만, 좀 더 평등한 세상이 되었음은 부정할 수 없다. 태어나자마자 정해진 신분대로 살아야 하는 세상은 끝났고, 출생의 거대한 제비뽑기가 인생을 결정짓지 못하는 세상이 열렸다. 누구든 원하는 일을 하며 살 수 있게 된 점은 발전이라 부를 수 있다. 루소는 할아버지 세대가 시작한 프랑스 혁명을 완성한 세대였고, 살롱과 아카데미를 무너뜨린 인상주의의 유산 덕분에 자신의 캔버스를 꽃피웠다. 세관원 루소야말로 인상주의의 정신이 프랑스 미술에 완전히 체화되었음을 증명하는 대표적인 사례다.

인상주의기 주류가 되자, 화가들은 저마다 사기반의 '주의ism'를 향하여 과감하게 나아갔다. 비평가들은 '제2의 인상주의'가 될 수도 있는 그들을 향해 조롱하거나 비아냥거리지 못했다. '살롱'의 확실한 잣대가

앙리 루소, 〈나, 초상: 풍경〉, 1890년, 캔버스에 유채, 143×110.5cm, 프라하, 프라하 국립미술관Národní galerie.

에펠 탑은 프랑스 혁명과 산업혁명을 이뤄낸 프랑스의 자신감이자,
그 토대 위에서 발전해나가리란 기대로 서 있다.
그것을 배경으로 루소는 '나는 나'라고 선언한다.

사라지고, '인상주의의 학습 효과'가 그 자리를 차지했다. 누구라도 제 2의 모네와 세잔이 될 수 있기 때문이다. 미술의 절대 권력은 완전히 무너졌고, 새로운 사회마다 새로운 미술이 등장할 토대가 마련되었다.

인상주의 정신이 벨 에포크를 열다

어떤 예술도 자유로이 창작되어 세상과 만날 수 있어야 하고, 당장 세속의 영광을 얻지 못하더라도 언제 그렇게 될지 모르니, 각각의 독창적인 예술가들은 존중받아야 한다. 그것은 프랑스 혁명의 정신인 자유, 평등, 박애다. 이 지점이 인상주의가 미술사를 넘어 예술 전반에 남긴 가장 큰 공헌이다. 이런 기반 위에서 프랑스의 문화는 활짝 피어나 세계를 유혹한 벨 에포크belle époque(아름다운 시절)를 맞이할 수 있었다.

이렇듯 오르세 미술관은 루브르 미술관을 막았고, 근현대 미술의 성지인 퐁피두 센터Centre Pompidou는 오르세 미술관을 긍정하면서도 그에 갇히지 않았다. 인상주의가 고전과 현대 미술을 연결시켰고, 예술은 시대와 더불어 변화하며 오늘도 우리 곁에 자리하고 있다.

부록

파리 미술관과 주요 소장품 지도
프랑스 주요 사건과 미술 연대표

0 1km

<오랑주리 미술관 Musée de l'Orangerie>
주소: Jardin Tuileries, 75001 Paris
교통: 지하철 1·8·12호선 콩코르드

- 클로드 모네, <수련: 아침의 버드나무>(270-271쪽)
- 클로드 모네, <수련: 구름>(270-271쪽)
- 클로드 모네, <수련: 일몰>(270-271쪽)
- 클로드 모네, <수련: 초록 그림자>(270-271쪽)
- 피에르오귀스트 르누아르, <풍경 속의 누드>(287쪽)

<오르세 미술관 Musée d'Orsay>
주소: 1, Rue de la Légion d'Honneur, 75007 Paris
교통: 지하철 12호선 솔페리노, RER C 오르세 미술관

- 장프랑수아 밀레, <봄>(103쪽)
- 장프랑수아 밀레, <키질하는 사람>(106쪽)
- 장프랑수아 밀레, <건초를 묶는 사람들>(110쪽)
- 장프랑수아 밀레, <이삭줍기>(114쪽)
- 장프랑수아 밀레, <만종>(118쪽)
- 장프랑수아 밀레, <양 치는 소녀>(121쪽)
- 알렉상드르 카바넬, <비너스의 탄생>(132쪽)
- 귀스타브 쿠르베, <세상의 기원>(130쪽)
- 귀스타브 쿠르베, <상처 입은 남자>(135쪽)
- 귀스타브 쿠르베, <오르낭의 장례식>(136-137쪽)
- 귀스타브 쿠르베, <화가의 작업실>(143쪽)
- 기스타브 쿠르베, <샘>(151쪽)
- 장 오귀스트 도미니크 앵그르, <샘>(150쪽)
- 에두아르 마네, <풀밭 위의 점심>(169쪽)
- 에두아르 마네, <올랭피아>(174쪽)
- 에두아르 마네, <피리 부는 소년>(176쪽)
- 에두아르 마네, <제비꽃을 꽂은 베르트 모리조>(182쪽)
- 에두아르 마네, <발코니>(189쪽)
- 에드가 드가, <압생트>(207쪽)
- 에드가 드가, <예술가의 초상>(197쪽)
- 에드가 드가, <벨렐리 가족>(201쪽)
- 에드가 드가, <오페라 오케스트라>(211쪽)
- 에드가 드가, <스타>(215쪽)
- 에드가 드가, <욕조>(217쪽)
- 에드가 드가, <14세의 어린 무용수>(219쪽)
- 클로드 모네, <생라자르 역의 기차>(252쪽)
- 클로드 모네, <런던 의회, 안개 속의 햇볕>(231쪽)
- 클로드 모네, <풀밭 위의 점심>(235쪽)
- 클로드 모네, <정원의 여자들>(239쪽)
- 클로드 모네, <바람 부는 날, 포플러 나무들 연작>(248쪽)
- 클로드 모네, <1878년 6월 30일 축제가 열린 파리 몽토르게이 거리>(254쪽)
- 클로드 모네, <루앙 대성당> 연작(262, 265, 266, 267쪽)
- 피에르오귀스트 르누아르, <피아노 앞의 두 소녀>(282쪽)
- 피에르오귀스트 르누아르, <칠리 마네>(279쪽)
- 피에르오귀스트 르누아르, <소년과 고양이>(281쪽)
- 피에르오귀스트 르누아르, <토르소, 햇빛의 효과 습작>(285쪽)
- 피에르오귀스트 르누아르, <물랭 드 라 갈레트의 무도회>(292쪽)
- 피에르오귀스트 르누아르, <시골의 춤>(300쪽)
- 피에르오귀스트 르누아르, <도시의 춤>(301쪽)
- 폴 세잔, <카드놀이하는 사람들>(311쪽)
- 폴 세잔, <정물화: 사과와 오렌지>(313쪽)
- 폴 세잔, <커피 포트와 여인>(316쪽)
- 폴 세잔, <파란 꽃병>(318쪽)
- 폴 세잔, <생트빅투아르 산>(320쪽)
- 폴 세잔, <포플러 나무>(322쪽)
- 빈센트 반 고흐, <예술가의 초상>(335쪽)
- 빈센트 반 고흐, <아궁이 근처의 농촌 아낙네>(337쪽)
- 빈센트 반 고흐, <청동 꽃병에 담긴 왕관꽃>(342쪽)
- 빈센트 반 고흐, <자화상>(344쪽)
- 빈센트 반 고흐, <아를에 있는 반 고흐의 방>(357쪽)
- 빈센트 반 고흐, <론 강의 별밤>(360-361쪽)
- 앙리 루소, <M 부인의 초상>(371쪽)
- 앙리 루소, <전쟁의 여신>(375쪽)
- 앙리 루소, <땅꾼>(382쪽)

<프랑스 역사박물관 Musée de l'Histoire de France> (베르사유 궁)
주소: Place d'Armes, 78000 Versailles
교통: RER C 베르사유-리브 고시(도보 10분)

- 자크루이 다비드, <테니스 코트의 서약>(27쪽)
- 자크루이 다비드, <알프스의 생베르나르 협곡을 넘는 나폴레옹>(55쪽)
- 엘리자베스 비제 르 브룅, <장미를 든 마리 앙투아네트>(32쪽)
- 앙투안장 그로, <루이 18세의 초상>(92쪽)

<마르모탕 모네 미술관 Musée Marmottan Monet>
주소: 2, Rue Louis Boilly, 75016 Paris
교통: 지하철 9호선 라 뮈에트, RER C 불렝비예르

- 클로드 모네, <인상: 해돋이>(241쪽)
- 클로드 모네, <지베르니의 노란 아이리스 들판>(250쪽)
- 클로드 모네, <일몰의 루앙 대성당 정면>(265쪽)

<프티 팔레 미술관 Petit Palais>
주소: Avenue Winston Churchill, 75008 Paris
교통: 지하철 1·13호선 상젤리제/클레망소,
RER C 앵발리드

- 귀스타브 쿠르베, <검은 개를 데리고 있는 쿠르베>(135쪽)
- 귀스타브 쿠르베, <자녀들과 있는 프루동>(141쪽)
- 귀스타브 쿠르베, <잠>(157쪽)

라 뮈에트 (La Muette)
파시 (Passy)
에펠 탑 (Tour Eiffel)
라 투르 모브부르 (La Tour Maubourg)
불렝비예르 (Boulainvilliers)
상젤리제/클레망소 (Champs-Élysées /Clemenceau)
앵발리드 (군사박물관, Invalides)
바렌(Varenne)
베르사유-리브 고시 (Versailles-Rive Gauche)

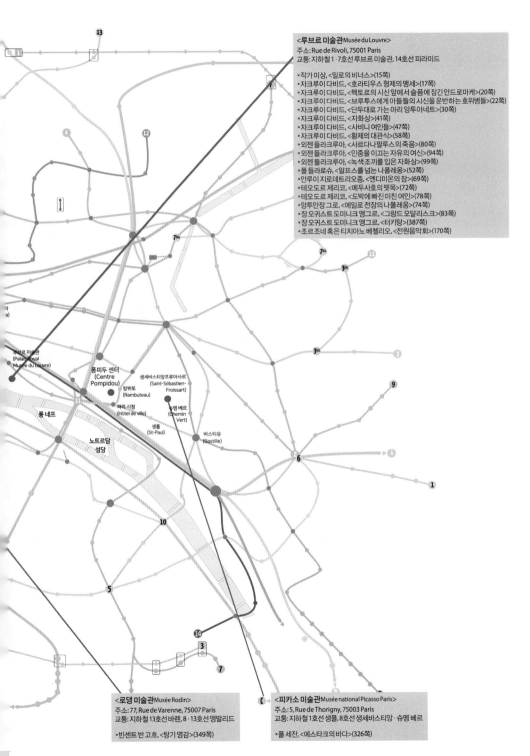

<루브르 미술관Musée du Louvre>
주소: Rue de Rivoli, 75001 Paris
교통: 지하철 1·7호선 루브르 미술관, 14호선 피라미드

• 작가 미상, <밀로의 비너스>(15쪽)
• 자크루이 다비드, <호라티우스 형제의 맹세>(17쪽)
• 자크루이 다비드, <헥토르의 시신 앞에서 슬픔에 잠긴 안드로마케>(20쪽)
• 자크루이 다비드, <브루투스에게 아들들의 시신을 운반하는 호위병들>(22쪽)
• 자크루이 다비드, <단두대로 가는 마리 앙투아네트>(30쪽)
• 자크루이 다비드, <자화상>(41쪽)
• 자크루이 다비드, <사비니 여인들>(47쪽)
• 자크루이 다비드, <황제의 대관식>(58쪽)
• 외젠 들라크루아, <사르다나팔루스의 죽음>(80쪽)
• 외젠 들라크루아, <민중을 이끄는 자유의 여신>(94쪽)
• 외젠 들라크루아, <녹색 조끼를 입은 자화상>(99쪽)
• 폴 들라로슈, <알프스를 넘는 나폴레옹>(52쪽)
• 안루이 지로데트리오종, <엔디미온의 잠>(69쪽)
• 테오도르 제리코, <메두사호의 뗏목>(72쪽)
• 테오도르 제리코, <도박에 빠진 미친 여인>(78쪽)
• 앙투안장 그로, <에일로 전장의 나폴레옹>(74쪽)
• 장 오귀스트 도미니크 앵그르, <그랑드 오달리스크>(83쪽)
• 장 오귀스트 도미니크 앵그르, <터키탕>(387쪽)
• 조르조네 혹은 티치아노 베첼리오, <전원음악회>(170쪽)

풍피두 센터
(Centre Pompidou)
람뷔토
(Rambuteau)

생세바스티앙프루아사르
(Saint-Sébastien-Froissart)

루브르 미술관
(Palais Royal
Musée du Louvre)

파리 시청
(Hôtel de ville)

슈멩 베르
(Chemin Vert)

풍 네프

노트르담 성당

생폴
(St-Paul)

바스티유
(Bastille)

<로댕 미술관Musée Rodin>
주소: 77, Rue de Varenne, 75007 Paris
교통: 지하철 13호선 바렌, 8·13호선 앵발리드

• 빈센트 반 고흐, <탕기 영감>(349쪽)

<피카소 미술관Musée national Picasso Paris>
주소: 5, Rue de Thorigny, 75003 Paris
교통: 지하철 1호선 생폴, 8호선 생세바스티앙·슈멩 베르

• 폴 세잔, <에스타크의 바다>(326쪽)

부록2: 프랑스 주요 사건과 미술 연대표(1600-1930년)

주요 사건

			1799 나폴레옹이 쿠데타 일으킴
			1794 테르미도르의 쿠데타 발생
			1793 루이 16세 처형, 마리 앙투아네트 처형 마라 암살
			1792 제1공화국 수립
			1791 입헌군주제 성립
			1789 삼부회 소집 국민의회 성립, 테니스 코트의 서약 바스티유 감옥 습격으로 프랑스 혁명 시작
			1774 루이 16세 등극
1643 루이 14세(태양왕) 등극	**1685** 낭트 칙령 폐지, 신교도 박해	**1715** 루이 15세 등극	**1756** 7년 전쟁 발발

1600년대		**1700년대**	

미술

1648 왕립 회화·조각 아카데미 창립	**1666** 로마 상 설립 **1667** 제1회 살롱 개최	**1748** 다비드 탄생 폼페이 발굴 (이로 인해 신고전주의 등장)	**1780** 앵그르 탄생 **1791** 제리코 탄생 **1798** 들라크루아 탄생

1848
2월 혁명 발생
루이 나폴레옹이 대통령 당선
제2공화국 수립

1830
루이 필리프 1세 등극

1814
나폴레옹 1세 퇴위
부르봉 왕정 복고

1812-1813
러시아 원정과 실패

1806
대륙봉쇄령 발표

1804
나폴레옹 1세 등극
제1제정 시작

1894
드레퓌스 사건 발생

1889
프랑스 혁명 100주년 기념으로 에펠 탑 건립

1871
프랑스-프로이센 전쟁에서 패배
파리 코뮌 수립과 붕괴

1870
프랑스-프로이센 전쟁 발발
제3공화국 수립

1852
나폴레옹 3세 등극과 헌법 제정
제2제정 시작

1918
제1차 세계대전 종전

1914
제1차 세계대전 발발

1800년대

| | | 1900년대 |

1814
밀레 탄생

1816
회화·조각, 음악, 건축 아카데미가
미술 아카데미로 통합

1819
쿠르베 탄생

1824
제리코 사망

1825
다비드 사망

1832
마네 탄생

1834
드가 탄생

1839
세잔 탄생

1840
모네 탄생

1841
르누아르 탄생

1844
루소 탄생

1853
반 고흐 탄생

1855
쿠르베가 사실주의관 엶

1863
들라크루아 사망
《낙선전》 개최

1867
앵그르 사망

1874
《제1회 인상주의전》

1875
밀레 사망

1877
쿠르베 사망

1883
마네 사망

1884
《앙데팡당전》 개최

1886
《제8회 인상주의전》(마지막)

1890
반 고흐 사망

1906
세잔 사망

1910
루소 사망

1917
드가 사망

1919
르누아르 사망

1926
모네 사망

파리 미술관 역사로 걷다

초판 1쇄 발행 | 2018년 12월 13일
초판 5쇄 발행 | 2023년 6월 12일

지은이 이동섭
발행인 강혜진 · 이우석

펴낸곳 지식서재
출판등록 2017년 5월 29일(제406-251002017000041호)

주소 (10909) 경기도 파주시 번뛰기길 44
전화 070-8639-0547
팩스 02-6280-0541
포스트 post.naver.com/jisikseoje
블로그 blog.naver.com/jisikseoje
페이스북 www.facebook.com/jisikseoje
트위터 @jisikseoje
이메일 jisikseoje@gmail.com
디자인 모리스
인쇄·제작 두성P&L

ISBN 979-11-961289-7-5(03600)